普通高等教育经管类专业系列教材

全媒体时代
影视产品运营管理

陈俊荣　祖　敏　王晓芳　编　著

清华大学出版社
北　京

内容简介

　　伴随着互联网的高速发展和媒体融合的纵深推进，我国正在加快构建全媒体传播格局。全媒体不仅仅是一种传播手段、一种媒介形态，更是一种传播理念和信息生产方式。在全媒体时代，作为影视产业的核心组成部分，影视产品如何卓有成效地运营和管理，已然成为当下学界和业界关注的热点和焦点。本书基于传播媒介视阈，将影视产品划分为电影、电视、网络视听产品三个类型，简述影视产品运营管理的概念、演变过程和发展趋势，分析影视产品的营运环境和盈利模式，并对影视产品的创作开发、生产流程、运营控制和营销方式等各个产业环节进行创新研究和深入探讨。

　　本书具有较强的专业性和较高的实用性，适用读者为高等院校影视管理、影视制片和文化产业管理等专业的教师和学生，影视行业和新媒体行业的从业人员，以及对影视和新媒体发展感兴趣的读者群体。

图书在版编目(CIP)数据

　　全媒体时代影视产品运营管理 / 陈俊荣，祖敏，王晓芳编著 . —北京：清华大学出版社，2022.6
（2025.1重印）
　　普通高等教育经管类专业系列教材
　　ISBN 978-7-302-58953-2

　　Ⅰ.①全…　Ⅱ.①陈…　②祖…　③王…　Ⅲ.①电影工作－运营管理－高等学校－教材②电视工作－运营管理－高等学校－教材　Ⅳ.① J94

　　中国版本图书馆 CIP 数据核字 (2021) 第 173719 号

责任编辑：高　屾　张雪群
封面设计：周晓亮
版式设计：思创景点
责任校对：马遥遥
责任印制：沈　露

出版发行：清华大学出版社
　　　　网　　　址：https://www.tup.com.cn，https://www.wqxuetang.com
　　　　地　　　址：北京清华大学学研大厦 A 座　　　　　　邮　　编：100084
　　　　社 总 机：010-83470000　　　　　　　　　　　　邮　　购：010-62786544
　　　　投稿与读者服务：010-62776969，c-service@tup.tsinghua.edu.cn
　　　　质 量 反 馈：010-62772015，zhiliang@tup.tsinghua.edu.cn
印 装 者：三河市铭诚印务有限公司
经　　销：全国新华书店
开　　本：185mm×260mm　　　印　　张：18.75　　　字　　数：433 千字
版　　次：2022 年 6 月第 1 版　　　印　　次：2025 年 1 月第 2 次印刷
定　　价：69.00 元

产品编号：091402-01

我国网络视听产品扬帆出海的"压舱石"

　　全媒体时代，随着多屏融合的深入发展，我国网络视听产品已经开辟了国际传播的"新航线"，打通了"出海"的新通道，以其特有的呈现方式推动中国与海内外的文化交流和民心相通。踏着中国步入世界舞台中心的节拍，中国网络视听产品正在信心满怀地讲好中国故事、昭示中国道路、提供中国方案、放大中国声音，向世界展示一个真实立体、自信包容的中国。

　　这仅仅是个开端，业内人士纷纷表示，随着视频游戏、互动视频、超高清视频、沉浸式互动游戏、云端平台的潜能释放，以及虚拟偶像、移动监控、高清修复等跟随5G时代的来临和虚拟现实技术的进一步成熟，以"网络视听+"为核心的网络视听生态将呈现出更加广阔的前景，中国网络视听产品在国际舞台上的社会价值、人文价值、生态价值将会多维度呈现，迸发出更加震撼的能量。这是一个必然的发展趋势。但我们需要关注的是，在这一趋势背后，中国网络视听产品这艘"航母"扬帆远行的"压舱石"是什么？只有承载着厚重中国价值的"压舱石"的存在，才能让中国网络视听产品之船行稳致远。

　　借此机会，我和大家分享一下，对中国网络视听产品"出海"进行国际传播的"压舱石"的理解和认识。

压舱石之一　灵魂：高度的文化自信

　　伴随着世界各国之间的经济竞争，文化竞争也越来越激烈。为增强中国的文化竞争力和影响力，在网络视听产品的策划和制作过程中一定要强化中国的文化自信。文化自信是中国网络视听产品的灵魂，文化自信是激活中国网络视听产品的原创力。作为文艺创作的组成部分，网络视听产品不仅要有当代生活的"地气儿"，还要有文化传承，要把当代中国文化的创新成果传播出去，就必须用好"文化自信"这第一块"压舱石"。

　　习近平总书记说："向国际社会展示博大精深的中华文明，讲清楚中华文明的灿烂成就和对人类文明的重大贡献，让世界了解中国历史、了解中华民族精神，从而不断加深对当今中国的认知和理解，营造良好国际舆论氛围。"在这一理论的指引下，不少网络视听产品积极推动中华优秀传统文化创造性转化、创新性发展，彰显了中华文化之美，弘扬

了民族精神。如《记住乡愁》《如果国宝会说话》《典籍里的中国》《大禹治水》《丝路传奇》等作品，用强大的中国文化做支撑，给国际用户带来了深刻的视听体验和感受。这些极具中国风格、中国气派的网络视听产品，充盈着家国民族情怀，深植于中华文化的沃土，在国际传播中取得了可喜成绩。

压舱石之二　内容：中国新时代发展成就和伟大实践

众所周知，多屏融合的发展使网络视听产品成为展示一个国家形象的重要载体，而优质内容的吸引力是世界各国用户认可和接受的关键要素。中国新时代发展成就和伟大实践这一内容顺应了时代潮流，回应了时代关切，勇敢担当起时代使命，这是世界各国的正义民众渴望看到的内容。因此，作为网络视听产品的生产者，要紧扣时代脉搏、呼应时代召唤，用正能量为时代画像、立传、明德。

站在新的历史方位，网络视听产业从业者必须承担起记录新时代、书写新时代、讴歌新时代的使命，从经济、政治、文化、社会、生态文明等多个视角，全面准确地把握中国新时代的社会图景、文化风尚和时代精神，用一个个生动鲜活的故事展现中国新时代的奋斗实践与社会发展，用网络视听产品最前沿的技术和手段，全面反映并生动展现中国新时代的新风貌、新气象。只有这样的作品走向海外，才能为新时代的中国和人民代言。如《埃博拉前线》《在一起》《山海情》等作品，都在海内外产生了广泛的影响。

压舱石之三　根基：人民对美好生活的奋斗和向往

目前，我国在新闻、直播、影视、综艺、电商、游戏等领域已经有为数众多的网络视听产品漂洋过海、进入国际传播主战场，尝试着"走出去"，这是好事情。但是我们需要强调的是，不管国际形势如何变幻，不管技术发展到什么程度，对于网络视听产品的生产者和传播者来说，都要牢记我们的根基是人民对美好生活的奋斗与向往，这就是"出海"传播的第三块"压舱石"。

中国网络视听工作者要坚持以人民为中心的创作导向，深入生活、扎根人民，沉下心思、扑下身子找选题、挖素材，把不同历史时期中国人顽强拼搏、不懈奋斗的精神，"润物无声"般地传播给海外观众，使他们在欣赏作品的同时，加深对中国人民的向往、追求的理解和认同。同时，以精湛的艺术表达、深厚的人民情怀，积极回应人民群众的诉求和期盼，表现人民的柴米油盐、喜怒哀乐，讴歌奋斗人生，坚定人们对美好生活的憧憬和信心。如《觉醒年代》《跨过鸭绿江》《功勋》等作品在革命烽烟中擦亮英雄形象、彰显信仰力量，其信仰之根就是为国为民。只有奉行人民至上、深植人民情怀，才能为新时代凝聚起强劲的中国精神力量，才能完成跨地域、跨文化的表达，为网络视听产品打开更为广阔的视角和传播空间。如《九零后》《万物有灵》《了不起的老爸》等作品在澜湄国际电影周展映中获得广泛赞誉，其思想内核就是彰显"人民情怀"。

人民日报社国际传播处处长　王峰

2021年12月27日

IP逻辑的能量

——未来影视产品运营管理

 2021年，"杀疯了"这个网络用语被用到河南卫视上，这是对年初河南卫视春晚《唐宫夜宴》爆款出圈后的又一次极高评价。端午节后，河南卫视播放的《端午奇妙游》对市场的冲击力可以用"势不可挡"来形容。据统计，该节目播出之后48小时，"端午奇妙夜""洛神水赋"等话题登上热搜19次，微博相关话题阅读量超过30亿。河南卫视在端午假期的这次现象级传播让很多人感叹，原来年初《唐宫夜宴》成为爆款不是一个偶然事件，《端午奇妙游》竟然是《唐宫夜宴》的前传，看来河南卫视是有意打造一个"唐宫世界"的IP①。

 "髣髴兮若轻云之蔽月，飘飖兮若流风之回雪。"水下舞蹈《祈》给网友带来的一种极其舒适的感受，产生了美妙的共情，其发端于一个IP——"唐宫舞乐小女子"。通过挖掘河南卫视"唐宫世界"系列影视产品的成功秘诀，我们不难发现，IP逻辑是这个影视产品在市场中爆发巨大能量的引信，通过这个引信迅速启动了该影视产品的冲击力，以势不可挡的力量征服观众。由此，我们会得出这样的结论，在全媒体时代，IP逻辑将是一条神秘的线，它贯穿于影视产品运营管理全链条，能引爆影视产品的巨大能量。由此，我们在研究影视产品的运营与管理的时候，必须明白如何"穿针引线"，把能量集合起来。一句话，全媒体时代影视产品的运营与管理必须引入IP逻辑。

 那么，什么是IP逻辑呢？要弄明白什么是IP逻辑，就要理解逻辑的内涵，这在计算机和互联网中经常被用到。在现实生活中，我们为了便于记忆，会把一些没有规律的事物或事件按自己的需要划分成有规律的组合，从而形成逻辑。比如，"天安门""北京""八达岭""故宫""白洋淀""天津""唐山""避暑山庄""崂山"这9个词看上去没有规律，但按城市来划分可找出"北京""天津""唐山"3个词，按景区来划分可找出"天安门""八达岭""故宫""白洋淀""避暑山庄""崂山"6个词，不同的组合反

 ① "IP"起源于知识产权(intellectual property)一词的缩写，随着它被引入到新文创领域，IP已演变成经过市场检验的可以承载人类情感的符号。

映出不同的逻辑，逻辑是人类认识世界的一种思维方式。

在现代社会中，IP已与青年人的日常生活息息相关，成为某些约定俗成的东西。总结起来，IP逻辑就是适应当代社会生活的、能够承载人类情感符号的、迅速打动人心的思维方式。这种思维方式能使大部分人"秒懂"某个IP背后的含义，且具备打动人心的个性、故事、价值观或者世界观。

乍一看，IP和品牌好像有些相仿，但它们有着本质的区别。品牌是什么？品牌是消费者对一个产品的价值和可信度的认可。可以说，只要有较好的信誉，就可以称其为一个品牌。但品牌和IP不在一个维度上。IP是一种信仰符号。如白洋淀，从旅游产品的价值和可信度上看，它是一个品牌，是一个旅游目的地的生态旅游品牌，要想来一次生态旅程，那么这个品牌是一个不错的选择。但它不是一个IP，因为它成不了人们心中的信仰。如果有的"旅友"把天安门、长城的logo(标志)贴在汽车或者身上的某个部位上，把它当成自己的信仰，那么这就是IP。人们看到天安门，就会想到中华人民共和国，就会想到中国的首都。在天安门前留个影，不单单有纪念意义，还蕴含一种爱国情怀。有些长城信仰者把长城图案贴在车门上，把长城的logo贴在额头上，表现出一种爱国情怀。有时候，品牌好打造，只要有信誉就可以。IP却很难打造，因为它和品牌不是一个层次的。如果说品牌是一维世界，那么IP就是多维世界。

那么，为什么要把IP夸得这么有能量，让未来的影视产品运营和管理者必须具备IP思维呢？由于篇幅问题，我不能和大家深入探究，这里只能点到为止：潮玩入局影视产品，盲盒、手办，为什么能俘获"Z世代"的心？"剧本杀""打卡地"、线下主题餐厅、实景娱乐、主题乐园的收益源自哪里？"影视IP+文旅"在2021年为什么如此火爆？这些都是在运营影视产品及其衍生物时必须思考的问题，要在残酷市场现实的搏杀中寻找答案。究其根源，在影视产品市场中必须以IP开发为驱动力，通过与全行业合作伙伴共建IP生态业务矩阵来发挥作用。这是爆款影视IP实现全产业链发展的重要路径。迪士尼围绕米老鼠、白雪公主、美人鱼等多个IP衍生出玩具、游戏、书籍、日常用品等多种品类，覆盖大众生活的方方面面。美国电影票房的收入只占整个产业的不到30%，而其衍生产业占到70%以上。

IP的价值就在于可拓展、可转移、可衍生，动漫游戏、艺术文创、影视剧综、体育教育、文学音乐等多元化IP，通过"内容"积累起庞大的粉丝群，并在此基础上，通过"IP+"拓展出多种商业模式，这就是趋势。

毋庸置疑，本书从影视产品的传播媒介出发，通过一个个典型生动的案例，几乎把"IP逻辑的能量"贯穿、渗透到每一个重要的章节，只期望用IP逻辑这只手猛击读者的背后，让大家在"苟日新、日日新"的全媒体时代打个"寒战"，或许有用，或许无用，全凭缘分和悟性……

是为序。

中青新影文化传媒有限公司项目经理　王纯

2021年12月30日

随着互联网和数字化技术的高速发展，我国已经进入了多元化设备、多元化平台和多元化媒体的全媒体时代，媒体融合成为影视行业发展的大势所趋。在全媒体时代，影视产品的产品开发、创作生产、盈利模式和营销方式等发生了巨大变化，愈来愈多的人参与影视行业的制播工作。那么，如何更加系统、高效地进行影视产品的运营和管理，以实现社会效益和经济效益的高度统一呢？

本书从影视产品的传播媒介出发，全方位探讨影视产品运营管理的规律特性，深层次分析影视产品运营管理的前沿模式，多视角阐释影视行业运营管理的最新业态。从全媒体视角介绍影视产品运营的概念、发展历史和趋势，阐释影视产品的相关政策和市场环境，探讨影视产品的版权、广告、衍生品等盈利模式，结合消费市场研究影视产品开发，运用运营管理的理论和工具分析影视产品的创作开发、生产流程、运营控制等各个环节。

本书最终能够高效完成、顺利面世，得益于"北京联合大学教材资助项目"的资助，以及学校和管理学院相关领导的鼎力支持；得益于清华大学出版社编校人员的不懈努力，他们严谨细致的工作保证了本书的出版质量。同时，要衷心感谢人民日报社国际传播处王峰处长、中青新影文化传媒有限公司项目经理王纯在百忙中拨冗为本书作序。本书对所参考的同行专家、影视制作机构的专著、文章、报道和宣传资料，均已标明出处。对于因故未能注明来源的文献成果及图片，在此一并致谢。

在编写过程中，北京联合大学学生路涵灵、叶燕玲、孙晓宇、甄子怡、张佳燕、杨卉、张俊然，英国东英吉利亚大学研究生李妍希等人参与了数据资料的搜集、整理和分类工作。在此，对他们的辛勤付出予以肯定并致谢。

本书提供配套课件和相关拓展资源。读者可以通过扫描右侧二维码获取，同时，编者会定期更新以上教学资料，多维度满足读者需求。

在全媒体时代，影视媒体行业发展迅速，影视产品日新月异。尽管本书尽可能采用时下最新的理论、案例和数据，但难免存在疏漏和不足之处，恳请专家、同行和读者批评指正，以期不断完善、提升。

编　者
2022年4月

目 录

全媒体时代影视产品运营管理概论

引导案例

全媒体时代，央视运营短视频

2019年9月，中央电视台宣布打造"账号森林"体系，成立短视频频道。10月，央视在B站(哔哩哔哩)发布了相关国庆阅兵视频资源，在视频资源的左上角有"央视频"标志。

央视频是中央广播电视总台为了落实习近平总书记对总台提出的"守正创新，把新媒体新平台建设好应用好"指示精神而推出的新媒体平台，是中央广播电视总台基于"5G+4K+AI"等技术推出的总台综合性视听新媒体旗舰平台。央视频产品被定位为"有品质的视频社交媒体"。

央视频在发挥独家音视频优势的基础上，以矩阵逻辑进一步聚合社会机构和专业及准专业创作者的优质账号。在形态上，央视频以短视频为主，兼顾长视频和移动直播，具有独特的"以短带长""直播点播关联"等功能，并实现4K投屏观看，为用户带来全新的震撼视听体验。在内容上，央视频一举改变了过去传统电视频道、栏目的结构逻辑，聚焦泛文体、泛资讯、泛知识三大品类，以账号体系为内容聚合逻辑，连接撬动总台长期积累沉淀的优质资源和各类社会头部创作力量，以开放共建的姿态实现优质社会资源整合，共同打造总台的新媒体新平台。

如今，已有多个央视频道在央视频上开通了相关账号。央视频共有30个一级内容、253个二级内容品类。

案例导学：短视频正在悄悄地占据着、影响着消费者的生活。央视频能够成功经营短视频，很大程度上取决于自身的运营管理能力。

学习目标

1. 了解全媒体时代的含义

2. 了解影视产品运营管理的含义

3. 了解影视产品的发展历史和影视行业趋势

第一节　全媒体时代影视产品运营管理的相关概念

一、全媒体的概念和发展

(一) 全媒体的概念

全媒体是指媒介信息传播采用文字、声音、影像、动画、网页等多种媒体表现手段(多媒体)，利用广播、电视、音像、电影、出版、报纸、期刊、网站等不同媒介形态(业务融合)，通过融合的广电网络、电信网络以及互联网络进行传播，最终实现用户以电视、电脑、手机等多种终端均可完成信息的融合接收(即电视屏、电脑屏和手机屏三屏合一)，实现任何人、任何时间、任何地点、以任何终端获得任何想要的信息。

全媒体是人类掌握的信息流手段最大化的集成者，强调均衡发展各类媒介平台，是媒体融合的最终目标。

(二) 全媒体的发展

"全媒体"这一概念是由中国传媒行业首先提出的，目前国外学术界还没有清晰的全媒体概念。但是，全媒体是媒体融合的最终目标，国外对"媒体融合"的概念有很多的阐释。伴随着数字化和互联网的发展，人类进入了多元化设备、多元化平台和多元化频道媒体世界，这样的世界对于多路放映创造多元化用户的贡献广泛而深远。公民、社区记者和业余媒体制作者都可以创作他们的视频作品，并将作品分享到YouTube、MySpace和Facebook(脸书，现已更名为Meta)等媒体界面。

20世纪90年代末，国内出现了"全媒体"这一词汇。1999年6月，一篇题为《消费真无热点？》的文章发表在《中国经济时报》上。这篇文章写道："个性化的市场需求即将成为家用电器行业的新潮流，也将是消费者新的消费追求热点，多元化、个性化的需求必将造就一片新的市场空间。重享受的发烧友追求全媒体、全数字的声音和图像效果。"虽然文中首次提到了"全媒体"，但是，文中提到的发烧友追求的全媒体的声音和图像效果，仅局限于传播形式中的声音和图像，不符合全媒体具有受众全方位的体验的特征，所以当时全媒体所指的概念是不成熟且片面的。

1999年至2007年间，国内各行各业较少提及全媒体。由于此时的全媒体概念在国内囿于技术方面的限制，所以在这个时期，人们对全媒体的认识是直观且片面的。

从2007年开始，"全媒体"出现在文章中的频率越来越高。2007年11月12日，《投资中国项目精选》上的一篇题为《Xtel统一通信平台项目招商》的文章对全媒体的认识有所突破："Xtel统一通信平台具有全媒体通信，支持音频、视频、即时消息、手机短信、应用共享等功能。"文中的"全媒体通信"，包括了各种媒介形态。这种对全媒体认识上的进步与信息技术和通信技术的发展是分不开的。

2013年7月，国内第一次出现电视的全媒体收视统计分析，其所提出的动态收视率的概念是对大数据研究的结果，颠覆了传统电视平台静态收视统计分析的模式。

2014年，媒介融合正式成为一项国家战略，传媒行业的变革迎来了新的拐点。随着传媒行业改革的深入，全媒体的概念逐渐深入人心。全媒体的内涵包括以下4个方面。

第一，"全程媒体"破时空之维，具有跨时空传输、即时性传播、突发性蔓延、共时性链接、历时性扩散的特点，实现空间零距离、时间零差距，是"全天候"主流媒体。"全程媒体"的提出给主流媒体提出了高标准，又指出了主流媒体发展的新方向，突破传统媒体的传播议程，增加了即时性和共享性，从而提高了传播力和公信力。

第二，"全息媒体"破物理之维，具有信息数据化、仿真智能化、传播立体化、手机等屏端一"屏"化的特点。全息技术实现传播可立体、场景可再生、内容可形象、信息可还原，主动引起受众与用户的嵌入呼唤与情感共鸣。VR、AR、MR、H5、人工智能和区块链等新技术新应用，极大地丰富了信息表现形式，拓展了内容的库容量和表现空间。全息媒体产生与形成的亲历性、现实感与传播力，提高了受众与媒体的互动性。

第三，"全员媒体"破主体之维，具有传播点面发展、广泛互动、形成主体间性的特点。单向度传播转化为多向互动、同频共振，受众向用户转变，形成了传播主体的普遍、平等和共享的网络文化格局，实现全员媒体创建的信息传播内容与主流的声音同频共振。

第四，"全效媒体"破功能之维，具有集成内容、社交、服务功能的特点。通过多种载体、技术的丰富应用，媒体给受众提供更广泛的体验认识和释放更强大的效能。根据信息传播分众化、差异化趋势，依靠大数据、云计算、人工智能等新技术形成用户画像，实现精准传播，有利于提高信息生产、信息传播与信息消费的时度效，实现传播效果的最大化和最优化。

2020年6月30日，中央全面深化改革委员会第十四次会议审议通过了《关于加快推进媒体深度融合发展的指导意见》。会议强调推动媒体融合向纵深发展：要深化机制体制改革，加大全媒体人才培养力度，打造一批具有强大影响力和竞争力的新型主流媒体，加快构建网上网下一体、内宣外宣联动的主流舆论格局，建立以内容建设为根本、先进技术为支撑、创新管理为保障的全媒体传播体系，牢牢占据舆论引导、思想引领、文化传承、服务人民的传播制高点。

二、影视产品的概念和发展

(一) 影视产品的概念

广义上，影视产品是指满足消费者影视文化娱乐需求的各种有形、无形的产品和服务。狭义上，影视产品是指依托传播媒介提供影视内容的产品，即影视的核心产品。通常影视产品分为核心产品、附加产品、延伸产品三个层次，如图1-1所示。

影视产品以影视内容为内核，以特定的媒介或渠道为载体。影视内容包括节目、电视剧、电影、视频等。影视媒介或渠道则包括电影院、电视机、互联网等。影视产品是"内容"和"媒介载体"的统一体，如图1-2所示。

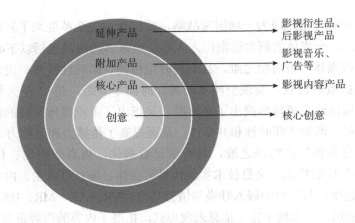

▶ 图1-1　影视产品的概念

影视传媒企业将具有信息价值、娱乐价值、情感价值和艺术价值的产品，借助传播媒介和技术手段，最终形成影视产品，面向受众发行。

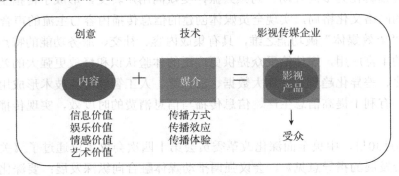

▶ 图1-2　影视产品的构成

1. 影视产品的内涵

(1) 影视产品的特性

影视产品是一种媒体产品，它具备一般商品的属性；影视产品也是一种文化产品，这要求影视产品有一定的艺术含量；同时，影视产品还属于一种精神产品，所以它具有一般精神产品的共性。影视产品还是高新技术和艺术的结晶，在生产制作、传播模式、欣赏环境、管理方式等方面，它具有自己的特性。

一是影视产品的商品属性。影视产品属于商品，具有一定的价值和使用价值，能够销售、交换、抵押，也会贬值。影视产品要经过市场流通之后才会产生利润。

二是影视产品的文化艺术属性。影视产品属于思想的产品，优秀的影视产品本身就是一件艺术品，它通过声音、画面和蒙太奇等影视元素给人们带来视觉享受、思想震撼或心灵共鸣。区别于一般的新闻报道，影视产品在基本真实生活之上具有夸张、虚构、整合、典型化、极致化的特性。影视产品"源于生活，高于生活"。

三是影视产品的意识形态传播属性。影视产品属于大众传媒产品，具有传播信息、引导舆论、传递文化等功能。它可以向受众传递信息、情感、思想及价值取向。另外，由于影视产品容易复制与保存，所以其传播性较强。

　　除了以上三种主要特性外，影视产品还具有技术性、普遍性等其他性质。影视产品的技术性，体现在影视产品的发展上。影视产品的发展和技术的发展密不可分。对于电影来说，从黑白电影到彩色电影，从普通银幕到宽银幕，从胶片电影到数字电影，从二维到三维，从单声道到5.1声道①，技术的发展改变了电影的形式和效果。对于电视制作来说，技术的进步使其从磁带录制到硬盘录制，从模拟信号到数字信号，从大型机器到超小型机器。可以说，影视产品的革新是建立在技术进步基础上的。

　　(2) 影视产品的价值

　　影视产品的价值包括核心价值、基本价值与衍生价值等。影视产品的核心价值在于原创。核心框架、核心人物、核心思想、核心语言都是最有价值的。这种核心价值不仅需要创作者有很强的文学功底，还需要有丰富的生活阅历，善于观察、总结、提炼生活中的细节和精华，能够用影视语言表达出来。

　　影视产品的基本价值主要是版权价值，或者说版权的兑现价值。单一影视产品在生产制作之后，版权固定价值基本定型。价值的大小主要通过影视产品的发行数量和质量来进行判断。

　　影视产品的衍生价值是根据某一影视产品的创意和故事核心，衍生出其他的艺术形式再进行传播，如改造成舞台剧、歌剧、图书、主题公园等。只要故事本身有价值，该影视产品就具有衍生价值。影视产品的衍生价值是不固定的，大小也很难衡量，同一部影视产品的衍生价值是可以长期和深度挖掘的。

　　此外，影视产品还拥有品牌价值。品牌价值包括两种：第一种是影视产品的名字产生价值并形成一种品牌；第二种是影视产品拥有的品牌功能集中在一起形成公司的品牌价值。虽然对这两种价值的拥有在短时期内是虚拟的，但变现非常容易。变现方式主要有两种：一种是品牌价值与商品搭载，即利用品牌价值提高商品价值与销售范围，从而获得超乎寻常的利益；另一种是用品牌价值与资本接轨，可以通过资本手段在金融领域内实现价值套现。

2. 影视产品的分类

　　根据媒介的不同，可以将影视产品分为电影、电视、网络视听产品三大类。

　　电影产品是由活动照相术和幻灯放映术结合发展起来的一种连续的影像画面，是一门视觉和听觉的现代艺术，也是一门可以容纳戏剧、摄影、绘画、动画、音乐、舞蹈、文字、雕塑、建筑等多种艺术的现代科技与艺术的综合体。

　　电视产品是一种专为在电视或网络平台上播映的节目形式。电视产品是由观众需求和电视产业拥有的一系列资源相互作用而产生的，即电视运营者对既定的生产资源进行安排，以满足观众日益增长的需求。电视产品涵盖电视播出机构、电视节目制作机构与观众之间的全部领域。电视产品类型多样、形式灵活，主要包括电视剧、新闻、纪录片、动画片、综艺节目等。

　　网络视听产品是由互联网和计算机技术的结合而发展的一种影视产品，包含综合视

　　① 5.1声道是一种声道环绕发声系统，广泛用于电影院及家庭影院，它包含了两个前置喇叭、两个后置喇叭、一个中央声道及一个重低音喇叭。"5"是指5个3～20000Hz的全域喇叭，"1"是指3～120Hz的重低音喇叭。

频、短视频、网络直播、网络音频智能电视(OTT)、交互式网络电视(PTV)等。网络视听因为互联网的发展而诞生，从长视频到短视频、从电视频道到网络、从集体观看到个人定制……如今，网络视听伴随着互联网和信息技术的发展而不断发展。

(二) 影视产品的发展

影视产品最早诞生的是电影产品。19世纪初，不断发展的摄影技术促进了电影产品的诞生。但是，由于当时媒介的落后，电影不能在公共空间供大量观众观看。于是，电影制造者只给予贵族们观看电影的特权，以此获得盈利。后来，随着媒介的发展，电影不再是贵族的特权，电影变得大众化。卢米埃尔兄弟首先利用银幕进行投射式放映电影。历史学家将1895年12月28日认定为世界电影首次公映之日，即电影产品诞生之日。后来，随着科学技术的不断发展，电影也衍生出了各种类型的产品，从初期的无声电影到有声电影、数字电影等，电影产品的质量随着技术、商业模式、媒介的发展不断进步。

第二次世界大战以后，在电视广播传播范围变广的基础上，诞生了电视产品。从1932年开始，世界各国相继建立了自己的电视台，电视业开始发展。起初，欧洲、苏联和日本的电视台只是进行实验性的电视广播。1941年，美国开始定期播出节目，这时的电视产品多为新闻类节目和体育节目。20世纪50年代出现了彩色电视，还诞生了电视剧产品。20世纪80年代，电视产品的种类已经变得相当丰富，动画片、纪录片、综艺节目相继诞生和发展。电视产品的种类随着时间的推移和技术的发展变得越来越丰富。

网络视听产品是随着互联网的发展而诞生的。1969年，互联网诞生于美国国防部实验室。1993年9月，美国克林顿政府宣布执行"信息高速公路"计划，特别强调了解决信息在不同网络间的平滑流通问题，希望建设一个将所有分散的网络和信息连接起来的"网络的网络(network of network)"。1996年，美国政府实施新的《电信法》，取消了电信和电视业互不进入对方市场的限制，为三网融合扫清了法律障碍。美国成为全球最早实现三网融合和视听新媒体产业跨界发展的国家。1996年至2006年，美国的信息传播市场呈现出媒体、通信产业一体化的发展趋势，尤其是在终端消费市场上，基本实现了用户每月付15～20美元，就可以享受260多个数字电视频道、1000余部电影和免费拨打北美区域内电话的"三网合一"服务。随后，世界各国相继效仿美国的举措。

21世纪，由于影视产业的扩大和影视行业逐渐规范，制作影视产品不再是难事。同时，互联网高速发展，电影电视等传统媒体加速向媒体融合方向迈进，在视频云技术、互动技术、大数据分析等新技术加速应用的背景下，网络视听行业围绕数字化信息与视频内容的媒体传播核心业务快速发展。随着网络视频平台的发展，诞生了一系列网络电影、网络剧、网络综艺等。除了网络视频平台之外，网络音频平台，有声书、广播剧等网络音频产品也相继诞生。影视产品形成了电影产品、电视产品和网络视听产品三大类。

现在媒体融合还在继续，媒介终端之间的界限正在被打破。电影不再局限于在电影院观看，电视剧也不再只能在电视上收看。网台联动、多渠道发行已经成为全媒体时代的趋势，影视产品在全媒体时代不断发展演变。

三、运营管理的概念和发展

(一) 运营管理的概念

运营活动是指把输入资源按照社会需要转化为有用输出，实现价值增值的过程。表1-1列出了不同行业、不同社会组织的输入、转换、输出的主要内容。其中，输出是企业、事业单位等对社会做出的贡献，也是它赖以生存和长远发展的基础；输入由输出决定，生产什么样的产品决定了需要输入什么样的资源和其他输入要素。

表1-1　不同行业、不同社会组织的输入、转换和输出的内容

行业类型	主要输入	转换的内容	主要输出
工厂	原材料	加工制造	产品
咨询公司	情况、问题	咨询	建议、办法、方案
医院	病人	诊断与治疗	恢复健康的人
大学	高中毕业生	教学	高级专门人才
影视	剧本、设备等资源 演员、导演等创作人员	拍摄、剪辑、合成	电影、电视剧等

运营(operation)是将人力、物料、设备、技术、信息、能源等生产要素(投入)变换为有形产品和无形服务(产出)的过程。运营(又称生产与运作管理)是企业的主要职能。广义上的运营，既包含制造有形产品的制造活动，又包含提供无形产品的劳务活动。

运营管理就是对运营过程的计划、组织、实施和控制，是与产品生产和服务创造密切相关的各项管理工作的总称。过去，西方学者把与工厂联系在一起的有形产品的生产称为"production"或"manufacturing"，而将提供服务的活动称为"operations"。然而，随着社会的发展与科技的进步，人类社会生产活动的内容、方式不断发生变化，生产管理也就演化为运营管理。运营概念的演化，如图1-3所示。

▶ 图1-3　运营概念的演化

在当今社会，随着生产力的不断发展及人类需要，大量生产要素被转移到商业、交通运输、房地产、通信、公共事业、保险、金融和其他服务性行业和领域，传统的有形产品生产的概念已经不能反映和概括服务业所表现出来的生产形式。因此，随着服务业的兴起，生产的概

念进一步扩展，逐步容纳了非制造的服务业领域，不仅包括了有形产品的制造，还包括了无形服务的提供。

围绕影视作品所进行的生产、营销、发行、后产品开发等一系列产业链环节，厂商及相关服务所构成的产业体系也是影视运营管理不断发展和完善的成果。

(二) 运营管理的发展

近代运营管理的历史始于英国蒸汽机的发明，其发展的原动力是产业革命。大量的工业生产必然需要对工厂进行系统的管理，需要进行财务、人事等有关的生产经营活动。1835年蒸汽机车的诞生和1886年汽油发动机汽车的诞生，以及1889年路巴索落和帕拿尔在法国成立第一家汽车制造厂，标志着运营管理的发展进入了一个新的阶段。伴随着汽车业的发展，钢铁企业也较早地进入了运营管理的新时代；理论来自实践，最初的运营管理理论多半来自汽车产业和钢铁制造业的生产实践中。

一般地，学者将运营管理的发展分为4个阶段：一是19世纪末以前的早期管理思想阶段；二是19世纪末到20世纪30年代以泰勒(Frederick W. Taylor)科学管理和法约尔(Henry Fayol)一般管理思想为代表的古典管理思想阶段；三是20世纪30年代到20世纪40年代中期以梅奥(George Elton Mayo)的人际关系理论和巴纳德(Chester I. Barnard)的组织管理理论为代表的中期管理思想阶段；四是20世纪40年代中期以后一系列管理学派(管理科学派、行为科学派、系统管理学派等)为代表的现代管理思想阶段。在第四个阶段中，一个重大的发展就是在运营管理中应用了线性规划。计算机技术的发展使在运营管理中大规模线性规划问题的解决成为可能。计算机技术推动了生产与运营管理的发展，如生产方式的变更、自动化的实现。19世纪以来运营管理发展演进的重大事件，如表1-2所示。

表1-2　19世纪以来运营管理发展演进的重大事件

年份	概念和方法	发源地
1917年	科学管理原理、标准时间研究和工作研究	美国
1931年	工业心理学	美国
1927—1933年	流水装配线	美国
1934年	作业计划图(甘特图)	美国
1940年	库存控制中的经济批量模型	美国
1947年	抽样检验和统计图技术在质量控制中的应用	美国
1950—1960年	霍桑试验、人际关系学说	美国
	工作抽样分析	英国
	处理复杂系统问题的多种训练小组方法	英国
1970年	线性规划中的单纯形解法	美国
1980	运筹学，如模拟技术、排队论、决策论，计算机技术与运筹学的结合	美国和欧洲
1990年	车间计划、库存控制、工厂布置、预测和项目管理、MRP和MRPⅡ等	美国和欧洲

续表

年份	概念和方法	发源地
1990年	JIT、TQC、工厂自动化(CIM、FMS、CAD、CAM、机器人等)	美国、日本和欧洲
	TQM普及化、各国推行ISO9000、流程再造(BPR)、企业资源计划(ERP)，并行工程(CE)、敏捷制造(AM)、精益生产(LP)、电子商务、因特网、供应链管理等	美国、日本和欧洲

20世纪90年代以后，随着经济全球化和知识经济时代的到来，各种问题大量涌现，这些问题存在于信息技术、计算机技术、管理信息系统、需求个性化、市场竞争国际化和全球经济一体化、制造资源计划、企业资源计划(ERP)、精益生产方式、敏捷制造、再造工程、核心竞争力、物流技术、供应链管理等一系列和生产与运作管理相关的技术、管理方式及生产中，给运营管理学科提出了新的课题。

一般而言，运营管理新特点及其发展方向可归结为以下9点。

① "全球运营"成为现代企业的一个重要主题。

② 信息技术成为运营系统控制和运营管理的重要手段。

③ 现代运营管理的涵盖范围扩大化。

④ 跨企业的供应链管理。

⑤ "柔性"成为企业生存与发展的决定因素。

⑥ 注重流程管理。

⑦ 多品种小批量混合生产方式。

⑧ 精益生产成为企业运营管理追求的目标。

⑨ 环境保护日益受到重视，而企业具有最直接的责任。

第二节　影视产品的发展历史

了解影视产品的发展历史，有助于对影视行业有更深入的理解。本节介绍电影、电视、网络视听三类影视产品的发展历史。

一、电影产品的发展历史

电影是一种表演艺术、视觉艺术及听觉艺术，利用胶卷、录像带或数字媒体将影像和声音捕捉起来，再加上后期的编辑工作而成。电影是20世纪以来发展迅速、影响巨大的媒体，是政治、经济、文化三位一体的创意产业。从19世纪末开始，法国、美国及其他国家和地区的电影发明家们相继发明了能模拟人的眼睛与耳朵的光声记录和还原的技术与机器。这种电影技术从一诞生起，就被企业家发展成电影生意、被政治家发展成意识形态、被艺术家发展成电影艺术、被研究者发展成电影理论。

本书将按照科技发展与时间顺序划分和类型划分分别介绍电影的发展历史。

(一) 按科技发展与时间顺序划分

电影发展历史按照科技发展与时间顺序可划分为：胶片电影、有声电影、彩色电影、数字电影和全媒体时代电影。

1. 胶片电影

胶片电影是用胶片摄影机拍摄、制作、传输和放映的电影。1888年10月，法国电影发明家路易斯·李·普林斯在英格兰西约克郡利兹城使用自己的单镜头摄影机和伊士曼柯达公司的纸质胶片接连拍摄了《朗德海花园场景》和一段利兹大桥的街景。《朗德海花园场景》是人类历史上第一部电影。另外，他还拍摄了电影《利兹大桥》《绕过墙角者》《拉手风琴者》，每部电影的片长为2秒左右。路易斯·李·普林斯在利兹城的汉斯莱特区的惠特利工厂及奥克伍德农庄展出了他的电影。

▶ 图1-4　《工厂大门》剧照

1895年3月22日，法国的奥古斯特·卢米埃尔和路易·卢米埃尔兄弟在巴黎法国科技大会上首放影片《工厂大门》(见图1-4)获得成功。

1895年12月28日，他们在巴黎的卡普辛路14号大咖啡馆里，正式向社会公映了他们自己摄制的一批纪实短片，有《火车进站》《水浇园丁》《婴儿的午餐》《工厂大门》等影片，这一天被各国电影史学家认为是电影诞生之日。

专题看板：摄影机专利权之争

美国及欧洲的早期电影史是以摄影机专利权之争为标志的。1888年，法国电影发明家普林斯的一种有16个镜头的设备在美国被授予双专利。这个设备是由一个电影摄影机和一个投影器组合而成的。他的另一发明——一种单镜头摄影机在美国却被拒绝授予专利，理由是已有同类产品持有专利。不过，几年后美国人托马斯·阿尔瓦·爱迪生申请同类产品专利时，却没有被拒绝。

电影问世初期的片基是用硝酸纤维酯制造的，其成分与火药棉近似，极易燃烧。1923年，醋酸安全片基出现，之后便逐渐取代了硝酸片基。醋酸片基经过几番改进，其中，三醋酸片基性能较好。20世纪50年代以后，硝酸片基完全停止了生产。

2. 有声电影

有声电影是指观众既能在银幕上看到画面，又能同时听到剧中人的对白、旁白、解说、

音乐的一种影片。其产生于20世纪20年代，初期以蜡盘(即唱片)发音，后改进为片上发音。

电影在1895年诞生后的很长一段时间内是无声的。为了弥补这个缺憾，人们想尽各种办法让电影"说话"。刚开始的办法是，电影院在放映影片的时候，配音演员则站在银幕后说话，但是这种方法在采用了一段时间以后就被淘汰了。

1910年8月27日，托马斯·阿尔瓦·爱迪生宣布了他的最新发明——有声电影，能够在同一时间里把声音和图像同时记录下来。通过运用一台既可留声又可摄影的机器，爱迪生可以让演员在拍摄过程中自由地来回走动，而这在过去是根本不可能的。

随着录音技术的进步和数字音乐的兴起，音效师不但能够让观众倾听日常生活里不可能亲耳听到的音响，甚至可以为影片创造出现实中不存在的音效。特别是在科幻片、灾难片等电影中，数字技术不仅仅用在画面上，也用在了声音上。1926年8月，由约翰·巴利摩尔主演的《唐璜》在纽约的华纳剧院首映，这次首映采用了Vitaphone[①]声音系统，以每秒33⅓转的唱片转速来使电影声画同步。1927年10月，华纳公司的《爵士歌王》敲响了默片(即无声电影)的丧钟。到1930年，只有5%的好莱坞影片是默片。华纳兄弟采用了更先进的由Western Electric开发的胶片携载声音的技术，这一技术需要采用每秒24格的放映速度，直到今天仍在采用这一标准。随着这一技术的逐渐成熟，电影中的对白、歌舞急剧增加。

3. 彩色电影

自电影发明以来，电影人就不断追求在银幕上真实或艺术地再现我们眼中这个五彩缤纷的世界。

在电影发明的次年，即1896年，便出现了最早的彩色电影。当时是由一组女孩各自手持画笔，每人负责一种颜色，进行流水作业，逐幅上色。这就是早期的人工着色法。这种方法工序烦琐，只适用于发行量小的影片或者某个片段。后来出现了机械着色和染色法，即裁出所需颜色的胶片，和原胶片缠绕在一起，完成上色。染色法促进了胶片厂供应带色彩片基的胶片，但因为片基中的染料会腐蚀音头的波段，导致音质变差，所以染色法后来被停用。

典型加色法是用红、黄、蓝三种滤光片分别拍摄三张底片，用放映机重叠放映。用滤光片转盘和胶片交替放映两色或者三色的分色画面。其他加色法还有分光记录同时混合法、柱镜法、彩屏法等。进入20世纪20年代，这种原始的加色法逐渐被更为先进的减色法取代。相比较加色法，减色法获得了更大的成功。减色法大致有7种类型，包括双面涂层胶片法、再卤化法、扩散转移法、银漂法、染印法、外偶法和内偶法等。

1932年，美国的沃尔特·迪士尼第一次用三基色染印法拍摄动画片《花与树》。1935年，三色的彩色系统研究宣告成功，随之第一部真正意义上的彩色影片《名利场》诞生。1939年拍摄的《飘》树立了彩色电影史的一座丰碑，获得当年奥斯卡最佳彩色电影摄影奖、最佳彩色服装效果设计奖和彩色运用特别成就奖。

彩色电影能够满足观众更强烈的感官刺激的需要，迅速为大众接受。美国好莱坞的导演们十分敏锐地捕捉到这一巨大商机，在20世纪40年代纷纷加入到彩色电影的行列。他们

① Vitaphone是黑白电影时代唯一一个被广泛使用和实现商业成功的声音影像分离的系统。声音是不印在胶片上，而是通过单独发布的留声机唱片播放。

对色彩的细腻感受和灵活运用促成了一批彩色经典影片的面世。奥斯卡评委对商业气息的敏感性一点也不亚于制片商，于是在1939年将最佳摄影奖设为两个：一个给黑白片，另一个给彩色片。20世纪50年代中期的好莱坞，黑白片在与彩色片的交锋中已显颓势。至20世纪60年代，彩色电影已成为影坛的主宰。

彩色电影具有黑白片所不具备的效果，它不仅看上去更为真实，给电影增加了新的艺术表现力，而且成为电影中一个重要的艺术元素。目前，彩色电影负片[①]的照相性能日趋完善，已向着微粒、高感光度、高清晰度、色彩真实等方向发展。

4. 数字电影

数字电影诞生于20世纪80年代。许多传统电影制作不能做的镜头需要借助计算机技术完成，或者运用了计算机技术使影片更完美。于是，传统电影便引入了数字技术。数字电影是以数字方式(即"0"和"1"方式)制作、传输和放映的。以数字技术和设备摄制、制作存储，并通过卫星、光纤、磁盘、光盘等物理媒体传送，将数字信号还原成符合电影技术标准的影像与声音，放映在银幕上的影视作品。

1999年6月1日，第一部商业数字电影《星球大战Ⅰ——幽灵的威胁》在美国的6家影院同时放映，在一个月的放映中，采用了基于得州仪器公司的数字光学处理器(DLP)芯片技术的放映机，同时，采用了图像光学序列(ILA)技术的休斯/JVC[②]视频放映机的原型机在一些特定的影院成功放映了该影片和《理想丈夫》。

数字电影的整体技术发展可以划分为以下4个阶段。

第一阶段是把数字电影后期制作阶段的影像信号制作成数字电影母版。

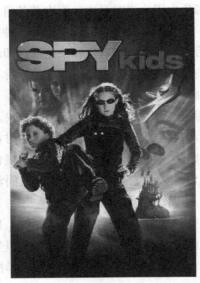

第二阶段是委托专门的数字技术服务公司对母版信号进行数字压缩、加密和打包，然后通过卫星或网络传送到当地的放映院，也可以直接将母版信号刻录成DVD只读光盘或录制到磁带等载体上，通过传统的特快专递等服务发送到当地影院。

第三阶段是在当地各影院或地区数字信号控制中心对数据信号进行接收和存储，获取和发送放映授权及解密密码等。

第四阶段是通过数字放映实现数字信号放映。例如，2000年波音数字电影公司在年度ShoWest(西方影业)展览会上传输了电影《非常小特务》(Spy Kids)(见图1-5)。同年，该公司在加州的环球制片厂的数字影院中放

▶ 图1-5　《非常小特务》(Spy Kids)电影海报

① 负片(negative film)是经曝光和显影加工后得到的影像，其明暗与被摄相相反，其色彩则为被摄体的补色，它需经印放在照片上才还原为正像。平常用普通相机拍照冲洗出的底片就是负片。
② JVC是一间日本消费性与专业电子企业，总部设在日本横滨，成立于1927年。

映了《侏罗纪公园Ⅲ》，THX数字服务公司①将整部电影及多声道的音频内容压缩并刻录到13张DVD光盘上，并下载到每家影院的服务器上。

5. 全媒体时代电影

全媒体运营意味着知识产权的商业化进入了传播的诸多领域，知识产权有价，而且具有商业性。观看电影的场所不再限于电影院和电视台，其他传播媒介也可以。全媒体时代，为网络电影产业的发展提供了高新科技和传播途径等便利条件。随着我国流媒体公司不断壮大，从事电影产业工作的编剧、导演等逐渐意识到，在网络时代，运用"互联网+"技术支持下的网络放映模式，具有低成本高盈利等线下宣发所不具备的优点，由此，网络电影产业应运而生。

从我国电影行业来看，2008年，贺岁电影《非诚勿扰》的同名长篇小说《非诚勿扰》在北京以"全媒体出版"方式首发。国内自此掀起了一股"全媒体"出版热潮，《贫民窟的百万富翁》《我的兄弟叫顺溜》等图书都宣布采用全媒体方式出版。

2015年，乐视网宣布率先试映电影《消失的凶手》，尝试在互联网和影院同步上映，但由于实体影院的强烈抵制，该片未能如期上映。直到2018年5月，爱奇艺与全国各大影院同时发行了《香港大营救》，这是中国电影行业长期酝酿的网生内容发行模式的首次付诸实施。

从国际电影行业来看，2019年8月，国际流媒体平台奈飞(Netflix)宣布：马丁·斯科塞斯的《爱尔兰人》在影院的大规模上映改为线上放映。奈飞曾经在一个没有竞争对手的环境里几乎独占了整个流媒体市场。而随着国际其他流媒体(如Disney+、Apple TV等)服务的兴起，各大流媒体平台之间及流媒体制与影院制之间的争论越来越激烈。流媒体公司和传统院线运营方式在电影放映时间上很难达成妥协，甚至连众星云集的《爱尔兰人》也无法弥合奈飞和院线之间的鸿沟。

2020年由于新冠肺炎疫情影响，影院纷纷被迫停止营业。导演徐峥用6亿元的价格将《囧妈》卖给字节跳动，使全国观众可以免费观看《囧妈》，开创了"中国电影史上春节档电影在线首播"的先河。从盈利角度来看，《囧妈》此举并不违背电影本身的商品属性。《囧妈》网络首映三日总播量超6亿，总观看人次1.8亿，影视出品方欢喜传媒的股价直线拉升。

《囧妈》的线上放映是回应全媒体语境下影视发展的潮流与趋势的一个突出代表，它突破了"一切以院线马首是瞻"的电影行业的传统规则，成为中国电影产业旧制度的颠覆者和变革者。现在，我国的网络电影产业正处于新旧模式转换的过渡时期，正在一步步突破旧有传统电影产业模式的束缚，不断探索新的发展模式，而"互联网+"则是这一时期网络电影转型发展的重要外在表现。随着科技的发展和传播途径的革新，各类传播媒介正逐渐改变人们的生活方式，人们从外界获取的信息碎片化，也因此催生了相当一部分新媒体创作以叙事为依托的电影，使得电影产业发展出现了百花齐放的多元化创作格局。在

① 在DVD中，THX(英文全称为Tomlinson Holman Experiment)并不像DTS或是杜比数位音效一样是一种音效标准。它算是一种认证，是由卢卡斯影业(Lucasfilm)所制定，为家庭剧院所设计的品质保证，以及为家用视听器材(家庭剧院)提供完整的品质规格规范。

全媒体飞速发展的当下，院线与其盲目发展银屏数量，不如选择与"互联网+"的深度融合，以期在未来瞬息万变的全媒体时代中占据更有利的发展优势。

(二) 按类型划分

在电影理论中，"类型"是指影片分类的基本手段。本书按照纪录片、剧情片来介绍电影的发展历史。

1. 纪录片

纪录片着力探索真实人物和真实环境，既是一种被展示出来的证据，也是一种社会艺术，其表达形式是多样的。纪录片忠于真实但并非现实主义，包含虚构角色和脚本，是一个组织好的故事，可以揭示更深入的事实。

按照传播媒介划分纪录片类型，纪录片又可以分为纪录电影、电视纪录片和新媒体纪录片。

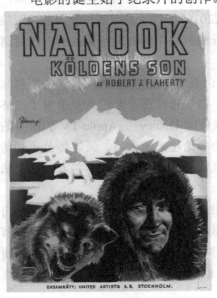

▶ 图1-6　《北方的纳努克》海报

电影的诞生始于纪录片的创作。1895年，法国卢米埃尔兄弟拍摄的《工厂大门》《火车进站》等实验性的电影，都属于纪录片。从19世纪末起，电影开始用于新闻题材的报道：俄国沙皇加冕、英国国王亲临奥林匹克开幕式、西班牙斗牛、澳大利亚竞走等新闻事件，都搬上了银幕，成为纪录电影初期的主要题材。1923年，弗拉哈迪的《北方的纳努克》的公映，标志着纪录电影在艺术创作上进入了一个新的发展阶段，电影海报如图1-6所示。这部影片记录了一个因纽特人和他的家庭在冰冻的北极地区一个港岛为谋求生存的一天的生活。与观众见面的影片是第二次拍摄的。1913年，弗拉哈迪随一支探险队到加拿大北方哈德逊湾去探矿。1915年，他用摄影机客观地记录了居住在那里的因纽特人的生活。这一次所拍的3.5万英尺(约1.05万米)底片后来全部在火灾中烧毁了。1920年，他按照自己的创作意图再次进行拍摄。这次他吸收了当地的一些因纽特人参加拍摄工作。有些镜头是用故事片的方法拍摄的。如因纽特人居住的冰房子是根据拍电影的需要建造的、猎取海豹的活动也是组织拍摄的，但影片反映的人物和生活场景都是真实的。正是由于这部具有艺术感染力的纪录片，弗拉哈迪被称作为"纪录电影之父"。

20世纪二三十年代，出现了以苏联的维尔托夫为代表的"电影眼睛学派"和以英国的格里尔逊为代表的"现实主义学派"。"电影眼睛学派"反对戏剧、反对简单机械复制，排斥故事片中的演员、化妆、布景、照明和摄影棚中的艺术加工，认为摄影机就是"出其不意地捕捉生活"的"电影眼睛"，主张通过蒙太奇重新组织自然形态的实拍镜头，从而在意识形态的高度上表现"客观世界"的实质。维尔托夫将现代主义诗意和苏联共产主义的主题宣传进行完美结合，这种探索使其纪录片获得了强大的艺术感染力和生命力，同时

满足了艺术和政治的需要。"现实主义学派"主张在电影技术的表现技巧上对绝对真实生活场景进行艺术加工，并且重视影片的社会意义。

20世纪60年代，出于对第二次世界大战之后具有强烈教化意味且缺乏个性的"洗脑式"纪录片的反感，纪录片创作者利用新的摄制技术来发现与记录生活原本的样貌，以达成他们理想中的真实记录。小型便携式摄影机和轻便的同步录音设备使外景拍摄与同步拾音成为可能，在这一技术基础上，在美国和法国分别诞生了"直接电影"和"真实电影"。美国的"直接电影"人主张：摄影机永远是旁观者，不干涉、不影响事件的过程，永远只作静观默察式的记录；不需要采访，拒绝重演，不用灯光，没有解说，排斥一切可能破坏生活原生态的主观介入。因此，"直接电影"即是"观察式纪录片"，这在中国20世纪90年代的新纪录运动中得到彰显，被很多纪录片人奉为圭臬，时至今日也是许多独立纪录片人喜欢采用的拍摄方法。以法国的让·鲁什为代表的"真实电影"人主张以摄影机为催化剂来激发人物内心的真实，而不是仅仅记录浮现于表面的真实。在鲁什看来，自己无法到达真实，而摄影机的在场，会促成某些事情的发生。他确信"电影具有揭示我们所有人的虚构部分的能力"。虽然强调真实必须是未经排演过的，但有时电影创作者又是摄影机前的积极参与者，因此，"真实电影"又可称作"参与式纪录片"。参与式纪录片在21世纪逐渐受到更多青睐，创作者与被记录的主体之间进行对话，并毫不忌讳地展现此种"参与"，使得观众更容易感受到纪录电影的真实性。

20世纪80年代以后，后现代主义成为社会文化的主流，加之越南战争引发的反战浪潮，社会问题纷繁复杂。在当时的政治文化语境下，时代要求纪录片承担起对当时种种社会现象进行理性分析和生动阐释的责任，"直接电影"逐渐衰退，西方纪录影片进入了一个多元与开放的新时期，这一时期的纪录片被冠以"新纪录电影"之名。

与后现代社会没有恒定主题、反英雄的时代语境相契合，"新纪录电影"有着巨大的包容性和融合性，斯泰拉·布鲁兹在论述欧美新纪录片的时候写道："新纪录片已经在以多种不同的方式归复到当初没有太多拘束的起点，戏剧化、表演乃至其他形式的虚构和故事化再一次占据了优势位置。"西方新纪录电影打破了纪录片的边界，不同形式、风格、方法和技巧的运用，使得纪录片成为日益开放的、多元的领域。

2. 剧情片

(1) 故事片

1915年以前的电影的题材和叙事结构还没有一个完整的定式，故事的展开往往呈现出一种野蛮生长的态势。这个时期的影片故事安排自由度极大，总体上都是为了满足上流人士的猎奇心理。这样就促成了两件事情：其一是电影类型化；其二是分级制度的建立。在开始的时候，并不存在类型电影的说法，此时的电影只是具有一些犯罪片的初步特征。直到1915年以后的20年间，电影题材相较于以前更加丰富，形制更为规范，电影的分类才逐渐明朗起来。电影最终形成了十余种类型，其中不乏具有地方特色的片种(如中国的武侠片、美国的西部片等)。故事片的影响最大、种类最多，根据风格、题材内容，可分为喜剧片、悲剧片、历史片、古装片、武打片(功夫片)、动作片、科幻片、生活片、伦理片、言情片、恐怖片、灾难片等。

(2) 动画片(以美国动画片发展史为例)

动画电影(animation movie)是指以动画制作的电影，是一种综合艺术门类。

1907—1937年是动画片的开创时期。1907年，第一部动画片《一张滑稽面孔的幽默姿态》由美国人布莱克顿拍摄完成，美国动画片史正式开始。这一时期的动画影片只有短短的5分钟左右，用于正式电影前的加演，制作比较简单粗糙。

1937—1949年是美国动画片的初步发展时期。1937年，迪士尼公司推出了《白雪公主》，片长达74分钟，这在美国动画片史上是史无前例的创举，继而迪士尼公司推出《木偶奇遇记》《幻想曲》《小鹿斑比》等动画长片。

1950—1966年是美国动画片第一次繁荣时期。这一时期，迪士尼公司几乎每年都推出一部经典动画片，如《仙履奇缘》《爱丽斯梦游仙境》《小姐与流氓》《睡美人》等。

1967—1988年是美国动画的蛰伏时期。1966年12月15日，华特·迪士尼因肺癌去世，迪士尼公司陷入了困境，美国动画业也进入萧条时期。此时，电视动画逐渐发展起来，汉纳和巴伯拉是电视动画的代表人物，他们创作了电视系列片《猫和老鼠》。整个20世纪70年代，只有数部动画片，质量也平平。

20世纪80年代初，老一代的动画制作家到了退休的年纪，迪士尼公司努力培养新人，处于新旧结合时期，拍出了一些颇有争议的动画电影，如《黑神锅传奇》等。

20世纪80年代后期，迪士尼公司开始尝试着利用电脑制作动画，1986年的《妙妙探》，第一次用电脑动画制作了伦敦钟楼的场面。同时，公司聘用了企业经理人麦克·艾斯纳经营管理公司。

1989年是美国动画的又一个繁荣时期。迪士尼公司推出了《小美人鱼》，获得了极大成功，标志着美国动画片又一次进入繁荣时期，一直持续至2002年。这一时期的动画片代表作品很多，如创造了票房奇迹的《狮子王》、第一部全电脑制作的动画片《玩具总动员》，以及《恐龙》，等等。

20世纪90年代末期，各个大制片公司纷纷涉足动画界，使这一时期的美国动画异彩纷呈。时至今日，美国动画仍然充满着活力，不断涌现出优秀的动画作品。

二、电视产品的发展历史

继19世纪末电影发明之后，迈入科技高速发展的20世纪，人类又以其高超的智慧，创造出了20世纪最伟大的发明之一——电视。作为多种现代科技融汇的成果，电视从诞生之初便避开了类似电影的无声阶段，电视与无线电广播的结合使电视走上了一条健康成长的道路。

世界上最早开办电视事业的国家是英国，1936年11月2日，英国广播公司在伦敦的亚历山大宫创办了世界上第一座电视台，并开始播放电视节目，这标志着电视作为一种崭新的大众传媒正式进入了人类社会。

电视产品是由电视台媒介机构根据一定的经营方针和计划生产出来的、供传播和受众消费的产品。电视产品包括电视剧、纪录片、动画片、综艺节目、新闻等。本书将主要介绍我国不同电视产品的发展历史。

(一) 电视剧的发展历史

电视剧是电视艺术中最核心、最精致的部分。电视剧(又称为剧集、电视戏剧节目、电视戏剧或电视系列剧)是一种专为在电视或网络平台上播映的戏剧形式。一般分单本剧和系列剧。它兼容了电影、戏曲、文学、动画、音乐、舞蹈、美术等现代艺术元素，是一种适应电视广播特点、融合舞台话剧和电影的表现方法而形成的现代艺术样式。

1930年，英国广播公司(BBC)成功播发了人类历史上第一部有声电视独幕剧《花言巧语的人》，这部剧是转播舞台上演出的戏剧，还不属于真正意义上的电视剧，但是为电视剧的形成打下了基础，被公认为世界上第一部电视剧。1954年，美国RCA[①]推出世界上第一台彩色电视机。1956年，世界上第一台磁带录像机在英国问世，20世纪60年代初，轻便的手提式摄影机出现，电视剧由此摆脱了对舞台剧的依赖，转而向电影借鉴表现手法。在美学追求上开始和电影中的新现实主义看齐，崇尚纪实风格。在时空设置、题材选择、叙事结构、心理刻画诸方面，都取得了直播电视剧无法比拟的优势。此外，录像技术的应用，使电视艺术作者可以通过镜头的运动、分解和组接，在更自由、广阔的艺术空间中进行创作。

在中国，电视已经成为现代人家庭生活中不可缺少的一部分，电视剧对人们的生活更是有着巨大的影响。作为整个社会文化产业的一部分，中国电视剧的发展折射了中国社会发生的方方面面的变化。从电视剧的创作题材、艺术表现手法到受众的欣赏水平、欣赏趣味都发生了巨大的变化。

我国电视剧的发展包括以下4个时期：

1. 初创时期(20世纪50年代至70年代初期)

1958年5月1日，北京电视台试播成功，宣告中国第一座电视台诞生。

20世纪50年代末至60年代中期，电视剧基本都是直播剧，是时事政治的宣传工具。其题材较为单一、情节简单、主题概念化倾向比较严重，没有自己的独立地位。

这一时期电视剧的主要特点表现为忆苦思甜、歌颂革命英雄、时代英雄和他们身上所表现出来的大公无私的奉献精神，以及通过电视剧的形式直接向观众解释各种政策。

代表作品有《党救活了他》(见图1-7)《女状元》《辛大夫和陈医生》《一打手套》《小八路》等。

▶ 图1-7　《党救活了他》剧照

2. 发展时期(20世纪70年代末至80年代初)

1979年8月18日至27日，中国第一次专业探讨电视节目会议召开，号召中国有条件的电视台改变以播放电影为主的做法，大力发展电视剧。

① RCA(英文全称为Radio Corporation of America，美国无线电公司)于1919年由美国联邦政府创建，1985年由美国通用电气公司并购，1988年转至汤姆逊麾下。其曾生产电视机、显像管、录放影机、音响及通信产品，雇用员工约5.5万人，分布全球45个国家，产品广销100多个国家。

　　1978年到1983年是电视剧创作的恢复和发展阶段，国产电视剧的数量和质量都发生了很大变化，电视剧承担了传播主流文化的任务。

　　这一时期的电视剧的主要特点表现为：作品数量大幅增长；尊重社会意识和价值，强调对现实的正面描写和对人民大众的鼓舞；在样式上呈现多样发展的趋势，长篇电视剧应运而生。代表作品有《卖大饼的姑娘》《赤橙黄绿青蓝紫》《新岸》《高山下的花环》等。

3. 成熟时期(20世纪80年代中期至90年代初)

　　1984年是电视剧走向成熟的开局年，在中国电视剧发展史上具有重要意义。全国电视剧飞天奖、大众电视金鹰奖的设立为电视剧的发展起到了推动作用。

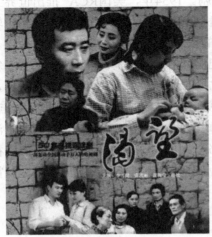

▶ 图1-8　《渴望》海报

　　这一时期电视剧的特点主要表现为：长篇电视剧逐渐成为创作主体；电视剧的主题和题材范围大大拓宽，样式更加丰富，作品数量大幅增长。

　　1990年，中国第一部长篇室内电视连续剧《渴望》的成功(见图1-8)，标志着我国电视剧成熟并成为中国电视节目的主体。

　　电视剧进入成熟期之后，电视剧的艺术主体从短篇过渡至长篇，文化身份也从宣传品转变为产品，题材和内容百花齐放，逐渐演变出了一定的电视剧分类：从题材上分，有历史剧、商战剧、都市剧、武侠剧等；从内容上分，有刑警剧、反腐剧、青春偶像剧、家庭伦理剧等。

4. 繁荣时期(20世纪90年代中期至今)

　　1993年到2003年是中国电视剧艺术飞速发展的十年，主要表现为电视剧创作更加自由，主题、题材更为丰富，风格、样式也在与其他国家电视剧艺术文化的相互交流中得到促进和发展。

　　21世纪以来，中国电视剧的市场化程度不断加深，在国家政策的大力扶持及各项先进技术的推动下，电视剧生产力得到提升，产业链不断延伸。

　　这一时期的电视剧的主要特点是：追求思想性和艺术性的和谐统一，注重深度和广度。代表作品有《三国演义》《水浒传》《戏说乾隆》《北京人在纽约》《编辑部的故事》等。

(二) 纪录片的发展历史

　　电视纪录片按照题材与表现方法的不同，一般分为时事报道片、历史纪录片、传记纪录片、人文地理片、舞台纪录片和专题系列纪录片。中国纪录片的发展大致可以分为以下4个阶段。

1. 初步成长时期(1958—1977年)

　　这一时期纪录片的主要特点是：以新闻纪录片为主，记录和报道时事事件，宣传色彩比较浓厚，以服务于社会主义建设。代表作品有《到农村去》《英雄的信阳人民》等。

2. 人文主义时期(1978—1992年)

改革开放以来，随着科学技术条件和国内国情的变化，纪录片的创作理念不断更新，题材选择更加丰富。这一时期纪录片的主要特点是：大量人文地理题材的纪录片不断涌现，展示祖国大好河山，旨在激发人民的民族意识，增强民族凝聚力。代表作品有《丝绸之路》《话说长江》等。

3. 平民化时期(1993—1998年)

这一时期纪录片的主要特点是：以人民意识和视角出发，记录平民的日常生活状态，重视人物的自我表达和个性张扬，个人画面变多，注重小人物和细节的表达。代表作品有《德兴坊》《重逢的日子》等。

4. 多元化时期(1999年至今)

这一时期纪录片的主要特点是：主题和表现风格更趋多元化发展，更加注重声、画的艺术表达，强调纪录片的美感；创作者的主观意识淡化，给观众留下更多的想象空间。

20世纪90年代以来，中国文化开始向大众化转型。大众文化迅速崛起，消费主义观念渗透到文化的创造和传播过程中。"快乐"和"游戏"成为影视节目流行的标识。在这种宏观语境下，纪录片也向商业主义和消费主义接近和移植。注意力经济、娱乐经济的升温使得纪录片的制作理念也悄然发生了转变。有些题材本身很有特性，或适合画面表现，或事件发展一波三折，又或者人物个性张扬，有自我表现欲。例如：纪录片《阮奶奶征婚》，是关于一位82岁老人征婚的故事。

2019年，纪录片进入"网生"探索更大表意空间。纪录片《我在故宫修文物》在网络上大受好评，《人生一串》《风味人间》《风味原产地·潮汕》等网生纪录片也在网络引起热议，这大有突破纪录片小众圈层的趋势。

(三) 动画片的发展历史

动画是指采用逐帧拍摄对象并连续播放而形成运动的影像技术。动画片是在这一技术基础上，由制作者赋予艺术内涵与思想内涵，所产生的一系列涵括文化、历史、社会、情感、自然等主题的艺术作品。动画片从艺术形式上可分为平面动画、水墨动画片、剪纸片、立体动画(偶动画)和实物动画。

国产动画片的发展经历了以下6个阶段。

1. 萌芽和探索时期(1922—1945年)

以万籁鸣、万古蟾、万超尘为代表的动画人是中国动画片的开山鼻祖。他们经过艰苦的探索与研究，于1922年摄制了中国第一部广告动画片《舒振东华文打字机》。

这一时期国产动画片的特点是：在人物造型和动作设计上注重探索民族风格，强调走民族传统道路；创作紧跟时代脉搏，以求最大限度地发挥社会效益；配合当时

▶ 图1-9　《铁扇公主》海报

国情而过分强调了动画片的教化作用，在某种程度上忽略了动画片应有的含蓄、幽默和娱乐性。代表作品有《大闹画室》(1926)、《一封书信寄回来》(1927)、《纸人捣蛋记》(1930)、《铁扇公主》(1941)(见图1-9)等。

2. 稳定发展时期(1946—1956年)

1947年的木偶片《皇帝梦》和1948年的动画片《瓮中捉鳖》为中华人民共和国成立后国产动画片的发展奠定了基础。

▶ 图1-10　《乌鸦为什么是黑的》海报

这一时期国产动画片的特点是：明确了以动画片是以少年儿童为主要服务对象的艺术，但在题材和形式上也考虑到成人的欣赏趣味，力求做到"老少皆宜"；探索发扬民族风格的创造道路，动画片的"中国学派"开始引起世界的瞩目。代表作品有《谢谢小花猫》(1950)、《小猫钓鱼》(1952)、《乌鸦为什么是黑的》(1955)(见图1-10)等。

3. 第一次发展高潮时期(1957—1966年)

1958年，万古蟾率领年轻的创作人员团队共同研讨了剪纸和皮影艺术，运用动画原理和电影手段，将民族艺术与动画元素相融合，创作出了首部剪纸片《猪八戒吃西瓜》。

这一时期国产动画片的特点是：动画片产量高、样式丰富、题材多样化；动画片的艺术特点得到充分发挥，民族风格逐渐成熟。代表作品有《小蝌蚪找妈妈》(1960)、《孔雀公主》(1963)等。

4. 发展低潮时期(1967—1976年)

在这一时期，全国的动画片生产陷入几乎停滞的状态，仅有上海美术电影制片厂在1966年拍摄的《山村新苗》，以及1968年拍摄的《伟大的声明》。

5. 第二次发展高潮时期(1977—1986年)

这一时期，全国各地陆续建立了几十家拍摄基地，都生产了相当数量的影片，打破了上海美术电影制片厂一枝独秀的局面，展现出百花齐放、全面发展的态势。

这一时期国产动画片的特点是：与时事政治保持着紧密联系，表现为积极响应国家的方针路线，同时表达对未来发展的憧憬；1980年之后的动画片逐渐建立起动画艺术的创作模式，开始凸显本体因素和独立价值，延续唯美主义的创作思路；系列动画片进入市场，中国动画的艺术格局发生重大变化。代表作品有《雪孩子》(1980)、《三个和尚》(1981)、《三毛流浪记》(1984)。

6. 困境与奋起时期(1987年至今)

进入20世纪80年代中期，电视逐渐普及，电视文化开始流行。大量的外国动画片涌入中国市场，如《铁臂阿童木》《米老鼠和唐老鸭》等，国产动画片受到冲击。

这一时期国产动画片的特点是：环境的变化及观众审美水平的提升，迫使国产动画片必须探索新的创作道路，同时注重动画片的视听感受和内容情节。代表作品有《自古英雄出少年》(1995)、《大头儿子小头爸爸》(1995)、《蓝猫淘气三千问》(1999)、《天上掉下

个猪八戒》(2005)等。

(四) 综艺节目的发展历史

综艺节目通常指利用多种形式、特色制作出能够满足观众审美需求的内容，然后通过电视广为传播。综艺节目是一种娱乐性的节目形式。随着电视综艺节目的流行，综艺节目也渐渐扩展出多种类型，如晚会、生活、访谈、音乐、时尚、游戏、旅游、真人秀、美食、选秀、益智、搞笑、纪实、曲艺、舞蹈、脱口秀等。

我国电视综艺节目的发展主要经历了以下4个发展阶段。

1. 以综艺晚会为主的阶段

我国综艺节目真正受到人们关注是从1983年起举办的中央电视台春节联欢晚会和1990年开播的《正大综艺》和《综艺大观》开始的。

这一阶段的电视综艺节目内容以传统的专业歌舞和曲艺为主，节目形式表现为"明星+表演"。基本是单向传播，与观众缺少互动，内容缺少亲和力、形式较为单一。代表节目有《旋转舞台》(1988)、《曲苑杂坛》(1991)、《艺苑风景线》(1992)、《东南西北中》(1993)等。

2. 以游戏节目为主的阶段

1997年开播的《快乐大本营》和1999年开播的《欢乐总动员》掀起了国内游戏类综艺节目的浪潮。

这一阶段的电视综艺节目融合了游戏、表演、竞技和搞笑等元素，节目形式表现为"明星+游戏+观众参与"，节目的娱乐性增强，观众的参与性和互动性增强，现场观众甚至有直接参与节目的机会。代表节目有《超级大赢家》(1994)、《开心100》(1998)、《非常周末》(1998)等。

3. 以益智博彩类节目为主的阶段

中央电视台1998年推出的《幸运52》与2000年推出的《开心辞典》是中国内地益智类节目的代表。

这一阶段的电视综艺节目以知识、娱乐、竞争为特点，集知识、益智、趣味性为一体，节目形式表现为博彩、参与者与现场及场外观众的互动等游戏闯关环节，由主持人、竞猜选手和观众共同构成了节目的互动空间。代表节目有《夺标800》(1999)、《无敌智多星》(2000)、《财富大考场》(2002)等。

4. 以真人秀为主的阶段

广东电视台的《生存大挑战》、四川电视台等20多家广播电视单位和北京维汉文化传播公司联合制作的《走入香格里拉》等以野外生存挑战类为代表的节目是国内真人秀的先行者。

这一阶段的电视综艺节目以人为核心、以真为特色、以秀为手段，节目形式表现为由制作者制定规则，由明星或普通人参与并全程录制播出。经过十几年的发展，真人秀逐渐形成了"生存秀—歌舞秀—明星秀—歌词秀—婚恋秀—求职秀—达人秀—表演秀—体育秀—亲子秀"多元发展的格局，通过自身探索和借鉴境外的相关节目，真人秀已成为我国

娱乐节目的主流。代表节目有《非常6+1》(2003)、《超级女声》(2004)等。

(五) 新闻节目的发展历史

新闻节目指以新闻材料为基础，加工制作而成的电台或电视节目，新闻节目可包括现场或预先录制的访问、专家的分析、民意调查结果，偶尔会包含社论内容。电视新闻节目根据节目形态可以分为消息类、专题类和评论类。

我国电视新闻节目的发展可分为以下三个阶段。

1. 初创阶段(1958年至20世纪80年代初)

1958年5月1日，中央电视台的前身——北京电视台的创立，拉开了中国电视事业的序幕。同年10月1日，北京电视台播出第一条记者摄制的电视新闻纪录片《首都庆祝建国九周年》，并进行了第一次新闻现场的直播——国家庆典活动的实况转播。1959年6月18日，首次播出新闻性电视评论节目《谈西柏林近况》；1960年开始，中央电视台有了每晚固定播出的《电视新闻》栏目。

这一时期的电视新闻节目的特点是：从制作技术上采用电影的技术体系，拍摄时全、中、近、特不同景别的画面线性组合，后期配解说，配音乐，三条线组合成新闻的声画记录系统；节目形态主要有图片报道、电视影像报道(新闻片)及口播新闻；传播方式是"上传下达"，承担"宣传教化"的功能，强调的是意识形态要求。

2. 过渡阶段(20世纪80年代初至20世纪90年代末)

20世纪80年代初，在国家走向改革开放的时代背景下，中国电视界开始与日本电视台合作，一系列文化纪录片如《话说长江》《丝绸之路》等登上电视荧屏，这些纪录片创作的技术和艺术影响了国内的电视制作，电视新闻也受其影响，传播范式开始发生根本性变化。

这一时期的电视新闻节目的特点是：制作技术采用ENG(电子新闻采集)作为主流设备，摆脱了电影技术手段的局限；节目形态表现为各种栏目大量出现，以舆论监督、生活纪实为内容重点，节目风格追求平民化、个性化。代表节目有央视新闻栏目《东方时空》(1993)、焦点访谈(1994)、《新闻调查》(1996)等。

3. 成熟阶段(20世纪90年代末至今)

20世纪90年代末以来，中国电视新闻进入了一个全新的发展阶段。一方面，数字技术、卫星技术的广泛应用和不断升级，使电视新闻所依靠的技术基础再一次发生了颠覆和革新，同时也为电视新闻的发展提供了新的契机和前景。另一方面，传播格局的跃升和传媒生态的变化也使得电视新闻的制作体系受到直接影响，电视新闻的传播范式再一次发生了根本性转变。

这一时期的电视新闻节目的特点是：广泛使用数字化设备、SNG(卫星新闻采集)设备和高清设备等，中国电视新闻在传播技术上发生了前所未有的升级和转换；数字化设备的普遍应用，极大地改变了电视新闻的制作状态，摄录设备小型化、后期设备非线化、存储设备虚拟化使得电视新闻的制作更为开放和自由；直播成为电视新闻的主要节目形态，现场制作成为最核心的制作方式，节目的编排方式和频道结构也因为节目形态的变化而发

生变化。

三、网络视听产品的发展

　　网络视听产品种类多样，既有在网络平台传播的传统广播电视节目，也有强烈网络特性的视听节目，节目呈现出多样化、灵活性、交互性、分众化的特征，特别是网络视听节目的交互性特征，吸引了新一代的年轻受众，网络视听节目一经投入市场，立即产生巨大的舆论热度和播放量。

　　依据不同的标准，网络视听节目有不同的划分类别。根据视听文本与现实的关系，首先将网络视听节目分为纪实类与虚构类，再综合其他各种因素，将网络视听节目分为网络剧、网络电影、网络纪录片、网络动画片、网络节目、网络短视频和网络直播几大类。

(一) 网络剧

　　网络剧是互联网的产物，以网络为播映平台的演剧形式。根据业界的发展情况，网络剧可以分为网络电视剧和网络广播剧。网络电视剧是指在一类网络平台播出的专门为网民定制的剧种，投资拍摄网络剧的主体包括专业机构及个人。网络电视剧的内容大都改编自网络文学，原创很少，制作成本一般较低，一集故事的时长从几分钟到几十分钟不等，题材类型多样。网络广播剧实际上是一种从策划、制作到推广各个环节都在网络上进行的广播剧新形式。网络广播剧制作主体来源广泛，包括广播剧爱好者或专业声优①团体等。

　　伴随着信息技术的不断发展，如今人类社会已经进入一个全面的新媒体时代，手机、电脑、平板等移动终端与人们的生活密不可分。虽然电视作为第一媒体的地位无法撼动，但是受众的观看习惯却发生了巨大的变化。如新媒体还未兴起之前，人们习惯通过传统电视观看连续剧等节目，但新媒体兴起之后，越来越多的受众习惯通过移动终端(手机、平板电脑等)观看节目。移动终端的便捷性使得越来越多的人加入看网络剧的队伍中。

　　互联网的飞速发展也使得网络衍生品更加丰富，市场不断扩大，进而催生出多种新兴产业，获取经济利益的方式也更加多样。越来越多的视频网站开始涉足网络剧。2010年被业界人称为网剧元年，在这一年，多家视频网站开始涉足网络自制剧。土豆网作为最早涉入网络自制剧领域的视频网站，成功推出了《乌托邦办公室》等多部受人们欢迎、点击量超过千万的网络自制剧。与此同时，其他视频网站也纷纷加入到网络剧制作的队伍中。

　　2011年是视频网站大发展的一年，网络视频呈现出大发展小繁荣的局面，产业格

　　① "优"在古汉语和日语中是"演员""表演者"的意思，故"声优"多指影音作品作后期配音的配音员。作品中所演绎角色的对应声优用CV(character voice)来表示。

局、用户行为、视频内容和人员结构等方面发生了很大变化，这反映出网络视频正在走向规模化、集约化、原创化和专业化。视频网站经过多年发展，产业格局基本形成，产业类别基本明晰，大致分为综合类、影视剧类、新闻类、分享类等4大类型。网络自制剧和原创

▶ 图1-11　《潜伏》海报

节目增多，内容传播渠道多样化。网络剧全面快速成长，从2008年热播剧《潜伏》(见图1-11)每集1万元的互联网视频版权，到2017年热播剧《琅琊榜》的每集800万元，网络影视剧购买价格节节攀升，导致视频网站在内容制作取向上发生了变化。随着网络剧步入成熟阶段，网络剧出现短剧化趋势。制片方不再依靠拖长剧情来提升经济收益，而且视频用户相对年轻，对内容节奏有更高的要求，因此，情节推动快的剧集更能吸引用户收看。2019年，各大视频平台共上线网络剧275部，相较前几年，数量持续下降，行业重心转移至内容品质的持续提升、类型题材的不断创新、商业模式的继续摸索上。爱奇艺、腾讯视频、优酷、芒果TV为网络剧主要播出平台。就网络剧热度指数排行而言，悬疑/刑侦剧、武侠/仙侠/玄幻剧、校园青春偶像剧相

对较热。主要网络视频平台开始布局竖屏剧、互动剧，但尚未形成规模。付费观看广为观众接受，会员付费超前点播渐成常态。近年在电视剧数量缩减的趋势下，我国网络剧发展态势良好。2020年，共上线了410部剧，其中网络剧有300部，占比超过7成。近三年网络剧上线数量如图1-12所示。

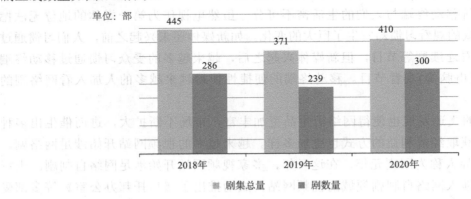

▶ 图1-12　2018—2020年剧集上线总量和网络剧上线数量

数据来源：中国网络视听节目服务协会发布的《2020中国网络视听发展研究报告》

(二) 网络电影

网络电影是以网络传播为媒介的叙事性动态视听艺术作品，具有入行门槛低、制作周

期短和风险小等特点。在2011年之前，电影界对网络电影没有一个明确的界定。从2013年开始，接近传统电影概念的网络大电影受到业界关注。在2014—2016年，网络大电影发展迅猛，其盈利能力增强，但内容格调普遍不高。2016年以后，网络电影行业经历洗牌，开始向院线电影靠拢，同时注重作品质量。发展至今，网络电影已经从过去的低成本、小制作模式发展为专业化、精品化的模式。2019年10月，"网大"①"消失"了：在成都安仁古镇举行首届"中国网络电影周"上，中国电影家协会网络电影工作委员会联合三大网络视频平台(爱奇艺、腾讯视频、优酷)共同发出倡议，以"网络电影"作为通过互联网发行的电影的统一称谓，"网络大电影"成为历史。

　　2019年，网络电影提质减量，上线数量呈逐渐下降趋势，各主要网络视频平台共上线网络电影784部，同比下降49.0%。2020年上半年，网络电影迎来了历史性的发展机遇。从票房成绩来看，网络电影票房分账突飞猛进，较往年涨势明显，破千万影片数量创网络电影历史之最。但总体上新数量依然持续下降，半年上新网络电影390部，同比减少91部，如图1-13所示。

单位：部

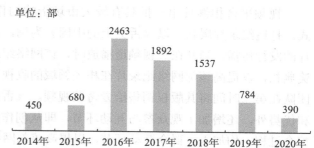

▶ 图1-13　2014—2020年网络电影上线数量趋势

数据来源：中国网络视听节目服务协会发布的《2020中国网络视听发展研究报告》

　　网络电影经过2014年到2020年的迅猛发展，快速跨越野蛮生长阶段，走向有序发展阶段，尤其是2019年以来，网络电影的发展进入高质量发展阶段，出现了一批包括《大地震》(见图1-14)和《毛驴上树》在内的口碑与票房俱佳的现实主义题材作品。网络电影逐渐成为网民重要的日常文化食粮，成为不容忽视的文艺新阵地。

　　此外，随着网络电影市场去泡沫化，迈入产业化、规模化阶段，许多优秀电影人致力于扭转低俗取向、抒发文艺情怀，出现了以《我是好人》为代表的一批豆瓣高分现实主义题材电影。从未来的发展趋势来看，网络电影影响力将不断提升，市场竞争愈发激烈。网络电影制作人应探索新的题材领域，提升创作主体的专业能力，打破受众圈层，开拓市场蓝海。另外，加强与其他领域的跨界合作，如剧集、短视频、游戏等联动，推动更多专业团队入局。

▶ 图1-14　《大地震》海报

① "网大"指2014年由爱奇艺提出的"网络大电影"概念，简称"网大"。

(三) 网络纪录片

网络纪录片是适合新媒体制作和发行方式，专供新媒体平台(网页、手机、移动数字终端等)宣传和播出的纪录片样式。网络纪录片每集内容相对独立，大都不超过10分钟，制作题材广泛，叙事方式多样化，创作形式个性化。从播出现状来看，网络纪录片主要来源于网络平台购买的国内外纪录片播放版权和网络原创纪录片。2010年，网络纪录片开始起步发展。2015年，一批优秀的网络纪录片引起大量网民关注，由此网络纪录片得到进一步发展。目前，网络纪录片正在向规范化和类型化方向发展，并且涌现出了众多优秀的网络纪录片。

视频平台相继推出一批具有较大市场影响的作品，对纪录片IP采用更丰富的运营方式，打造纪录片爆款。以《舌尖上的中国》为例，该网络纪录片的制作团队非常重视纪录片的发行传播，当其在央视频道播放时，该网络纪录片同时参与了戛纳电视节等一系列颁奖典礼，以提高该部网络纪录片在相关领域的收视率。与此同时，《舌尖上的中国》制作团队在第一时间将其版权销售给爱奇艺视频。《舌尖上的中国》第二季除了保持原有特点和优势外，还增加了观众参与互动环节，即从创作内容的调研、节目的创作、后期拍摄等整个过程，均加入了群众互动环节，以提高该部网络纪录片的亲民程度。

随着社会的不断发展和进步，人们对生活的要求也在增加，同时更多的社会群体开始通过网络纪录片关注旅游、投资、美食等行业，网络纪录片正在成为媒体融合时代泛纪实内容生态新景观。"互联网+"赋能纪录片生产，将会带动中国纪录片的市场化和产业升级。

(四) 网络节目

网络节目是由视频网站或者媒体机构进行专业化内容生产，在网络平台播出的视听节目。具体来说，网络节目可分为新闻短视频、网络综艺节目、网络科教人文节目和网络音频节目。

新闻短视频在内容生产上具有简短化和叙事性强的特征，迎合了当前传播移动化、信息社交化的媒介发展潮流。

网络科教人文节目多为用户生产内容，内容涉及广泛，包括教学类、科普类等方面的内容。针对网络节目的发展，本书以网络综艺节目和网络音频节目的发展为代表进行介绍。

网络综艺节目(简称"网综")指只在网络平台播出的综艺节目，具有形式灵活、易操作等特点，是众多视频网站主打的节目类型。制作长综艺以选秀类节目为代表，腾讯视频出品的《创造101》第二季宣布改名为《创造营2019》。小成本短综艺以脱口秀节目为代表。如《国家宝藏》《明星大侦探》等爆款仍在推出"综N代"[①]，依靠话题的娱乐性、嘉宾的大胆辛辣风格、独特的反叛与幽默气质持续吸引年轻人的眼球。国家广播电视总局监管中心数据显示，2019年1月1日至2019年12月31日，在腾讯视频、爱奇

① 电视业常以"综N代"来描述一档综艺节目的持续性播出。"综N代"节目往往有着旺盛的生命力，能够跃身为"综N代"，通常源自这档节目在前期播出中积累了可观的美誉度和影响力。

艺、优酷、芒果TV 等21家网站上线播出的网络综艺节目共407档，其中"狭义"的网络综艺221档，数量较2018年同比减少9%，多版本节目和衍生节目186档，数量较2018年同比增长60%。2020年国内的综艺市场受新冠肺炎疫情影响不大，国产季播网综数量不降反增。艺恩视频智库数据显示，2020年综艺节目总数量比2019年相比数量增长45个，主要体现在季播网综上。与2019年相比，国产季播网综数量增幅超30%。在播映指数TOP10的季播综艺节目中，季播网综占比达70%。2019—2020年国产季播综艺数量，如图1-15所示。

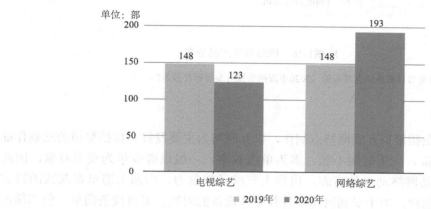

▶ 图1-15　2019—2020年国产季播综艺数量

数据来源：中国网络视听节目服务协会发布的《2020中国网络视听发展研究报告》

　　2016年，国内开始出现了微综艺，2018年微综艺节目数量迎来高峰增长期，新兴的微综艺(一般为30分钟以下)以内容短小精悍、信息量足、节奏快且娱乐性强为特征，它的出现迎合了观众的碎片化视频消费取向。例如，《送一百个女孩回家》《透明人》等微访谈节目聚焦严肃的社会现象，体现现实深度与先锋气质，用短视频表现了余味无穷的深意味。此类微综艺的出现有助于短视频内容向精细化、垂直化、深度化发展。

　　网络音频节目是指以互联网为传播介质的音频内容，具有多样性、分众化和互动性等特征。iiMedia Research(艾媒咨询)数据显示，2018年中国有声书用户数量为3.85亿人，预计未来用户数量接近6.5亿人。有声书的火爆带动小说版权持续升值，手握IP源头的腾讯阅文集团打造"阅文听书"品牌，以长远来看，"耳朵经济"将会持续升温。

　　截至2020年6月，我国网络音频用户规模为2.75亿，在网民中的使用率为29.3%。从月活跃用户规模看，喜马拉雅月活跃用户占整体的66.9%左右，遥遥领先于其他网络音频应用，处于第一梯队。荔枝FM、蜻蜓FM月活跃用户占比为25.1%，处于第二梯队。企鹅FM、猫耳FM、快音、FM 电台收音机等应用的月活跃用户占比为5.7%，处于第三梯队，如图1-16所示。

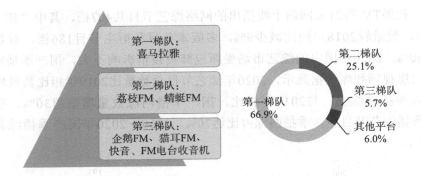

▶ 图1-16　网络音频产品分布

数据来源：中国网络视听节目服务协会发布的《2020中国网络视听发展研究报告》

(五) 网络动画片

网络动画片是指根据互联网特点制作，以互联网为主要发行和传播渠道的动画作品。网络动画题材丰富，一集时间不长，多为单线叙事，一般以青少年为观看对象，因此滑稽、无厘头搞笑是网络动画的常态，内容上充满了想象力，画面上追求奇观式的视觉体验。早期的网络动画，由于受到网速和各种硬件设备的限制，多以线条简单，色彩简洁的flash动画为主。由于flash矢量动画具有只需很小的体积即可储存大量信息，便于传播等特性，flash动画很快开始在互联网流行起来。2006年，随着视频网站的兴起，涌现了很多制作较为精良的动画作品，至此网络动画产业开始发展起来。随着政府相关部门对动画产业政策的调整，网络动画获得了进一步发展，更是在融合中国传统文化上获得极大的提升。现在网络动画无论是在数量上还是在特色质量上，都有了很大的突破。

2011年后，随着中国互联网用户的增多，互联网的影响力越来越大，一些动画公司开始尝试制作商业性的网络动画，比如《泡芙小姐》《罗小黑战记》。2019年，优酷、爱奇艺、腾讯视频、哔哩哔哩四大平台新上国产动画数量累计为104部，其中续更动画13部，较2018年增长38.7%，在2016年基础上翻了一番。2020年上半年，国产动画上新45部，如图1-17所示。从平台看，腾讯视频上新动画数量最多；从类型看，日常搞笑题材占比大。2D动画作品数量逐年增加，3D动画作品开始减少。原创动画数量较多，IP改编作品播放量优势明显。

单位：部

▶ 图1-17　2016—2020年国产动画片上线数量趋势

数据来源：中国网络视听节目服务协会发布的《2020中国网络视听发展研究报告》

未来，网络动画内容与科技发展的结合将成为行业亮点。动画内容体验将与娱乐、教育、医疗、金融、智控等多种生活需求的智能家庭平台融合，出现新视野和新景观。

(六) 网络短视频

网络短视频可分为微电影、纪实短视频和公益短视频。微电影是一种虚拟类影像叙事作品，时长较短，一般在30分钟之内。网络纪实短视频主要指以真实为原则，从自然和社会中取材，表现作者对事物认识的简短非虚构活动影像，一般不多于12分钟，具有制作个性、风格突出、制作成本低、紧跟社会热点等特点。网络公益短视频是指利用PC互联网和移动互联网等新兴媒体互动终端传播公益价值观念，让公众分享并参与公益活动，最大化地发挥出公益视频传播效益的视频形态。网络公益短视频除了具有公益广告的一般特征，还具有视觉综合性、传受交互性、受众自主性等优势。

网络短视频不以盈利为目的，但是网络短视频已经具备了构成产业链上下游的三方。以B站为例，网友是制作方，网站是播映方，网民是观看方。只不过这三方未能按照产业运作的方式联系在一起。当时的网络短视频生产规模小，对于个人来说创作成本较高，短视频质量也参差不齐，没有形成完整的产供销体系。从产业发展的角度来看，这些都是产业萌芽期的典型特征。因此，无论是从产业要素还是从发展情况来看，网络短视频已经具备了产业发展的基本格局，这也为其实现进一步的盈利模式探索打下了基础。

2019年，头部短视频平台的竞争持续升级，社交和出海[①]成为短视频行业的突破口。随着短视频用户红利的逐渐消退，抖音上线社交应用"多闪"，宣告了抖音正式进入短视频社交领域。与此同时，5G等技术的逐渐普及为短视频平台持续赋能，新玩法的不断涌现将成为常态，短视频行业必然面临着新一轮的洗牌大战。截至2020年6月，我国短视频用户规模达8.18亿，占网民整体的87.0%，如图1-18所示。作为主流的互联网应用，短视频市场格局相对稳定。

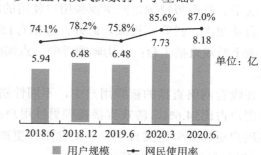

▶ 图1-18　2018—2020年短视频用户规模及网民使用率增长趋势

数据来源：中国网络视听节目服务协会发布的《2020中国网络视听发展研究报告》

(七) 网络直播

网络直播是基于移动互联网技术，人人都可实时参与内容生产的传播方式，是一种全新的网络视听节目类型。网络直播几乎没有门槛，人人可以随时随地进行生产和传播。直播平台的出现，得益于游戏产业的蓬勃发展。自2013年起，国内开始出现大量游戏直播平台，如YY游戏直播、斗鱼TV等。2014年8月，全球最大电商亚马逊公司宣布，以9.7亿美元收购流媒体视频服务网站witch，这家视频网站成立于2011年，发展三年多便成为全球最大的游戏网站和社区，每月活跃用户量高达5 500万。全球游戏直播平台发展势头迅猛。网

① 出海指App推出海外版或国际版。

络直播内容最开始以游戏竞技解说为主，后来逐渐扩展到才艺表演、美妆、美食等领域。

传统视频直播拥有大量粉丝群与主播资源，但移动视频的崛起对其冲击力是显而易见的。只需要一部手机，一个手机 App，再加上网络即可实现直播。同时，主播可以走出直播间的空间限制，随时随地进行直播，这也大大地丰富了直播内容。以微博、微信为代表的新媒体出现以后，信息传播方式发生了极大的改变，受众由一直以来被动地接受信息转变成与信息传播者共同的互动式传播。新的传播方式的出现，进一步拉近了人与人之间的距离，让通信变得更加顺畅。同时，抖音、快手等网络直播平台的出现，也让传播信息摆脱了单向传播方式。由于受众可以在直播平台直接向主播提问，主播也经常会互动回答，使得传播者与受众相互影响、相互融合，从而确立了一种全新的互动式传播方式。

自2019年以来，电商直播发展如火如荼，在已经具备了良好的市场的前提下，仍有较大的提升空间。《2020年中国网络视听发展研究报告》显示，截至2020年6月，我国网络直播用户规模达5.62亿，其中电商直播用户规模为3.09亿，是2020年增长最快的互联网应用。有15.7%的用户曾因观看网络视频和直播节目购买产品，其中超过五成用户的花费在500元以上。

快手、抖音短视频是网络视频用户使用的网络直播平台。4成以上用户使用的网络直播平台是快手、抖音短视频。此外，分别有15.2%、10.1%的用户使用虎牙直播、斗鱼直播这两个游戏直播平台；使用哔哩哔哩、点淘(原名为淘宝直播)的用户占比分别为5.5%、3.3%。

在收看网络直播的视频用户中，不同性别表现出了不同的视频偏好。娱乐直播视频男性用户占比54.6%，游戏直播视频男性用户占比56.5%。由此可见，相较于女性用户，男性用户更加偏爱这类直播。而女性用户更加关注美食直播和美妆服饰直播，分别占比43.4%和40.8%，如图1-19所示。

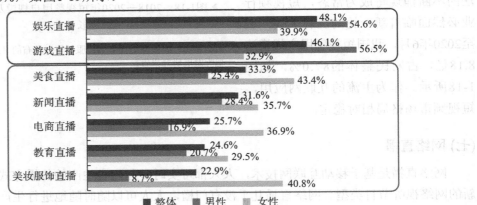

▶ 图1-19　不同用户对网络直播类型的喜好差异

数据来源：中国网络视听节目服务协会发布的《2020中国网络视听发展研究报告》

网络直播以其交互便利性和真实现场感强的优势，改变了人们的社会交往和信息消费方式，并对社会各个领域产生了较大的影响。网络直播有着其他节目无法比拟的优势，但同时也存在着内容低俗、违法侵权、恶性竞争等问题，在收看网络直播过程中，观众需要

仔细甄别。

第三节　影视行业的发展趋势

　　科技的进步推动着影视行业的发展。随着科技的不断进步，新兴影视产品、平台、媒介层出不穷，影视行业竞争加剧，但是万变不离其宗，影视产品的内容仍然是影视行业的核心竞争力。以"内容为王，创新为要"为导向的市场要求运营管理将创意和技术完美结合，只有这样，才能够在激烈的行业竞争中脱颖而出。本节将从技术、内容和运营三个方面介绍影视行业未来的发展趋势。

一、互联网技术赋能影视行业革新变局

　　互联网是发行的理想渠道，是播放的良好载体，同时还是搜集观众偏好的重要工具。通过大数据分析，影视制作人能够较为精准地获取有效市场信息，为影视作品制作提供重要参考。互联网技术的发展将赋能影视行业的革新变局，为影视行业带来新的机遇和挑战。

(一) 5G技术对影视行业的影响

　　5G网络的建设为垂直行业融合应用的发展提供了坚实的基础，5G+智慧工厂、5G+智慧教育等融合应用层出不穷。可以预见，未来几年，具有5G特性的to C(即to consumer，面向个人)应用将实现规模增长，to B(即to business，面向行业)应用也将逐步落地商用，垂直行业的应用需求也要求5G技术持续演进，以保持技术产业支撑优势。5G技术将带来影视行业革新变局。

　　变革一：影院观影模式将推陈出新。

　　传统影院，一般都是前面一个大银幕，后面几排观众。不过，在类似IMAX，3D这样的银幕技术，以及Dolby①这样的声效技术推动下，影院有了新面貌，数字播放也因为科技进步而不断完善。

　　随着5G商用的逐渐推进，具有5G特性的面向个人应用也将体现在观影模式上，院线的发展方向将偏重体验性的电影院，比如以高度真实感、沉浸感为代表的VR智能综合体验馆。电影院将不再单一地为观众提供电影，而将变成为观众提供更好的影像体验服务。

　　这一发展方向正好契合时下的新趋势——去电影院更多是一种活动，是一种体验，是一种社交，观影不再仅仅是观赏一部影片这么简单，体验性将会越来越强。

　　① Dolby的中文是杜比，是服务于电影业的革命性全新音频平台。适用于内容创作者、经销商和影院从业者的杜比电影技术Dolby® 电影技术可以给内容创作者以力量、助影院从业者提供身临其境的体验，让电影爱好者感到震撼的效果。

5G网络的低延时①特性将推动虚拟现实VR和AR及其他沉浸式影视娱乐的兴起，而行业势必会据此探索新的商业模式。在娱乐行业快速发展的时代，沉浸式体验将成为主流，以新的体验模式来吸引电影迷、剧迷、音乐迷等不同消费群体。

变革二：影视和互联网技术融合发展。

互联网技术的改革对文化产业产生巨大的影响，5G时代的到来，促使具有互联网基因的公司不断推出新产品，推进新应用。苹果公司成立了自己的电影公司，亚马逊早就成立了自己的影视制作部门，投入巨资扩充AmazonTV；谷歌和脸书也在打造自己的影视版图。在中国同样如此，不少互联网公司都对技术的变革做出反应，寻找技术与影视的融合。2019年6月，世界移动通信大会，国内首个8K影院在中国移动咪咕展区亮相。2019年9月17日，上海广播电视台东方明珠新媒体公司和台达一起合作，在上海建立了一个8K电影院。

5G改变的是信息传播链条上的每一个环节，包括网络、终端、信息形态、生产模式，所以娱乐产业将继续互联网化。

在5G技术的影响下，传统影视公司占有的分发优势和内容优势将受到来自互联网和硬件企业的冲击，因为视频播放技术已经没有难度，而且由于智能化的影响，硬件将出现智能化、多功能化趋势，RFID无线射频识别技术在5G商用下普及，硬件企业占据信息分发渠道优势后，必然会冲击传统影院、传统电视，甚至是时下仍继续流行着的视频平台。

传统影视公司的信息分发渠道需要大量的资金，传统企业所要面临的人力成本、设备支出和运营成本和其所能拥有的用户与互联网公司覆盖用户所需成本、用户数量相比，已经没有优势可言。传统模式遭受冲击，促进了传统影视公司与互联网的融合发展。

5G时代，速度更快，传输更方便，抵达人群的方式更多样、更便捷，所以，依托5G技术的发展，影视公司将会省去很多以往"剧组"或者"传统宣发地推、广告中介"在内的各个环节。这种变化在移动互联网时代已经有所体现，比如"网红经济"和自媒体，所有人都可以充分展示自己的才华，一个人就是一个团队，就是一个剧组，而5G会让更多的人拥有自己独立的创作标签。

互联网与影视公司的结合，必然形成一个连接生产和消费全链条的生态环境，这将为影视行业带来更无限可能。

变革三：观众消费模式的改变。

日渐成熟的大数据、云计算技术，让所有的行业都向用户需求倾斜，即看到每个用户的差异性，更有效率地推荐信息。就目前看来，各大购票App推送的内容是统一发送给所有用户的，也就是说所有人看到的信息是相同的。这对挖掘潜在观影群体显然是不利的。5G时代，有了更强大的数据支持，电影消费的私人订制也将提上日程，过去叫好不叫座的低成本文艺电影，将有可能会被推送给更多精准定位的消费人群，从而最高效率地促进产品的利益最大化。

5G时代对观众消费模式最大的影响是"沉浸式观赏"，就是观众不再是被动的欣赏

① 超可靠低延迟通信（URLLC）是5G新无线电（NR）标准支持的几种不同类型的用例之一，由3GPP（第三代伙伴关系项目）第15版规定。URLLC将为latency0敏感的联网设备提供多种先进服务，如工厂自动化、自动驾驶、工业互联网、智能电网或机器人手术。

载体，而是可以参与其中，创造独特体验的模式。从当下的科技运用来看，VR是最直接的体现方式。

5G的最大进步在于其极高的连接数和传输速度。在5G网络应用之下，影院等大场景的VR图像分享将极有可能成为现实，加上传输速度的提升，在线播放的流畅性也会得到很大的改善，这会带给用户一个更好的观赏体验。

5G和VR的结合，会为我们带来一个更高维度的传输、连接和表达形式。和过去传统的观影模式不同，它们呈现的是全方位的沉浸式联系。

有了这两种技术，观众可能不再只是坐着看电影，而是通过VR设备去真实体验一次电影的"整个过程"。就像2018年斯皮尔伯格的电影《头号玩家》的男主人公一样，每个人都可以成为电影的主角，跟随剧情去冒险。观众还可以叫上自己的朋友，大家共同去到一部电影里面，解锁不同的剧情。

当然，这些设想的实现还需要一段时间的技术积累。无论是VR还是传统影视企业，都需要提前做好转型的准备，影视行业的公司应该加大硬件方面的建设力度，重视技术改造升级，不断挖掘和培育潜在市场。

(二) 区块链促进影视版权保护和内容付费

区块链本质上是分布式网络中各方共享的安全加密的数字数据库。这意味着网络中发生的一切都可以被记录、验证并存储，并且对所有参与者都是可见的，从而创建一个不可逆的事务日志。从最初点对点的电子现金系统到价值互联网，区块链的技术外延在不断扩展，应用领域也愈加广泛。

区块链技术在传媒领域的应用尚处于起步阶段，但基于区块链构造信任的基本功能，可以做出一些初步的推测和探索。

区块链在影视产品版权保护方面可发挥很大作用。目前，影视、传媒领域侵权易、保护难，对文本复制、篡改行为难以举证，诉讼成本高，维权难度大。而区块链技术可以提供便捷、安全、成本低廉的版权保护。通过区块链版权登记系统、实时在线侵权监测系统，用户可以发起版权登记申请、实名认证、提交作品，后台审核通过后，会生成区块链版权登记书，鉴于区块链的开放性及信息的不可篡改性，每个作品都会生成唯一的不可篡改的索引编号，每一条信息的来源都可以无限追溯，大大缩减了版权保护成本。2019年4月26日，在国家版权局举办的"2019中国网络版权保护与发展大会"上，相关人士称，视频、图片在进行版权、授权等信息加密后，无论这张图片或者这个视频怎么传播，区块链技术都能找到它所有的相关信息。同年8月7日，"融合、聚变、共赢——全媒体生态发展研讨会"举行，中国网等40余家主流媒体及影视版权机构率先加入"音视频发展联盟"，蚂蚁金服、亿幕信息、唔哩头条成为"技术委员会"第一批核心成员单位，分别为联盟提供区块链版权保护、版权平台技术支撑和运营变现等服务。

区块链还可以促进付费内容订阅。在媒体行业，货币化价值实现一直是一个重大挑战，现在很多媒体仍在努力通过丰富的免费内容和有限的知识产权保护机制来实现自身价值，内容付费平台中心化运作，依然没有改变大众传媒时代"撰稿人获取稿费"的模式。

而借助区块链技术，撰稿人可以通过与平台签订"智能合约"进行自主定价，还可以直接和"订阅用户"互动获取打赏和订阅费用，促成实现对等的价值转移。基于区块链技术的内容付费，不再以付费墙区分谁是订户，而是将"使用行为"和"支付行为"结合在一起，实现"边浏览边支付"。通过这一新的货币化机制，区块链将推动内容生产者获取自身应得的利润。

二、内容制作引领影视行业发掘核心竞争力

互联网技术带来对文化消费行业的变革，是挑战，也是机遇。影视行业快速发展的同时，也遭受了不断的挑战变革，此时，"内容为王，创新为要"的策略已经成为影视行业发掘核心竞争力的本质。回归内容，用精品创作和内容创优创新的实力应对挑战，守住影视作品的核心内容，"以不变应万变"的优质内容才能应对挑战，引领影视行业发掘核心竞争力。

(一) 优质内容形成团队品牌文化

回归"内容为王"的影视行业，逐渐出现了优良团队品牌吸引观众的现象。特定的影视公司或团队拥有自己鲜明的制作风格和制作理念。

近年来涌现的优质电视制作团队数不胜数，比如制作出2021年爆款电视剧《山海情》的正午阳光团队，以及发展势头迅猛的柠萌影业，巨头企业华策影视。此外，过去靠颜值、流量等在短期内造就高票房的形式较难起效，表演逐渐回归"唯表演论"，演技派逐渐获得更多的影视机会。从2019年起，不断有不同题材的影视作品靠优秀的内容和演员优秀的演技获得良好口碑，整个影视行业百花齐放，行业竞争激烈。

打造团队品牌，依靠的是不断输出的高口碑作品。通过作品，团队的使命和理念可以完美呈现在大众面前，潜移默化地让大众认为"优秀团队出品的都是经过打磨雕琢的作品"。

拥有自己的品牌文化和影响力需要高质量的作品输出，所以，团队努力打造品牌文化的本质还是依靠优秀内容的创作和呈现，不断加深观众对团队文化的理解。

一个优秀的团队，包括策划、市场、导演在内，首先都要挑选自己感兴趣的题材。题材是否适合改编、文字能否影视化、影视化的作品能否感染人心，都需要从影视专业的角度考量。在确定了剧本和题材后，需要以百分之百的热情和细心对待剧本，唯有如此，才能打造出优秀的作品。

只有通过优秀内容的不断输出，团队才能够形成自己独特的团队品牌文化，观众才会对团队生产的作品买单。

(二) 优质内容带动观影热情

优质内容逐渐成为核心竞争力，各家影视制作公司皆在努力适应市场的发展速度，争

取以内容为驱动，吸引资本，带动公司整体的发展。在行业内，多家企业都在借鉴HBO[①]成熟的商业逻辑。影视公司在保持自己产量的同时提高了质量，在剧本打磨上下功夫，从而推出众多优质内容，例如2021年受到欢迎的庆祝建党100周年献礼剧《觉醒年代》，因其优秀的剧本，高水平的画面，演员精湛的演技受到了包括许多"00后"观众的喜爱。

从2017年单片票房成绩来看，"内容为王"属性越发凸显。暑期档国产优质军旅题材大片《战狼2》以56亿元票房成绩问鼎中国票房冠军；非好莱坞外语片的《摔跤吧！爸爸》豆瓣评分高达9.1分，并凭借着口碑的力量在国内收获12亿元票房。2021年年初《你好！李焕英》获得了超过50亿元的票房。优质的内容促使观众自发地推荐这些作品，使作品获得了更好的成绩。这些现象表明，随着观众对影视作品质量要求的提升，具有优质内容的高口碑作品将成为观众的首选，"内容为王"属性越发凸显。随着我国影片内容制作质量的提升，影视作品的业绩也将不断提高。

伴随网生内容精品创作的发展，视频付费市场进入高速发展期。2014年，中国视频付费用户规模为945万；2015年，在会员剧的带动下，付费用户规模迅猛增长，全年付费视频用户规模增长至2 200万。2016年，中国视频有效付费用户规模突破7 500万，增速为241%，其中爱奇艺占据行业用户规模的40%。2017年，爱奇艺、优酷、腾讯视频、乐视等主要视频网站付费会员数量均超过2 000万，中国视频付费用户已经超过1亿。2020年，综合类视频用户已经达到了7.24亿，其中付费用户达到1.8亿。会员人口红利的释放还处于初期，随着自制内容的不断提升、各平台对不同用户群体的深耕，付费模式还将不断创新。

付费用户的高速发展源自对优质内容的喜爱与信任，许多热播剧在播出期间都有会员抢先看或者付费点播机制。近年来，不少优秀作品都为平台带来了大量的会员用户，如2018年网络视频平台都在播出的《扶摇》，通过网络付费会员机制让平台增加了1000万付费用户，这就是优质内容带动的付费升级，同时随着付费用户的不断增长，未来中国视频付费市场空间巨大，也将为内容的创作带来新的动力。

三、运营管理支撑影视行业寻找新的机会

科技快速更新换代，影视产业迅猛发展，影视行业竞争加剧。在科技、经济、社会、国际局势等复杂多变的挑战下，影视公司需要思考未来发展方向，找准目标，奋力前行，用先进科技提高自身优势，用优质内容打造核心竞争力。同时，科学高效的运营管理将支撑影视行业寻找新的机会，实现合理的产业布局、优质的内容制作、广泛的媒体传播、良好的产品收益。

(一) 影视行业制作内容范围进一步扩大

2019年以来，具备高速率、大容量、低延时等特性的5G，为影视行业提供新动能，成为数字影视化和影视数字化的新引擎。由于"5G+影视业"新模式的产生，影视从策

[①] HBO(英文全称为Home Box Office，HBO电视网，简称HBO)总部位于美国纽约，是有线电视网络媒体公司，其母公司为时代华纳集团(Time Warner Inc.)。HBO的特别之处在于他从20世纪70年代成立初期便没有电视广告。进入21世纪，HBO不断发展原创作品，制作了著名的美剧《权利的游戏》。

划、创作、拍摄、布景、道具、后期等多个制作环节，都将融入数字化技术，从而颠覆传统电影电视的创作手法和过程。

随着4K/8K、VR/AR、AI、全息投影等技术的发展，影视产业的数字技术体系不断完善，不仅会产生"新"的观众体验，同时，影视产品的内容范围也会进一步扩大。

AI与全息投影技术结合，由计算机建模设计出的"虚拟人物"，也逐渐走向影视市场。初音未来、洛天依等虚拟人物的出现及这种虚拟人物模式现象的成功，让大家看到了年轻人对虚拟人物的热切需求，以及国内虚拟人物市场巨大的潜力。据艾瑞咨询(iResearch)数据显示，全国有3.9亿人正在关注虚拟艺人和在关注虚拟艺人的路上，"95后"至"05后"二次元用户渗透率达64%，2020年"Z世代"(指1995—2009年出生的人，即从"95后"到"00后"，到"10后"为止)年轻人预计将占据所有消费者的40%。二次元与三次元之间存在着巨大的交集。2019年11月初音未来在上海举办演唱会，现场座无虚席，可见人气之旺；2020年5月，洛天依进行了一场直播带货，观看人数最高峰达到270万。随着二次元市场的日趋成熟，大众的目光越来越多地投向了虚拟世界的明星艺人。颜值高且唱跳实力俱佳的虚拟人物明星，吸引了大量粉丝的追捧，人气丝毫不输现实中的真人明星。

"虚拟人物+影视业"的结合，为影视产品的内容增添了新的色彩。而且，从目前来看，国内的虚拟人物市场还是一片蓝海。随着AI+5G技术发展、"Z世代"受众消费能力提升，二次元虚拟人物或将突破不同圈层文化壁垒，走入更"大众"视野，成为影视行业的"常驻明星"。

随着近年来虚拟人物在国内发展的不断升温，受众对虚拟人物已愈发不满足于"人设好，才艺多"这个单一固定的模式，虚拟人物标准逐渐成为热议话题。在这一背景下，爱奇艺打造的虚拟人物才艺竞演节目《跨次元新星》，集结了30多位风格多样的虚拟选手，在三位明星扩列师的带领下进行比拼，争夺"地表最强跨次元新星"的头衔。在虚拟人物产业不断壮大的当下，节目不仅希望让更多人接触到虚拟人物娱乐模式这一新的文化娱乐现象，更试图通过综艺的形式，向用户和行业展示虚拟人物娱乐模式应该具备怎样的标准。《跨次元新星》从年轻人的喜好出发，放眼于跨次元文化市场，成为平台在综艺题材创新和二次元领域的又一次探索。

总体来说，随着技术体系的不断完善，虚拟人物在影视产品当中的参与度会越来越高，影视行业制作的范围也将越来越大。

(二) 分线发行是必然趋势

影视产品的发行是连接产业与观众的重要枢纽，位于产业链的中游部分。制订发行计划，与院线影院或电视台协调排片，加快物料、路演落地节奏、高效地安排执行等都是发行的任务。由于早期中国电影市场发展不成熟，产业规模较小、影片类型化单一等特点，为了寻求利益的最大化，我国实行院线制的发行方式。以核心影院为依托，以资本或供片为纽带，由一个发行主体和若干影院组合形成，实行统一品牌、统一排片、统一经营、统一管理的发行放映机制。

　　"分线发行"是一种区别于全院线发行的模式，片方可选择在一条或几条院线上做排他性专线发行、放映。这种模式源自胶片拷贝发行时代，由于成本高、时间长，多采用轮次放映的模式。在国内的胶片时期，也曾存在过多轮次放映，但随着数字拷贝兴起和院线制改革，结合当时国内电影市场的特点，这种方式逐渐被全院线放映所取代。

　　在中国电影市场日趋成熟的同时，全院线放映的发行方式的弊端逐渐显露出来。目前国内的院线制，影片同质化严重，阻碍了多元艺术的发展，中国电影市场已经开始出现用户的圈层化和市场的细分化。随着市场化程度越来越高，国内观众日益成熟，观影需求进一步分化，对于不同类型影片的差异化需求也逐渐凸显，单靠一部影片打通全国市场已经不再现实，分线发行已经成为未来影视行业的趋势。

　　在过去几年中，我国也曾尝试过在国内实行分线发行。2018年11月27日，纪录片《生活万岁》上映，仅在大地和万达等少数院线发行。上映首日，万达影院和大地影院旗下几乎所有影院都给《生活万岁》排片，每家影院单日排片在1到4场不等。该片首日在万达和大地分别获得了共930场和898场排片，在两条院线的排片率分别为4.7%、1.2%。直至2018年12月3日，北京部分万达影城还给出了该影片5场排片。这次分线发行不仅是万达和大地第一次，也是在整个影视行业里真正意义上的实体院线第一次进行的分线发行。最终，分线发行的方式让《生活万岁》取得了492.1万元的票房成绩。尽管无法和商业大片媲美，但不可否认，这样一种发行模式，让该片获得了传统模式下难有的资源，万达和大地头部院线联手试水，对国内探索分线发行也是一次十分重要的尝试。

　　现阶段，虽然国内每年有约500部电影上映，但真正有票房号召力的却只有极少数头部影片，且优质的文艺片也并不多见。在头部影片扎堆的春节档、暑期档，影院尚有机会赚得盆满钵满，可一旦出现优质影片匮乏的局面，影院的生意便会格外难做。

　　观众观影需求的差异化和行业现状之间的矛盾，导致了一系列问题：很多类型化影片由于宣发预算有限，根本挤不进影院；但与此同时，因为可供影片空间较少，所以很大一部分潜在的观影人群没有被激活，导致中国银幕的产出率要低于日本、韩国等国家，票房增速也受到限制。

　　现在中国电影市场最大的问题之一，就是如何让电影找到合适的受众，而分线发行为这一问题的解决提供了很好的思路。分线发行的出现，有助于行业实现差异化竞争，让各类影片都能够获得生存空间。同时，还能够根据不同地区受众的喜好、观影习惯，来进行相应的调整，进而最大限度地满足观众需求、提升影片票房。在很多从业者看来，分线发行是电影产业成熟化的标志。

　　2016年，在国家电影局支持下，由中国电影资料馆作为牵头单位，联合国内主要电影院线、电影创作领军人物、网上售票平台等多方面力量加入的"全国艺术电影放映联盟"交出了一份"在中国的电影市场上探索分线发行"很好的答卷。截至2020年12月，加入全国艺联的影院数从启动时的100家发展到2771家，覆盖3332块银幕，其中包括中影、万达和卢米埃等大院线、影投旗下的影院。

　　在成立的4年时间里，这条"虚拟院线"上映艺术电影30部，参与发行艺术影片过百部。其中《三块广告牌》更是取得6500万元的票房成绩，其中有5000万元出自全国艺联的

1000块银幕，银幕产出比远远高出很多商业大片；《阿飞正传》重映也取得了近2000万元的票房成绩；《波西米亚狂想曲》专线上映，取得了9900多万元的票房成绩，创下了全国艺联专线发行的票房新高。

除了全国艺联之外，一些非官方机构也在用"虚拟院线"的方式探索分线发行的可能性。比如，大象点映从全国范围内挑选影院，与片方直接联系或通过发行公司达成合作获得影片，建立片库。观众可在片库中找到自己想看的影片后，作为"发起人"发起点映，其他观众可以先付费购票报名参与，当参与人数达到一定数量后就可以在指定影院观影，最后片方、影院及点映活动的发起人共同参与票房分账。

总体来看，全国艺联、大地和万达的尝试为我国电影行业尝试实行分线发行提供了经验和动力，虽然在当下看来还仅仅只是市场上的补充，但随着市场的不断分化，尤其是三四线市场的成熟，使得建立更为细分和垂直的产业体系成为必要。至于如何让院线、片方和观众利益都能得到最大化，则是整个行业应该进一步挖掘与摸索的。

(三) 衍生品收益将占据更大比重

"影视衍生品"主要指的是围绕影视作品中的视觉产品形象，由专业的设计研发人员生产的一系列与其密切相关可供售卖的产品或者服务。

影视衍生品(见图1-20)属于周边产品开发，属于影视产业链的下游部分。纵观全球衍生品市场，中国的衍生品市场尚未成熟，开发程度较低。2019年，中国内地衍生品市场规模仅89亿美元(全球占比3.28%)；最为成熟的北美衍生品市场达1577亿美元(全球占比达58.05%)。影视行业要进一步完善产业链，以期获得更大的利润空间，注重开发衍生品市场是必然趋势。

▶ 图1-20　影视衍生品

近年来，影视衍生品创意设计、制作生产和经营管理逐渐纳入产业发展视野，并日益成为我国影视产业新的经济增长点。在2019年国庆档上映的三部电影——《我和我的祖国》《攀登者》和《中国机长》，除了获取高票房外，三部影片在衍生品开发上也不断发力。《我和我的祖国》选择与国产品牌合作，与ABC KIDS推出"国潮"联名款服装，与联想电脑合作推出定制款笔记本和主题门店，还与中国银联达成线下支付合作。《中国机长》衍生品主打白领消费人群，推出赛嘉电动牙刷、毕加索钢笔等品牌合作定制款产品。而在电影《攀登者》上映前，其官方独家授权衍生品"攀登者·冰镐项链"就率先与公众见面，成为电影衍生品市场的新尝试。

影视衍生品在动画电影市场上也展现出巨大的发展潜力。动画电影《西游记之大圣归来》推出衍生品首日，销售收入就突破了1180万元；动画电影《哪吒之魔童降世》在七夕当天上线的正版授权周边的众筹活动，仅三小时销售额就突破百万。

衍生品市场所展现出来的巨大盈利空间也吸引了来自不同行业的企业的目光。虽然国内电影衍生品相比好莱坞仍处于开发和探索阶段，但随着国民购买力的提升，中影集团、万达影业、光线传媒、阿里影业等主要电影公司和电商巨头也紧锣密鼓地进行影视衍生品探索。比如，万达影业收购时光网，形成了一个畅通的衍生品线上线下联动运作平台；阿里影业依托阿里巴巴的优势，利用淘宝旗舰店、淘宝众筹等进行全平台布局；华谊兄弟加大影院、音乐、游戏、主题公园等衍生模式投资；微影时代牵手洛可可成立可可影衍生品设计制作公司，开展高端个性化衍生品设计；光线影业除了在淘宝上开旗舰店，还积极尝试电影手游；北京电影学院与中影股份合作成立"中国电影衍生产业研究院"，并设立全日制本科专业"电影衍生品设计专业"；中影集团成立了"中影影家"品牌和独立运营的专业衍生品公司；中国版权保护中心成立了"中国电影衍生品产业联盟"，也宣称要打造全产业链平台。

各影视公司在深耕内容的同时，不断加强对电影衍生品的开发，但在这个过程中，绝大多数影视衍生品开发布局仅围绕着销售利润打转，利润受益主体也主要是电影IP和电影公司。而一个名叫"文交联和"的平台却注意到了电影衍生品的投资属性，将目光聚焦在了衍生品的投资价值上，打开了"衍生品+金融"的"新蓝海"。文交联合是一家从事影视衍生品及文化产品电子盘投资交易、收藏消费的文交所联合平台，其推出的影视衍生品金融化模式成为电影产业和金融产业结合的牵线者。这种影视衍生品金融化创新模式，意在突破传统束缚，实现投资消费一体化，让影视衍生品在投资人眼里是可以赚钱的金融投资品，在影迷剧迷眼里是装满情怀的电影消费品。例如，文交联合从万达影业获得了电影《寻龙诀》"摸金符"的正版授权，并在平台限量发售。"摸金符"的发售意味着它成为一件类似股票的金融产品，投资人可根据主观判断利用价格波动在电子盘买入卖出，实现交易投资。自2016年2月2日开盘交易，"摸金符"便涨势迅猛，单品种日交易额曾达1.4亿元，交易量突破24万件，从最初的发售价200元上涨至最高近1300元。文交联合将影视衍生品注入投资价值，也是在对盗版衍生品发起挑战，让影视衍生品金融化拥有正版、艺术品材质、投资属性三个保障。

总体看来，影视衍生品消费已经成为我国影视产业发展的一部分，但其整体规模和影响力与国外影视产业发达的国家仍有较大差距。随着我国创意研发水平的不断提升，产业经营管理水平的不断进步，相关法律法规的不断完善，以及相关人员在市场开发道路上经验的不断积累，我国的影视衍生品市场会得到进一步的开发和利用，为影视行业注入新的活力。

(四) 产业布局更趋多元化

1. 互联网等科技企业参与度更高

"5G+影视业""VR+影视业""AI+影视业"等越来越多的科学技术与影视行业相融合的新型影视产品模式的出现，使"互联网+"对影视行业的发展起到了极大的推动作用，涉及产业链的各个部分，使我国的电影市场不断创新发展。

从宏观角度看，传统的影视行业的产业布局主要由影视公司、院线或电视台、网络视频平台等构成。但随着影视产业的快速发展，越来越多的巨头企业依托资本资源优势，进行影视产业布局。一方面，传统影视公司持续强化自身竞争优势，尝试跨界创新，并加

速国际化进程；另一方面，互联网巨头企业围绕产业生态进行持续跨界整合，为影视行业注入了新活力。苹果公司在2018年收购了两部影片版权，进军电影行业；雷军在2019年以6.7亿元成立小米影业，进军电影行业；360金融在2020年开设 Finance Productions 电影工作室，致力于探索将AI技术与影视制作相结合，通过深度机器学习，建立高拍摄效率、低成本的影视工业智能化流程；阿里巴巴旗下不仅有"阿里影业"，还有"合一影业"；百度不仅有"百度影业"，还有"爱奇艺影业"；腾讯不仅有"腾讯影业"，还有"企鹅影业"；越来越多的企业看到了影视行业巨大的利润空间，纷纷进军影视产业。

2020年3月24日，字节跳动成立"抖音文化(厦门)有限公司"，进一步拓展其在影视行业的业务范围，从短视频平台到电影和影视节目制作、发行，演出经纪业务，文化、艺术活动策划，文艺创作与表演等。从字节跳动在春节档购买徐峥的《囧妈》版权全网免费播出，正式上线旗下网播平台，之后在院线筹备开工之际，再次购买大鹏、柳岩主演的《大赢家》，以吸流量拉新需，让字节跳动头条系(今日头条、抖音、西瓜视频)这个短视频平台以长视频的姿态，快速闯入了人们的视线。

互联网等科技企业可以抢占影视产业布局的原因不仅仅是因为其拥有的先进技术对影视产品的支撑，其具有巨额资本及通过大数据手段分析用户行为喜好的能力也是对传统影视行业的巨大挑战。例如，优酷开发的大数据智能预测系统"北斗星"通过大数据分析，提高了影视产品的制作过程及精细化流程。北斗星具有自成一套的评估体系，会首先对剧本的情节、故事、情感点、转折及人设等进行整体评估，且颗粒度非常精细。通过北斗星的评估系统，将人物的特质性标签进行提炼，界定出所需演员的基本条件，并且根据大数据对所有演员进行筛选，与数据读取的剧本人物进行匹配度的估析——比如外形、表演风格、过往角色等，最终选择最为合适的演员。另外，大数据读取后会筛选出几个备选演员，并按照匹配值的顺位排序。优酷会根据顺位进行用户调研，从而获取一些市场的声音，进行综合评估后，再敲定最终人选。

随着影视行业数字技术体系逐步完善，中国电影市场出现了用户的圈层化和市场的细分化，许多互联网等科技企业进入影视行业，利用数据和用户优势推动影视运营模式优化发展，许多新兴影视产品不断出现。

2. 文创企业助力影视产业链完善

从国外电影市场来看，衍生品是一座值得深挖的"富矿"，为电影产业带来的销售额相当可观。以拥有完整衍生品产业链的美国和日本为例，相关数据显示，在美国，票房收入占电影总收入近1/3，电影产业总收入的70%来自电影衍生品授权和主题公园等版权运营，是电影票房的两倍多；在日本，衍生品收入约占电影产业总收入的40%。而我国电影衍生品市场的发展还处在起步阶段，发展空间巨大。据统计，国内电影市场收入90%以上来自票房和植入广告，影视衍生品收入占比不到10%，在衍生品行业还有广阔的市场亟待开发。

未来，随着衍生品市场被重视和开发，与衍生品生产制造有直接关系的文创公司在影视产业中的地位将得到提升。细分衍生品行业，建立起涵盖授权管理、人才培养、产品设计、生产、线下销售等环节的完备产业链。解决盗版问题，将衍生品产业纳入整体运营框架中，以影视品牌效应推动衍生品市场发展，使影视产业链逐步完善。

3. 流媒体业务进一步发展

与传统的院线和电视台终端相比，流媒体平台具有平等社交、创造多元和传播及时的特点。流媒体业务迅速崛起，对传统终端造成一定的冲击。近年来，我国网民数量及互联网普及率逐年提高，选择在线上平台观看、消费影视剧的用户也逐年增多。随着互联网、5G等技术的发展，流媒体业务在未来会得到更大的发展。新技术使流媒体与观众的互动性更强，影视产品类型更多元，传播更高效。一些在目前来看成本较高、形式特殊的影视产品在未来也会更为普及，比如与观众进行直接沟通，甚至由观众决定剧情走向的互动式影视作品。2019年6月13日，爱奇艺打造的国内互动影视作品《他的微笑》正式官宣定档。《他的微笑》是爱奇艺推出全球首个互动视频标准(IVG)后的首个落地影视作品，突破了传统影视叙事模式，为用户观影打开"自由之门""上帝视角"。爱奇艺通过技术、内容的协同创新，给用户带来新鲜、颠覆性的体验，开启了中国互动影视内容全新时代。

随着5G技术的加速落地，传统影视内容形态也将依托新的技术环境不断迭代。目前，虽然国内市场对互动视频的尝试还处于前期探索阶段，但是由于技术越来越先进，交互将不再成本高昂、方式单一，观众的选择也不只局限于剧情，还可以涉及场景、角色等方面。这样类型的影片，在未来也将会从以往的游戏、网络平台进入院线，为观众带来全新的参与式观看体验。

本章小结

广义上，影视产品是指满足消费者影视文化娱乐需求的各种有形、无形的产品和服务。狭义上，影视产品是依托传播媒介提供影视内容的产品。根据媒介的不同来划分，影视产品主要分为电影、电视、网络视听产品三大类。

运营管理就是对运营过程的计划、组织、实施和控制，是与产品生产和服务创造密切相关的各项管理工作的总称。

电影分为胶片电影、有声电影、彩色电影和数字电影。电视产品包括电视剧、纪录片、动画片、综艺节目、新闻等。网络视听产品分为网络剧、网络电影、网络纪录片、网络动画片、网络节目、网络短片和网络直播等。

科技的改革升级影响着影视行业的发展，以"内容为王，创新为要"为导向的市场要求运营管理将创意和技术完美结合。

课后习题

1. 影视产品的成本特点有什么？
2. 谈谈网络视听产品的发展历史。
3. 影视行业竞争日趋激烈，你认为影视平台的未来发展怎么样？

第二章
影视产品的营商环境

引导案例

《唐宫夜宴》的成功，靠的是什么

2021年乍暖还寒的时节，河南卫视因《唐宫夜宴》而"火"。随着节目视频在网络端的二次传播、电视台的重播，其精致诙谐的舞蹈编排、雍容大气的高科技特效，乃至圆润讨喜的"唐宫少女"形象，均获得了文化学者、文博爱好者及观众们的好评。

《唐宫夜宴》的成功，靠的是什么？

第一，精心制作的节目。其从博物馆里的三彩乐俑中获得灵感，汲取唐俑服饰的特点，参考唐三彩的经典配色（"红、绿、黄"的搭配）。

第二，传统文化的创造性转化和创新性发展。从博物馆中走出来的唐宫少女，不仅呈现出大唐盛世的霓裳羽衣，还呈现出许多国宝元素，如"妇好鸮尊""贾湖骨笛""莲鹤方壶"等。传统文化元素在节目中被运用得淋漓尽致。

第三，借助VR黑科技，用现代的声光电等舞台艺术赋予曾经的美好以新的面貌和精气神。该节目通过虚拟现实技术，叠加了诸多历史文物的影像，让现实和虚拟交织，情感和文化交融。这既是文物现代化的一次有益探索，也是文物数字化背景下的生动呈现，真正让文物"活"了起来。

第四，优美的舞姿和接地气的场景，引发观众情感共鸣。吸引人的是故事，打动人的是情感。节目的成功，就在于其在坚持高水平表演的前提下，更多地关注和表达了普通人的情感元素。

案例导学：《唐宫夜宴》之"火"在于文化自信之"燃"。《唐宫夜宴》受到观众喜爱，源于其诙谐幽默的风格、传统文化的魅力、先进的科技手段，以及具有互联网思维的传播方式。

学习目标

1. 了解影视产品的政策环境

2. 了解影视产品的市场环境

3. 掌握影视产品的国际传播交流政策

第一节　影视产品的政策环境

一、监督管理政策

为加强新闻舆论工作，加强对重要宣传阵地的管理，充分发挥广播电视媒体的作用，2018年3月，国务院机构改革方案提请第十三届全国人民代表大会第一次会议审议，组建国家广播电视总局，不再保留国家新闻出版广电总局。"电影""新闻出版"划归中共中央宣传部(中宣部)，由中宣部统一管理。国家广播电视总局主要负责起草广播电视、网络视听节目服务管理的法律法规草案，制定部门规章、行业标准并组织实施和监督检查工作，指导、推进广播电视领域的体制机制改革工作。国家电影局负责管理电影行政事务，指导监管电影制片、发行、放映工作，组织对电影内容进行审查，指导协调全国性重大电影活动，承担对外合作制片、输入输出影片的国际合作交流等。

(一) 部分影视产品相关政策

1. 《未成年人节目管理规定》

2019年4月30日起，我国开始施行《未成年人节目管理规定》，将未成年人节目管理工作纳入法治化轨道，引导、规范节目创作、制作和传播，将保护未成年人合法权益作为重点工作。

《未成年人节目管理规定》从不同方面对未成年人进行了保护，对节目制作、传播中应遵守的规范予以细化，如服饰表演、话题环节设置规范、主持人和嘉宾言行规范、语言文字使用规范等。要求未成年人节目应当坚持创新发展，增强原创能力。要求建立未成年人网络专区，加强政府监管、社会监督，加大对违法行为的打击力度，同时强化节目制作、传播机构内部管理义务和主体责任，积极发挥行业组织作用，加强自律。强调未成年人节目制作和播出应当保护未成年人的隐私，明确节目制作单位对参与制作的未成年人负有安全保障义务。

2. 《关于进一步加强广播电视和网络视听文艺节目管理的通知》

党的十八大以来，各广播电视播出机构和网络视听节目服务机构围绕中心、服务大局，积极创新创优，不断推出人民群众喜闻乐见的优秀节目，文艺创作呈现出良好态势。但是，一些文艺节目出现了影视明星过多、追星炒星、泛娱乐化、高价片酬、收视率(点击率)造假等问题，不仅推高制作成本、破坏行业秩序生态，而且误导青少年盲目追星，滋长拜金主义、一夜成名等，必须采取有效措施切实加以纠正。因此，国家广播电视总局2018年发布了《关于进一步加强广播电视和网络视听文艺节目管理的通知》。

《关于进一步加强广播电视和网络视听文艺节目管理的通知》对演艺人员和节目嘉宾的片酬进行了明确的要求：各广播电视播出机构、网络视听节目服务机构、节目制作机构要坚持以优质内容取胜，不断开拓创新人民群众喜闻乐见的节目形式，摒弃浮华，注重节俭，力戒高价追星、铺张浪费，对影视明星参与节目的片酬要控制合理额度，倡导影视明

星以社会责任心和使命感积极参与公益性节目，坚决纠正高价邀请明星、竞逐明星的不良现象。各电视上星综合频道19:30—22:30播出的综艺节目要提前向总局报备嘉宾姓名、片酬、成本占比等信息，每个节目全部嘉宾总片酬不得超过节目总成本的40%，主要嘉宾片酬不得超过嘉宾总片酬的70%。重点网络视听节目服务机构的网络综艺节目也要符合上述规定，上线前向国家广播电视总局报备以上信息。地面电视频道和其他网络视听节目服务机构综艺节目的嘉宾管理均要符合上述规定，由当地广播电视主管部门负责备案管理和日常监督。

(二) 电影的监管制度

1. 导向和内容监管

电影是文化产业的一部分，在市场化的今天，电影产业已经被推向市场，成为一种商品，但是从文化产品的角度讲，电影不仅具有商品的属性，还有艺术的属性，同时还具有一定的意识形态性；既有审美娱乐的功能，又有教育的功能。许多的国家和地区都建立了关于电影内容的规章制度，从而对电影的内容进行监督。对于电影的内容规制，主要分为以下几个方面。

(1) 对本国电影的保护

当今社会，电影业繁荣发展，各国的国产影片都不同程度地受到其他国家优秀影片的渗透和挤压，面对这种情况，各国都在设法保护本国影片的上映条件，以保证本土电影产业的发展空间。许多国家针对国产影片规定了最低放映时间，即所谓的"限额"制度或者"配额"制度。对于电影产业，我国规定了"电影院应当合理安排由境内法人、其他组织所摄制电影的放映场次和时段，并且放映的时长不得低于年放映电影时长总和的三分之二"①。

(2) 电影的分级

多数国家根据观众的年龄差异和接受程度的不同，建立了具备强制性法律效力的电影分级制度，没有经过分级或拒绝分级的影片一般不能进入市场与观众见面。从我国当前电影法规来看，许可公映的影片分为两类，一类为一般影片，观众不受年龄的限制；另一类则为"少儿不宜"影片，少儿一般指16周岁以下(包括16周岁)的观众，此类观众不得观看"少儿不宜"影片。

2. 市场准入制度

(1) 电影制片单位的设立条件

根据2001年《电影管理条例》第八条，设立电影制片单位，应当具备下列条件：

- 有电影制片单位的名称、章程；
- 有符合国务院广播电影电视行政部门认定的主办单位及其主管机关；
- 有确定的业务范围；
- 有适应业务范围需要的组织机构和专业人员；

① 参见《中华人民共和国电影产业促进法》第二十九条规定。

- 有适应业务范围需要的资金、场所和设备；
- 法律、行政法规规定的其他条件。

审批设立电影制片单位，除依照前款所列条件外，还应当符合国务院广播电影电视行政部门制定的电影制片单位总量、布局和结构的规划。

根据《电影管理条例》第九条，申请设立电影制片单位，由所在地省、自治区、直辖市人民政府电影行政部门审核同意后，报国务院广播电影电视行政部门审批。

提交的申请书应当载明下列内容：

- 电影制片单位的名称、地址和经济性质；
- 电影制片单位的主办单位的名称、地址、性质及其主管机关；
- 电影制片单位的法定代表人的姓名、住址、资格证明文件；
- 电影制片单位的资金来源和数额。

(2) 电影的审查制度

① 审查体制和审查程序。我国实行的是电影审查制度，目前主管全国电影工作的是国家电影局，职责为管理电影行政事务，指导监管电影制片、发行、放映工作，组织对电影内容进行审查，指导协调全国性重大电影活动，承担对外合作制片、输入输出影片的国际合作交流等。

根据《电影剧本(梗概)备案、电影片管理规定》第十七条，送审电影片应当提供下列材料：

i. 混录双片

- 混录双片一套(如用贝塔录像带代替混录双片送审，需另报广电总局批准)，数字电影送高清数字节目带一套；
- 国产电影片送审报告单一式四份；
- 影片主创人员名单；
- 影片英文译名报告(一般提前申报)；
- 原著改编意见书；
- 联合摄制合同书；
- 完成台本一套；
- 《电影剧本(梗概)备案回执单》。

ii. 标准拷贝

- 标准拷贝两套；
- 影片1/2录像带三套(中外合拍片四套)、贝塔录像带、贝塔宣传带、终混八轨带各一套；
- 送审标准拷贝技术鉴定书；
- 被定为民族语译制影片的音乐效果素材；
- 完成台本三套(民族语译制影片为四套)；
- 相关剧照。

数字电影的技术审查标准及需提交的材料，按照有关规定执行。

《电影剧本(梗概)备案、电影片管理规定》第十八条规定，电影片的审查遵循以下程序：

- 制片单位应向电影审查委员会提出审查申请；
- 电影审查委员会自收到混录双片及相关材料之日起20个工作日内做出审查决定。审查合格的，发给《影片审查决定书》和《电影片公映许可证》片头。审查不合格或需要修改的，应在《影片审查决定书》中做出说明，并通知制片单位；
- 电影审查委员会自收到标准拷贝(数字节目带)及相关材料之日起10个工作日内做出审查决定。审查合格的，发给《电影片公映许可证》；审查不合格或需要修改的，应通知制片单位；
- 影片审查不合格需经修改后再次送审的，审查期限重新计算；
- 制片单位对电影片审查决定不服的，可以自收到《影片审查决定书》之日起30个工作日内向电影复审委员会提出复审申请。电影复审委员会应在20个工作日内做出复审决定。复审合格的，发给《电影片公映许可证》；不合格的，书面通知制片单位；
- 实行属地审查的省级广电部门，应依照本规定进行电影片审查，审查合格的，颁发《影片审查决定书》和《送审标准拷贝技术鉴定书》。制片单位持《影片审查决定书》《送审标准拷贝技术鉴定书》及本规定第十七条规定的相关材料，领取《电影片公映许可证》。

② 审查标准。《电影剧本(梗概)备案、电影片管理规定》第十三条也对电影的审查标准做出了规定，明确指出电影片禁止载有下列内容：

- 违反宪法确定的基本原则的；
- 危害国家统一、主权和领土完整的；
- 泄露国家秘密，危害国家安全，损害国家荣誉和利益的；
- 煽动民族仇恨、民族歧视，破坏民族团结，侵害民族风俗、习惯的；
- 违背国家宗教政策，宣扬邪教、迷信的；
- 扰乱社会秩序，破坏社会稳定的；
- 宣扬淫秽、赌博、暴力、教唆犯罪的；
- 侮辱或者诽谤他人，侵害他人合法权益的；
- 危害社会公德，诋毁民族优秀文化的；
- 有国家法律、法规禁止的其他内容的。

另外，第十四条指出，电影片有下列情形，应删剪修改：

- 曲解中华文明和中国历史，严重违背历史史实；曲解他国历史，不尊重他国文明和风俗习惯；贬损革命领袖、英雄人物、重要历史人物形象；篡改中外名著及名著中重要人物形象的；
- 恶意贬损人民军队、武装警察、公安和司法形象的；
- 夹杂淫秽色情和庸俗低级内容，展现淫乱、强奸、卖淫、嫖娼、性行为、性变态等情节及男女性器官等其他隐秘部位；夹杂肮脏低俗的台词、歌曲、背景音乐及

声音效果等；

● 夹杂凶杀、暴力、恐怖内容，颠倒真假、善恶、美丑的价值取向，混淆正义与非正义的基本性质；刻意表现违法犯罪嚣张气焰，具体展示犯罪行为细节，暴露特殊侦查手段；有强烈刺激性的凶杀、血腥、暴力、吸毒、赌博等情节；有虐待俘虏、刑讯逼供罪犯或犯罪嫌疑人等情节；有过度惊吓恐怖的画面、台词、背景音乐及声音效果；

● 宣扬消极、颓废的人生观、世界观和价值观，刻意渲染、夸大民族愚昧落后或社会阴暗面的；

● 鼓吹宗教极端主义，挑起各宗教、教派之间，信教与不信教群众之间的矛盾和冲突，伤害群众感情的；

● 宣扬破坏生态环境，虐待动物，捕杀、食用国家保护类动物的；

● 过分表现酗酒、吸烟及其他陋习的；

● 违背相关法律、法规精神的。

电影片的署名、字幕等语言文字，应按《中华人民共和国著作权法》《中华人民共和国国家通用语言文字法》等有关规定执行。电影片技术质量按照国家有关电影技术标准审查。

(三) 电视剧的监管制度

1. 电视剧的内容要求

根据《电视剧内容管理规定》，电视剧是指：用于境内电视台播出或者境内外发行的电视剧(含电视动画片)，包括国产电视剧(以下简称国产剧)和与境外机构联合制作的电视剧(以下简称合拍剧)；用于境内电视台播出的境外引进电视剧(含电视动画片、电影故事片，以下简称引进剧)。

电视剧内容的制作、播出应当坚持为人民服务、为社会主义服务的方向和百花齐放、百家争鸣的方针，坚持贴近实际、贴近生活、贴近群众，坚持社会效益第一、社会效益与经济效益相结合的原则，确保正确的文艺导向。

电视剧不得载有下列内容：

● 违反宪法确定的基本原则，煽动抗拒或者破坏宪法、法律、行政法规和规章实施的；

● 危害国家统一、主权和领土完整的；

● 泄露国家秘密，危害国家安全，损害国家荣誉和利益的；

● 煽动民族仇恨、民族歧视，侵害民族风俗习惯，伤害民族感情，破坏民族团结的；

● 违背国家宗教政策，宣扬宗教极端主义和邪教、迷信，歧视、侮辱宗教信仰的；

● 扰乱社会秩序，破坏社会稳定的；

● 宣扬淫秽、赌博、暴力、恐怖、吸毒，教唆犯罪或者传授犯罪方法的；

● 侮辱、诽谤他人的；

● 危害社会公德或者民族优秀文化传统的；

● 侵害未成年人合法权益或者有害未成年人身心健康的；

● 法律、行政法规和规章禁止的其他内容。

国务院广播影视行政部门负责全国的电视剧内容管理和监督工作。省、自治区、直辖市人民政府广播影视行政部门负责本行政区域内的电视剧内容管理和监督工作。

2. 电视剧的备案和公示

国产剧、合拍剧的拍摄制作实行备案公示制度。国务院广播影视行政部门负责全国拍摄制作电视剧的公示。省、自治区、直辖市人民政府广播影视行政部门负责受理本行政区域内制作机构拍摄制作电视剧的备案，经审核报请国务院广播影视行政部门公示。按照有关规定向国务院广播影视行政部门直接备案的制作机构(以下简称直接备案制作机构)，在将其拍摄制作的电视剧备案前，应当经其上级业务主管部门同意。

根据《电视剧内容管理规定》第二章第十条，符合下列条件之一的制作机构，可以申请电视剧拍摄制作备案公示：

● 持有《电视剧制作许可证(甲种)》；
● 持有《广播电视节目制作经营许可证》；
● 设区的市级以上电视台(含广播电视台、广播影视集团)；
● 持有《摄制电影许可证》；
● 其他具备申领《电视剧制作许可证(乙种)》资质的制作机构。

根据《电视剧内容管理规定》第二章第十一条，省、自治区、直辖市人民政府广播影视行政部门、直接备案制作机构向国务院广播影视行政部门申请电视剧拍摄制作备案公示，应当提交下列材料：

● 《电视剧拍摄制作备案公示表》或者《重大革命和重大历史题材电视剧立项申报表》，并加盖对应的公章；
● 如实准确表述剧目主题思想、主要人物、时代背景、故事情节等内容的不少于1500字的简介；
● 重大题材或者涉及政治、军事、外交、国家安全、统战、民族、宗教、司法、公安等敏感内容的(以下简称特殊题材)，应当出具省、自治区、直辖市以上人民政府有关主管部门或者有关方面的书面意见。

国务院广播影视行政部门对申请备案公示的材料进行审核，在规定受理日期后二十日内，通过国务院广播影视行政部门政府网站予以公示。公示内容包括：剧名、制作机构、集数和内容提要等。电视剧公示打印文本可以作为办理相关手续的证明。国务院广播影视行政部门对申请备案公示的电视剧内容违反本规定的，不予公示。

制作机构应当按照公示的内容拍摄制作电视剧。制作机构变更已公示电视剧主要人物、主要情节的，应当依照本规定重新履行备案公示手续；变更剧名、集数、制作机构的，应当经省、自治区、直辖市人民政府广播影视行政部门或者其上级业务主管部门同意后，向国务院广播影视行政部门申请办理相关变更手续。

3. 电视剧的审查和许可

国产剧、合拍剧、引进剧实行内容审查和发行许可制度。未取得发行许可的电视剧，不得发行、播出和评奖。国务院广播影视行政部门设立电视剧审查委员会和电视剧复审委

员会。省、自治区、直辖市人民政府广播影视行政部门设立电视剧审查机构。

国务院广播影视行政部门电视剧审查委员会的职责是:

- 审查直接备案制作机构制作的电视剧;
- 审查合拍剧剧本(或者分集梗概)和完成片;
- 审查引进剧;
- 审查由省、自治区、直辖市人民政府广播影视行政部门电视剧审查机构提请国务院广播影视行政部门审查的电视剧;
- 审查引起社会争议的,或者因公共利益需要国务院广播影视行政部门审查的电视剧。

国务院广播影视行政部门电视剧复审委员会,负责对送审机构不服有关电视剧审查委员会或者电视剧审查机构的审查结论而提起复审申请的电视剧进行审查。

省、自治区、直辖市人民政府广播影视行政部门电视剧审查机构的职责是:

- 审查本行政区域内制作机构制作的国产剧;
- 初审本行政区域内制作机构与境外机构制作的合拍剧剧本(或者分集梗概)和完成片;
- 初审本行政区域内电视台等机构送审的引进剧。

根据《电视剧内容管理规定》第三章第二十二条,送审国产剧,应当向省、自治区、直辖市以上人民政府广播影视行政部门提出申请,并提交以下材料:

- 国务院广播影视行政部门统一印制的《国产电视剧报审表》;
- 制作机构资质的有效证明;
- 剧目公示打印文本;
- 每集不少于500字的剧情梗概;
- 图像、声音、字幕、时码等符合审查要求的完整样片一套;
- 完整的片头、片尾和歌曲的字幕表;
- 国务院广播影视行政部门同意聘用境外人员参与国产剧创作的批准文件的复印件;
- 特殊题材需提交主管部门和有关方面的书面审看意见。

送审合拍剧、引进剧,依照国务院广播影视行政部门有关规定执行。

省、自治区、直辖市以上人民政府广播影视行政部门在收到完备的报审材料后,应当在五十日内作出许可或者不予许可的决定;其中审查时间为三十日。许可的,发给电视剧发行许可证;不予许可的,应当通知申请人并书面说明理由。经审查需要修改的,送审机构应当在修改后,依照本规定重新送审。电视剧发行许可证由国务院广播影视行政部门统一印制。

送审机构对不予许可的决定不服的,可以自收到该决定之日起六十日内向国务院广播影视行政部门提出复审申请。国务院广播影视行政部门应当在收到复审申请五十日内作出复审决定;其中复审时间为三十日。复审合格的,发给电视剧发行许可证;不合格的,应当通知送审机构并书面说明理由。

已经向广播影视行政部门申请审查,但尚未取得电视剧发行许可证的,送审机构不得向其他广播影视行政部门转移送审。

已经取得电视剧发行许可证的电视剧,国务院广播影视行政部门根据公共利益的需

要，可以作出责令修改、停止播出或者不得发行、评奖的决定。

已经取得电视剧发行许可证的电视剧，应当按照审查通过的内容发行和播出。变更剧名、主要人物、主要情节和剧集长度等事项的，原送审机构应当依照本规定向原发证机关重新送审。

4. 电视剧的播出管理

电视台在播出电视剧前，应当核验依法取得的电视剧发行许可证。电视台对其播出电视剧的内容，应当依照本规定内容审核标准，进行播前审查和重播重审；发现问题应当及时经所在地省、自治区、直辖市人民政府广播影视行政部门报请国务院广播影视行政部门处理。

国务院广播影视行政部门可以对全国电视台播出电视剧的总量、范围、比例、时机、时段等进行宏观调控。

电视剧播出时，应当在每集的片首标明相应的电视剧发行许可证编号，在每集的片尾标明相应的电视剧制作许可证编号。电视台播出电视剧时，应当依法完整播出，不得侵害相关著作权人的合法权益。

(四) 网络视听产品的管理制度

1. 网络视听产品制作机构和服务单位的设立条件

(1) 网络视听制作机构和服务单位的概念

网络视听制作机构一般为影视公司或独立工作室，如霍尔果斯耀世星辉文化传媒有限公司、安徽白鹿影业有限公司、北京小糖人文化传媒有限公司等，这些制作机构只负责制作相应的网络视听产品，但不提供播放产品的平台。

网络视听服务单位即播放或转播网络视听产品的平台，一般包含电视台、新闻机构、视频网站及手机软件，如中央电视台、新华社、搜狐网等。目前也存在大量具有制作单位并能进行播放的自主平台，比如爱奇艺拥有奇星戏剧工作室、腾讯拥有企鹅影视天同工作室、优酷拥有优酷星空工作室等，这类平台都具有"自产自播"[①]的条件。

(2) 网络视听制作机构和服务平台所需资质

制作网络视听节目的机构和服务平台，需要取得《广播电视节目制作经营许可证》。《广播电视节目制作经营管理规定》自2004年8月20日起施行，此规定于2015年、2020年进行了修订。规定设立广播电视节目制作经营机构或从事广播电视节目制作经营活动应当取得《广播电视节目制作经营许可证》。

播放或者转播网络视听节目的机构和服务平台一般需要取得《信息网络传播视听节目

① 自产自播指平台拥有独立制作网络视听节目的机构，并将制作好的产品在自己的平台播出。

许可证》①《网络文化经营许可证》②《增值电信业务服务许可证(ICP)》③，还需要在当地公安机关进行联网备案。如果平台需要自己制作节目的话，还需要另外取得《广播电视节目制作经营许可证》。

(3) 机构申请《广播电视节目制作经营许可证》和《信息网络传播视听节目许可证》所需条件

① 机构申请《广播电视节目制作经营许可证》应具备下列条件：

● 具有独立法人资格，有符合国家法律、法规规定的机构名称、组织机构和章程；
● 有适应业务范围需要的广播电视及相关专业人员和工作场所；
● 在申请之日前三年，其法定代表人无违法违规记录或机构无被吊销过《广播电视节目制作经营许可证》的记录；
● 法律、行政法规规定的其他条件。

② 根据《<信息网络传播视听节目许可证>审批事项服务指南》，机构申请《信息网络传播视听节目许可证》应具备下列基本条件。

● 具备法人资格，为国有独资或国有控股单位，且在申请之日前三年内无违法违规记录。其中，国有控股单位包括多家国有资本股东股份之和绝对控股的企业和国有资本相对控股企业(非公有资本股东之间不能具有关联关系)，不包括外资入股的企业。
● 有健全的节目安全传播管理制度和安全保护技术措施。
● 有与其业务相适应并符合国家规定的视听节目资源。
● 有与其业务相适应的技术能力、网络资源。
● 有与其业务相适应的专业人员，专业人员数量应在20人以上，并具备相应的从业经验或专业背景。申办单位的主要出资者和经营者在申请之日前三年内无违法违规记录。
● 技术方案符合国家标准、行业标准和技术规范。
● 符合国务院新闻出版广电行政部门确定的互联网视听节目服务总体规划、布局和业务指导目录。
● 符合法律、行政法规和国家有关规定的条件。

① 《信息网络传播视听节目许可证》由国家广播电视总局按照信息网络传播视听节目的业务类别、接收终端、传输网络等项目分类核发。信息网络传播视听节目许可证的业务类别分为播放自办节目、转播节目和提供节目集成运营服务等。平台需要根据自己想要制作的网络节目的类型选择相应的业务。

② 对申请从事经营性互联网文化活动的，省、自治区、直辖市人民政府文化行政部门应当自受理申请之日起20日内做出批准或者不批准的决定。批准的，核发《网络文化经营许可证》，并向社会公告；不批准的，应当书面通知申请人并说明理由。申请从事经营性互联网文化活动经批准后，应当持《网络文化经营许可证》，按照《互联网文化管理暂行规定》的有关规定，到所在地电信管理机构或者国务院信息产业主管部门办理相关手续。

③ 增值电信业务经营许可证是指利用公共网络基础设施提供的电信与信息服务的业务的许可证。国家对电信业务经营实行许可制度。经营电信业务，必须依照规定取得国务院信息产业主管部门或者省、自治区、直辖市电信管理机构颁发的电信业务经营许可证。未取得电信业务经营许可证，任何组织或个人不得从事电信业务经营活动。

③ 机构申请其他服务需要具备的条件：

● 申请从事广播电台、电视台形态服务、时政类视听新闻服务的，应当持有广播电视播出机构许可证或互联网新闻信息服务许可证。其中，以自办频道方式播放视听节目的，由地(市)级以上广播电台、电视台、中央新闻单位提出申请。

● 申请从事主持、访谈、报道类视听服务的，应当持有广播电视节目制作经营许可证和互联网新闻信息服务许可证。

● 申请从事自办网络剧(片)类服务的，应当持有广播电视节目制作经营许可证。

● 申办互联网视听节目服务，同时还为其他单位提供互联网视听节目信号传输服务的，应符合《规定》第十九[①]、第二十条[②]的规定。

(4)《广播电视节目制作经营许可证》和《信息网络传播视听节目许可证》的申请程序

① 《广播电视节目制作经营许可证》的申请程序，如图2-2所示。

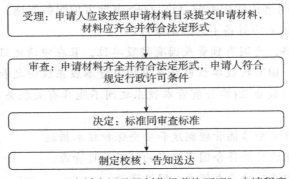

▶ 图2-2　《广播电视节目制作经营许可证》申请程序

② 《信息网络传播视听节目许可证》的申请程序，如图2-3所示。

2. 网络视听产品的审核原则和禁止内容

2017年，中国网络视听节目服务协会审议通过了《网络视听节目内容审核通则》。该通则第一章总则指出，网络视听节目具体包括：网络剧、微电影、网络电影、影视类动画片、纪录片；文艺、娱乐、科技、财经、体育、教育等专业类网络视听节目；其他网络原创视听节目。

(1) 网络视听产品的审核原则

《网络视听节目内容审核通则》的内容审核，是指从事互联网视听节目服务相关单位在播出网络视听节目前，对拟播出的视听节目作品和用于宣传、介绍作品等目的而制作的

① 《互联网视听节目服务管理规定》(2015年修订)(简称《规定》)第十九条：互联网视听节目服务单位应当选择依法取得互联网接入服务电信业务经营许可证或广播电视节目传送业务经营许可证的网络运营单位提供服务；应当依法维护用户权利，履行对用户的承诺，对用户信息保密，不得进行虚假宣传或误导用户、做出对用户不公平不合理的规定、损害用户的合法权益；提供有偿服务时，应当以显著方式公布所提供服务的视听节目种类、范围、资费标准和时限，并告知用户中止或者取消互联网视听节目服务的条件和方式。

② 《互联网视听节目服务管理规定》(2015年修订)(简称《规定》)第二十条：网络运营单位提供互联网视听节目信号传输服务时，应当保障视听节目服务单位的合法权益，保证传输安全，不得擅自插播、截留视听节目信号；在提供服务前应当查验视听节目服务单位的《许可证》或备案证明材料，按照《许可证》载明事项或备案范围提供接入服务。

图文及视频内容的审核。具体审核要素包括：政治导向、价值导向和审美导向；情节、画面、台词、歌曲、音效、人物、字幕等。

互联网视听节目服务相关单位在网络视听节目内容审核方面，坚持如下原则。

① 先审后播原则：互联网视听节目服务相关单位应建立内容播前审核制度、审核意见留存制度及工作程序，配备与业务发展需要相适应的审核员，及相应的审看设施。互联网视听节目服务相关单位播出的网络视听节目必须经过审核员审核认定。

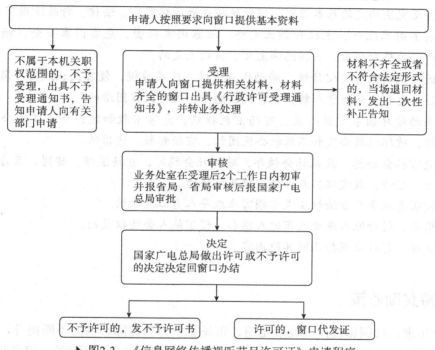

▶ 图2-3　《信息网络传播视听节目许可证》申请程序

② 审核到位原则：审核具体内容如下所示。

● 审核员审核节目时应完整审看包括片头片尾在内的全部内容，不得快进和遗漏，每部网络剧、微电影、网络电影、影视类动画片、纪录片应由不少于三人的审核员审核，每期(条)专业类网络视听节目应由不少于两人的审核员审核。

● 审核员应客观、公正地提出书面的节目审核意见，审核意见应明确指出需要修改的问题、是否同意播出，并说明理由。

● 审核员应具有高度的社会责任感、较高的文化修养、良好的职业道德，熟悉国家相关法律法规、方针政策；审核员应经过节目内容审核业务培训，考核通过后从事节目内容审核工作。

《网络视听节目内容审核通则》也指出了具体导向要求，互联网视听节目服务相关单位应坚持正确的政治方向，围绕中心，服务大局，坚持"二为"方向[①]和"双百"方针[②]

① "二为"方向："二为"即文艺"为人民服务，为社会主义服务"。
② "双百"方针："百花齐放，百家争鸣"方针的简称。

努力传播体现当代中国价值观念、体现中华文化精神、反映中国人审美追求，思想性、艺术性、观赏性有机统一的优秀作品。

(2) 网络视听节目的禁止内容

《网络视听节目内容审核通则》中指出了具体的审核标准，互联网视听节目服务相关单位要坚持正确的政治导向、价值导向和审美导向，禁止制作、播放含有下列内容的网络视听节目。

- 违反宪法确定的基本原则，煽动抗拒或者破坏宪法、法律、行政法规实施的。
- 危害国家统一、主权和领土完整，泄露国家秘密，危害国家安全，损害国家尊严、荣誉和利益，宣扬恐怖主义、极端主义的。
- 诋毁民族优秀文化传统，煽动民族仇恨、民族歧视，侵害民族风俗习惯，歪曲民族历史和民族历史人物，伤害民族感情，破坏民族团结的。
- 煽动破坏国家宗教政策，宣扬宗教狂热，危害宗教和睦，伤害信教公民宗教感情，破坏信教公民和不信教公民团结，宣扬邪教、迷信的。
- 危害社会公德，扰乱社会秩序，破坏社会稳定，宣扬淫秽、赌博、吸毒，渲染暴力、恐怖，教唆犯罪或者传授犯罪方法的。
- 侵害未成年人合法权益或者损害未成年人身心健康的。
- 侮辱、诽谤他人或者散布他人隐私，侵害他人合法权益的。
- 法律、行政法规禁止的其他内容。

二、扶持奖励政策

近十年来，我国影视产业发展迅速，市场竞争力和国际影响力不断提升，这些发展成就，除了经济、人才因素之外，与国家政策的支持和监管是分不开的。国家坚定支持影视行业健康发展的工作方向，不断出台促进影视行业健康发展的政策，将在规范管理的同时，进一步支持和服务影视行业加快发展。《中华人民共和国国民经济和社会发展第十四个五年规划和2035年远景目标纲要》指出，实施文化产业数字化战略，加快发展新型文化企业、文化业态、文化消费模式、壮大数字创意、网络视听、数字出版、数字娱乐、线上演播等产业。巨大的消费潜力、互联网的迅猛发展、国内外市场需求等都将文化产业推向了新的高度。自2010年1月，国务院办公厅印发《关于促进电影产业繁荣发展的指导意见》以来，每年都会出台关于电影创作、放映、影院建设等方面的支持性政策。2018年12月，国家电影局又出台了《关于加快电影院建设促进电影市场繁荣发展的意见》(国影发〔2018〕4号)。作为配套，多个地方政府也出台了相应的政策，在资金、用地、人才等方面予以落实并提供保障。这些政策很多都是首创，且政策之间形成了相应的配套机制，也更加注重政策的落实。

(一) 扶持政策

1. 专项资金扶持

为了扶持我国影视产业的发展，国家对各种类型的影视剧均颁布了有关的政策资金扶持。

2002年2月1日起施行的《电影管理条例》中明确了电影专项资金的设立。《电影管理条例》指出电影事业发展专项资金扶持、资助下列项目：国家倡导并确认的重点电影片的摄制和优秀电影剧本的征集；重点制片基地的技术改造；电影院的改造和放映设施的技术改造；少数民族地区、边远贫困地区和农村地区的电影事业的发展；需要资助的其他项目。此外，由国家电影事业发展专项资金管理委员会发布的《关于对国产高新技术格式影片创作生产进行补贴的通知》《关于"对新建影院实行先征后返政策"的补充通知》《关于返还放映国产影片上缴电影专项资金的通知》和《关于对影院安装2K和1.3K数字放映设备补贴的通知》4项扶持通知，为向制片方、影院进行返还已上缴专项资金、按票房比例予以资金奖励等形式的资金补贴提供了政策保障。

为了实施电视剧精品工程，探索电视剧艺术创新，繁荣电视剧创作，国家设立了电视剧剧本扶持引导专项资金。以增强电视剧剧本原创能力为目标，重点扶持以电视剧为第一载体的原创作品。大力扶持现实题材创作，引导电视剧创作方向，提升现实题材电视剧的思想内涵和艺术水准。体现公益导向，扶持重大革命和重大历史、农村、少数民族、少儿、优秀传统文化等题材电视剧的创作。①

近年来，我国互联网视听产业蒸蒸日上，涌现出了一批优质影视剧，为了加强互联网内容建设、推动优秀网络视听作品创作的广泛传播，全国各省各地纷纷开展"网络视听节目精品创作传播工程"。2021年3月9日，国家广播电视总局办公厅发布了《关于开展2021年"网络视听节目精品创作传播工程"扶持项目评审的通知》(广电办发〔2021〕54号)，通知要求活动参评作品为处于创作阶段的原创网络剧、网络电影、网络纪录片、网络动画片、网络综艺节目等，内容重点聚焦庆祝中国共产党成立100周年重大主题，讲好党史、新中国史、改革开放史、社会主义发展史故事，引导树立正确历史观、民族观、国家观、文化观；围绕脱贫攻坚、全面建成小康社会、抗击新冠肺炎疫情等主线，讲好当代中国各项事业蓬勃发展，广大人民追梦逐梦圆梦故事；弘扬社会主义核心价值观，传播中华优秀传统文化，讴歌党、讴歌祖国、讴歌人民、讴歌英雄，大力唱响共产党好、社会主义好、改革开放好、伟大祖国好、各族人民好的时代主旋律。

2. 税收优惠政策

影视行业的蓬勃发展极大丰富了人民的精神文化生活，对于我国国民经济的发展和文化产业的发展有着重要作用。从某种意义上讲，为企业降低税负是进一步提高我国影视行业竞争力的重要推动力。首先，国家是从扶持地区发展的角度出发，实行了西部大开发战略。西部大开发涉及企业税收的政策主要是针对企业所得税偏高的企业来说的，这个政策和高新技术企业一样，影视企业新成立的公司如果入驻到西部税收洼地，就能享受西部大

① 节选自《优秀电视剧剧本扶持引导项目评选章程(修订版)》。

开发的关于企业征税方面的政策优惠，无须实体办公。其次，国家为了扶持影视剧文化产业的发展也颁布了各项税收优惠政策，如财政部、国家税务总局公布的《关于电影等行业税费支持政策的公告》《关于实施小微企业普惠性税收减免政策的通知》等文件分别从产业链中的不同环节和不同税种等角度对影视企业进行了税收优惠的规定。

3. 专业人才培养

当前，中国影视业进入到新的发展阶段。以5G、AI为代表的新兴科技不断驱动产业变革与发展。同时，在影视产业高速发展的背后，其内部的结构性矛盾日益显现，转型升级迫在眉睫。中国影视业呈现出新的特点与趋势，对电影教育与人才培养也提出了新的要求。

影视行业对人才的要求是专业性、娱乐性、创造性、多元性、复合性、市场化等。在影视人才培养过程中需要有上下游思维、有成本意识，这样才能培养出复合型人才，让人才适应和帮助行业发展。时代发展和科技飞跃正在倒逼影视行业进行创新，在娱乐化创新和内容迭代不断加快的过程中，短视频优势尽显，而云录制、云制作、云剧场、融媒体也正在成为影视行业的全新创作生产模式。人才培养应该力求让其在教育中完成对学习环境与工作环境、作业与项目、老师与师傅、制度与文化等理念的转化。

为了保护和扶持影视行业文化发展，吸引和留住影视行业人才，全国多个影视园区鼓励影视从业人员成立个人工作室或个人独资企业，对符合条件的，实行税收优惠政策。除此之外，许多影视企业也都开展了人才培养扶持工程，如腾讯的"青梦导演扶持计划"等。除了企业扶持外，还有影展类，电影节创投类，政府类，电视台类、名人类，影视公司，基金类等多种渠道实现对影视人才的扶持。

4. 打造产业集群

伴随中国影视产业的蒸蒸日上，中国影视园区建设进入高潮。目前，我国最著名的影视园区当属浙江横店影视产业实验区，有"东方好莱坞"之称，中国有超过三分之二的古装剧在此诞生。除了横店，比如现在已经基本实现项目落地的无锡国家数字电影产业园、青岛东方影都、中国(怀柔)影视基地和中国(浙江)影视产业国际合作实验区等。

影视园区的建设有助于加快影视文旅产业的落地，提升各地影视产业及相关产业的核心竞争力，同时，项目也将吸引更多的优质的战略合作伙伴，加快融入中国影视和世界影视的生态圈。因此，我国各地纷纷出台政策，大力支持影视产业园区的建设。

湖南省长沙市出台的《关于支持马栏山视频文创产业园建设发展的意见》中提到，鼓励产业园改革创新，充分发挥文创资源优势，发展有利于中国特色社会主义建设的文化产业；鼓励产业园建设创意研发、技术咨询、人工智能、知识产权服务、科技金融服务等服务平台；支持产业园配套基础设施建设；鼓励采取"专业园""园中园"等形式，支持产业园创业苗圃、众创空间、初创企业孵化器等平台建设和运营，促进创新链、产业链与服务链协同发展。

重庆市"扶垚计划"的扶持范围主要包括重点电影工业园区和制片基地建设、本土优秀电影剧本创作、本土优秀影片摄制、本市电影人才队伍建设、本土电影新技术等方面。

山东省政府发布《山东省影视产业发展规划(2018—2022年)》，旨在打造全国领先、世界水平的影视产业基地，推动文化创意产业高质量发展。其中，叫响青岛"世界电影之

都""灵山湾影视文化产业区""东方影都"品牌列入此发展规划。

厦门、海南等地也相继出台支持影视产业园区建设相关政策，促进影视产业的繁荣，如表2-4所示。

表2-4　各地影视产业园区建设相关政策

城市	相关政策
福建厦门	打造国际化影视城
海南	打造全域全时影视岛
福建平潭	打造平潭影视文化主题城

(二) 奖励政策

为了加快影视产业发展的步伐，国家不仅对未完成的项目在政策上给予扶持，同时也对取得良好效益的项目进行政策上的奖励，全国各地也纷纷在建立健全影视奖励制度上进行探索。

1. 北京：投融资全过程联动衔接

北京发挥财政资金对金融机构、社会投资机构参与北京影视业发展的撬动作用，促进"投贷奖"向影视业源头延伸；围绕影视内容创作、拍摄制作、后期效果、版权交易等重点环节和中高端价值链，优化对骨干影视企业和成长型影视企业全流程的支持与配套服务。

2. 上海：优化影视产业扶持机制

在深化落实上海电影发展促进政策的基础上，用好电影扶持专项资金，加大对产业载体建设、产业融合发展、产业技术研发创新的支持力度，加大对优质电影创作、摄制、发行、放映企业的支持力度。重点培育一批技术领先的影视后期制作企业，支持企业参与国家高新技术企业认定。

加大对艺术、教育等特色院线的支持力度，支持发展细分人群专业影院和创新放映方式的新型院线。引导制作企业合理安排影视剧投入成本结构，优化片酬分配机制。推动相关地区结合本地区实际试行影视制作扶持政策。支持开展影视完片保险和制作保险等新型业务。

3. 浙江：探索建立影视精品奖励制度

对在省内备案、立项且浙江出资人作为第一出品方的影视作品，社会效益、经济效益俱佳或获得国家级及国际A类影展(节)奖项的，政府给予奖励。对认定为国家重点扶持高新技术企业的影视企业，按15%税率征收企业所得税。为承担国家鼓励文化产业项目而进口国内不能生产的自用设备及配套件、备件，在政策规定范围内，免征进口关税。

4. 厦门：支持影视人才引进和探索建立影视精品奖励制度

支持影视专业人才落户厦门。支持影视编剧、导演、制片人、演员等影视专业人才在本市设立影视企业或工作室，对年缴纳个人所得税达到8万元(含)以上的个人，按个人所得税地方留成部分的一定比例给予奖励，具体为：年纳税额8万元(含)以内的部分，奖励比例为50%；年纳税额超过8万元至25万元(含)的部分，奖励比例为75%；年纳税额超过25万元的部分，奖励比例为100%。

第二节　影视产品的市场环境

经济发展对于影视行业的发展有着深远影响，同样地，影视行业作为文化产业重要的一部分也在经济发展中扮演着不可替代的角色。

一、中国经济发展现状

2019年，我国国内生产总值990 865亿元，比2018年增长6.1%；2019年我国人均国内生产总值70 892元，按年平均汇率折算达到10 276美元，首次突破1万美元大关。中华人民共和国成立之初，我国人均GDP只有几十美元。1978年，人均GDP只有156美元，直至2001年才达到1 000美元。而从1 000美元到1万美元只用了18年时间，这足以说明我国经济发展的强劲动力与巨大潜力。总体来看，我国综合国力迈上新台阶，大国发展基础不断巩固，实现高质量快速发展。

但2020年年初的新冠肺炎疫情的暴发严重破坏了我国经济的正常运行，根据国家统计局公布的数据，2020年我国GDP为1 015 986亿元，相比2019年增长了2.3%，虽然仍处于增长但增长率有所下降，下降3.8%(2019年相较于2018年增长6.1%)。进入2021年，面对新冠肺炎疫情考验和外部环境的不确定性，各地区各部门认真巩固拓展疫情防控和经济社会发展成果，经济运行稳中加固、稳中向好，国民经济开局良好。根据国家统计局的数据，我国2021年国内生产总值1 143 670亿元，按不变价格计算，比上年增长8.1%，表明我国经济稳定恢复。

二、中国影视行业发展现状

(一) 总体概述

受新冠肺炎疫情的影响，2020年的电影产业发生了巨大的变化，2020年全年度中国电影票房为204.17亿，下跌近7成，总票房成绩倒退回了2013年的同期水平。电影产量也有一定程度的下降，为650部，约为2019年的63%，但银幕数和影院数仍保持增长。随着2020年下半年全国经济的复苏，电影行业复工，2021年的春节档取得了不错的票房成绩，较2019年增长33%，创下新纪录，观影人次达1.6亿，同比增加21%。2021年全年度中国电影票房为472.58亿元。

相较于电影来说，2020年电视剧和网络视听受到的影响较为和缓。2020年中国电视剧版权交易额为321亿元，同比增长8.1%；中国电视剧剧集投资规模金额为205亿元，同比增长17.8%。在网络付费点播市场，疫情导致用户线上内容和娱乐需求再度拔高，视频消费习惯被培养，2021年视频领域用户渗透率已接近97%。网剧市场投资规模逐年攀升，在线影视市场处于高速发展。

(二) 电影行业现状

1. 电影行业发展现状

(1) 产业维度和深度不断延伸

在市场化和现代科技两大推力的作用下，当代电影产业发生了深刻的变革，这主要体现在表现形式和制作方式的变革。传统的电影业主要依靠产业本身，与其他行业基本没有交集，形式比较单一。新型的电影产业朝着多维度深度的方向发展，与互联网、传媒、广告等产业深度交融，密切相关。这种跨行业资源整合有利于资源的充分利用，迅速提高电影产业制作水平和国际竞争力，并且还可以通过其他行业的融资解决资金问题。

(2) 衍生产品开发成为新趋势

目前，我国电影产业收入主要集中在票房收入，相关衍生产品所占比重较少。而在发达国家成熟的电影产业结构中，电影票房收入只是电影产业收入的一部分，他们更注重的是电影资源的充分利用，电影既可以当作一种产业获得收益，还可以作为一个相关衍生产业拓展的初始平台，通过电影产业的成功带动相关衍生产业的发展。在美国，电影票房收入仅仅占电影产业总收入的30%～40%，电影产业的衍生产品开发收入远远超过电影的票房收入。目前，中国电影业也开始了这方面的尝试，近年来许多国产大片在影片制作的过程中也同时进行衍生产品的开发，涉及玩具开发、图书开发、游戏开发等诸多领域，并取得了不错的效果。

(3) 营销推广力度不断加强

美国好莱坞电影的巨大成功，很大一部分要归功于其成熟、合理的营销推广。在美国，一部成功的电影，其电影营销费用可能要占到电影制作成本的一半以上。近年来，国内电影企业越来越注意到电影的前期宣传和营销推广所发挥的重要作用，营销成为电影产业实现票房收入的重要保障。将营销渗透到制作、发行、放映的各个环节，衍生成电影产业链第四极，如图2-6所示。

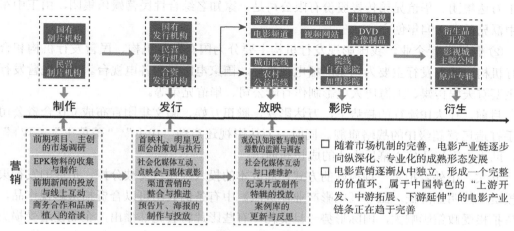

▶ 图2-6　电影产业链

(4) 影视行业企业布局

① 影视制作企业。我国影视制作企业分为国有制片机构和民营制片机构，国有制片机构主要有中国电影集团公司(简称中影集团)、上海电影股份有限公司(简称上影股份)、西部电影集团有限公司(简称西部电影集团或称"西影""西影集团")和中国人民解放军八一电影制片厂(简称八一电影制片厂)。

中国电影集团公司(简称中影集团)成立于1999年2月，是中国内地唯一拥有影片进口权的公司，而且是中国产量最大的电影公司。

上海电影股份有限公司(简称上影股份)是上海电影(集团)有限公司(简称上影集团)的控股子公司，2012年7月31日由上海电影(集团)有限公司和上海精文投资有限公司共同发起设立。上影股份的主营业务是电影发行及放映，具体包括电影发行和版权销售、院线经营及影院投资、开发和经营。公司是行业内少数形成"专业化发行公司+综合型院线+高端影院经营"的完整电影发行放映产业链的公司，在电影发行及放映业务的各个领域均具有领先的市场地位。

西部电影集团有限公司(简称西部电影集团或称"西影""西影集团")前身为西安电影制片厂，1956年4月筹建，1958年8月成立。西部电影集团是中国六大电影集团之一，是国家电影产业布局的四大集团之一，坐落于古都西安曲江新区西影路。西影是以生产故事片为主的电影企业。在全国电影制片单位中，西影是第一个在国际A级电影节获得最高奖项的电影企业，所获国际奖项数量位居全国第一，影片出口量全国第一。

中国人民解放军八一电影制片厂(简称八一电影制片厂)是中国唯一的军队电影制片厂，位于北京市丰台区六里桥北里。1951年3月，其以总政治部军事教育电影制片厂名义开始筹建，1952年8月1日正式建厂，命名为解放军电影制片厂，1956年更名为中国人民解放军八一电影厂。2018年2月，机构改革，八一电影制片厂更名为"解放军文化艺术中心电影电视制作部"。

民营制片机构主要有万达电影、华谊兄弟。万达电影股份有限公司成立于2005年，隶属于万达集团。华谊兄弟传媒股份有限公司是一家知名综合性民营娱乐集团，由王中军、王中磊兄弟在1994年创立。

② 影视发行企业。我国影视发行机构主要分为国有发行机构、民营发行机构和合资发行机构，国有发行主要为国家广播电视总局、国家电影局和各电视台。国内民营发行机构主要有天娱传媒、上海唐人电影制作有限公司、华谊兄弟等。

目前，在大IP流行的趋势下，万达影视、腾讯互娱、阅文集团宣布成立IP合资公司，联手打造运营超级IP的战略旗舰。同时，万达影视还启动"IP+""菁英＋""W+"战略，助力电影行业核心幕后人才的成长和创作。

其实，中外合拍是一种很好的方式，高成本的投入制作将会被分摊，扩展的发行渠道使投资风险明显降低。虽然《电影产业促进法》中有条例表明可以合资拍摄影视作品，但合资拍摄受政策影响大，国际形势一旦变化，有些影片将会无法播出，企业便遭受损失，这是中国企业选择中外合资拍摄影片时需要考量的。

③ 发行院线。我国发行院线主要分为城市院线和农村公益院线。目前，我国电影院

已经形成较为明显的梯队竞争格局，万达院线处于第一梯队，优势比较明显；大地院线、上海联合院线、中影数字院线、中影南方新干线、中影星美院线属于第二梯队；而金逸珠江院线、横店院线、华夏联合院线和江苏幸福蓝海院线属于第三梯队。

万达院线成立于2005年，隶属于万达集团，其依托于"院线+地产"模式在院线行业独树一帜，从地产行业起家，自成立以来就拥有雄厚的资本实力，是中国乃至亚洲最大的院线公司。新冠肺炎疫情发生之后，万达电影快速推进并完成了定增，募集资金29.29亿元，进一步提升公司资金实力，为增强综合竞争力和长远发展提供有力保障。正是这一系列的举措，为万达电影在新冠肺炎疫情后的逆势扩张奠定了基础。2020年，万达电影新开业影院64家，特许经营加盟影院意向签约310家，开业19家，持续逆势扩张。截至2020年末，万达电影国内开业影院已达700家、银幕6 099块，票房、观影人次、市场占有率等核心指标连续12年位列全国第一。而且据统计在2021年1—3月，万达电影旗下影院(含特许经营加盟)市场占有率分别为15.9%、13.4%和17.8%，市场份额较往年同期有较高提升。

中影星美院线成立于2002年年初，是经政府主管部门批准，由中国电影集团公司与星美传媒有限公司强强联合、共同投资成立的院线管理公司。中影星美院线对于加盟影院采用统一供片、统一结算、统一品牌、统一技术规范、统一服务标准的管理模式。

横店院线是我国著名的城市院线之一。截至2020年末，公司旗下共拥有456家已开业影院，银幕2 831块；2020年新开29家影院，新增银幕186块，公司实现票房收入8.1亿元。

农村数字电影放映工程是推动社会主义文化大发展大繁荣任务前提下做好公共文化服务惠民工程，构建社会主义和谐社会的重要内容，也是公共文化服务"三农"、服务基层的重要内容。

"露天放映"一直以来是农村观众观影的主要形式，近年来农村公益院线以多种形式扎根基层。为了响应政府号召，各地院线开展了"扶志扶智""扫黑除恶""禁毒主题""廉政主题"等丰富多彩、主题多样的送电影下基层活动，购置电影放映大棚，突破户外电影放映的时间限制，并提高观影舒适度；精选精彩电影节目，以契合活动主题和观众需求；培训并配备多名专职放映人员，为活动提供人力保障；严格落实标准化放映要求，努力将每场放映打造为声光画俱佳的电影盛宴。

(三) 电视剧行业现状

在互联网高速发展的时代，电视等传统媒体向媒体融合方向迈进，国家也相继出台各项政策推进现代化信息传播和媒体融合发展。电视媒体通过构建"电视+互联网"双受众市场媒介战略以获得全新价值增长点，探索媒体融合的运行规律以规划运营视频节目和广告信息，及时掌握用户最新的消费心理和行为方式，从而抢占传播制高点，赢得广阔市场空间。

1. 电视剧行业产业链

电视剧产业链包含投资、制作、交易、播出和广告经营等几个环节。投资制作机构处于电视剧产业链的上游，掌握着剧本策划、资金筹集、拍摄、后期制作及营销服务等关键性环节，是电视剧产业链中最重要的部分。在投资制作环节主要采取独立摄制、联合摄制担任执行制片方及联合摄制并担任非执行制片方三种模式来运营。

处于产业链中下游的是包括电视台、新媒体等在内的播映平台，电视台将电视剧作品提供给观众消费者，通过高收视率来赚取广告费。随着互联网的普及、网络资费低廉化，包括数字多媒体电视中的付费频道、车载电视、智能手机等在内的播映渠道不断增加和拓展，电视剧产业链也正在不断地扩展和延伸，电视剧产业链的革新是必然趋势。传统电视台和新媒体在受众覆盖率和受众结构方面都具有明显差异，越来越多的投资制作机构开始分别针对这两种不同属性的平台策划创作电视剧作品，以便更好地实现收益。

2. 电视剧行业市场规模

经过多年政策引导和市场培育，国内电视剧市场规模保持高速发展的状态。2012年，国产电视剧交易额首次突破100亿元。随着网络电视的快速发展，以及电视剧行业的相关政策放宽和各种扶持政策的出台，中国的电视剧行业将继续释放市场潜力。

在国家大力支持文化产业发展的背景下，随着越来越多投资制作机构进入这一领域，促使我国电视剧市场的规模不断发展扩大，电视剧立项审批和制作量增长迅速。电视剧的供给发生了显著变化。

为了保证文艺作品的质量，2015年1月1日，国家广播电视总局对卫视综合频道黄金时段电视剧播出方式进行调整。具体内容包括：同一部电视剧每晚黄金时段联播的综合频道不得超过两家，同一部电视剧在卫视综合频道每晚黄金时段播出不得超过两集(即"一剧两星")。电视剧创作生产量减质增，行业正向调整加快。电视剧创作备案剧目结构调整成效明显。2020年年初，国家广播电视总局下发了有关规范集数长度的通知，提出原则不超过40集，鼓励提倡30集以内创作的倡导，这是对推动解决"注水"问题、加速行业规范调整的重要引导举措。剧集注水情况有所改观。动辄五六十集的大古装撤退，20集左右体量的现实题材剧目跃居主导地位，在无形中精简了备案电视剧集均数。

3. 电视剧行业发展特征

2020年年初，新冠肺炎疫情暴发，为保障湖北及全国人民居家抗疫期间的精神文化需求，中宣部、国家广播电视总局精选25部优秀电视剧，向湖北等地区捐赠播出版权。河北广电局、福建广电局等地方广电行政部门积极协调辖区有关机构向疫区捐赠多部电视剧版权。国家广播电视总局电视剧司多次召开视频会议，重点推进《功勋》《闽宁镇》《大国担当》《光荣与梦想》《在一起》《脱贫十难》等电视剧的创作生产。北京、上海、江苏、浙江、广东等地广电行政部门积极响应，通过做好网上服务、优化审批流程压缩审批时限、细化服务等措施，降低新冠肺炎疫情对电视剧行业的冲击，积极推动行业复苏发展。2020年从春节到元宵节，电视剧户均日收视时长较2019年12月提升15%；2月10日到2月29日，观众每日观看电视时间近7个小时，黄金时段的《新世界》《安家》《奋进的旋律》《决胜法庭》《下一站是幸福》《完美关系》6部电视剧收视率均破1%。与此同时，国家广播电视总局大力推动新冠肺炎疫情防控主题电视剧创作，组织精兵强将创作全面反映抗疫的电视剧《在一起》，通过发掘真人真事寻找战"疫"期间的真情实感，反映时代主题、时代精神。

当前，电视剧发展正处在提质增效的调整期和高质量发展的关键期。总体来看，人民群众对电视剧创新发展的要求在提高、需求在扩大，影视行业技术不断变革，媒体融合日

益发展，电视剧行业需要以更大力度的创新来迎接全媒体时代的挑战。

(四) 网络视听发展现状

1. 中国网络视听市场现状

(1) 行业规模

近年来，互联网高速发展，电视等传统媒体加速向媒体融合方向迈进，在三网融合等政策推动及视频云技术、互动技术、大数据分析等新技术加速应用的背景下，网络视听行业围绕数字化信息与视频内容的媒体传播核心业务，向视频购物、数字营销、电视支付、智慧家庭等多样化的增值业务辐射，我国网络视听行业快速发展。

2020年，网络视听产业加速发展，短视频和网络直播为产业带来变革，短视频行业规模占网络视听规模的比重已经超过4成，预计未来短视频和网络直播将加速渗透，与此同时，在技术的赋能下，网络视听行业将不断拓展新的赛道，推动产业融合发展。

我国网络视听用户规模快速增长。2020年上半年，受新冠肺炎疫情的影响，网民娱乐需求从线下转移至线上，网络视听用户规模进一步增长，2020年我国网络视听用户规模突破9亿。具体来看，短视频的用户使用率最高，达87%，用户规模8.18亿，市场规模占比最高，抖音短视频和快手无论在用户渗透率还是用户喜爱度都处于领先地位；综合视频的用户使用率为77.1%，用户规模7.24亿，爱奇艺、腾讯视频、优酷三大综合视频平台以79.1%的用户渗透率占据第一梯队，如图2-7所示。[①]

▶ 图2-7　综合性视频平台梯队分布

(2) 竞争态势

爱奇艺、腾讯视频内容优势明显，活跃用户规模占整个用户群体的60%。爱奇艺、腾讯视频月活跃用户规模均占综合视频平台的三成，远高于其他平台；优酷视频的活跃用户规模占两成左右。

近年来，爱奇艺持续输出优质原创内容，订阅会员规模和会员业务营收都呈现良好增长态势。

① 数据来源：《2020中国网络视听发展研究报告》。

　　腾讯视频除了在电视剧、综艺领域内容、题材上不断创新之外，电影、纪录片、动漫等品类也在突破类型限定，呈现多元化发展趋势。

　　芒果TV、哔哩哔哩以差异化服务吸引用户。芒果TV背靠湖南广电集团，基于独特的媒体生态与品牌，走出了不同于其他视频平台的成长路径。哔哩哔哩围绕"Z世代"用户娱乐需求持续探索布局，不断精进用户服务能力并获得市场认可。

　　根据《2021中国网络视听发展研究报告》显示，2020年，短视频领域市场规模达2051.3亿元，占整个网络视听市场的34.1%。短视频用户规模持续走高，短视频节奏快、传播广、影响大，已经成为互联网网络视听的第一大应用。

　　抖音短视频、快手活跃用户规模占整体的56.7%，稳居行业第一梯队；字节跳动旗下的西瓜视频、抖音火山版，百度旗下的好看视频，腾讯旗下的微视处于第二梯队，活跃用户规模占24.9%；爱奇艺随刻、波波视频、快手极速版、抖音极速版、刷宝、全民小视频等处于第三梯队，活跃用户规模占12.4%，如图2-8所示。

▶ 图2-8　短视频平台梯队分布

2. 中国网络视听发展特点

中国网络视听的发展主要呈现以下特点。

　　短视频发展态势强劲：用户黏性最高，喜爱度高；短视频人均单日使用时长最高；向电商、教育、直播等领域渗透；推动市场格局变化。

　　双雄并进：综合视频领域——腾讯、爱奇艺；短视频领域——抖音、快手。

　　网络音频市场可观：应用场景更加多元；人均单日使用时长增加，网络音频向伴随性、底层应用转变；精品内容助力核心业务持续深化发展；声音社交正在兴起。

　　付费问题：为优质视听内容付费成常态；付费模式愈加多样。

　　行业新现象：新内容——微剧、互动剧、云制作；新方式——拼播、院线电影转网；新业态——"网络视听+跨界合作"。

　　下沉市场价值：网络视听用户增长的主要动力来自三四五线城市用户；低线城市用户的消费能力还有较大发掘空间。

3. 网络视听产业未来发展特征

2019年以来，网络视频用户规模逐年增多，在新冠肺炎疫情的影响下，网络视频用户实现了快速增长。随着5G的普及，网络视听行业将再次迎来突破性发展。互联网的移动化趋势更加显著，移动互联网使用时间明显增加，其中，短视频的贡献最多。作为新的网络视听产品形式，短视频发展势头迅猛，日均使用时长超过了长视频，颠覆了视听传播的整体格局。

网络视频付费用户规模扩大，头部平台内容付费超越广告收入成为营收主力，未来优质内容会成为网络视听平台决胜的关键。网络视听节目以量换质。互动剧、vlog[①]等助力视听行业多元化突围；传统节目形式在网络发掘新阵地，成就行业新动能。

在对用户的分析中，中高端用户高学历群体的占比越来越大。当这些用户更多地参与视听消费，会为市场带来更大的发展潜力。同样，中老年网友群体增长迅速。"银发经济"或将成为网络视听行业发展的新机遇。

4. 网络视听机构发展现状

国内网络视频平台主要有爱奇艺、腾讯视频、优酷。

爱奇艺坚持"悦享品质"的理念，以"用户体验"为生命，锐意创新。在产品技术上，爱奇艺保证在线观影清晰、流畅、界面友好；在内容上，除了正版影视内容外，爱奇艺还从电影、网剧、综艺、娱乐节目等全方位进军自制领域，凭借丰富的自制、版权内容，多元的终端支持和优质的用户体验，爱奇艺赢得了广大用户的青睐和口碑。

腾讯视频拥有丰富的流行内容和专业的媒体运营能力，是集热播影视、综艺娱乐、体育赛事、新闻资讯等为一体的综合视频平台。2016年改版的腾讯视频以更加年轻化、更能引起用户情感共鸣的定位全新亮相。秉承"内容为王，用户为本"的价值观，腾讯视频通过此次品牌升级，着力凸显优质内容的差异化竞争优势，深化与消费者的情感沟通，持续为观众创造更大价值。

优酷(Youku)是一个视频播放平台，由合一网络技术有限公司于2006年6月21日推出。优酷以"快者为王"为产品理念，注重用户体验，不断完善服务策略，其卓尔不群的"快速播放，快速发布，快速搜索"的产品特性，充分满足用户日益增长的多元化互动需求，使之成为国内视频网站中的领军势力。2007年，优酷首次提出"拍客无处不在"，倡导"谁都可以做拍客"，引发全民狂拍的拍客文化风潮，反响强烈，经过多次拍客视频主题接力、拍客训练营，优酷现已成为互联网拍客聚集的阵营。

第三节　影视产品的国际传播

国际传播，即通过大众传播媒介进行的跨越民族国家界限的国际信息传播及过程。近

① vlog，即微录，是博客的一种类型，全称是video blog或video log，意思是视频记录、视频博客、视频网络日志，源于blog的变体，强调时效性。

年来，在全球化和文化交流的大背景下，中国影视作品的国际传播成为影视产业中的重要一环。影视国际传播包括两个部分：由内向外的传播和由外向内的传播，从影视角度则体现为中国影视产品的"走出去"和国外影视产品的"引进来"。

一、我国影视产品"走出去"

　　影视是中华文化的重要载体和表现形式，影视作品国际传播对于塑造良好国家形象、提高国家软实力具有独特优势和特殊作用。党的十九大报告明确指出，中国已经进入中国特色社会主义新时代。新时代对影视更好发挥在国家软实力建设中的作用提出了更高要求，也为其提供了更强大的支撑。影视应积极主动服务新时代，从国家软实力建设的高度、从世界了解中国的实际需求出发，加强战略谋划，实现影视两条腿"走出去"，打造强大的市场主体，加强国际合作，全面提升国际竞争力，努力拓展国际市场，实现中国影视作品广泛的国际传播。

(一) 我国影视产品"走出去"路径

　　1. 国产影视产品海外销售与发行

　　长期以来，中国影视产品在海外市场的竞争力较为薄弱，海外输出的目的地主要集中在华人聚集地区，或受中华文化影响较深的地区。近年来，国家陆续出台了鼓励文化"走出去"的相关优惠政策，推动着中国影视产品向海外市场销售。

　　近几年，许多国产影视产品都在不断地尝试：电影方面，包括《西游记之孙悟空三打白骨精》《寻龙诀》《唐人街探案》《港囧》《一代宗师》《长城》等都在北美、欧洲、大洋洲、亚洲等地的主流院线上映过，以获取更大的票房收入。电视剧方面则起步更早，早在20世纪80年代就开始尝试走进境外市场，国人心目中的经典86版《西游记》就是其中之一。最近几年，随着国产电视剧的不断发展，数量不断增加，越来越多的电视剧开始寻求海外市场的拓展：《琅琊榜》在国内热播的同时，就收到来自美国、韩国、新加坡等国家的订单；《小别离》"出海"成功，一举夺得蒙古国收视冠军；《甄嬛传》则成为第一部登陆美国付费视频网站奈飞的国产电视剧。类似的情况还有很多，随着国内影视产品逐渐成熟，加之数量和质量的提高，将海外市场作为下一个着力点，同时输出中国文化成为不少影视产品制作方"更具野心"的诉求。

　　2. 国家外交布局下的影视业务合作

　　近二十年来，中外合作电影日渐成为国内外影坛的重要力量。合拍片由国内与国外制片公司联合制作，不仅有利于中国向国外学习先进的制片理念和技术，提升影片质量，促进中国电影"走出去"；而且在实现共同投资、共同摄制、共同分享利益及共同承担风险的同时，也可以享受国产片待遇，在排片、分账方面获得更多支持，大大减少资金成本、降低投资风险。诸多利好因素促使中外合拍片在内地电影市场的比重逐年增加，立项数、过审数、票房占比数均呈现稳步上升的趋势。

3. 影视节展成为"走出去"的重要舞台

国际性的影视节展已经成为我国影视产品对外交流、"走出去"的主要方式，也是我国向国际市场集中、有侧重地展示我国影视风貌和产业发展成就的舞台。其主要涉及两个部分，一部分是中国影视剧主动参加的国际知名的影视节展，例如德国柏林电影节展、法国戛纳电影(电视)节展、国际阳光纪录片节等；另一部分是中国在境内外举办的国际性的影视节，如"北京放映"国际电影节展、上海国际电影(电视)节等。除此之外，中国还经常在世界各地举办中国电影放映周或电影主题活动，以此来提高中国影视在国际上的影响力，加快国产影视"走出去"的步伐。

(二) 我国影视产品"走出去"现状

1. 国际视野实现多角度立体传播

2020年，在综艺、电影、电视剧、纪录片等内容层面，国产作品"走出去"的步伐已经进一步加快。相较于早年来说，近几年综艺模式输出、影视剧版权输出、国际合拍、海外流媒体上线已经变得越来越频繁，进一步助推华流崛起，实现经济效益与外宣价值的双丰收。

综艺方面，《妻子的浪漫旅行》等节目模式先后输出海外。虽然受全球新冠肺炎疫情影响，2020节目模式输出较少，但是国产综艺在海外的热度丝毫不减。

影视作品方面，海外视频平台的采购力度变得越来越大，早些年的盗版行为已经减少。2020年，汇聚国粹文化的《鬓边不是海棠红》、高能悬疑佳作《隐秘的角落》等都实现了在东南亚地区的播出。电影《八佰》也实现了在美国、加拿大、澳大利亚等地的上映。

纪录片方面，国产优秀纪录片一直是海外奖项的常客，多部具备国际视野的作品被国际版权商购买，2018年《舌尖上的中国(第一季)》在海外发行额达到226万美元，创造了中国纪录片海外发行的最高纪录。《中国面临的挑战》获得了2016年的第68届美国洛杉矶地区艾美奖。2020年在纪念世界反法西斯战争胜利背景下，《亚太战争审判》也获得了国际版权商的青睐，该片制作方到全球数十个国家进行采访和资料收集，多角度立场、独家一手内容受到海外播出平台的认可。此片于2021年5月获得美国泰利奖最高荣誉——电视系列片历史类金奖。

2. 政府主导+机构业务拓展

万物互联的时代，"走出去"是必然的趋势。中国影视产品取得优异"出海"成绩离不开政府的支持，比如组织多家影视机构负责人出国考察谈判，扶持一批重点外宣项目等措施。影视机构、广电机构、视频平台也一直在努力。一些大型影视制作公司在中国香港、东南亚等地设立国际公司，直接对接影视剧海外版权销售。另外，一些广播电视机构组织开展国际译制交流活动；还有视频平台打造了平台的国际版本，并逐步在海外落地，实现国产影视在自主平台的直接输出，以优质内容支撑做强平台来占领海外用户市场。

3. 丝绸之路影视桥工程

(1) 积极推动丝路题材节目联合制作播出

2019年7月，由中央广播电视总台、中国国际电视总公司等联合出品的百集4K微纪录片《从长安到罗马》分别在中国和意大利播出，是中意双方在"一带一路"框架下取得的首个影视合作成果。2019年，五洲传播中心、湖南台芒果超媒、芒果TV、美国探索频道Discovery联合制作职业体验纪实真人秀《功夫学徒》，在探索频道东南亚频道、南亚频道、澳新频道播出，覆盖30多个国家和地区的近2亿Discovery探索频道订阅用户家庭；该节目在芒果TV全平台点击量已突破1.2亿，在湖南卫视播出收视率多期排名全国同时段第一。

(2) 持续鼓励扶持面向丝路沿线国家的影视精品译配

内蒙古电视台加强对蒙古国文化传播，对其译制播出大量中国优秀节目。经过长期精准深耕，对蒙古国的文化传播已取得突破性进展。新疆电视台组织译制哈萨克斯坦语、乌兹别克斯坦语影视节目，分别在两国播出。

(3) 大力支持在沿线国家开办栏目

云南电视台在老挝、缅甸、柬埔寨等多国国家电视台开办栏目，播出大量中国优秀节目。四川电视台康巴卫视周播人文类杂志式藏英双语电视栏目《岗日杂塘》，落地印度达兰萨拉、拜拉库比、德拉敦3个藏胞聚居区和尼泊尔2家卫星电视、4家有线电视台，以国际表达方式，讲述了国内藏区的生动故事。

二、境外影视产品"引进来"

版权引入过程中，我国对海外影视作品的引进和传播采取了较为严格的行政管理制度，通过《电影管理条例》《境外电视节目引进、播出管理规定》《音像制品管理条例》等规定，从院线放映、电视播映、音像制品发行等领域制定了行政审批制度。

(一) 影视产品"引进来"的历史沿革

从1949年放映的苏联影片《普通一兵》开始，中国进口电影数量也逐年增多。中华人民共和国成立初期到1978年，进口片以苏联、朝鲜、阿尔巴尼亚等国的电影居多，如《列宁在十月》《斯大林格勒战役》等。1978年以后，中国通过买断发行权的方式，进口了一些外国影片，业界俗称"批片"，丰富了中国观众的文化生活。从1993年开始，中国开始对电影业进行体制改革，逐步开放电影市场。1994年年初，在当时的广电部召开的全国广播影视宣传工作会议上，确定中影公司每年要组织进口、译制好可以"基本反映世界优秀文化成果和当代电影艺术、技术成就"的10部影片，按照国际通行的票房分账方式发行。1994年11月11日开始，第一部分账大片《亡命天涯》选择在上海、北京、天津、重庆、郑州、广州6个城市陆续上映，电影院门前出现了数年未见的排队购票现象，开启了分账大片的时代。

20世纪70年代末，电视台复播，当时国内制作的电视剧匮乏，为了改变这种现状，国内电视台开始引进外国电视剧，因此译制片占据了荧屏，基本上每部都有很高的收视率。

1980年，中国引进首部美国大型科幻片《大西洋底来的人》，随着电视剧的热播，主人公麦克·哈里斯的蛤蟆镜也一度成为当时中国年轻人的流行装饰，与之后引进的《加里森敢死队》并列成为引进剧的头两部经典。

经过70年的中外合作不断发展，我国针对海外作品的网络传播也采取了新的措施。为了适应海外作品在网络视频平台的播放需求，《互联网等信息网络传播视听节目管理办法》要求所有网络播出作品均需取得《电影公映许可证》或《电视剧发行许可证》等批准文件，并取得著作权人授予的信息网络传播权。

(二) 影视产品"引进来"路径

海外电影引进中国院线放映主要通过引进分账片和批片两种形式实现。目前在中国有资格进行海外影片进口进行院线发行的公司只有中国电影集团公司一家，而有权进行进口影片发行的公司仅有中国电影集团公司电影进出口分公司与华夏电影发行有限责任公司两家。分账片是由影片的制片方、发行方、放映方对影片的票房收入进行分账，分账片在中国内地的公映日期通常比较接近影片的全球商业首映日期，甚至可能进行全球同步上映。引进的分账片，更多的是具有较大市场价值的"大片"。批片，又名进口买断片，是国内中国电影市场上一种特殊的进口影片类型。批片是与分账片相对应的一种引进片，因为批片在中国内地发行不采用票房分账的方式，而是由中国内地购买方向供片的海外公司支付一定费用，买断影片的内地发行权。

引进用于广播电台、电视台播放的海外电影、电视剧的申请人为国家广播电视总局指定的单位，在实践中，一般为中央电视台、省级电视台等播出单位。申请人将申请材料提交至省级广播电视行政部门进行初审，之后报国家广播电视总局审查批准。

引进用于网络播放的海外电影、电视剧的申请人为依法取得《信息网络传播视听节目许可证》且许可项目含有"第二类互联网视听节目服务第五项：电影、电视剧、动画片类视听节目的汇集、播出业务"的网站。

(三) 影视产品"引进来"现状

近年来，我国加强了对于海外影视文化监管的工作力度，同时出台政策对进口影视剧做出相关规定。2012年国家广播电视总局颁布的《关于进一步加强和改进境外影视剧引进和播出管理的通知》为我国加强境外影视文化监管拉开了序幕，之后出台的政策对引进境外剧实行更严格的限制。2018年10月，《进口广播电影电视节目带(片)提取单》(以下简称"《进口提取单》")颁布实施，指出海关总署、国家电影局和国家广播电视总局共同启动《进口提取单》电子数据与进口货物报关单电子数据的联网核查工作。

对于电影产业来说，尽管进口电影片的票房占比在逐年降低，但是仍旧在国内电影市场上承载着"调节市场"的重要作用。截止到2021年4月11日，2021年已经17部进口片登陆了院线，累积了近14亿元票房(不包括重映影片)。而于2021年3月12日在中国重映的好莱坞影片《阿凡达》在上映26天后票房破17亿元。对于电视产业来说，近年来我国电视节目进口总额下降明显。其原因是：一方面，传统电视节目受到互联网等其他娱乐文化较大

冲击，影响电视节目进口发展；另一方面，中美贸易关系紧张及我国加强了境外影视剧引进与播出监管，一定程度也影响了电视节目进口。

本章小结

1. 我国的影视产品的相关政策，可以分为监管政策和扶持政策，针对不同类型的影视产品，国家出台了相应的法规。

2. 影视行业的飞速发展与经济发展水平紧密相连，在经济发展的助推下，我国影视行业呈现出良好的发展态势。

3. 影视作品的国际传播对于塑造国家形象、提高国家软实力具有特殊作用。

课后习题

1. 电影的公映许可证申办条件有什么？
2. 谈谈电视剧的审查程序。
3. 谈谈对中国未来网络视听行业发展趋势的看法。
4. 法律制度对影视产业发展具有重大影响。请梳理我国改革开放以来关于电影、电视、网络视听产品的相关法规。

影视产品的盈利模式

引导案例

迪士尼的收入来源

2019年迪士尼的动画电影《冰雪奇缘2》创造了动画票房的新佳绩，收获了超14亿美元的好成绩。然而，这十几亿美元的票房却只占这部电影创造的总价值的30%，电影相关的产业链及其授权品牌收入占据了70%。

2013年《冰雪奇缘》上映时同样不仅为迪士尼带去了12.7亿美元的票房收入，而且使其获得了巨大的周边衍生品收入。影片主人公艾莎和安娜的同款裙子在电影上映第一年就卖出了300万条，创造了4.5亿美元的收入，并且这样的热度一直持续到2019年。同时，迪士尼推出两位公主的周边玩偶，深受全世界观众的喜爱，并打败了芭比娃娃，成为美国孩子最喜欢的玩偶产品。此外，每年的1月到3月迪士尼都会举办冰雪奇缘相关游行活动，同样大获好评。

迪士尼非常注重IP的打造和IP价值的开发，营收结构包括电视及网络业务、迪士尼乐园度假村、电影娱乐、衍生品及游戏4个主要板块，迪士尼的利润来自整个文化产业链。

案例导学：迪士尼的商业模式是典型的轮次收入。第一轮是通过迪士尼的动画制作、发行、拷贝，获得票房等版权收入；第二轮是通过影视周边产品、主题公园等衍生品获得收入；第三轮是通过品牌授权和连锁经营获得收入。

学习目标

1. 了解影视产品的类型

2. 掌握影视产品的盈利模式

3. 掌握网络视听平台的盈利模式

文化产业是推动当代国民经济发展的支柱产业之一，影视产业作为文化产业的核心组成部分也发挥着越来越重要的作用。本章按照影视产品的类型，对影视产品的版权盈利模式、广告盈利模式和后影视衍生产品盈利模式进行介绍。

第一节　影视产品的类型及主要盈利模式

影视产品包括电影产品、电视产品和网络视听产品。电影产品的类型分类标准多种多样，包括类型、流派、样式和风格等；电视产品的分类在第一章进行过介绍，本节主要介绍电视剧的类型，从题材上可以分为现当代题材、近代题材、古代题材，此外重大题材也是近年电视剧题材中的热点；网络视听产品可以分为网络剧、网络电影、网络纪录片、网络动画片、网络节目、网络短视频和网络直播等。

一、影视产品的类型

(一) 电影产品的类型

在电影理论中，类型是指影片分类的基本手段。一种"类型"通常是指构成影片的叙事元素有相似之处的一些电影。常用的划分影片类型的标准有三个：场景、情绪、形式。影片分类手段除类型外还有其他标准，例如还可以根据影视产品流派、样式、风格等来划分影片。

1. 电影类型区分

类型通常是一个模糊概念，没有明确的界限。许多作品跨越了多种类型。通常，划分影片类型的标准有3个，即场景、情绪和形式。场景是指影片发生的地点。情绪是指影片传达的感情刺激。形式是指影片在拍摄时使用特定设备或呈现为特定样式。

(1) 按场景划分

按影片发生的地点可以将电影分为犯罪片、历史片、科幻片、体育片、战争片和西部片。

① 犯罪片：一般以大都市作为背景，以一次犯罪活动为主题，故事情节围绕犯罪活动的进行而展开。罪犯或侦探是这类影片中的主要人物。社会新闻是这类影片的故事题材的主要来源。

② 历史片：历史文献片和历史故事片的合称，以历史上重大事件为题材的影片。内容大多涉及政治、军事方面的斗争。

③ 科幻片：采用科幻元素作为题材，以建立在科学上的幻想性情景为背景，在此基础上展开叙事的影片。

④ 体育片：以各类体育运动(包括体育工作者)为表现对象的影片。体育故事片一般是以体育活动、训练和比赛为背景来展开情节，刻画人物性格，反映一定的社会生活和思想

内容。

⑤ 战争片：以战争史上重大军事行动为题材的影片。

⑥ 西部片：以美国西部为地理背景，根据美国西进运动时的很多奇闻轶事创作出来的影片。

(2) 按情绪划分

按影片的情绪感情传达，可以将电影分为动作片、冒险片、喜剧片、剧情片、幻想片、恐怖片、推理片、爱情片和惊悚片。

① 动作片：通常包含一场"好""坏"之间的道德争斗，通过暴力进行。

② 冒险片：包含危险、风险和(或)机遇，经常含有高度幻想。

③ 喜剧片：以产生笑的效果为特征的故事片。

④ 剧情片：运用现实生活中真实存在但往往不被大多数人所注意的事件而改编的故事性电影。

⑤ 幻想片：以现实生活和科学现状为基础，对科学的发展进行想象或幻想的一种影片。

⑥ 恐怖片：以恐怖情节和恐怖气氛贯穿全片，是以制造恐怖为目的的一种影片。

⑦ 推理片：通过发现与解决一系列线索推动剧情发展。

⑧ 爱情片：以表现爱情为核心的影片。

⑨ 惊悚片：以侦探、神秘事件、罪行、错综复杂的心理变态或精神分裂状态为题材的一种电影类型。

(3) 按形式划分

按影片的呈现形式，可以将电影分为动画片、传记片、纪录片、实验电影、音乐片和短片。

① 动画片：通过手工或计算机制作的静态图片连续呈现制造的动态错觉。

② 传记片：不同程度改变事实基础，将真人的生活戏剧化的影片。

③ 纪录片：对事件或人物的真实追踪，用来获得对某一观点或问题的理解。

④ 实验电影(先锋电影)：一般是指拍摄风格和制作方式与那些主流的商业片和纪录片相异甚至对立的影片，或者以一种新的视听语法出现或者采用新的类型的影片。

⑤ 音乐片：以音乐生活为题材或音乐在其中占有很大比重的影片。

⑥ 短片：在较短时间内努力包含"标准长度"影片的诸元素。

2. 电影流派区分

纵观电影史，产生较大影响的电影流派大致有5个，即欧洲先锋派电影、苏联电影学派、好莱坞商业电影、意大利新现实主义电影、法国新浪潮电影与现代主义流派。

(1) 欧洲先锋派电影

先锋派电影(Avant-garde movies)是20世纪20年代以后，主要在法国和德国兴起的一种电影运动，它的重要特点是反传统叙事结构而强调纯视觉性。它作为一种影片样式，也有人称之为纯电影、抽象电影或整体电影。先锋派电影不以盈利为目的，属于不叙说故事的纯视觉影片，这种影片一般由创作者独立拍摄，且大都为短片。

先锋派电影以法国和德国为策源地，影响遍及整个欧洲，时间自1917年至1928年，大

约延续了十余年之久。由于它与当时风靡欧洲的各种现代艺术思潮有着明显的对应关系，加之艺术家可能同时接纳多种思潮的影响，所以先锋派电影流派纷呈，成员交错，主要包括：印象主义、表现主义、抽象主义、超现实主义等，另外还有纯电影、街道电影、室内电影等电影主张和实践。

(2) 苏联电影学派

苏联电影学派一般分为"诗电影"和"散文电影"。"诗电影"是一种以否定情节、探索隐喻和抒情功能为主旨的电影创作主张。形成于20世纪20年代。早期法国电影先锋派的一些理论家和创作家认为，电影应当像抒情诗那样达到"联想的最大自由"，"电影最完善的体现，是电影诗"。

苏联"诗的电影"理论认为，电影创作应从本民族民间文艺中汲取营养。具有深厚传统的民间文艺(童话故事、民间传说、民歌、民族舞蹈)应成为"诗的电影"创作的源泉。"诗的电影"在艺术手法上也应借鉴民间文艺中的表现手段。代表作有：《战舰波将金号》《落叶》《愿望树》《带黑斑的白鸟》《牧歌》等。

散文电影是与诗电影相对而言的艺术流派和电影样式。它于20世纪二三十年代出现于欧洲。苏联散文电影的主要代表人物有：尤特凯维奇与格拉西莫夫。他们认为电影艺术的中心任务是塑造"能够使观众喜爱的主人公"；影片中主要的是"人、他们的行动、他们的相互关系"；"形象只有通过与其他人们的相互关系、与事件的相互关系，才有可能创造出来"。主张电影"向散文学习"。代表作品有：《夏伯阳》《列宁在十月》《马克辛三部曲》等。这些影片或塑造了革命领袖形象，或描写了英雄人物的思想发展和性格成长，它们通过叙事结构和对人物的心理刻画，表现了时代环境，歌颂了无产阶级革命斗争及历史上的丰功伟绩。由苏联派电影所倡导的蒙太奇方法仍是全世界电影理论中宝贵的财产。

(3) 好莱坞商业电影

好莱坞电影美学风格在20世纪的六七十年代有一次较大的变化，在此之前可以称为经典好莱坞时期，而之后则可成为新好莱坞时期。

第一次世界大战结束后十年期间，对于美国电影而言是征服全世界的时期，外国影片在美国两万多家电影院中全部消失，在世界各国，美国影片占到全部上映节目的60%～90%。电影方面的投资超过15亿元这样大的投入使电影在美国形成一个大规模的工业，在资本上可以与汽车产业、钢铁、石油等相媲美。

类型电影出现在经典好莱坞时期，它是一种电影制作方法，20世纪三四十年代曾在好莱坞占据统治地位。它的特点就是样式化或者说是模式化，根据西方的专家研究，好莱坞类型电影一共有75种。但作为艺术流派，影响最大的主要是喜剧片、西部片、犯罪片、歌舞片、幻想片。

喜剧片的代表作为《摩登时代》《马戏团》《淘金记》《城市之光》等，西部片又称为牛仔片，也是最典型的美国电影。代表作有《关山飞渡》《黄牛惨案》《红河》《正午》《搜索者》。犯罪片包括强盗片、侦探片、惊悚片等多种类型，其核心还是强盗片。代表作如《疤脸大盗》《我是一个越狱犯》，著名电影大师希区柯克在好莱坞拍摄过很多影片，都

属于犯罪片这个类型。幻想片也称之为科幻片，代表作《弗兰肯斯坦》，20世纪80年代初的《星球大战》系列和《外星人》可以说是这个类型片的延续和发展。歌舞片中音乐舞蹈在电影中占有很大的比例，《歌舞大王齐格飞》获得奥斯卡大奖，后来罗伯特·怀斯拍摄的爱情歌舞剧《音乐之声》轰动一时，获得5项奥斯卡奖，至今仍声名在外。

(4) 意大利新现实主义电影

意大利新现实主义电影是指20世纪40年代在意大利开始的现实主义电影运动，对世界电影美学及电影拍摄实践具有重要意义，成为西方电影在这一时期最为重要的电影现象。

新现实主义是西方现代电影流派之一，受19世纪末作家维尔加所编导的"真实主义"文艺运动影响，是批判现实主义在特定条件下的发展。它多以真人真事为题材，表现方法上注重平凡景象细节，多用实景和非职业演员，以纪实性手法取代传统的戏剧手法。首部影片是《罗马，不设防的城市》(1945)，代表作有《偷自行车的人》(1948)、《橄榄树下无和平》(1952)等。在西方电影界中，意大利新现实主义电影甚至还改变了欧美电影界对男女演员的审美标准。即欧美电影以往注意的首先是脸型、身材，而新现实主义电影出现以后，更强调气质。这一观念的转变，在至20世纪80年代后期的美国新好莱坞的电影中又进一步得到了印证，如简·方达等。可见新现实主义电影的影响是划时代的。

(5) 法国新浪潮电影与现代主义流派

法国"新浪潮"作为一个现代主义的电影创作流派。它的出现与战后西方现代社会的精神危机和青年人的反抗心理密切相关。第二次世界大战，把人们过去的信仰无情地摧毁，人们陷入了信仰真空状态，特别是青年人因感觉到信仰的丧失和幻想的破灭而变得愤世嫉俗，颓废失意，甚至放浪形骸，以各种姿态来反抗现实社会和既有秩序，法国"新浪潮"在此背景下应运而生。

"新浪潮"电影以表现为主，不去触碰政治，更多是表现"二战"后人们的真实生活。同时，"新浪潮"电影中运用了长镜头和移动摄影，影响了大洋彼岸的好莱坞的类型电影，打破了它的模式化，对后来的新好莱坞时期的电影和电影制作人有重大影响。因此法国新浪潮电影的出现具有时代性的意义。

克罗德·夏布洛尔的《表兄弟》和《漂亮的塞尔日》是"新浪潮"最早的作品，紧接着有特吕弗的《四百下》，阿兰·雷乃的《广岛之恋》。后来，1960年以后，又出了让-吕克·戈达尔的《精疲力竭》，埃里克·侯麦的《狮子星座》，最后有雅克·里维特的《巴黎属于我们》。

"新浪潮"是电影史上最辉煌的一页。其经典影片不仅是学术研究的个案，电影学子临摹的范本，电影创作的借鉴和参照，也是几代观众永远值得回味和怀想的记忆。

3. 电影风格区分

所谓电影风格，就是电影艺术作品所体现出来的独特而鲜明的个性特征，包括电影语言的运用、艺术形象的塑造、意蕴内涵的构成等元素。电影风格能体现出导演及其创作团队的审美理想、艺术追求及对现实生活的审美发现，是导演及其团队的创作达到成熟的

重要标志。电影艺术家由于其生活经历、立场观点、艺术素养、个性特征的不同，因而在处理题材、驾驭体裁、描绘形象及在表现手法和语言运用上，必然呈现出不同的特点和光彩，集中体现在作品的内容与形式各要素上便形成各具特色的风格。

电影的风格主要是通过编剧、导演和摄影来体现的，尤其是通过导演的个人风格来完成的。从电影艺术的表现形态来划分的话，可以归纳为纪实风格、溶合风格、共现风格、绘画风格和电视风格等。

(1) 纪实风格

纪实风格的影片要求逼真性而摒弃假定性，少用人为强化的冲突和情节，按照生活原型"纪实"。电影艺术家多用这种风格来处理重大历史题材和人物传记。他们常常采取在扮演镜头中穿插纪录片镜头，并以彩色和黑白相区别的方法，或是使彩色镜头"老化"，以引起观众的"历史回忆"。

非历史题材的纪实风格片，则尊重生活的原始形态，并按照这种形态去构建作品，使作品的叙述方式尽量显示生活的本来痕迹，结构一般呈多层而分散的形态。情节方面力求非戏剧化，对人物和矛盾的复杂关系不做人为的雕饰。它所追求的是反映生活本身就存在的"戏剧性"，重视生活细节的真实描写。技术上采取拼贴法、长镜头、无技巧剪辑等等。意大利的新现实主义作品《罗马十一时》《偷自行车的人》和我国的《见习律师》《开国大典》等都是这类风格的影片。

(2) 溶合风格

溶合风格往往将几种不同的风格溶合为一种风格。在传统的戏剧分类中，正剧、喜剧、悲剧的风格样式历来是泾渭分明的，而实际生活却是复杂多样的。电影艺术家为了反映真实生活，有的在严肃的正剧中渗入喜剧的幽默和讽刺；有的又在喜剧中渗入悲剧的痛苦与哀伤；还有的甚至把悲剧、喜剧、闹剧、打斗等杂糅在一起，产生特殊的艺术效果。卓别林的影片就是悲喜交集的溶合风格的作品。

(3) 共现风格

共现风格是20世纪70年代前，苏联电影的一种风格。这种风格的特点是采用多线索、多层次、多角度的结构，艺术概括复杂、广阔，形象的发展也是多侧面的，容量较大。这种风格的代表作品有《恋人曲》《这里的黎明静悄悄》等。

(4) 绘画风格

绘画风格是20世纪60年代出现的一种电影风格，强调挖掘镜头内的丰富表现力，注重镜头结构、场面调度、影调、照明色彩变化，以及各种新的摄影方法，而且特别喜欢用长镜头。这种风格讲究纯观赏性和造型的图解性，力求以纯画面的、风格化的静态形象来表达影片的内容，并以此与戏剧化的电影相对立。瑞典影片《梦幻世界》、捷克影片《非凡的埃玛》、苏联影片《画家苏里柯夫》等都是具有绘画风格的影片。

(5) 电视风格

电视风格主要是20世纪60年代末、70年代初发展起来的。其特点是：要求极高的逼真性，甚至采取"隐藏摄影法"；多用采访片、报道片形式，或近似活的新闻特写；强调及时性，多拍最新题材，播送、放映力求迅速；提倡多集片形式，每集不宜过长，以便与电

视的多节目性相协调。如英国片《大卫·科波菲尔》、朝鲜片《无名英雄》等，都是这类风格的影片。

(二) 电视产品的类型(以电视剧为例)

为统一电视剧的题材分类标准，量化各类题材比例，掌握全国电视剧创作的题材态势，结合电视剧投拍备案公示管理办法的实施，国家广播电视总局要求将电视剧题材统一划分为当代题材、现代题材、近代题材、古代题材和重大题材。各省级管理部门和制作机构在投拍备案办理中，须严格按下列划分的题材种类填写备案公示表格，自行设立题材名目视为无效。除了上述这种正式的分类方式外，还有常见的简单分类方式，如言情剧、悬疑剧、科幻剧、现代剧、古装剧、伦理剧和仙侠剧等。

1. 现当代题材

现代题材是指年代背景为1949年至改革开放前的电视剧题材，可以分为现代军旅题材、现代都市题材、现代青少题材、现代涉案题材、现代传记题材和现代其他题材。当代题材则是指年代背景为改革开放以来的电视剧题材，可以分为当代军旅题材、当代都市题材、当代农村题材、当代青年题材、当代涉案题材、当代科幻题材和当代其他题材。本节以现当代军旅题材和现当代都市题材为例详细介绍。

(1) 现当代军旅题材

改革开放以来，军事题材影视剧创作繁荣，这些军事题材影视作品从当代军旅生活入手，给现实军事领域和中国军队及其环境以全景式的观照与审视，具有令人警醒的思想深度和感人至深的艺术魅力。无论是反映人民军队为打赢未来战争而进行艰苦的探索，还是反映和平年代军人对自身价值的执着追寻，或是反映重大突发性事件，以及其他独具意蕴和价值的军事生活领域，具有很强的感染力和观赏性。

当代军旅现实题材电视剧自1983年的《高山下的花环》(见图3-1)起步至今，已经走过了近40年的发展历程，一路奔波前行，一路探索开拓。如今已经成为中国电视剧大家园中一枝灿烂的花朵。由于军旅题材电视剧多为部队的文艺单位创作、拍摄，它在组织性、集团性和军事管理方面都规范严格，较少受到社会方面的不良影响。从而能够使当代军旅现实题材电视剧的创作一直沿着一条健康有序的道路向前发展。

▶ 图3-1　《高山下的花环》海报

就我国电视剧的整体发展状况来看，从1999年至今，整体上呈现出的是一种持续繁荣的局面。据统计，2020年全年全国生产完成并获得《国产电视剧发行许可证》的剧目202部7450集；从制作机构来看，参与电视剧制作的力量也呈现出多元化，数量也很可观。各种题材类型和各种风格的电视剧不断涌

现，许多优秀作品深受大众欢迎。可以说，我国电视剧的繁荣，为这一时期当代军旅现实题材电视剧发展的兴盛提供了很好的"场域"。

(2) 现当代都市题材

随着经济的快速发展与社会生活的巨大变化，当代电视剧的审美体现出越来越多的现代性与后现代性。改革开放以来的都市题材电视剧在这样一种历史话语与审美实践相交融的契机下显得格外引人注目。青春偶像剧是当代都市题材电视剧中最受年轻人关注和喜爱的细分类型。青春偶像剧是指为迎合人们内心需求，运用紧凑、浪漫的故事情节；帅气美丽的男女主角为主体进行艺术表演的一种形式。它吸引了不少人的观看，但大多都是年轻人。偶像剧内容包罗万象，以"浪漫爱情"和"温馨友情"为主。

2. 近代题材

近代题材是指年代背景为辛亥革命至1949年以前时期的电视剧题材，可以分为近代革命题材、近代传记题材、近代都市题材、近代青少题材、近代传奇题材和近代其他题材。本节以近代革命题材和近代传记题材为例详细介绍。

(1) 近代革命题材

在近代革命题材剧中，谍战剧的地位举足轻重。谍战剧是以间谍及地下秘密活动为主题、包含卧底、特务、情报交换、悬疑、爱情、暴力刑讯等元素的一类影视剧。目前荧幕上火热播放或上映的谍战片继承了中华人民共和国成立后一系列的"反特片"传统，并在其基础上增加了更多看点，如《潜伏》和《5号特工组》。谍战剧以其强情节、高悬念等特殊优势深受广大电视观众的喜爱，优质谍战剧是收视率的有力保障。《潜伏》主要讲述1945年初，国民党军统总部情报处的余则成弃暗投明成为地下党潜伏在军统内部与敌人做斗争的故事。该剧情节紧凑、开场就有悬念，孙红雷饰演的余则成的知识分子形象和悬念迭起的刺杀行动就吸引了观众，并迅速进入正题；温柔对白，恋人情谊让人感动，除了刺杀行动，余则成和左蓝的爱情赢得了观众的心。《潜伏》是一个关于信仰的故事，融合了幽默、言情、悬疑、智斗等诸多元素，着力表现特殊年代中地下工作者的奋斗与牺牲，使观众大呼过瘾。还打破了以往谍战剧的一贯严肃作风，几乎每一集都安排搞笑成分。《5号特

▶ 图3-2 《5号特工组》海报

工组》(见图3-2)是由慈文传媒出品,由赵青和虎子执导,于震、刘琳、王丽坤主演的谍战题材电视剧。该剧根据真实史料改编,讲述了1937年"卢沟桥事变"后,地下党员欧阳剑平与侨居海外的4位身怀绝技的青年志士秘密组成"5号特工组",与日本女间谍及汪伪特工机构斗争的故事。

(2) 近代传记题材

传记片与一般故事片不同,在情节结构上受人物事迹本身的制约,即必须根据真人真事描绘典型环境,塑造典型人物,传记片虽然强调真实,但须有所取舍、突出重点,在历史材料的基础上允许想象、推理、假设,并做合情合理的润饰。传记片以真切生动的细节刻画人物,能使观众在银幕上看到一个完整的、栩栩如生的历史人物形象,起到独特的教育作用。优秀的传记片由于详细地叙述历史事件和历史人物,因此具有史学价值和文学价值。近代传记题材剧中,《亮剑》《上将洪学智》《大宅门1912》《宋耀如·父亲》《骡子和金子》等皆为经典。《亮剑》剧讲述了革命军人李云龙历经抗日战争、解放战争、抗美援朝等历史时期,军人本色始终不改的故事。该剧于2005年9月12日在央视一套首播。这是一部战争艺术和传奇色彩融会贯通的主旋律作品。剧中,爱国精神与英雄主义、铁血丹心与人世常情、斗智与斗勇、友情与爱情交相辉映。该剧的最大突破在于:把社会潜藏着的传统审美心理变成了现实,把战争题材领域呼唤了几十年的期盼变成了现实——掘出了中国式的"巴顿将军"。

3. 古代题材

古代题材是指内容背景为辛亥革命以前及封建社会的电视剧题材。古代题材可以分为古代传奇题材、古代宫廷题材、古代传记题材、古代武打题材、古代青少题材和古代其他题材。这里主要介绍古代宫廷题材和古代武打题材。

(1) 古代宫廷题材

古代宫廷题材剧即宫廷剧。宫廷剧又称宫斗剧,是以朝廷或者"后宫"为戏剧环境,以钩心斗角为主要情节的电视连续剧。从1980年中国逐渐普及电视机开始,中国电视剧的题材不断创新,电视节目也更加海纳百川。不论是在内地剧集或者港台剧集中,古装历史题材的电视剧早已不算少见,其中涉及后宫女性的剧集也不是少数。宫斗剧和历史剧虽然同属古装剧集也同样有历史大环境作为背景,但实际上定义却不同。

历史剧大多比较严谨,虽有涉及后宫斗争但大多以历史变迁的大潮流为主,将戏剧人物置于历史的洪流之中,对人物感情的处理上比较恢宏,不拘泥于儿女情长,其剧情也力求最大限度地还原历史记载、偏向正剧。历史正剧不同于以古代为背景的古装剧,以真实的历史事实和历史资料为题材,强调历史和艺术的统一,忠实再现其所表达的历史事件,如《汉武大帝》和《大明王朝1566——嘉靖与海瑞》等。对于学习中国古代史有很大的帮助。

宫斗剧虽放置于历史背景下,以宫廷或王府为场景展开,但并不会过多地涉及历史变迁,而是着笔于后宫之中的权力斗争,以及男女主角的情感纠葛。弱化历史的存在感,强化主人公的情感纷争,剧情以追求浪漫、唯美、感人为主,大多具有明显的偶像、商业、戏说成分,与历史剧有明显区别。

宫廷剧、穿越剧获得居高不下的收视率，这类电视剧尽管收视率不低，但戏中频频出现的历史错误和雷人情节却让很多观众反感。有专家指出，"宫斗剧"容易造成观众在娱乐中迷失对历史的尊重，特别会误导一些年轻人对历史的正确理解。

(2) 古代武打题材

古代武打题材剧即武侠剧或动作电视剧，是以武功为题材的电视剧。大都以著名武侠小说为背景，多以侠客和义士为主人公，描写他们身怀绝技、行侠仗义和锄强扶弱等行为。观众在观看动作电视剧的时候，其主要兴趣是对剧中人物动作的欣赏。动作电视剧将动作以美的形式表现，给观众以一种纯粹的视觉享受。其中以金庸、古龙、梁羽生武侠三宗师的作品改编剧最为有名，如《天龙八部》《射雕英雄传》《莲花争霸》(见图3-3)《小李飞刀》等。

▶ 图3-3　《莲花争霸》海报

4. 重大题材

重大题材特指国家广播电视总局关于重大革命和重大历史题材文件规定的题材，根据故事内容分重大现实题材、重大革命题材和重大历史题材。由于它所反映的是重大的社会生活事件和重要的历史人物，所以运用这种题材写成的作品往往格外引人注目，影响广泛而深刻，对社会起着直接而迅速的反馈作用。

重大现实、重大革命、重大历史题材往往是电视剧市场上的"稀缺品"，也是创作者创作的"富矿"。在政策、市场导向下，重大题材电视剧数量增加，竞争力也随之加大。并且在制作层面，重大题材电视剧的创作本身就具有较高的难度，特别是在新时期下，行业标准和观众审美不断提高，如何跨越创作壁垒也成为创作者需要思考的新问题。

近年来，《八路军》《铁道游击队》《亮剑》《野火春风斗古城》等电视剧纷纷涌现；《辛亥革命》《红军东征》《五星红旗迎风飘扬》等作品兼获收视与口碑。2015年，我国重大题材电视剧立项包括《大秦帝国之东出》《西藏苍穹》《魏孝文帝》等；2016年，重大题材电视剧立项包括《孙中山》《鉴湖女侠秋瑾》《大汉中兴伟业》《大隋帝国》等；2017年，重大题材电视剧立项包括《光武大帝》《毛泽东在寻乌》《大汉基业》《康熙大帝》等。2021年影视剧集市场中有许多重大现实题材作品，大部分都是由头部影视公司主控，聚焦平台方面，主要作品有13部。其中包括爱奇艺的《约定》《理想之城》《那一天》等，优酷的有《觉醒年代》《蓝焰突袭》，腾讯视频的包括《蓝色闪电》《你是我的荣耀》《人世间》等，芒果超媒系的《百炼成钢》等。

在近年的重大题材中，农村题材和脱贫攻坚题材电视剧也备受关注。随着《一个都不能少》(见图3-4)、《绿水青山带笑颜》(见图3-5)、《我们在梦开始的地方》先后与观众见

面，农村题材剧进入3.0时代①。据国家广播电视总局公布的数据显示，2018年，国家广播电视总局就曾发布《关于做好2018—2022年重点电视剧选题规划工作的通知》，其中提出，围绕庆祝改革开放40周年、新中国成立70周年、全面建成小康社会、建党100周年等党和国家重大宣传期和宣传节点开展重点选题工作。同时推出百部重点电视剧，《大江大河》《最美的青春》《归去来》《老中医》《孙光明下乡记》等都在名单内。当下流行的直播、电商、美食、民宿等元素也出现在农村题材剧中。《绿水青山带笑颜》中，男女主角从大城市回到家乡，创办民宿，发展制琉璃的老工艺。《温暖的味道》中，主人公孙光明带领村民发展生态蔬菜、特色旅游，利用网络打开市场。

▶ 图3-4　《一个都不能少》海报

　　脱贫攻坚题材电视剧是2020年荧屏一大亮点。2020年3月中旬，国家广播电视总局发布通知，要求各级电视台特别是电视上星综合频道要加大脱贫攻坚题材电视剧购买、排播力度，并推出22部重点剧目。观察2020年的这几部脱贫攻坚题材剧，故事也与当下紧密相关。其中，产业转型、绿色农业、易地搬迁等成为高频词。比如《一个都不能少》就以两村合并、易地搬迁为故事背景，讲述了丹霞村的产业转型。《脱贫十难》集中讲述了脱贫的十个"难点"，包括易地搬迁离乡难、产业扶贫延续难、脱贫不易脱身难、愚昧意识根除难、城市干部融入难等。

　　据不完全统计，2021年待播的重大题材剧已有43部，除此之外还有许多作品正在陆续筹备、创作中。2021年的重大题材剧主要包括脱贫攻坚、抗战、抗美援朝、庆祝建党100周年等宏大命题。作品呈现的故事与聚焦点也更为新颖。例如，首部聚焦航空工业制造的《中国制造》；首部讲述毛泽东带领中共中央从西柏坡入驻香山"进京赶考"，解放全中国，筹建新中国，搭建起新中国四梁八柱的《香山叶正红》，以及取自"三区三州"等深度贫困地区的《雪线》《枫叶红了》《花繁叶茂》等。

▶ 图3-5　《绿水青山带笑颜》海报

　　① 农村题材电视剧，从写实主义苦情剧和"审丑"喜剧的1.0时代，到关注农民摆脱"三农"困境，建设新农村的2.0时代，再到班底全面升级、市场元素加入的"3.0时代"。而如今，在脱贫攻坚的收官之年，农村题材电视剧呼唤迈入贴近市场需求、讲好农村故事的"3.0+时代"。

　　除了题材创新，这些作品还在叙事形式上进行创新，其中，单元叙事结构成为创作趋势之一。在2020年抗疫剧《在一起》的热播热议的佐证之下，这种将多个故事融于同一主题，令观众喜闻乐见的同时，还能引发大众感知多重现实意义，引发泛式思考。

　　例如，《功勋》分为《于敏》《申纪兰》《孙家栋》《李延年》《张富清》《袁隆平》《黄旭华》《屠呦呦》8个单元，讲述8位功勋人物故事；《约定》由6个故事组成，分别为《年夜饭》《青年有为》《非常夏日》《向往》《青春永驻》《来碗鸭血粉丝汤》，寓意"2020年全面建成小康社会"是党和国家与人民的幸福约定。此外，还有人物系列短剧《理想照耀中国》计划拍摄40集，每集20分钟，记录中国共产党成立100周年以来，不同历史时期共产党人用自己的理想和信念托起整个中华民族伟大复兴的感人故事。

　　从题材、形式这两方面的创新可以看出重大题材剧逐渐由"稀缺品"变成创新内容的"聚集地"，完成了"重大题材创作要立足新时代史诗般的伟大实践，在观念和手段上求新求变，在内容和形式融合上进行深度探索"的初期目标。同时，也标志着重大题材电视剧正式进入由政策性"刚需"变为群众性"内需"的2.0时代。

(三) 网络视听产品的类型

　　随着5G、大数据、云计算、物联网、人工智能等技术不断发展，移动媒体将进入加速发展新阶段。网络视听产品主要包含：网络电影、网络剧、网络节目、网络纪录片、网络动画片、网络短视频、网络音频、交互式网络电视等，本节将以网络电影、网络剧、网络节目、网络短视频和网络直播为例做详细介绍。

1. 网络电影

　　网络电影是指组建团队拍摄，自己当导演，时长超过60分钟，拍摄时间(几个月到一年左右)，规模投资(几百万元到几千万元)，电影制作水准精良，具备完整电影的结构与容量，并且符合国家相关政策法规，以互联网为首发平台的电影，符合国家政策的，也可以在电影院上映。在网络电影中，《功夫机器侠》这部科幻动作电影尤值一提。它是爱奇艺与CCTV-6电影频道自2015年底宣布签署合作协议后的首部系列电影，巧妙融合了"中国功夫""机械科幻""冒险爱情"等元素，由导演张险峰执导，好莱坞功夫明星陈虎与《夏洛特烦恼》中"国民初恋"秋雅的扮演者王智主演，是一部"台网互动"新模式下的优质作品。

　　网络电影主要依托各大平台制作或播出，与平台是相辅相成的关系。目前，国内主要综合视频平台均拥有自己的影视制作工作室，依托于平台的优势，使网络电影从制作到发行愈发顺利。目前国内网络电影类型主要有喜剧、爱情、犯罪、悬疑、动作、家庭、战争、青春、恐怖等。2017年起，现实主义题材进入网络电影领域，意味着以往强娱乐、强消费属性的网络电影也在更多地向社会价值延展。

　　在这一方面，爱奇艺正通过推出"正能量精品网络电影计划"进行体系化的创新，力图让精品网络电影拓宽边界，聚焦现实生活，关注平凡人物故事，担起记录时代、反映民声、展现社会正能量风貌的责任。以几部优秀的影片为例，《毛驴上树》聚焦脱贫攻坚，反映出时代的发展变迁，影片有意将主旋律题材向年轻受众靠拢，从而让网络上的年轻人更多关注乡村，了解当代平凡人的不平凡。《我的喜马拉雅》通过讲述半个多世纪两代边

疆守护者的故事，弘扬爱国奉献精神。

2. 网络剧

网络剧是一个新兴的艺术品种，与荧屏电视剧不同的是，它可以由观众随意即兴点播，具有快速、便捷的优势，因而深受年轻网民的青睐。网络剧最初始于网友自发拍摄的简单视频作品，随着制作规模的扩大，就成了网络剧。与电视剧一样，网络剧一般分单元剧和连续剧。

相比传统电视剧，网络剧正逐渐呈现出它的优势和强劲的竞争力。在制作和播放方式上，网络剧一般都不是全剧制作完毕后借助互联网平台连续播放，而是间断性地播放，提前预告下一集的播放时间。简单地说，网络剧采取的正是欧美流行的边拍边播的模式，一边通过网络互动搜集观众的意见，一边改写剧本，进行快节奏拍摄。这样做的好处，是每一个网民都有可能是编剧，就连导演也不知道最终的结局将会如何。一切尽是未知，未来充满想象，这正是网络剧的魅力所在。除了在线播出外，还可通过在线投票、互动留言、专家访谈、主演微博等与观众进行互动。这一全新互动模式的开发，让我们看到了网络作为播出平台的潜能与发展前景。

网络剧的制作成本低、制作周期短、广告植入回报率高，所以网络剧在某一方面也成为各个平台网络营销方面的补充。网络剧的市场趋于稳定后，将吸引更多领域的广告商加入，为网络剧行业提供强有力的后盾，平台也将加大对网络剧制作的投入。

> **小贴士**　　近年来，一些电视剧集的播出逐渐出现"先网后台"形式，部分可上星剧集先在网络平台播出，再由卫视电视台购买播出。

3. 网络节目

网络视听节目，简称视听节目(包括影视类音像制品)，是指利用摄影机、摄像机、录音机和其他视音频摄制设备拍摄、录制的，由可连续运动的图像或可连续收听的声音组成的视音频节目。

网络视听节目包括新闻短视频、网络综艺节目、网络财经节目、网络科教人文节目和网络音频节目等。其中主要以网络综艺为代表，目前各个平台均有自己的热门网络综艺节目。

2020年2月21日，按照国家广播电视总局工作部署，在总局网络视听节目管理司指导下，中国网络视听节目服务协会联合央视网、芒果TV、腾讯视频、优酷、爱奇艺、搜狐、哔哩哔哩、西瓜视频、快手、秒拍等视听节目网站制定了《网络综艺节目内容审核标准细则》(以下简称为《细则》)。

《细则》围绕才艺表演、访谈脱口秀、真人秀、少儿亲子、文艺晚会等各种网络综艺节目类型，从主创人员选用、出镜人员言行举止，到造型舞美布设、文字语言使用、节目制作包装等不同维度，提出了94条具有较强实操性的标准，将对提升网络综艺节目内容质量、满足人民美好精神文化生活新期待起到重要作用，同时也是抵制个别综艺节目泛娱乐

化、低俗媚俗等问题的制度性举措。

目前网络综艺有一套较为完整的流程，无论是什么类型的节目基本都会有主体节目和内容衍生节目两个方面，在一段时期内固定时间播放节目主体，在其余的时间会放出与节目主体相关的花絮等衍生内容。衍生节目的出现，让网络综艺的形式变得更加丰富，也给了网络节目未来更多的发展可能。网络综艺也会产生许多衍生的线下活动，比如腾讯的某个音乐竞技类节目，在节目结束后还举办了线下的全国巡回演出活动，用节目吸引到的观众实现了线下的转换，这是网络综艺节目迸发的巨大力量。衍生节目的出现为网络综艺节目的制作方带来了新的机会。

4. 网络短视频

网络短视频(又称短片视频)是一种互联网内容传播方式，一般是指在互联网新媒体上进行传播的视频；随着移动终端普及和网络的提速，短平快的大流量传播内容逐渐获得各大平台、粉丝和资本的青睐。

随着网红经济的出现，视频行业逐渐崛起一批优质UGC[①]内容制作者，微博、秒拍、快手、今日头条等纷纷入局短视频行业，募集优秀内容制作团队入驻。到了2017年，短视频行业竞争进入白热化阶段，内容制作者也偏向PGC[②]化专业运作。

短视频是指一种视频长度以秒计数，一般在5分钟之内，主要依托于移动智能终端实现快速拍摄和美化编辑，可在社交媒体平台上实时分享和无缝对接的一种新型视频形式。短视频以"短"见长，它有以下特点。

(1) 时长短

短视频一般是用秒来计算的，而那些火爆的视频大多都在15秒左右。不过，麻雀虽小五脏俱全，短视频的内容往往直奔主题，有干货。

(2) 生产流程简单且制作门槛低

传统视频的生产与传播成本较高，无论从设备器材还是团队建设上都需要花费很大的财力和人力。而短视频的制作流程较为简单，大大降低了生产传播的门槛，只需要一部手机就可以完成拍摄、制作，实现即拍即传、随时分享。当然，精致制品的出炉，也需要短视频团队的打磨，不过内容才是最重要的。

(3) 符合快餐化的生活需求

对繁忙的现代人来说，更喜欢在有限的时间内获得最大的信息量。而短视频一般控制在5分钟之内，更符合碎片化的浏览趋势。例如，人们不会选择用20分钟休息的时间去看一集电视剧，而是会选择刷一些短视频。

(4) 社交属性强

短视频不是视频软件的缩小版，而是社交的延续。软件内部设置有点赞、评论、分享等功能，用户在拍摄短视频分享到App后可以和其他用户产生互动。

① UGC为互联网术语，(英文全称为user generated content)，也就是用户生成内容，即用户原创内容。UGC的概念最早起源于互联网领域，即用户将自己原创的内容通过互联网平台进行展示或者提供给其他用户。UGC是伴随着以提倡个性化为主要特点的Web2.0概念而兴起的，也可叫作UCC(user-created content)。

② PGC为互联网术语，(英文全称为professional generated content)，指专业生产内容，用来泛指内容个性化、视角多元化、传播民主化、社会关系虚拟化，也称为PPC。

（5）触发营销效应

刷抖音的时候经常会刷到广告，甚至一些商品还可以在软件界面直接加入购物车。这便是短视频触发的营销效应。很多广告厂商都会和短视频平台合作来推销产品或是传播品牌影响力。

目前，各个平台的定位和内容不太一样，例如，抖音和西瓜视频虽然都是字节跳动公司旗下的平台，但平台定位相差很大。抖音主要是以居住在一二线城市的年轻女性用户为主，而西瓜视频的用户定位是三四线城市的中老年用户。不同的客户定位和细分市场会让短视频平台的主营内容发生变化，因此盈利模式和发展路线也会不同，即使是同一公司的不同产品也会根据不同的定位制定不同的运作模式。

短视频日渐占据人们生活的同时，也发展出不仅限于娱乐的其他功能。2018年6月，首批25家央企集体入驻抖音，包括中国核电、航天科工、航空工业等，正在借助新的传播形式寻求改变。除了娱乐、搞笑、秀"颜值"、秀舞技，不少传播社会主义核心价值观的内容也在短视频平台上流行起来。短视频成为一种新型传播形式，正在逐渐改变人们的生活。

5. 网络视频直播

网络视频直播是可以同一时间透过网络系统在不同的交流平台观看影片的新兴的网络社交方式。网络直播平台也成为一种崭新的社交媒体。2016年4月，腾讯直播、小米直播悄然上线；2016年5月初，手机淘宝正式推出淘宝直播平台；2016年5月13日，新浪微博宣布携手秒拍推出移动直播应用"一直播"；2017年，皇后直播、蜻蜓社区等热门直播平台纷纷问世……可见，各大行业巨头都在纷纷布局直播行业，搭建直播平台。通过对直播用户的分析，目前常见的直播类型主要有以下几种。

（1）游戏类网络视频

游戏行业一直是巨头们青睐的对象，特别是电竞在全球的发展带来大量的资本涌入。国内现在的游戏类直播用户主要集中在斗鱼TV、虎牙直播等平台。互联网巨头更是不断加快国内电竞游戏类直播的布局。目前国内最大的几个网络视频直播平台里，游戏直播平台是最火爆的了，斗鱼、虎牙这类大型游戏直播平台随着网络游戏的盛行，使用者逐年递增，平台也随之不断扩大。通过游戏网络视频直播平台看主播玩游戏，不但有打游戏的紧张感，还能和直播间的网友一起讨论。

（2）教育类网络视频直播

因为新冠肺炎疫情的影响，在线教育网络视频直播平台给众多职场人员、学子带来了巨大的便捷性和高效性，教育行业因为网络发生了改变，在线视频直播系统与教育相结合，能更高效地学习。在线教育网络视频直播平台主要集中在哔哩哔哩视频网站和其他学习类网站。

（3）购物类网络视频直播

随着互联网的发展，"电商+视频"这一购物模式已经广泛应用。购物类网络视频直播总体并不属于娱乐方面的直播，收入更为可观，而且营销效果相比传统模式更好。目前有淘宝直播、京东直播等，还有很多电商平台已经上线直播购物平台或者正在研发上线。2020年新冠肺炎疫情期间，全国各地商品购买消费转向线上为主，带货直播的形式也逐渐被更多人所

知晓。其用户以女性居多，多以大学生、白领为主，消费水平处于中上游。这类直播平台的盈利方式以商品销售为主，增值服务(虚拟道具购买)为辅，吸粉方式主要是网络达人入驻和明星入驻。

(4) 娱乐类网络视频直播

娱乐类直播主要包括娱乐直播和生活直播两类，其中娱乐直播主要为主播表演才艺等，生活直播主要为逛街、做饭、出行等。随着人们生活水平的提高，更注重精神生活，而娱乐是提升人类精神生活的重要途径。人们通过娱乐类直播平台，可以实现"全民互动"，从这点来看，娱乐直播的市场前景是十分广阔的。

二、影视产品的主要盈利模式

影视产品的盈利模式主要包括版权盈利、广告盈利、衍生品盈利。

1. 影视产品的版权盈利

版权盈利又称内容盈利，包括独播权、首播权、播映权，境外发行、网络版权售卖、影像资料售卖。对影视传媒机构(制片方)而言，内容付费是最直接、最自由的盈利方式：用户付费模式使得用户对影视内容的品质要求更高，推动影视传媒企业的不断研发和生产投入，形成良性循环。

2. 影视产品的广告盈利

广告收入模式，即通过在影视产品中加入商业广告所产生收入的模式，主要形式有植入广告和贴片广告，是影视产业最重要的盈利模式。广告是为了某种特定的需求，通过一定形式的媒体，公开而广泛地向公众传递信息的宣传手段。相对于传统媒体，互联网的覆盖面更广、能承载的广告形式更丰富、定向更精准、投放效益更高。

3. 影视产品的衍生品盈利

影视衍生品属于周边产品开发，位于影视产业链的下游部分。"影视衍生品"主要指的是围绕影视作品中的视觉产品形象，由专业的设计研发人员生产的一系列与其密切相关可供售卖的产品或者服务。

第二节　电影的盈利模式

一、电影的版权盈利

1. 票房收入

电影票房是中国电影最为核心的盈利方式，通常来说，中国电影票房收入在整部电影全部收入的占比达到90%以上。电影票房，原指电影院售票处，后引申为影院的放映收益或一部电影的影院放映收益情况。后来逐渐有公司专门统计电影的票房，给出更为明确和直观的数据。这部分产出通常被称为电影票房的直观产出。

对于国产电影，票房按如下分账：电影事业专项基金5%，上交国家电影管理部门；增值税3.3%，交税务部门；剩余的91.7%则被认定为一部电影的"可分账票房"。作为放映场所的影院拿走50%～55%，制作方和发行方拿走37%～39%。然后，制片方会根据事先的约定支付发行方一笔费用。剩余部分扣除成本之后，制作方和投资方再按约定分成，如图3-6所示。

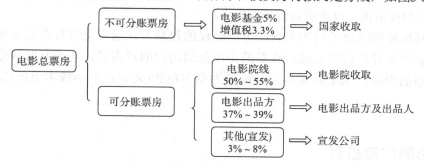

▶ 图3-6　国产电影票房分账细则

① 电子售票系统会记录所有票房的收入，这个数据统一汇总到中国电影事业专项资金办公室(以下简称专资办)，最终由专资办的统计作为各方分账的数据。

② 所有的院线电影下映后的票房收入其中的3.3%用来缴纳增值税，5%用来缴纳电影事业专项基金。(100%－3.3%－5%)剩下的91.7%就是一部电影的可分账票房。

③ 可分账票房中，电影要在各大院线上映播放，电影院和院线提留57%，中影数字可分0～3%的发行费用。这剩余的40%～43%归于电影制片方和出品方。

④ 部分影片同档期竞争太大，增加排片场次为目的给影院及各大院线承诺票房返点可分账票房3%～5%。

2. 电视台及互联网等媒体播放授权收入

电影从院线下档之后一段时间，版权会销售给电视台或互联网视频网站，开始走上电视荧幕或在互联网视频网站进行播放。

国外电视版权享有的时间较短，一般在3年至11年之间且约定播放次数，电视台也通常会采用付费点播的方式向观众收取费用。但在国内电视版权时间较长，例如CCTV-6电影频道会根据电影的题材、频道打分制度、观众期待度、演员阵容等对电视播放版权定价，一部电影版权可能会享有50年。电视台向电影制片方支付的版权费也会按票房成绩的不同给予不同价格。另有一些卫视台、地方台、某些电影频道也会独立或联合购买电影的电视播放权。

由于互联网事业的蓬勃发展，网络版权收入在电影盈利中同样占据了较大的比重，视频网站享有的电影版权多指电影到信息网络传播权。电影的信息网络传播权有独家和非独家两种，非独家通常要比独家便宜很多。拿到独家信息网络传播权的机构可以向其他新媒体平台分销非独家的版权或进行付费点播的分账合作。独家版权的时间长度也有不同的限制，从1年到10年不等。

资本向互联网的涌入使得互联网购买电影版权的价格一路飙升，视频网站烧钱的做法吸引了电影出品方的强烈关注。在互联网视频网站兴起的最初几年，电影通常在下档后再

进行互联网版权的售卖，票房好的影片在互联网上线的时间会晚几个月，这有可能会卖到很好的版权价格。随着电影产业盈利方式的不断丰富，保底发行开始常见起来，大多数互联网版权在电影上映之前便已经完成了交易，所以有大量影片被高估或低估。电影票房预期好的影片，网络版权过亿的情况已经非常常见。少量高票房预期的影片等待票房实现后再进行网络版权出售，以求更高的版权价格。

互联网视频网站对于所购买到的电影版权的盈利方式通常是进行会员点播收费、售卖电影播放的贴片广告等形式，收益的多少依靠用户的点击量。随着互联网电视的普及和观影习惯的形成，未来新媒体发行将成为众多电影(尤其是中小成本电影)发行的重要渠道。

二、电影的广告盈利

当前电影市场广告业务共有三大类型，分别为植入广告、影院映前广告、贴片广告。三者的区别，从表面上看，在于其广告投放位置及播放顺序的不同。按照目前中国电影市场放映规则，电影在影院开始放映前通常留有10分钟的广告时间，前5分钟由各影院支配并进行售卖，称为映前广告。后5分钟由制片方、出品方、发行方等进行支配和售卖，称为贴片广告。相较而言，影院映前广告关注电影市场档期的选择与投资，贴片广告与植入广告则更关注是否与影片剧情相结合，植入广告则根植于电影剧情中，隐蔽性较强。

1. 植入广告

在当前国产院线电影以票房收入为主的情况下，植入广告可以直接实现收入，降低成本，并且能够调动商业、媒体与其他形式的社会资源。

植入广告是把产品及其服务具有代表性的视听品牌符号融入影视或舞台产品中，共同构成了受众感知场景的一部分，以达到营销目的。在西方，19世纪90年代，英国Lever Bothers香皂公司将印有公司品牌的香皂放在电影画面中，是世界上可以取证的最早的植入广告。

2. 影院映前广告

影院映前广告就是在特定的电影院、特定时间内，由影院支配播放的影片前的视频广告。影院映前广告的投放终端为电影院，投放周期及成本相对可控而稳定，场次和区域的操作也更加灵活，不会受到单部影片票房高低影响，也并不对受众人群做出细分，市场发展潜力巨大。集优质受众人群、震撼视听效果、高到达率等优势为一体的影院映前广告产业越来越为广告主所关注。

3. 贴片广告

电影贴片广告也称随片广告，是指将企业产品广告或企业形象广告与影片一同拷贝，在电影放映前播出的广告。从观众进入影厅的习惯时间分析，大部分观众选择在电影开映前5分钟左右进入放映厅，而贴片广告正好拥有贴近电影正片播放时间的优势。

贴片广告的收益一部分流向产业链的中上游经营主体——即制片商和发行商，有助于制片商回笼资金，从而降低回收成本和实现盈利的市场压力，提高抵抗市场风险的能力，能有效保证影片的运作进入一个良性循环；另一部分收益则流向广告运营商、代理商、院

线、影院等产业下游方，对全产业链都做了价值贡献。

三、电影的衍生品盈利

电影衍生品包括各类授权的小说、书籍、漫画、海报、图片或者依靠电影内容制作的各类影碟、录像带、原声大碟、唱片、记录拍摄过程的宣传片、道具、玩具、文具、纪念品、软件等，此外，还有主题公园、摄制基地等。

随着《西游记之大圣归来》《大鱼海棠》《喜羊羊与灰太狼》《熊出没》等影视作品和动漫作品在衍生品开发及模式创新方面取得的佳绩，中国影视衍生品产业迎来了快速发展。从总体上来看，大的产业和市场格局已初步形成，不仅越来越多的影视企业开始重视衍生产品的开发运营，不少互联网企业和品牌商也进军影视衍生品产业的授权、设计、研发、生产、销售等各个环节。此外，更有一批金融企业开始涉足影视衍生品的投融资，并搭建了具有行业特色的服务平台和运营管理体系，助力更广泛的影视产品IP深度开发。

虽然在过去几年迎来了高速发展，但是中国影视衍生品产业仍需"补课"。据统计，目前国内电影市场收入90%以上来自票房和广告，影视衍生品收入不到10%。而在美国的电影产业中，动画、科幻、魔幻等类型作品的收入只有30%左右来自票房，其余都来自电影衍生品授权和主题公园等版权运营。

中国的"粉丝经济"发展迅速，已经有开发电影衍生品的公司，开始利用大数据去研究粉丝的喜好，研究电影的受众。一方面为这些人群订制具有收藏价值的衍生品，一方面为衍生品找到合适的行业着力点，让衍生品的品类越来越生活化、多样化。电影《三生三世十里桃花》两位主角杨洋和刘亦菲都拥有大量粉丝。片方大数据统计中，粉丝性别分布75%是女性，25%男性。女性购买力强，于是这部电影开发了十几个品类近百个产品的衍生品，除了常见的T恤、扇子、毛绒玩具、手机壳，甚至还包括了化妆品、咖啡和电动牙刷。同档期的《唐人街探案2》也推出了多种衍生品，其中的剃须刀上线不到一个月便销售超过40万。侦探笔记上线不到一个月便卖了100多万，创造了行业销售纪录。除了大片纷纷推出衍生品，一些"小片"也为各自的受众打造了多款趣味衍生品，从《猫与桃花源》的猫型陶瓷扩音器，到《脱单告急》的"少女心"项链，再到《后来的我们》的情侣保温杯，品类逐渐丰富。这些都获得了不错的收益，未来衍生品的收益占比将会越来越重。

第三节　国内电视产品的盈利模式

本节主要介绍电视剧、纪录片、节目、动画片等电视产品的盈利模式，而新闻不以盈利为目的。

一、电视剧的盈利模式

(一) 电视剧的版权盈利

1. 电视独播权、首播权、播映权

独播权就是某部电视剧播出权被一家电视台所垄断，买方拥有独家资源，只能在特定播出平台上推出的剧种，观众只能在这个电视台的频道看到，而不会在其他频道中看到该剧。独播剧是电视剧播出方式上的一次革命性突破。由于剧目被垄断，因此不会再有打开电视机看到多个电视台同播一部电视剧的情况，其他电视台要等拥有独播权的电视台将电视剧播一遍后才有资格继续播放。

首播权是指电视剧发行时，会存在几家媒体出价"并列第一"的局面，那么，这几家媒体将共同享有该电视剧的首播权：同一时间首播，并保持相同的更新速度。2015年，当时的国家新闻出版广电总局(现国家广播电视总局)出台了"一剧两星"的政策，此次进行电视剧播出方式调整的主要目的是进一步均衡卫视综合频道节目的构成，强化综合定位，优化频道资源，丰富电视剧荧幕。"一剧两星"对卫视和电视剧制作单位均产生了巨大的影响。"4+X" [1]变成"一剧两星"，增加了卫视购买电视剧的成本，卫视会更谨慎地选择电视剧，这就要求电视剧在制作上必须更加精良。

播映权就是播出非本机构制作的电影、电视剧、动画片和其他广播电视节目时，应当依照《中华人民共和国著作权法》的规定，取得著作权持有者合法播出授权，并依合同、协议在授权许可播放的时间和地域范围内进行播放。一部电视剧的版权盈利主要在前期，各个电视台(媒体)对独播权或首播权的竞争，价高者得。第一轮放映结束后的版权盈利情况，要根据该电视剧的收视率来看，收视率高的，受欢迎的，自然会有许多的电视台想要购买播映权，进行第二轮放映。

2. 海外发行

国内制片人与境外合作拍摄电视剧时，一般各投一半资金，国内发行权归己方，海外发行权归外方。电视剧的发行量越大，收益也越高，而成本却几乎没有增加，所以制片人要想最大限度地获取利润，就需要尽可能地开拓市场，市场越大，利润越丰厚。倘若一部电视剧在国内发行能够收回成本，那么在海外的发行所赚的钱就是基本不发生成本的纯利润。除了合拍，还有直接将版权售卖给其他国家的境外发行方式。如《甄嬛传》在播出后，受到了广泛关注，之后也在多国播放，并将版权卖给其他国家。

3. 网络版权售卖

网络平台以其独有的可控性、快捷性、互动性和低收视成本的特点，深受电视剧观众群体中年轻人的青睐。电视剧播出载体正在从传统电视台向以视频网站为代表的新媒体延伸。这不仅成为行业的大势所趋，还成为电视剧市场的新盈利模式。既往电视剧在发行上的盈利几乎完全依靠以电视台和音像制品为代表的传统行业；如今，由于视频网站的异军

① 同一部电视剧最多可以同时在4家上星卫视和多家地面频道播出的模式。

突起，网络发行占据电视剧发行回收成本的份额愈来愈重。目前，爱奇艺、腾讯视频、优酷视频、芒果TV等几大视频网站都在致力于对电视剧版权资源的捍卫与竞购，正版影视剧的互联网视频独家播出权的市场价格甚至已经赶超电视台首播权的购买价格。一些电视剧在电视台首播之后，会立即在获得播放权的网络视频网站更新。

4. 影像资料售卖

电视剧另一个版权盈利点就是影像资料的售卖。出版与电视剧相关的书籍、音像专辑、剧集DVD等进行售卖。

(二) 电视剧的广告盈利

1. 植入广告

植入广告是随着电影、电视、游戏等的发展而兴起的一种广告形式，它是指在影视剧情、游戏中刻意插入商家的产品或服务，以达到潜移默化的宣传效果。由于受众对广告有天生的抵触心理，把商品融入这些娱乐方式的做法往往比硬性推销的效果好得多。1992年《编辑部的故事》中出现百龙矿泉水壶(见图3-7)，这是中国第一个植入广告。

电视剧的广告植入又分为道具植入、台词植入和故事情节植入。广告植入有些让人感到理所当然，观众接受度比较高，有些则较为生硬，常常引起观众不满。好的植入广告，会实现广告商、电视剧、观众的三方共赢。此外，小剧场形式的广告也在近年来兴起，主要表现形式是剧中人物展现出小剧场形式的剧情，在剧情中介绍产品，进行产品宣传。广告主要穿插在剧前和剧

▶ 图3-7　《编辑部的故事》中出现百龙矿泉水壶

中。比如，2020年热播剧《三十而已》中，主角顾佳就进行了剧场式广告推销教育类产品，该广告符合顾佳这一人物的角色定位，从而让广告看起来不那么生硬。一部剧中可能会有一个或多个主演进行小剧场广告的拍摄，对有些不便在剧情或者台词中做的广告，可以选择此方式。

2. 贴片广告

电视贴片广告是指将广告随着电视剧在各电视台热播的广告形式，包括片头和片尾。贴片广告也叫随片广告，具有强指向性、强到达性、强印象性等其他广告发布媒体无法媲美的优势。比如《爱情公寓5》里，就穿插了为小红书等品牌推广的剧情。

广告收入是电视剧制片商的一个重头戏。各大电视网会在三月、五月和十一月份分别进行三次详细的收视调查，并在此基础上制定广告价格。同时，广告主也希望自己的品牌具有时间渗透力，他们常使其广告跟随一些热门的系列剧共同播出，让自己的品牌陪伴一

代人的成长，依靠培养其品牌忠诚度使之成为自己固定持久的消费群体。

作为电视台收入的主要来源，电视剧对广告的拉动效果非常明显，有些电视台电视广告收益的70%到80%得益于电视剧。电视剧广告收入占全国各级电视台广告收入的50%以上(国家广播电视总局电视剧司统计)。

(三) 电视剧的衍生品盈利

电视剧的衍生品盈利主要指通过开发服务型产品、制作周边产品、推出合作联名系列产品等获得盈利。例如电视剧《清平乐》因画面配色风格典雅大方，富有古代大家的韵味而深受观众喜爱，其联合茶具亦大受欢迎。

衍生产品开发的成功取决于影视产品本身的受欢迎程度，它的成功还取决于影视产业和影视市场消费的发展程度。衍生产品开发市场是后影视产品市场，处于产业链的下游环节，但需要在影视产品研发初期就整体考虑，其开发程度取决于影视产业链的整合和完整程度，需要结合商业模式布局、渠道策略、营销策略等，影视衍生品开发成本相对较低，开发收益空间大，但运营风险相对较大。

目前国内电视剧衍生品的销售渠道集中在线上，以淘宝、天猫、京东、爱奇艺商城为主。以爱奇艺商城为例，用户在网站观看电视剧时，衍生品的信息会适时弹出，点击后即可跳转到商城进行购买。这种销售模式面向的主要对象是剧集观看人群，很少能看见电视剧衍生品的大众化宣传。

二、纪录片的盈利模式

(一) 纪录片的版权盈利

版权交易是纪录片盈利的重要来源。纪录片制作方可以将版权卖给视频的网站、电视台等一些终端媒体甚至国外的播放平台。

比如《舌尖上的中国》第一季拍摄成本是450万元，而仅仅国内的版权收益就超过1亿元。《舌尖上的中国》在首播的两个月内，完成的授权金额是28万美元，最后的海外销售额为226万美元。这档纪录片在带给观众视觉盛宴和味觉期待的同时，还有巨额的版权盈利。

据爱奇艺纪录片频道的调研，会员付费已成为第一收入来源，这种付费有两种形式，一是在用户付费成为会员后有权限观看纪录片，二是用户从纪录片页面进入付费页面并付费播放。

资料显示，对纪录片制片方来说，制片方分成=平台VIP会员有效付费点播量×单价×50%。根据评审规则，平台将合作内容评为A、B两级。A级内容的单价是1.5×单价/有效点播/集，B级则是1×单价/有效点播/集。值得注意的是，由于非会员可免费试看6分钟，因此有效点播视频的时长必须长于6分钟。

例如，在大型剧集纪录片《生门》登陆东方卫视，并在爱奇艺上播出时，爱奇艺的会员用户，可以比卫视抢先看一集，而待全集播完后，平台延迟一段时间，将免费内容改成付费内容。

优质的内容与强势推广加之一定的社会舆论，纪录片《生门》为纪录片频道新增了不少会员。

(二) 纪录片的广告盈利

广告是纪录片的另一主要收入来源。广告的植入和赞助费在纪录片的收益中占很大的一部分比例。以《舌尖上的中国3》为例，独家冠名被宁夏懿丰集团旗下的法国柏阁葡萄酒夺得，如图3-8所示。鲁花、美的和王老吉夺得了《舌尖上的中国3》的广告标的：美的、王老吉分别以7088万元、4000万元成为《舌尖上的中国3》行业合作伙伴。另外，《舌尖上的中国3》还有很多中插广告收入，例如凉露酒、农夫山泉、淘宝、BOSS直聘、胡姬花花生油等品牌在片中插播广告。

▶ 图3-8　《舌尖上的中国3》广告赞助

由于纪录片的流量相对较低，广告客户对纪录片的信心不足，纪录片的广告招商总体来说比较难，大量的广告投放在综艺、电视剧等比较主流的影视门类。但如今，随着平台逐渐试水自制纪录片，将广告与自制纪录片结合，既有利于纪录片的精良制作，又能凸显广告商的品质。与其他视频平台相比，爱奇艺的自制纪录片产量并不高，但却收获了不错的口碑。2018年4月11日，爱奇艺自制纪录片《讲究》脱颖而出，正式登陆CCTV-10科教频道《探索发现》栏目。纪录片《讲究》讲述了全国各地的匠人故事，其主旨是新旧手艺，匠心情怀，以匠人精神讲述匠人故事。

三、节目的盈利模式

(一) 节目的版权盈利

电视节目的盈利收入中最首要的收入就是版权交易收入。一档好的节目不仅能带来高回报收入，同时对提升卫视的品牌价值有着至关重要的意义。

《中国好声音》是一个分水岭，它是把社会化公司制作、卫视来播出的制播分离概念成功实践。体制外的公司，自负盈亏、市场化运作，在创新和竞争力上更有优势，所以越来越多的社会化公司拿出更多的钱和资源来投资综艺。现在市场上制播分离有三种盈利模式。

第一种是拿制作加工费，比如卫视做一档节目有4000万元预算，制作公司拿了这个预算，赚的是500万元制作的加工费，这种形式的利润不高，而且完全依赖于电视台，通常做不大。

第二种是"好声音"模式，就是社会公司负责投资运作，电视台负责招商运营，两家对赌收视率，决定广告分成，这种模式风险高，且受制于电视台，如果节目没到现象级，赚的钱就不多，反之，就能获得高利。

第三种则是买下时段做内容。比如广东百合蓝色火焰文化传媒股份有限公司在北京卫视做的《最美和声》项目，给电视台支付固定的时段费，相当于电视媒体虚拟运营商，全

权负责节目投资、制作、广告运营，这种模式需要广告招商能力强。节目制作之初招商营收基本就能覆盖成本，剩下就是赚多赚少的问题。

综艺节目和影视剧有着本质不同，一档节目从开机那天起，就是盈利的。电视台开发一档新节目，方案往往由制作人和广告部一起出，从一开始，这个方案就要充分考虑广告植入，再由广告部和客户接触，达成初步赞助意向后，节目才启动制作。

(二) 节目的广告盈利

节目的广告盈利主要源自广告冠名费和赞助费，这在综艺节目收益中占很大部分，包括常见的独家广告冠名权及节目中的品牌广告植入。2019年上半年中国综艺节目广告市场规模接近220亿元，较2018年同期增长16.12%，环比增长10.15%。2019年上半年中国综艺节目植入品牌数量达到546个，产品数量达到697个；品牌数同比增长15.19%，产品数增长22.06%；品牌数量环比增长9.4%，产品数量增长8.2%。

▶ 图3-9　《你好，生活》节目海报

央视的《星光大道》一期制作成本不到20万元，2013年制作了46期也就1000万元的制作成本，却拿到了3.39亿元的冠名费。此外，《梦想星搭档》《我要上春晚》《中国汉字听写》《开讲啦》等央视棚内节目，单期的制作成本都不算高，却都获得半亿以上冠名费。例如，《你好，生活》(见图3-9、图3-10)是央视综艺频道和央视网联合出品、同时联动共青团中央推出的一档新青年生活分享节目。节目中，主持人尼格买提·热合曼与两位常驻嘉宾董力、孙艺洲组成"三个都市青年代表"力邀明星嘉宾及各行各业的佼佼者，逃离繁忙的工作，回归自然本真的生活状态。背上简单的行囊，出发前往4座城市寻找丛林山野间的至美民宿，探寻生活的意义，分享独特的生活哲学。不仅节目内涵深刻，其广告盈利方式也相当出色。由中国广告协会主办、广告人文化集团承办的"第27届中国国际广告节"上，贝蒂斯橄榄油央视综艺频道媒体合作营销案斩获"2020广告主奖·媒企合作案例奖·整合营销金奖"，成为本届媒企盛典中活动营销案例的典范。该节目第一季于2019年12月17日起每周二在央视网上线，中央广播电

▶ 图3-10　《你好，生活》节目中的橄榄油广告

视总台央视综艺频道每周三播出，于2020年8月9日收官。第二季于2020年11月4日起每周三晚在综艺频道播出，于2021年1月29日收官。

(三) 节目的衍生品盈利

内容衍生品是节目的新盈利方式。内容衍生品收益是把综艺节目打造为可以开发衍生价值的IP，打造相关的周边产品。综艺节目IP的衍生品可以小到零食、酒水、饰品、美妆等生活用品，大到名车、奢侈品，这些衍生品的市场份额给综艺节目带来了非常可观的收益。

四、动画片的盈利模式

(一) 动画片的版权盈利

随着制片方开发衍生品的意识增强、版权环境的优化，我国动漫授权市场逐渐打开，动漫衍生品随之进入快速发展阶段。在上游版权授权方面，上游动漫精品有增长的趋势，可用于授权的角色形象也将增多，比如"喜羊羊与灰太狼"系列、"熊出没"系列、"铠甲勇士"系列等一系列IP形象。

阅文集团是中国互联网文创产业的风向标、动漫领域的巨头，其分析报告可以提振动漫产业的信心。2019年，阅文集团公布了全年业绩，报告显示，阅文集团2019年实现总收入83.5亿元，同比增长65.7%。其中版权运营业务收入44.2亿元，同比激增341%。版权运营收入激增，说明以"动画先行"的"IP全产业链"开发战略展现出强劲的发展势头。比如，《从前有座灵剑山》就是一个比较成功的动画翻拍成电视剧的例子，取得了不错的成绩。

(二) 动画片的广告盈利

广告盈利也是动画片的一大盈利收入来源。动画番剧《全职高手》的热播让动画行业着实热闹了一阵，业内人津津乐道的除了网文IP漫改、付费收看、制作成本这些方面，广告变现也成为探讨的话题。

除了剧情植入和定制广告，《全职高手》的广告变现方式还有不少，比如去哪儿网、脉动、《地下城与勇士》(DNF)的创可贴角标广告、暂停广告，福克斯的中插广告等。可以说，真人影视里丰富多样的广告变现手段，在动画作品里也可以实现。

除了正片，也有广告主会选择在作品的实拍花絮中进行植入。某原创动画团队为一些广告主定制了"幕后花絮广告"，比如导演边敷某品牌的面膜边作画，甚至还专门创作了小故事，让主创人员边吃某品牌巧克力边说出"我这么瘦，是因为我吃××品牌巧克力，怎么吃都吃不胖"的台词。动画短视频作品的广告植入报价区间在10万～50万元，极少数现象级IP可以达到百万级。某动画短视频团队打包整季作品为一家游戏公司的多款游戏产品进行植入，在整季150集的其中数十集中进行道具或者台词植入，打包一季的价格是800万元，广告主要求播放量要达到2亿到3亿次。为某游戏公司制作的5集品牌定制广告，总

价格是100万元，另外为一部漫威电影定制了一集，价格为40万元左右。

(三) 动画片的衍生品盈利

根据前瞻产业研究院发布的《2017—2022年动漫品牌授权行业市场前瞻与市场需求预测分析报告》显示，从国内几家以衍生品开发为主营业务(或重要业务)的公司来看，衍生品业务发展极快，且盈利能力很好。以奥飞娱乐为例，2016年其动漫玩具收入达到19.32亿元，2009—2016年复合增长率为25%；动漫玩具毛利率不断提高，2016年达到55.45%，远远高于全国玩具制造业毛利率14%的水平；尤其是超级飞侠IP相关授权业务收入翻倍，累计销量超过3000万件，并且其整体授权品类结构越来越丰富，覆盖内容出版、服装配饰、电子产品、食品饮料、玩具、家具日化、文具等10多个品类，未来还将通过深入产业、挖掘大客户、打造爆款等，不断扩大IP商业价值的边界，如图3-11所示。

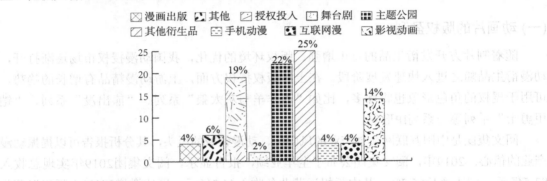

▶ 图3-11　动画片品牌授权收入占比

数据来源：选自《2017—2022年动漫品牌授权行业市场前瞻与市场需求预测分析报告》

从盈利来源看，动漫产业主要通过动画发行和动漫衍生产业链运营(包括图书、音像、玩具、服饰、食品等衍生产品销售)环节取得收益。动画通过发行播映回收部分或全部成本，并在受众中形成影响力及品牌价值，从而促进衍生产品的销售，提高其商业价值；衍生产品销售获得的收益进一步投入动画创意、制作，形成动漫产业链的良性循环，如图3-12所示。

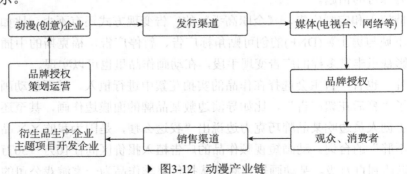

▶ 图3-12　动漫产业链

从商业模式角度看，从迪士尼的全产业链经营商业模式到皮克斯高度集中的高价值商业模式，从知名动漫企业如动画企业梦工厂到动漫玩具公司孩之宝均在各自领域占有一

席之地；从打造中国动漫玩具纵向一体化的奥飞娱乐到综合运用平台的万豪卡通、全产业链与多元化商业模式的华强各具特色；动画企业如上海河马动画设计、广东原创动力文化传播、辰卡通集团有限公司、杭州宏梦卡通发展有限公司、环球数码媒体科技研究深圳有限公司、上海美术电影制片厂、卡通企业完美世界、苏州蜗牛、动漫消费品服饰的美盛文化、动漫授权企业广州艺洲人均在中国动漫产业链中扮演角色。

第四节 网络视听的盈利模式

网络视听产品与平台相辅相成，产品的盈模式与平台息息相关。本节将分为网络视听平台的盈利和网络视听产品的盈利模式两个部分进行介绍。

一、网络视听平台的盈利模式

(一) 综合性视频平台的盈利模式

综合性视频平台以"爱优腾"为代表，即爱奇艺、优酷和腾讯视频。中国互联网络信息中心数据显示，截至2020年6月，中国网民规模已经扩大至9.4亿，网络视听用户规模达9.01亿。目前，综合视频用户规模已达7.24亿，第一梯队为爱奇艺、腾讯视频、优酷，第二梯队为芒果TV、哔哩哔哩，第三梯队为风行视频、PP视频、咪咕视频、搜狐视频。"爱优腾"的背后分别代表了百度、阿里巴巴和腾讯三家集团的利益。

综合视频用户多为90后、高学历，且一线城市用户占比相对较高，占比81%，其中20～29岁的占比89.7%。在使用率方面，30～39岁群体占比最高。

1. 网络视听平台的版权盈利

许多网站都实行付费会员制，用户可以通过年卡、季卡、月卡等形式付费来享受免广告、独家引进影视抢先看、超前点播等特权，如表3-1所示。近年来，国内视频网站在付费业务上不断探索。

表3-1 爱奇艺、腾讯视频、优酷三大视频网站会员服务对比 [①]

	爱奇艺	腾讯视频	优酷
会员类型	黄金VIP会员 星钻VIP会员 学生VIP会员 体育会员 FUN会员	腾讯视频VIP 超级影视VIP 体育VIP 联合会员	优酷VIP会员 酷喵VIP会员 优酷VIP+联合会员套餐

① 数据为爱奇艺、腾讯视频、优酷平台的数据(截至2021年5月)。

续表

	爱奇艺	腾讯视频	优酷
付费形式和价位 (以VIP会员形式为例，选择爱奇艺的黄金VIP会员、腾讯的腾讯视频VIP会员和优酷的VIP会员)	连续包年218元 连续包季45元 连续包月12元 12个月248元 3个月78元 1个月30元	连续包年168元 连续包季45元 连续包月10元 12个月188元 3个月50元 1个月30元	年度优酷VIP会员198元 半年VIP 108元 连续包月VIP 15元
会员特权 (每个平台的所有会员特权总结)	分为内容特权、观影特权、身份特权、生活特权4个部分，包含热剧抢先看、独家综艺、演唱会直播、广告特权、蓝光1080P、杜比全景声、尊贵标识、尊贵皮肤、生日礼包、明星影视周边等43项特权	分为内容特权、视听特权、下载特权、直播特权、互动特权、身份特权、娱乐特权、超级影视VIP特权、星光特权9个部分，包含热剧抢先看、1080P、杜比视听、表情弹幕、急速缓存等55项特权	分为内容特权、观影特权、身份特权、福利特权4个部分，包含高分海外剧、点播半价、流光HDR、特惠联名卡、院线首映会、综艺录制、热剧探班等40项特权

2010年，各大视频网站开始尝试开展付费服务。其中，乐视视频于2010年上半年开通在线点播、会员付费业务，之后PPS、酷6、迅雷、优酷等开通付费业务。2011年上半年，爱奇艺和搜狐视频等也推出付费业务。自2014年起，各家视频网站在付费会员人数上都实现了大幅度增长。2015年，超级网剧《盗墓笔记》刮起的"付费风暴"，令视频付费模式在除电影外的电视剧、网络剧等内容上焕发出新的生机，付费会员制度达到一个小高潮。2016年，爱奇艺引进韩剧《太阳的后裔》，超大的话题量和播放量让付费会员制度慢慢被人们接受。

付费会员制的优点体现在方方面面，除了可以免除看广告的权益，更多的是体现在对一些视频的抢先看和高清观影部分，有些影视剧是只提供给会员用户观看的，如果想要观看此方面内容，就必须购买会员，网站便会因此获取收益。

除电视剧外，各大视频网站还在演唱会、纪录片、教育等领域持续发力。这些相对小众的领域吸引会员的速度和规模虽然暂时不如电视剧和电影，但用户黏性大，随着网站付费形式的不断发展，这将会又是一笔不容小觑的收益。

另外，各个网站都有自己的竞争优势和主要方向。例如，哔哩哔哩在动漫影视方面占极大的市场份额。它在视频前后无广告的情况下，依旧掌握了付费会员的主动权，比如会员可以享受更高清的视频分辨率，以及针对哔哩哔哩用户的特点，许多动漫作品只能通过大会员观看。除此之外，哔哩哔哩还充分利用线下的机会，让大会员有机会参与线下的活动，比如漫展、音乐会、见面会等，通过特权制度吸引与留住用户，实现会员付费从而获得收益。

在优质内容的拉动下，网民接受视频付费的速度比想象得快。2016年，全行业付费视频用户已经接近6000万。中国视频网站通过VIP会员常规套餐完成了用户需求的第一次分类。付费会员的快速增长，为推动行业内容正版化、内容定制化等提供了重要的推动力。

付费点播本质上是这个基础上用户需求分类的升级。近年来，许多上线的网络剧实行付费点播的模式，在VIP抢先看剧的基础上，用户再次进行付费后即可观看比VIP用户更多的剧集。

2. 网络视听平台的广告盈利

(1) 贴片广告和中插广告

综合网络视听平台通过播放量可以获得盈利，主要体现在广告的收益上。视频的点击量越多，广告投放的竞争也就越大。通过点击播放时产生的广告费进行盈利，如果没有VIP，就必须看广告。通过在视频开始前和穿插在播放中的各种广告等获取盈利。

(2) 自制节目冠名、合作广告

对于平台的自制节目，大多数会采用冠名，合作广告等方式赚取利益。

爱奇艺的某自制选秀类综艺节目，在开播前被农夫山泉维他命水冠名。起初的冠名费并没有很高。但随着节目点击量上升，播放量屡获新高，有更多的品牌方加入合作阵容，比如后来的小红书的赞助合作，就比起初的农夫山泉赞助费用高出许多。而往后此类选秀节目的冠名费用更是水涨船高，所以，用户点击量越高，热度越大，平台因广告而获取的盈利就越多。

(二) 短视频平台的盈利模式

目前市场上，主流的短视频平台有快手、抖音、西瓜视频及火山小视频等。在短视频行业中，抖音和快手的月活跃用户都在2亿以上，成为行业的佼佼者，且遥遥领先于其他对手，共同构成行业的第一方阵；西瓜视频以其超过6000万的月活跃用户成为短视频行业第二方阵的"领头羊"，如表3-2所示。

表3-2　三大短视频平台特点

特点	抖音	快手	西瓜视频
口号	记录美好生活	记录生活，记录你	点亮对生活的好奇心
内容定位	以15分钟以内的短视频为主打	以15分钟以内的短视频为主打	以15分钟以内的短视频为主打，涵盖了短视频、超短视频和长视频在内的全部视频生态。
隶属企业	字节跳动	快手科技	字节跳动
用户特征及年龄	年轻女性用户偏多	男女用户比例比较均衡，男女比例达到54：46	男女用户比例比较均衡，2019年男女用户占比分别为54.4%、45.6%，用户主要以中老年居多
覆盖范围	以一二线城市为主，占比达到52%	三四线及以下城市占比更多，占比达到64%	用户城市等级分布偏低线城市

资料来源：选自《2021—2026中国短视频行业市场前景预测与投资战略规划分析报告》

短视频平台主要定位内容，如图3-13所示。2018年3月，抖音确定了自己的新标语——"记录美好生活"，这与之前的定位"音乐短视频App"相比清晰了很多，也生活化了许多，这意味着抖音不仅致力于一二线城市的年轻人，也开始拥抱三四线城市人群。抖音用户主要以一二线城市年轻用户为主，男女比例比较均衡，女性略大于男性。用户多

为城市青年、时尚青年、学生、才艺青年、俊男美女。用户标签为喜欢音乐、美食和旅游居多。社交风格更趋向于流行时尚、文艺小清新与校园风格。

▶ 图3-13 短视频平台主要定位内容

快手是北京快手科技有限公司旗下的产品，其用户定位是"社会平均人"，即普通人的分享平台。所以快手的用户群体范围很广。这是一个充满着奇趣和民间高手的地方，是每一个热爱记录和分享生活的人的舞台。

西瓜视频通过人工智能技术帮助每个人发现自己喜欢的视频，并帮助视频创作者轻松地分享自己的视频作品。西瓜视频的前身是头条视频，于2016年7月上线，定位是做个性化推荐短视频平台，以PGC短视频传播为主。2016年9月，今日头条宣布投资10亿元用以补贴短视频创作者，随后独立孵化出UGC短视频平台——火山小视频。

1. 植入广告

在短视频中，我们可以利用人脑在短暂记忆中的视觉停留性于视频的显眼处或是视频播放的高潮部分，适当地插入品牌广告内容，以让用户对品牌有一定的认知。或者是沿用传统的广告宣传方式，让整个视频都承载着广告而播放。短视频植入广告主要有以下几种方式。

(1) 台词植入

台词植入是指通过演员的台词把产品的名称、特征等直白地传达给观众，这种方式很直接，也很容易得到观众对品牌的认同。不过在进行台词植入的时候要注意，台词衔接一定要恰当、自然，不要强行插入，否则很容易让观众反感。短视频创作者Papi酱就经常用非常有创意的方式口播广告，这种方式不仅延展了视频的故事性，也很好地宣传了产品，可谓一举两得。而观众，也丝毫不觉得尴尬反而觉得很有趣味。

(2) 创造情景

这是目前最常用的短视频广告植入方式。一般一个短视频都有一个特定的主题。虽然视频播放时间比较短，但是在前半部分，KOL会把握好自身视频的风格来进行主题的叙述，后半部分再巧妙地转换，创造情景对广告进行铺垫渲染。最终，整个视频以一种轻松

诙谐的形式展现出来，并且又不失巧妙地承载了广告的内容。比如某短视频的主题是"七夕节，你准备怎么过？"，然后在结尾时自然转到某花店的广告。看此类短视频时，虽然用户会有种被套路的感觉，但却不会心生厌恶，反而会加深对商品的记忆。

(3) 奖品植入

奖品植入是在短视频中通过发放一些奖品来引导观众关注、转发、评论的方式。这种方式非常普遍，也是短视频网红们经常用的一种广告植入形式。比如发放某个店铺的优惠券、某个产品的代金券，或者直接把某些礼品送货到家等。

2. 电商变现

短视频内容中的场景化商品展示对于用户消费需求的激发和购买行为的直接转化上有显著影响，网红经济和电商购物结合，形成一站式所见即所得的购买模式。

据快手发布的2020第四季度及全年财报统计，快手2020年度收入为588亿元，比2019年同比增长50.2%，其中直播收入为332亿元，占年度收入的56.5%；线上营销收入为219亿元，占年度收入的37.2%。数据表明，2020年快手应用电商交易总额达到3812亿元，与2019年的596亿元相比有大幅增长。

3. 优质内容付费观看

长期以来，短视频行业的变现方式一直以广告与电商为主。近年来，"知识付费"在短视频领域也崭露头角。快手联合知乎发布"快知计划"，将通过流量扶持、品牌共创等利好政策，鼓励更多知识生产者一同探索知识传播的新方式和新空间，促进知识类型创作者结合短视频、直播平台和图文知识平台的优势，探索知识传播的多样化形态。除了快手之外，抖音此前也表示，将面向教育内容创作者，大力扶持、促进知识类内容的发展。

比较成功的案例有新片场推出的付费系列短视频：《电影自习室》，主要面向初级电影爱好者，分享影视方面的技巧、心得。一共推出16集，单价299元，预售阶段卖了100多万元，两个月的时间共卖了近200万元。

短视频对知识付费行业的"诱惑"在于巨大的流量和用户体量及可以充分发掘用户碎片化时间的价值。不过，说到底，优质内容才是知识付费的立身之本。

短视频的知识付费内容当中有不少亮点。但总体来看，内容良莠不齐，因此导致部分消费者在"尝鲜"后"败兴而归"。"短视频"+"知识付费"的关键还是在于"知识"，只有"物有所值"，才有可能吸引用户持续付费。因此，深耕内容，满足用户需求，是当务之急。

4. 直播间粉丝打赏

各个短视频平台都有直播间的存在，在主播直播期间，粉丝可以通过平台对喜爱的主播进行打赏，主要形式是充值购买平台的"礼物"或者"道具"赠予喜爱的主播，打赏的钱会由主播和平台一起分账。

以抖音为例，打赏的收入中，主播后台自提一部分，剩余的由平台获得。人民币充值抖币，送给主播10抖币就会转化成收益10音浪。提现规则是官方收取50%~55%。对于平台来说，吸引更多的人，特别是网红、主播在短视频平台进行直播，获得粉丝打赏，从而得到更多的利润。

抖音抖币兑换：1元钱＝10抖币=10音浪

(三) 音频平台的盈利模式

伴随着互联网的发展，信息传播的途径从原来的文字、图片，发展到了现在文字图片结合着音频和视频多种方式共同发展的局面。当下呈现出了许多有声音频平台，这些平台整合各类人群输出的音频来呈现给用户。

市场上主要的网络音频平台有喜马拉雅、得到、懒人听书和知乎等。喜马拉雅作为综合型音频分享平台，提供的内容包括知识、新闻、音乐、段子、相声等，如图3-15和表3-3所示。

▶ 图3-14　在线音频平台图谱

表3-3　各音频平台定位

定位	喜马拉雅	得到	懒人听书	知乎
平台定位	综合型音频分享平台	知识服务平台	听书平台	问答平台
产品定位	提供知识、新闻、音乐、段子、相声等内容	主打知识付费，提供优质内容	小说、评书、相声、百家讲坛、少儿读物	实时问答互动产品

1. 广告收入

广告是音频平台和目前大多数音频玩家的主要收入来源，是移动音频平台最便捷、最成熟的盈利模式之一。

从广告投放到精准广告投放。众多音频分享平台利用大数据精准投递插入音频广告，使广告主精准定位目标用户，提升了音频广告的有效投放率，从而实现盈利。但目前存在用户针对广告投放力度过大产生的不满情绪，不少用户开始自发寻找和分享喜马拉雅"去广告版"等App，导致众多音频分享平台广告创收思路堪忧。对此，众多音频分享平台逐步尝试音频原生广告、品牌素材广告和主播创意广告等广告类型。

在广告营利模式中，位置广告指的是各个音频App的开屏广告页面及横幅(banner)广告，这些都是新媒体的首要传统广告位。而音频广告则颇具音频产品的特色，指的是在热门主播的音频段子里添加15秒的客户广告，播主会配以风趣的语音语调、幽默的段子文案

使得这样的植入广告易于为用户接受，呈现出一种欢乐的形式，其中所得的广告收益为主播与平台各一半，如图3-15所示。

　　　　　开机　　　　　　　　　　焦点图　　　　　　　　　　首页大图

▶ 图3-15　音频平台的广告样式案例

2. 内容付费

　　音频移动平台通过推出付费有声书、音频付费课程等获取收益。

　　从会员付费到知识付费。喜马拉雅、荔枝FM等音频分享平台拥有较大的用户活跃度和用户黏性及强大的用户付费意愿，成为内容消费第一平台，内容付费上升为重要的收入来源。2016年，喜马拉雅率先开启了音频付费业务，2016年12月，首创"123知识狂欢节"。2018年6月20日，进军金融知识付费新领域。越来越多的"90后""95后"愿意为知识买单，内容消费已经成为年轻人群消费新宠。当前喜马拉雅平台1亿条音频内容中就有超过30万条的音频付费内容。知识付费带来了比广告更持久的内在价值。

　　事实上，"喜马拉雅123知识狂欢节"这样的营销传播，效率比单纯的广告高不少。平台用户在这一年中，对知识消费的认知有了很大提升，"消费者开始习惯利用碎片化时间汲取知识，从优质付费内容中，已经可以产生量变到质变的满足感。这种转变，是个性化心理成长需求的体现，用户开始愿意为专业和兴趣买单"。

　　喜马拉雅成立于2012年，历经9年发展，已成为深受用户喜爱的在线音频平台，致力于通过声音分享智慧和快乐，做一家人一辈子的精神食粮。招股书显示，截至2021年一季度，喜马拉雅全场景月活跃用户已达到2.50亿。同时，喜马拉雅为内容创作者和用户搭建了共同成长的平台。2020年，喜马拉雅活跃的内容创作者达到520万人。截至2021年一季度，平台音频内容总时长超过了20亿分钟，可以供一个人不重复收听超过3900年。在喜马拉雅上，出现了越来越多的"致富传奇"，也涌现出了以陈志武、蒙曼等为代表的从事传统教育的行业专家、知名学者的大师课。其中，诗词大会嘉宾蒙曼的音频节目《蒙曼品最美唐诗》上线7天销量就破300万，截至2018年1月，付费播放量达到1961万。

2019年"喜马拉雅123狂欢节"期间，付费内容超过200万条，超2018年同期45%，新增付费用户占比25%，这意味在新消费大趋势下，内容付费被越来越多的消费者所接受。

多个重磅IP在"喜马拉雅123狂欢节"期间首发，其中最有代表性的当数投资千万的《三体》广播剧，开心麻花有声剧《甜咸配》《哈佛教授亲授：改变你和世界的100本书》《阎崇年：大故宫600年风云史》等，喜马拉雅已经成为有声IP策源地。其中，《三体》广播剧一经上线，就有接近20万人订阅，播放量超过百万，位居全站新品热播榜首。

历史人文、亲子儿童、商业财经成为2019年最受欢迎的品类。其中，《少儿英语启蒙课——牛津树入门》《特级教师张祖庆：小学高分作文课》《大语文名师团：部编必读名著精讲》成为亲子儿童品类的黑马，《哈佛教授亲授：改变你和人类的100本书》为各年龄段听友都爱的热卖专辑。包括《李海峰：DISC人际关系训练营》《王斌：今日股市学习营》在内的多个专辑销售额均超过千万。

3. 语音直播打赏

语音直播的形式大致相当于视频直播，只是把视频变成了音频。用户可以在直播间里和主播交流，也可以像视频直播一样给主播打赏。

在"粉丝经济"模式里，粉丝会给自己喜欢的播主进行"打赏"以示对主播的支持，金额由少到多不等，用户自行决定。付费听是先让用户免费收听一定量的内容，吸引住用户之后，再让他们付费收听后续内容，一般这都是针对用户黏性极大、内容非常优质的音频，所得收益也均由版权方和主播平分。各个音频分享平台目前还在继续探索社群电商的新模式，期待类似于喜马拉雅中"逻辑思维"这样的热门专辑可以培育出不同的付费形式，帮助其更好地实现商业模式的变现。

4. 会员付费

会员付费也是音频分享平台的主要收入来源。平台通过提供免声音广告、好书好课特惠购、热门抢先听等特权服务来吸引用户。

知名音频分享平台喜马拉雅透露，其激活用户在2019年9月已经突破了 6 亿。行业占有率达到75%，活跃用户日均收听时长达到 170 分钟。2019年公开资料显示，喜马拉雅共有超过 700 万名主播，平台内容覆盖历史、新闻、财经、音乐、小说等300多类上亿条有声内容。

截至2019年5月，喜马拉雅付费会员数已经突破了400万。1年内会员数增了11倍，年复合增长率1100%；付费率增长了近8倍，年复合增长率776%，月ARPU值达到58元。

根据最新发布的《2019中国网络视听发展研究报告》，网络音频市场格局一家独大，生态圈逐渐建立，盈利模式不断拓展。喜马拉雅用户渗透率高达62.8%，牢牢占据第一梯队，荔枝FM、蜻蜓FM、企鹅FM居第二梯队，用户渗透为33.5%。2021年一季度，喜马拉雅移动端付费用户达到1390万人，付费率达13.3%。

二、网络视听产品的盈利模式

(一) 网络电影盈利模式

1. 广告盈利

影视内容和广告，都有追求观众和用户规模的目标，所以广告作为传媒产品的基本盈利模式，是影视产业最重要的盈利模式。网络电影的广告主要有以下几种模式。

(1) 植入广告

植入广告主要是针对影视产品的制作环节，在电影的制作过程中，将产品的视觉、形象等元素融入影视作品内容的一部分从而影响观众。巧妙而合理的广告植入不仅不会影响剧情效果和观影效果，而且能够降低影视作品的投资风险。

(2) 片头广告

片头广告主要出现在网络电影播放前，选择成为网络视听平台的付费会员的用户，可以免看网络视听产品的片头广告。

(3) 中插广告

中插广告主要出现在播放过程的中间，进行广告的投放。

(4) 贴片广告

贴片广告是指随着电影的播放而出现的广告。

(5) 弹幕广告

弹幕广告是网络视听产品独有的广告模式，指观众在观看过程中所发表的言论。如某一商品或者企业标志等。特点：用户自发、广告成本忽略不计、用户体验较好。

2. 与播放平台的分账收入

爱奇艺、优酷、腾讯视频三大平台目前实行的网络电影分账规则基本围绕着"有效观看"这个关键词展开。腾讯视频和爱奇艺分别将5分钟和6分钟观看时长作为有效观看次数的计算标准，优酷则采取了有效观看时长总量作为计算标准。

小贴士

各个平台根据片方提供的成片内容和制作质量综合评定出影片级别，每个级别对应不同的分账单价。独家和非独家的分账单价也不同。另外，每个平台对于分账周期的规定也不同。

以爱奇艺为例，观看6分钟以上算一次有效点播，平台根据影片内容质量将影片分为A、B、C、D、E 5个等级。最高级A的内容分成单价为2.5元，最低级E为0.5元。独家合作影片的分账周期为6个月，非独家影片为3个月。一般来说，一部网络电影中平台与合作方的分账比例为3∶7。

2020年1月2日在爱奇艺上映的还原南宋名将、诗人辛弃疾的网络电影《辛弃疾1162》以1405万元分成金额成为2020年1月爱奇艺网络电影月榜票房冠军，该片打破了大众对辛弃疾"文人形象"的固有认知，通过热血沸腾的英雄故事和大气磅礴的视听语言，传递出辛弃疾伟大的家国情怀。

(二) 网络剧的盈利模式

1. 广告植入

网络剧的一大优势在于低成本，灵活与快速的制作流程等。网剧的产品植入价格一般比传统影视剧的植入价格低50%，优质网剧项目的"入门植入价格"则能达到传统影视剧的70%左右。

随着网剧的火爆，大批广告开始向网剧倾斜。2012年，国家广播电影电视总局(现国家广播电视总局)禁止电视剧插播广告，植入广告迎来黄金岁月。网络剧投入低，受众广，尤其网络剧培养的是现在和未来的消费主力，所以广告商青睐网络剧。随着中国网络视频用户规模不断增长，网剧的受众基数大，影响广泛，其暴发性的传播力度使得广告宣传效果和价值提升。比如，电视剧《扶摇》播出之后，其广告植入品牌御泥坊的数据就是很好的证明——主人公"宗越"闻香识材剧情播出的第二天，面膜品牌御泥坊的微指数环比上升805.44%，剧情"扶摇解毒"播出的第二天环比上升102.27%。

尽管大量的资本纷纷投向网剧，但是在网剧中植入广告也不是容易的事情。

首先，品牌的适用性范围较小，适合植入广告的影视题材较少。知名度不高的品牌或产品可能不会被观众注意到，很容易被复杂的故事情节淹没。其次，网络剧的广告要控数量，不能无节制地进行广告植入。

同时，产品的植入要考虑到与故事情节的结合度问题，因此植入广告不能像传统广告那样详细地介绍产品的功能、利益诉求点为主，而只能以形象宣传为主。以《老九门》中最让人注目的植入产品东鹏特饮为例，无论是产品软植入还是压屏广告、中插广告都玩出了新花样，显得"别出心裁"。

> **小贴士**　植入方式多样，可供广告商选择的渠道多。道具植入、场景植入、剧情植入、台词植入等多种方式，可以在尽量降低观众观看体验影响的情况下进行植入。

2. 衍生品开发

衍生品开发种类分为以下两种。

① 实物衍生品，包括服饰、首饰、文创类产品(如护身符、钥匙扣)、数码3C产品(如充电宝)、演唱会等。

② 数字衍生品，包括游戏、手机主题、表情等。更多承担增加曝光量功能，在衍生品整体数量上只占10%左右。

(三) 网络节目盈利模式

网络节目的盈利，包括网络综艺节目盈利、网络科教人文节目盈利和网络纪录片盈利等。这里以网络综艺节目的盈利模式为代表介绍网络节目的盈利模式。

1. 广告营销

依靠出售网综节目的独家广告冠名权及节目中的品牌广告植入来实现节目盈利。主要

形式包括：冠名、创意中插、花式口播、植入、角标、弹幕广告、压屏条、彩蛋广告、贴片广告。其中花式口播和创意中插关注度最高。

花式口播是我国网综创意广告的主要形式，且在内容呈现、结合品牌特性等方面被不断创新。例如，网络综艺《明星大侦探》中，撒贝宁以幽默风趣的语言对OPPO手机进行了口播。

中插广告发展非常迅速，植入频次明显提高、赞助商类型明显增多，新鲜的广告创意层出不穷。网络综艺的中插广告可拖拽，网民可自行选择是否观看，弱化了由于广告破坏节目完整性而带来的不舒适的观看体验。中插广告中除广告剧和"硬广"外，还有一类形式最为新颖的定制广告。定制广告多是根据节目内容为品牌量身定做的原创内容，与节目场景深度融合，甚至成为节目内容的一部分。

脱口秀类节目由节目主持人或嘉宾以小剧场形式演绎品牌故事。说唱综艺类节目以广告词的形式将广告内容与品牌优势创作成说唱歌曲，让选手采用说唱的方式进行演绎。基于说唱的品牌表达，带给观众新意的同时，也更能被观众所接受。

2. 付费业务

付费网综的出现是各主要视频网站拓宽网络综艺营收方式的尝试，网络综艺内容质量的不断提高、精品化节目涌现则是付费模式得以实现的前提。

国家广播电视总局监管中心统计，在2018年上线的113档付费网综节目中，多版本节目有44档，衍生节目23档，共67档，占付费节目总数的59%。这主要是由于多版本和衍生节目多源自影响力较大的头部节目，播出平台充分利用头部节目的优势，针对不同观众群开发制作同一节目的不同版本或是衍生节目，并设为付费可看，部分观众为了观看在节目正片中没有看到的内容，愿意选择付费观看，这不但能够为播出平台吸引新会员增加营收，也能让节目素材得到最大化利用。如《中国好声音》将幕后花絮制作成《中国好声音——成长教室》，《明星大侦探》推出《明星大侦探之明星烧脑时间》。

网络综艺节目可通过原节目与部分衍生节目吸引流量，增强受众的内容黏性，再对部分衍生节目实行会员付费制。这样可以延长受众注意力时间，增长产品周期，也有利于将内容直接变现，创造收益。

3. 衍生品

授权延长线下产业链。在文化产业链中，下游是变现能力最强的增值环节，尤其是周边衍生消费品往往能创造比中上游内容本身更多的利润。授权是现代文化产品增值的重要手段，能实现从作品到产品、从孤本到无穷复制的转换，是延长内容线下产业链的重要方式。

某综艺节目塑造了自己的潮牌，开发了超过200种产品，覆盖服饰、配饰、数码、食品、酒水等品类，节目播出期间在爱奇艺商城、京东商城、天猫等主流电商平台和线下店铺售卖，展现了综艺与市场的多方式结合潜力。网络综艺可与手游、日常消费品等行业合作。如《拜托了冰箱》等美食类节目可授权研发菜谱类软件，提供节目内菜谱和饮食指导。

(四) 网络短视频的盈利模式

1. 知识付费

根据相关数据显示,我国知识付费起步便有了较大的市场规模,2017年达到49.1亿元,随着市场的不断增长,供给方和需求方均不断扩大,2021年中国知识付费行业市场规模已增至700亿元,2022年预计达到1000亿元。目前,已有视频创作者将自己的知识体系制作成音频或者视频放到平台上去售卖,通过用户付费观看的方式获利。

2. 广告盈利

拥有一定粉丝量和热度的视频博主,可以选择品牌推广的合作模式。可在视频里对

▶ 图3-16　"李子柒"店铺的品牌推广封面

合作品牌的商品进行推广,提升品牌知名度。"李子柒"店铺的品牌推广封面,如图3-16所示。内容深耕细作沉淀良好口碑之后,李子柒引爆了粉丝积攒已久的"馋"。李子柒天猫旗舰店上线仅三天,5款产品销售额便破千万,评论区不仅零差评,更像是个"女神朝圣地"。李子柒渐渐地不再只是一个美食博主,而更像是一个IP、一个符号,如今正致力于打造一个"新传统　慢生活"的东方美食文化品牌。

据了解,"李子柒"品牌与"朕的心意 | 故宫食品"品牌达成了合作,因此店铺的商品也都是食品,比如"苏造酱"等,融合了中华传统文化和匠心打造的美食,整体调性也与李子柒的短视频内容一致。

(五) 网络直播的盈利模式

2016年被誉为"中国网络直播元年",网络直播从一个个冰冷的手机应用,变为充斥在年轻人休闲时光的热门话题。主播们从直播间走上舞台,成为每场发布会不可或缺的角色,甚至被昵称为"网红直播团"。资本市场对网络直播的态度,从最初的怀疑观望,逐渐发展为积极投资。随着移动互联网的高速发展及形成了庞大的移动用户规模,网络直播作为新兴的社交方式已引发新一轮媒介革命,迅速成为新媒体营销的新阵地。许多品牌商家也在重构营销策略,"无直播不营销"成为时下最新的品牌营销口号。

1. 打赏抽成

这是最常用、最直接的盈利模式,盈利由创作者和平台按照一定比例分成 (详见网络视听平台盈利部分内容)。观众到直播间观看主播的表演,然后通过充值的方式购买平台的虚拟道具,再赠送给主播。充值道具产生的经济利润,由主播与平台方进行分成。增值服务是目前所有直播平台上最主要的盈利来源,其本质为"粉丝经济变现"。有些主播会频繁地诱导粉丝赠送礼物。在诱导的手段方面,有些主播会通过常规手段来诱导粉丝,也

有一些主播通过"非常规手段"来诱导粉丝赠送礼物。"君子爱财，取之有道"，对于不合法不合理的非常规手段，应加以抵制。

2. 商品交易分红

其主要用于电商直播App开发平台上。作为线下电商等最喜欢的销售形式，直播商品能给观众带来最真实的商品展示，所以商品交易成交量非常可观。

3. 代理页游、手游

代理页游、手游是直播平台的盈利模式之一。现在的主流平台几乎主打"游戏直播"和"美女直播"，其观看人群为精准的游戏玩家。这些游戏玩家是网页游戏的客户群体，这就不难理解为何直播平台上到处都是网页游戏的广告。直播平台大多为手游和页游的代理商，在直播平台上以任务的形式诱导用户去完成相应的手游和页游任务，从而赚取代理费用。

4. 页面广告

页面广告是页面上浏览时的广告，包括横幅广告、文字链接广告、边栏广告等。自互联网诞生以来，页面广告即随之出现。2016年，有约82%的视频直播用户在使用直播应用的过程中发现过广告，各类广告的敏感度整体较高，处于40%~50%。用户对于观看直播的过程和直播间氛围影响较小的开屏广告和礼物广告接受度较高，点击率主要取决于用户需求及广告的创意与制作。用户对直播中的广告的排斥，主要基于上网体验、广告内容及网络安全三点。

▶ 本章小结

1. 常用的划分影片类型的标准有3个：场景、情绪和形式。
2. 影视产品的盈利模式主要分为：版权盈利、广告盈利和衍生品盈利。
3. 网络视听的盈利包括网络视听平台的盈利和网络视听产品的盈利。

▶ 课后习题

1. 广告盈利主要分为哪几类？
2. 谈谈衍生品的盈利包括哪些方面。
3. 网络视听竞争日趋激烈，你认为未来需要做出哪些努力才可以在网络视听中脱颖而出？

第四章

影视市场调研与产品开发

引导案例

主旋律电视剧《觉醒年代》在青年群体中引发热烈反响

为庆祝中国共产党成立100周年，国家广播电视总局组织推出了一系列展现主旋律的献礼剧。其中，《觉醒年代》不仅得到了主流媒体的肯定，而且在青年群体中引发了热烈反响，多次冲上微博"热搜"，豆瓣评分高达9.3。

该剧以1915年《青年杂志》问世到1921年《新青年》成为中国共产党机关刊物这一历史时期为事件背景，展现了从新文化运动到中国共产党建立这段波澜壮阔的历史画卷，讲述觉醒年代的百态人生。该剧以李大钊、陈独秀、胡适从相识、相知，到走上不同人生道路的传奇故事为基本叙事线，以毛泽东、陈延年、陈乔年、邓中夏、赵世炎等革命青年追求真理的坎坷经历为辅助线，再现一批名冠中华的文化大师和一群理想飞扬的热血青年追求真理、燃烧理想的澎湃岁月。

该剧采取了当下年轻人喜爱的电视剧创作方式。作为一部重大革命历史题材的主旋律电视剧，其主创团队没有把剧中这些国人都熟知的革命家、思想家塑造成高高在上、不食人间烟火的形象，而是塑造为一系列有血有肉、生动形象的人物群像，引发了年轻人的共鸣。该剧把宏观视野下的国家叙事与个体视野下的民间叙事相结合，除了对重大历史事件的描述，还展现了剧中革命家和思想家儿女情长的一面，其日常化的叙事使观众感到格外亲切。

在创作手法上，《觉醒年代》使用了大量的电影制作手段为主题服务，如运用版画、画外音、蒙太奇、超现实、隐喻等电影制作手段。该剧采用版画和画外音的形式，帮助观众更好地理解相关历史事件；同时，积极与社交平台上活跃的青年群体进行互动，频频引发热议，提升关注度。

案例导学：主旋律电视剧承担着宣传国家主流价值观、引导青年的作用。《觉醒年代》注重把握社会热点，产品开发重视青年群体的偏好，在没有流量明星的情况下，获得了大批观众的好评，在青年群体中获得较高关注和良好口碑。

学习目标

1. 了解影视市场

2. 掌握影视市场的调研方法

3. 认识影视产品开发

第一节　影视市场调研

一、影视市场的调研方法

(一) 传统调研方法

1. 实地探访

实地调研可以通过调查、采访等方式进行，以对电影受众的调研为例，调研者可以与影院合作，通过给观众发放纸质调查问卷，或者在获得影院和观众许可后对观众进行随机采访。但由于存在采访样本量少，人工调查费用高等弊端，传统的实地调研方法已不适合新时代。

2. 竞争对手分析

分析影视行业中的竞争对手。例如，分析、借鉴美国好莱坞电影制片人制度；研究迪士尼的电影衍生品开发案例。

3. 专业机构调研

委托专业的调研公司调研，例如，我国的艺恩数据智能服务商和骨朵网络影视等。艺恩数据智能服务商分为四大板块，分别是解决方案、产品服务、数据榜单，市场洞察。其中产品服务是委托调研的版块，产品服务又分为智库产品和大数据平台，其中智库平台分为营销智库、电影智库和视频智库。电影智库是基于10年数据沉淀和科学的算法体系，构建电影票房和影片宣发数据系统，助力项目制作、宣传、发行和电影片头广告运营。这些专业的调研公司，业务涉及范围广，包括电影、电视、网络视听产品等，采用前沿的科技和数据算法，提供专业性强的数据服务。

(二) 新兴调研方法——大数据

1. 大数据的内涵

大数据是以容量大、类型多、存取速度快、应用价值高为主要特征的数据集合。最早应用于IT行业，目前正快速发展为对数量巨大、来源分散、格式多样的数据进行采集、存储和关联分析，从中发现新知识、创造新价值、提升新能力的新一代信息技术和服务业态。

IBM公司提出大数据的5个特征("5V"特征)，即volume(数据量巨大)、velocity(可高速、及时、有效地进行分析)、variety(种类和来源呈多样化)、value(价值密度低，商业价值高)、veracity(数据的真实有效性)。

大数据最核心的价值是对海量数据进行存储和分析；大数据技术的战略意义不在于掌握庞大的数据信息，而在于对这些含有意义的数据进行专业化处理。换而言之，如果把大数据比作一种产业，那么，这种产业实现盈利的关键，在于提高对数据的"加工能力"，通过"加工"实现数据的"增值"。

2. 大数据的分析方式

(1) 描述型分析：发生了什么

这是最常见的分析方法。在业务中，这种方法向数据分析师提供了重要指标和业务的衡量方法。

(2) 诊断型分析：为什么会发生

描述性数据分析的下一步就是诊断型数据分析。通过评估描述型数据，诊断分析工具能够让数据分析师深入地分析数据，钻取到数据的核心意义。

(3) 预测型分析：可能发生什么

预测型分析主要用于进行预测。事件未来发生的可能性、预测一个可量化的值，或者是预估事情发生的时间点，这些都可以通过预测模型来完成。预测模型通常会使用各种可变数据来实现预测。数据成员的多样化与预测结果密切相关。在充满不确定性的环境下，预测能够帮助用户做出更好的决定。预测模型是很多领域正在使用的重要方法。

(4) 指令型分析

数据价值和复杂度分析的下一步就是指令型分析。指令模型基于对"发生了什么""为什么会发生"和"可能发生什么"的分析，来帮助用户决定应该采取什么措施。通常情况下，指令型分析不是单独使用的方法，而是在前面的所有方法都完成之后，最后需要进行完成的分析方法。

3. 大数据在影视产业的应用

(1) 数据收集

在网络上以调查问卷的方式，对观众信息进行采集，包括观众年龄、所观看的电影、电视剧及其评价。

(2) 数据制表

收集数据之初，这些数据会非常杂乱，且存在部分无用数据。为了使数据更为有效，需进行预处理操作，使其变得更有条理，以便于数据的挖掘处理。因此，需要对所收集到的数据进行制表，以电影数据为例，其中包括放映时间、排片占比、上座率、适应人群等几个方面。

(3) 数据可视化

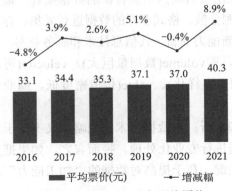

对于经过制表环节的数据，需要将其制成各种分布图以便于进一步分析。根据图4-1，近五年，除2020年受疫情影响外，影院平均票价逐年增长，2021年平均票价已增至40.3元。

(4) 相关分析

制表并建立可视化图表后，可以开始分析影响票房或收视率的最相关因素。

4. 影视产业应用大数据技术存在的问题

(1) 脏数据问题

在中国，许多影视公司为增加影视剧的大

▶ 图4-1　2016—2021年平均票价

数据来源：艺恩网发布的《2021中国电影市场报告》

众关注度，不惜花费重金雇用"网络水军"进行炒作。"网络水军"采用一些技术手段将影视剧的搜索热度、讨论热度等数据不断刷高，脏数据随即产生，这种数据造假的不良竞争手段，对影视产业的健康发展是极为不利的。

(2) 行业内数据维度不一致

根据不同数据维度进行数据统计的影视剧，其数据库无法直接进行对比，从而难以得出分析结果。比如，采用七大用户的数据维度进行统计而得到的数据，和采用六大影视剧内容元素的数据维度进行统计的数据库，从技术角度来说，根本无法进行对比。

(3) 数据分析结果预测功能的局限性

虽然大数据的最强大功能是对未来趋势进行预测，但影视剧的创作不能只局限于数据分析结果。数据分析结果的预测还仅仅只是预测，和概率的概念相同，未来的票房或收视率不一定与预测结果完全一致。此外，一味地依赖大数据的影视剧创作会丧失影视剧本身应具有的创造性，而这恰恰又是无法通过数据分析进行预测的。

(4) 影视剧的艺术价值被忽视

数据分析结果并不能体现影视剧的艺术价值。在影视剧的艺术价值中，包含着导演的精神追求和思维方式、影视剧含义的深邃性、演员的表演水平等，这些方面无法通过数据维度进行统计，从而无法采用大数据技术进行分析。因此，纯粹采用大数据分析来判断影视剧的成功是不全面的，更加合理的方式是结合专业影剧评来判断影视剧的综合价值。

二、影视市场的调研分析

(一) 国内影视市场

1. 电影市场

2020年，中国电影年度总票房达到204.17亿元[①]。其中，国产电影票房为170.93亿元，占总票房的83.72%；城市院线观影人次5.48亿。全年共生产电影故事片531部，影片总产量为650部。全年新增银幕5794块，全国银幕总数达到75581块。

2012年到2020年间，我国电影票房变化趋势呈现前7年增长，2020年减少的趋势。其中，2019年到2020年，我国票房受新冠肺炎疫情影响，票房骤降，由2019年的642.7亿元下降至204.17亿元。

如图4-2所示，2012年到2015年，我国电影票房增速呈上升态势，主要原因是当时潜在市场仍有较大存量可以挖掘。2015年到2016年，我国电影票房增速大幅下降，原因众多，主要有以下4点：①票补[②]逐渐退出；②已在2015年以前将我国潜在电影市场挖掘结束；③观众审美提升；④烂片生存环境变差。这4点因素导致2018年和2019年票房增速均在10%以下。

① 2020年12月31日，国家电影局发布的数据。

② 票补：制片方拿钱给发行渠道，例如猫眼电影，大众点评等网站，让发行渠道低价销售电影票，以期取得票房和观影人次上涨、口碑相传的效果，进而撬动市场，赢得更大的票房收入。比如，2014年电影《后会无期》曾投入2000万元做票补，原因是集中推广期较短。

　　我国电影票房市场的观影人次从2012年4.4亿增长至2018年的17.16亿，年均复合增长率[①]达到25.5%。我国电影票房收入从2012年的166亿元，到2019年增长至643亿元。我国电影产业在国民经济新的发展形势下实现快速增长。2020年我国电影行业受新冠肺炎疫情影响严重，电影票房由2019年的643亿元下跌至2020年的204亿元(见图4-2)。

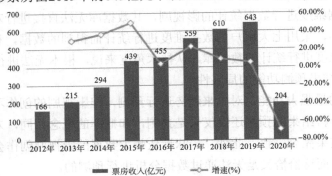

　▶ 图4-2　2012—2020年中国电影票房收入及增速

资料来源：中商产业研究院发表的《2020年中国电影市场发展现状总结及2021年前景预测》

　　据统计，2020年我国电影票房收入最高的电影为《八佰》，其票房收入约为31.02亿元，其次为《我和我的家乡》，票房收入约为28.29亿元(见表4-1)。

表4-1　2020年中国电影票房收入前10名

排名	影片名称	票房(万元)	平均票价(元/人)
1	《八佰》	310 232	38
2	《我和我的家乡》	282 883	39
3	《姜子牙》	160 298	40
4	《金刚川》	112 289	37
5	《夺冠》	83 567	39
6	《拆弹专家2》	60 229	38
7	《除暴》	53 671	37
8	《宠爱》	51 060	35
9	《我在时间尽头等你》	50 433	35
10	《误杀》	50 227	32

数据来源：选自中商产业研究院发布的网络文章《2020年中国电影市场发展现状总结及2021年前景预测》

　　2020年的新冠肺炎疫情给我国电影行业带来巨大冲击，从2020年1月23日春节档7部影片相续宣布撤档、影院陆续停业，到2020年7月20日全国低风险地区电影院恢复营业，电影院行业的"暂停期"持续了近6个月。

　　在电影行业面临困境的情况下，政府相关部门给予了一系列政策支持。2020年4月初，国家电影局协调财政部、国家发展和改革委员会、国家税务总局等部门，研究推出免

　　① 复合增长率(compound annual growth rate，简称为CAGR)是描述一个投资回报率转变成一个较稳定的投资回报所得到的预想值。

征电影事业发展专项资金及其他财税优惠政策，中国电影制片人协会、中国电影发行放映协会相继发出免除会费的通知；4月29日，国家电影局召开国家电影系统应对疫情工作视频会议；5月14日，财政部、国家税务总局、国家电影局联合发布公告，为电影行业提供税费支持政策并暂免征收电影专项资金；7月16日，国家电影局下发《关于在疫情防控常态化条件下有序推进电影院恢复开放的通知》。各地方政府也相继推出了相关支持措施。各级政府拿出"真金白银"落实一揽子纾困政策，保障电影市场正常运转、支持电影业健康发展。

2020年全国实现总票房204.17亿元。从单月来看，自7月下旬复工以来，8月票房就达到34亿元，9月与1月票房基本持平，10月在国庆档期加持下票房达到63.63亿元，为全年最高位。2020年中国电影发展的成绩来之不易，在新冠肺炎疫情期间仍然取得很好的成绩，充分彰显了中国电影的制度优势、综合实力和发展韧性。作为疫情稳定后的第一年，2021年电影总票房472.58亿元。

从区域上看，如图4-3所示，从2016年到2021年，二线城市全年票房占比最高，但其票房增长速度呈持续下降趋势，三四级城市票房的增长速度呈稳定增长趋势，一线城市的票房增长速度呈持续下降模式。

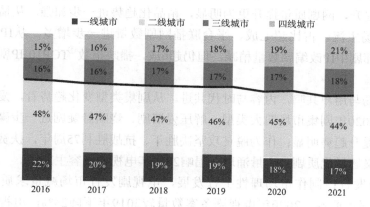

▶ 图4-3　2016—2021年不同线级城市产出票房在总票房的占比

数据来源：灯塔研究院发布的《2021中国电影市场年度报告》

2.电视产品市场(以电视剧为主)

(1) 2020年电视产品总体情况

2020年受到新冠肺炎疫情冲击，影视剧的产量快速下降，虽然疫情稳定以后，我国影视剧产量有所提升，但产量不足还是导致2021年播出市场的供应不如过去。另一方面，部分劣质作品被淘汰出市场，变相地为头部作品提供了更好的竞争环境，行业整体正在向好，电视剧制作中的明星片酬下降，内容质量显著提高。

2020年6月2日，国家广播电视总局下发《关于开展"理想照耀中国——国家广播电视总局庆祝中国共产党成立100周年主题作品创作展播活动"的通知》，展播活动贯穿2021年全年，主题主线宣传是首要任务。其中第二阶段自2021年1月1日开始，以电视上星综合频道、主要视听节目网站为重点平台组织优秀主题作品展播。截止到2020年6月初，

已经拍摄完成和正在创作生产中的庆祝建党100周年题材电视剧作品近百部，形成"百年百部"的创作生产格局。其中，重点剧目有50余部，包括反映新民主主义革命时期的《光荣与梦想》《红船》《数风流人物》；反映社会主义革命和建设时期的《功勋》《跨过鸭绿江》《公民》；反映改革开放时期的《大江大河2》《生命树》《山海情》《大国担当》《在一起》《石头开花》《我们的新时代》；以及贯穿各个时期的《理想照耀中国》《百炼成钢》。除此之外，湖南卫视正在涌起献礼潮，扶贫攻坚剧《江山如此多娇》于2021年1月10日在湖南卫视首播，《山海情》于2021年1月12日起在浙江卫视、东方卫视、北京卫视、宁夏卫视、东南卫视五大卫视联播，并与爱奇艺、优酷和腾讯视频同步播出，实现网台联播。

(2) 2020年剧集市场及内容分析

2020年剧集市场理性上行发展，后端市场产量回稳。2020年电视剧备案数量、发行许可证数量有所下降，电视剧发行管控趋严；网剧呈现繁荣景象，实现了质、量双提升；剧集总体上线数量小幅提升，投资规模稳步上升。

2020年大剧内容创新发展，呈现多元播映特征。从头部内容市场来看，腾讯视频凭借高市场覆盖率引领头部剧场，爱奇艺和优酷紧随其后。从用户口碑来看，2020年头部剧集口碑水平整体提升，网剧质量提升更为明显，精品化趋势进一步加强。从播映方式来看，独播剧仍是市场主流，占比超七成，平台联播网剧数量进一步增多。从IP改编剧市场来看，2020年头部剧中IP改编剧数量稍减，但仍超6成，播映指数[①]TOP10 IP剧腾讯视频占了6部，表现亮眼。

2020年市场与用户共鸣，内容与时代共进。从剧集类型变化趋势看，爱情、古装、剧情、悬疑成为2020年剧集市场四大类型，解压爱情剧、烧脑悬疑剧进一步赢得观众和市场的喜爱，数量提升趋势明显；作为脱贫攻坚决胜年、抗战胜利75周年，扶贫、革命、创业等多元现实主义题材优质剧集大量涌现，唱响2020年电视剧内容主旋律。

① 制作与发行：制作市场理性上行发展，电视剧发行市场减量求质。备案数量下滑，投资规模逐年扩容。2020年电视剧备案数量较2019年下降24%，电视剧投资规模持稳，剧集整体投资规模稳步上升；电视剧发行数量持续走低，版权交易市场形势利好。电视剧发行管控趋严，发行数量逐年走低，但电视剧版权交易额持续走高，剧集市场迈入求质减量的新阶段。

② 播映：后端市场产量回稳，腾讯视频引领头部内容市场。剧集播出总量小幅增长，网剧呈现繁荣景象。2020年在电视剧数量缩减的趋势下，网剧播出数量占比超七成，数量和质量同步提升。腾讯视频独占六成继续领跑头部内容市场。2020年播映指数TOP30剧集中，腾讯视频以19部引领市场，并且以2部独播剧(《三十而已》《安家》)和1部联播剧(《隐秘而伟大》)包揽前三甲，如图4-4所示。

内容为王，深耕精品。2020年头部剧整体口碑水平有所提升，豆瓣7分以上高口碑占剧集总量的17%，高品质剧越来越多，如图4-5所示。

③ 国产剧的内容蜕变——以古装剧和现实主义题材电视剧为例。古装电视剧主要

① 播映指数：反映了某一影视内容播出后的内容价值综合评价。

由湖南卫视和CCTV-8电视剧频道播出。近年来，在国家广播电视总局排播政策的调控下，古装电视剧播出数量减少。古装电视剧2019—2020年播出数量不足10部，2020年播出的9部古装电视剧中，湖南卫视和CCTV-8电视剧频道各占4部，东方卫视和江苏卫视均未播出。《清平乐》《燕云台》《大秦赋》《鹿鼎记》播映热度进入播映指数TOP50剧集行列，其中，《清平乐》领跑古装电视剧市场，如图4-6和图4-7所示。

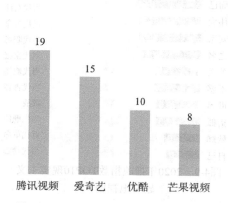

▶ 图4-4　2018—2020年播映指数TOP30剧集
平台覆盖数量(部)

数据来源：艺恩网发布的《2020年国产剧集市场研究
报告》

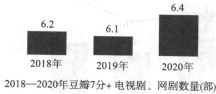

2018—2020年豆瓣7分+ 电视剧、网剧数量(部)

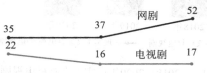

▶ 图4-5　2018—2020年播映指数TOP100剧集平均
豆瓣评分及豆瓣7分以上电视剧、网剧数量

数据来源：艺恩网发布的《2020年国产剧集市场研究报告》

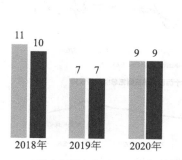

■ 古装电视剧上线总量
■ "央视+五大卫视"古装剧播出数量

▶ 图4-6　2018—2020年古装电视剧
上线数量及播出数量(部)

数据来源：艺恩网发布的《2020年国产剧集市场研究报告》

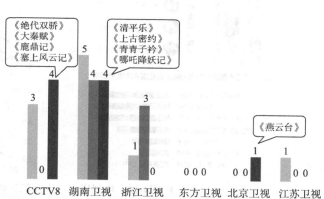

▶ 图4-7　2018—2020年"央视+五大卫视"
上线古装剧数量(部)

数据来源：艺恩网发布的《2020年国产剧集市场研究报告》

现实主义题材电视剧占比近八成，引领卫视剧场。在国家广播电视总局鼓励现实主义题材创作的号召下，2020年现实主义题材电视剧数量同比提升17个百分点。女性、革命、职场、家庭等多类型剧着眼于社会现实问题，以娱乐内容引发用户思考，腾讯视频联动卫视剧场，以《三十而已》《隐秘而伟大》《安家》等优质剧集领衔现实主义题材剧场，如图4-8、图4-9所示。

2020年，多部女性内容的电视剧霸屏，以《三十而已》为例，其以女性视角聚焦30

岁以上都市女性的危机与成长，引发观众热议，电视剧热播期全网热搜突破700多个，其中多个反映聚集内容对现实生活的思考，该剧播出期间收视率均值超1.5%，单日最高网络播放量突破3.72亿，如图4-10所示。

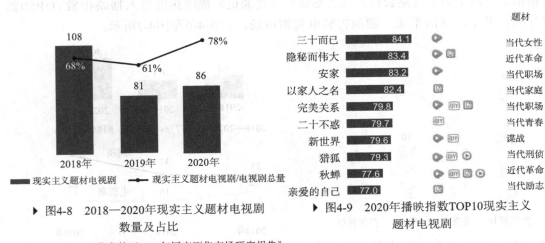

▶ 图4-8　2018—2020年现实主义题材电视剧
数量及占比

▶ 图4-9　2020年播映指数TOP10现实主义
题材电视剧

数据来源：艺恩网发布的《2020年国产剧集市场研究报告》

▶ 图4-10　电视剧《三十而已》相关数据及分析

多元优质现实主义题材剧批量涌现。2020年是我国脱贫攻坚决胜年、抗战胜利75周年，在全民奔小康、新冠肺炎疫情防控常态化等社会大背景下，电视台为广大人民群众放送了大量描绘时代生活、关照社会现实、回应大众诉求的优质作品，涌现了一系列现实主义题材剧。例如，抗疫剧《在一起》以"抗疫"期间各行各业真实的人物、故事为基础，讲述平凡人挺身而出参加全民武汉抗疫的故事。其媒体热度达30，超越同期在播剧集均值；用户热度超30，超过同期在播剧集均值；好评度更是达90，远远超越同期在播剧集均值；观看度也如此。再如，扶贫助农剧《绿水青山带笑颜》通过年轻人视角，以励志创业经历串联，紧扣"生态文明""乡村振兴"两大主题。通过"返乡创业"等元素生动诠释脱贫攻坚战略的重大意义和艰难过程；其互动词云图高达20多种，例如"秦升""笑语"等。另外，《最美的乡村》、抗战革命剧《隐秘而伟大》《新世界》也是优质剧集(见图4-11)。

▶ 图4-11 2020年现实主义题材剧集类型分布及其代表剧分析

数据来源：艺恩网发布的《2020年国产剧集市场研究报告》

3. 网络视听平台和产品市场

2021年6月2日，中国网络视听节目服务协会发布了《2021中国网络视听发展研究报告》(以下简称《报告》)。《报告》显示，2020年泛网络视听领域继续稳健发展，市场规模达6009.1亿元，同比增长32.3%。其中：短视频领域市场规模占比最大，为2051.3亿元，同比增长57.5%，占整体的34.1%；综合视频以1190.3亿元的市场规模位列其次，同比增长16.3%；网络直播领域增长迅速，同比增长34.5%，市场规模为1134.4亿元。

截至2020年12月，我国网络视听用户规模达9.44亿，较2020年6月增长4321万，网民使用率为95.4%。各个细分领域中，短视频的用户使用率最高，为88.3%，用户规模达8.73亿；综合视频的用户使用率为71.1%，用户规模为7.04亿；网络直播的使用率为62.4%，用户规模为6.17亿。

2020年6—12月，我国新增网民4915万。其中，25.2%的新网民因使用网络视听类应用而接触互联网。短视频对网民的吸引力最大，20.4%的人第一次上网时使用的是短视频应用，仅次于即时通信，排在第二位。

有46.1%的用户在2020年后半年曾上传过短视频，这一比例大幅增长，较2019年增长28.6%。从上传的短视频类型看，关于"日常"的生活短视频最为常见，42.3%的用户曾上传过。此外是"旅游/风景"，上传比例为31.6%，其次是"搞笑""美食""音乐"，用户上传的占比都在20%以上。

近六成"90后""00后"是付费用户，付费习惯已逐渐养成。从整体来看，用户付费方式以连续包月为主，其中20.2%的用户选择过超前点播服务。

值得注意的是，《报告》显示，28.2%的网络视频用户不按原速观看视频节目。特别是"00后"群体，有近四成选择倍速的观看方式。

2020年，女性题材的网络剧、网络综艺备受关注和好评，女性内容成为行业热点话题。《报告》显示，女性更易产生互动行为。在观看综合视频和短视频时，女性更易产生分享、评论和评分等行为。此外，女性在观看综合视频后，更容易产生周边行为。如有

38.0%的女性观众会搜索后面的剧情信息，有27.9%的女性观众搜索剧中出现的周边信息（配乐、原著小说、同款化妆品服装等）。

上面介绍了总体网络视听平台的用户市场情况，下面分别阐述网剧、古装剧、独播剧等网络视听产品的市场情况。

(1) 网剧实现从量到质的飞跃式提升

网剧数量占比超七成，质量比肩电视剧。网剧在经过野蛮生长阶段之后逐渐进入专业化发展阶段，上线数量远远超过电视剧。在制作上，从演员阵容到制作班底，逐步比肩电视剧，头部内容中精品网剧不断增多，如图4-12、图4-13所示。

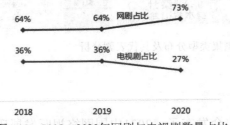

▶ 图4-12　2018—2020年网剧与电视剧数量占比

▶ 图4-13　2018—2020年播映指数TOP50剧集中网剧数量占比

数据来源：艺恩网发布的《2020年国产剧集市场研究报告》

2021年伊始，各平台公布2021年剧集片单，腾讯视频古装IP剧储备抢眼，爱奇艺在献礼剧、迷雾剧场、都市剧等各类型均有头部剧目奉上，优酷主打重磅独播，芒果TV 4个剧场出动。与此同时，"开年大戏"的概念虽被弱化，但新年之初依旧是每年备受瞩目的大剧档期，选择在此时播出的网剧也牵动着整个剧集市场的神经。开年大剧对于2021年的电视剧市场具有引领作用，各平台对剧集的遴选和排播策略反映着自身定位和品牌形象，而2021年的市场格局也会在此基础上演绎和重建。

(2) 古装剧储备多，风险大

大剧独播是平台实力的象征，也是会员转化利器，联播则意味着平摊成本与风险及资源置换。从2019年的《长安十二时辰》和《鹤唳华亭》在优酷视频独播，到2020年的《琉璃》在芒果TV和优酷联播，热剧播出方式的变化反映出2020年新冠肺炎疫情影视行业的不确定性增加，联播共抗风险成为一大趋势，同时也说明处于网络和视频平台第一梯队的优酷在2020年处于较为保守被动的状态。但2021年开年，优酷主动以古装历史剧《上阳赋》出击。由于国家新闻出版广播电视总局于2015年对各大电视台的规定：所有卫视综合频道黄金时段每月及年度播出古装剧总集数，不得超过当月和当年黄金时段所有播出剧目总集数的15%。在古装剧受限的情况下，《上阳赋》能够播出着实不易，但从该剧播出后引发的关注和讨论来看，大剧的重要性不言而喻。

2021年古装剧的重镇在腾讯视频，2020年爱奇艺宣布会员涨价后，腾讯视频也表示其视频会员订阅价格偏低，"未来有机会做调整"，而连续上新古装剧，则很可能成为其会员涨价的切口。

一方面，从2020年的市场情况来看，上线的古装剧较少，其中以《琉璃》为代表作。

现实题材和献礼剧要占据一定播出比例，古装剧上线配额有限，僧多粥少，一旦积压便可能面临审美过度疲劳的命运。另一方面，2020年11月3日播出的《燕云台》和2020年12月15日播出的《有翡》均未达到市场预期效果，大女主剧的哑火似乎共同指向了一个潮流更迭的论调，即传统大女主剧的黄金时代是否已过。但继唐嫣、赵丽颖之后，章子怡、杨幂、迪丽热巴、杨紫、陈钰琪、周冬雨等这些挑大梁的女演员们已轮番上阵，接受市场对古装大女主剧的检验，这些剧上线后，今后的大女主剧将何去何从会变得更加明晰。

2021年是中国共产党成立100周年的重要历史节点，爱奇艺独播的《人生若如初见》《叛逆者》，以及优酷片单上的《觉醒时代》和《我们的西南联大》均为献礼革命历史题材剧。其中，《觉醒时代》(见图4-14)由张永新执导，于和伟、张桐主演，故事以五四新文化运动为背景，讲述了李大钊、陈独秀、胡适走上不同人生道路的故事；《叛逆者》和《我们的西南联大》则分别以抗日战争背景下的上海和云南切入，前者偏地下党谍战风，后者聚焦青年知识分子的文化抗战之路。2019年，改编自真实缉毒案件，塑造男性群像的涉案剧《破冰行动》大获成功，沿着该类型继续前进的剧集不在少数。出现在优酷独播片单上的《冰雨火》就是由《破冰行动》的导演傅东育执导，陈晓等主演的刑侦缉毒剧；由五百执导，孙红雷、张艺兴、刘奕君主演的《扫黑风暴》于2021年1月4日杀青，该剧同样改编自多起具有高讨论度的社会案件。

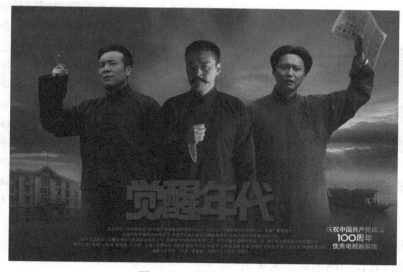

▶ 图4-14　《觉醒年代》海报

(3) 独播①剧仍是市场主流，网剧联播有增强趋势

腾讯视频领跑独播剧市场。2020年独播剧播出数量超七成，占比进一步提升。腾讯视频以《三十而已》等5部独播剧引领头部独播市场。联播网剧数量逐年增多，品质网剧是联播热门。受平台内容成本和储备量影响，网剧联播趋势增强(见图4-15和图4-16)。2021年31部联播网剧中腾讯视频占比65%，《我是余欢水》《古董局中局2》等豆瓣7分以

① 独播，一般是指电视剧的第一轮播放权，即其他平台要等拥有独播权的平台将电视剧播一遍后才有资格继续播放。

上的网剧，均为多平台联播。

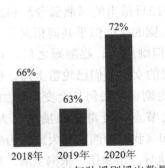

▶ 图4-15 2018—2020年独播剧播出数量占比

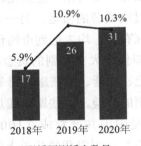

▶ 图4-16 2018—2020年联播网剧播出数量及占比

数据来源：艺恩网发布的《2020年国产剧集市场研究报告》

(4) 头部IP剧数量减少，但仍占主流

2020年受精品原创内容提振，头部剧IP剧数量虽有减少趋势，但占比仍超六成，且IP剧以其多维、长线的生态联动价值更具变现力，在头部市场中仍占主流。腾讯视频IP剧领跑市场。播映指数TOP10 IP剧集中，腾讯视频占据6个席位，都市、古装、悬疑、爱情、女性等多IP类型全面开花(见图4-17、图4-18)。

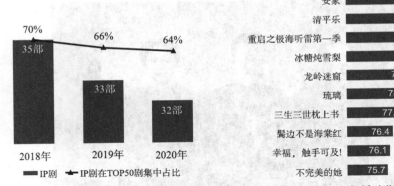

▶ 图4-17 2018—2020年TOP50剧集中IP剧
　　　　　数量及占比

▶ 图4-18 2020年播映指数TOP10 IP剧集

数据来源：艺恩网发布的《2020年国产剧集市场研究报告》

(5) 悬疑剧成长为网剧第三大类型

悬疑网剧数量逐年增长，逐渐成为网剧重要类型。近三年悬疑剧播出数量逐年递增，其中悬疑网剧的市场份额持续增长。从网剧整体类型市场来看，悬疑逐渐成长为仅次于爱情、古装的第三大类型，潜在市场仍待开发。悬疑网剧涉猎多题材内容。近几年随着悬疑网剧数量逐渐增多，基于用户分众特性[①]，悬疑类型逐渐融合多种元素走向垂直、细分领域，刑侦、犯罪、侦探成为2020年悬疑网剧三大热门题材(见图4-19、图4-20、图4-21)。

① 分众特性，保障基本营销效果。

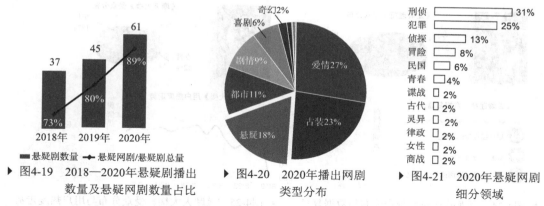

▶ 图4-19 2018—2020年悬疑剧播出
数量及悬疑网剧数量占比

▶ 图4-20 2020年播出网剧
类型分布

▶ 图4-21 2020年悬疑网剧
细分领域

数据来源：艺恩网发布的《2020年国产剧集市场研究报告》

(6) 短剧渐成优质悬疑网剧标配

短剧集引航悬疑网剧市场。在打击"剧集注水"等相关政策调控及视频平台多元排播模式驱动下，网剧的短剧集发展趋势明显，悬疑网剧尤为突出。2020年悬疑网剧单剧平均集数同比减少16%，以《龙岭迷窟》《隐秘的角落》为代表20集以内的优质悬疑短剧大量涌现(见图4-22、图4-23)。

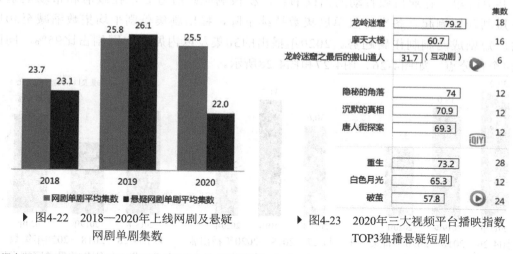

▶ 图4-22 2018—2020年上线网剧及悬疑
网剧单剧集数

▶ 图4-23 2020年三大视频平台播映指数
TOP3独播悬疑短剧

数据来源：艺恩网发布的《2020年国产剧集市场研究报告》

优质悬疑网剧垂直细分，多维覆盖男性和女性用户。悬疑网剧在持续深耕精品的同时开始细分受众群，《龙岭迷窟》延续了精品IP网剧制作，受众主要是男性，占63%(见图4-24)。随着悬疑类型向女性内容拓展，《摩天大楼》《白色月光》等优质网剧不断探索女性兴趣点，其中《摩天大楼》的受众中女性占82%(见图4-25)。

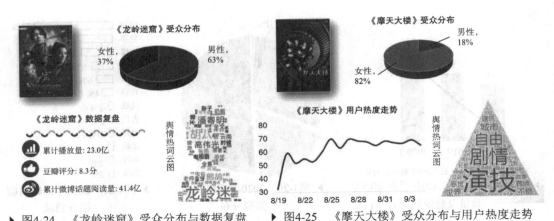

▶ 图4-24　《龙岭迷窟》受众分布与数据复盘　　▶ 图4-25　《摩天大楼》受众分布与用户热度走势

数据来源：艺恩网发布的《2020年国产剧集市场研究报告》

(7) 短剧化趋势明显

政府鼓励优质短剧创作。2020年国家广播电视总局发布了《关于进一步加强电视剧网络剧生产管理有关工作的通知》(广电发〔2020〕10号)，鼓励30集以内的短剧创作。随后，腾讯视频、爱奇艺、优酷三大视频网站联合六大制作公司发布《关于开展团结一心　共克时艰　行业自救行动的倡议书》，积极响应政府号召，在政府和市场双重导向下短剧开始崛起。备案剧集单剧集数持续下降，播出剧集单剧平均集数缩减至30集以内。短剧成网剧制作新趋势。2020年播出的30集及以内剧集中网剧占比95%，同比增长4个百分点，如图4-26、图4-27和图4-28所示。

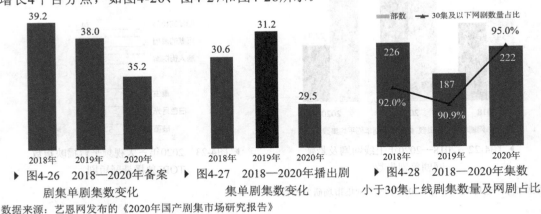

▶ 图4-26　2018—2020年备案剧集单剧集数变化　　▶ 图4-27　2018—2020年播出剧集单剧集数变化　　▶ 图4-28　2018—2020年集数小于30集上线剧集数量及网剧占比

数据来源：艺恩网发布的《2020年国产剧集市场研究报告》

(8) "90后"演员"挑大梁"，网剧"造星"实力强劲

在市场与用户需求的双重选择下，"90后"演员逐渐成为剧集市场的主力军，网剧成为新星孵化的重要渠道之一。例如，通过3部网剧《传闻中的陈芊芊》《我，喜欢你》《三千鸦杀》让演员赵露思走进大众视野，通过《琉璃》捧红了演员成毅。由此可见，优质网剧为新人演员提供了丰沃的成长土壤。

2021年，国家广播电视总局组织开展了2020年"弘扬社会主义核心价值观 共筑中国梦"主题原创网络视听节目征集推选和展播活动优秀节目评审工作。经各中央直属单

位和省级广电行政部门推荐，国家广播电视总局组织专家进行多轮评审，最终确定96部优秀网络视听节目。其中包括《我是余欢水》等3部网络剧，《我来自北京之铁锅炖大鹅》等9部网络电影，《但是还有书籍》《可爱的中国第二季》《守护解放西》等27部网络纪录片。

(二) 国外影视市场

1. 电影市场

2020年，在新冠肺炎疫情影响下，全球主要电影市场的年度票房均出现严重下滑，下降45.6%到82.6%不等，全球总票房较2019年下滑约70%。对于本土电影制作业较为发达的国家而言，在好莱坞电影短缺的情况下，本土影片取得了更大的市场份额，如中国、日本、韩国、法国、德国、西班牙、俄罗斯、巴西等国。新冠肺炎疫情在一定程度上将改变国际电影产业的格局，不仅在国际竞争与合作关系上，更重要的是推动电影消费方式的变革。由于各国新冠肺炎疫情形势及管控力度的不同，电影业所遭受的损失也有所不同。例如，中国由于疫情防控得力，电影市场在2020年下半年快速恢复，最终全年取得了204.17亿元票房(约合31.3亿美元)，成为2020年全球票房冠军，而海外很多国家由于仍处在严重的疫情中，电影业的发展形势很不乐观。

2020年，北美地区电影票房收入从2019年的113.2亿美元的史上第二高点下跌了81.6%，为20.86亿美元，是自20世纪80年代初有记录以来的最低水平。原定于2020年上映的大约274部好莱坞影片改档至2021年。2020年全年上映影片455部，远低于2019年的911部。

如表4-2所示，北美市场全年的票房冠军是1月发行的《绝地战警：疾速追击》，票房为2.04亿美元，全球票房为4.27亿美元。而2020年暑期档上映原本被寄望拯救影市的《信条》，最终北美票房只有5793万美元，尽管全球票房达到了3.63亿美元，但仍远低于预期，亏损严重，也直接推动好莱坞大制片厂决定将更多影片直接上线流媒体平台。

表4-2　2020年北美票房前10名影片

排名	影片名称	上映日期	票房(万美元)
1	《绝地战警：疾速追击》	2020年1月17日	20441.79
2	《1917》	2019年12月25日	15790.15
3	《刺猬索尼克》	2020年2月14日	14606.65
4	《勇敢者游戏2：再战巅峰》	2019年12月13日	12473.67
5	《星球大战：天行者崛起》	2019年12月20日	12449.63
6	《猛禽小队和哈莉·奎茵》	2020年2月7日	8415.85
7	《多力特的奇幻冒险》	2020年1月17日	7704.71
8	《小妇人》	2019年12月25日	7050.81
9	《隐形人》	2020年2月28日	6491.41
10	《野性的呼唤》	2020年2月21日	6234.24

资料来源：彭侃. 新冠肺炎疫情下的2020年世界电影产业[J]. 电影艺术，2021(02)：66-73.

自2020年3月新冠肺炎疫情暴发，美国本土每月的票房收入从未超过1亿美元。室内影院受到新冠肺炎疫情影响而关闭，这给汽车影院带来了机遇。2020年，北美的汽车影院票房达到了1.32亿美元，相较于2019年的1.52亿美元相对持平(由于2020年的片单缺乏大片，而主要是独立电影)，这一成绩已经非常不错。

2020年，美国最大的院线运营商AMC娱乐控股公司的股价累计下降了70%以上，在2020年12月底，该公司表示计划在新一轮融资中出售5000万股股票，筹集1.25亿美元以避免破产。另一大连锁院线Cineplex股票则暴跌了85%。2020年底，Cineplex公司宣布将以5700万美元的价格出售其位于多伦多的总部大楼。加拿大丰业银行为Cineplex公司提供1.17亿美元，帮助其渡过难关。

在影院上映不畅的情况下，好莱坞各大制片商选择积极地拥抱流媒体，大量影片开始直接通过流媒体平台上映。2020年3月，北美新冠肺炎疫情暴发后，环球影业率先做出转变，将旗下新片同步线上播出，其中动画电影《魔发精灵2》以19.99美元的点播价格上线后，3周时间内便获得了近1亿美元的收入。此后，其他好莱坞大制片商纷纷效仿，采取高级付费点播(premium video-on-demand)模式，将旗下正在院线上映的影片或尚未正式上映的新片进行线上放映。例如，迪士尼将《花木兰》等影片通过旗下的"迪士尼+"平台播出，再加上旗下漫威、皮克斯、星球大战等系列IP的强大号召力，让这一2019年底才推出的平台用户量暴增，截至2020年12月"迪士尼+"平台已累积了超过8600万的订阅用户，大大超出预期。迪士尼因此决定进一步加大对在线平台的投入，其在2020年年底举行的"投资者日"活动中，宣布了63部剧集和42部电影的计划，而其中80%将首先通过"迪士尼+"播映。迪士尼的首席财务官表示，预计到2024年时，"迪士尼+"的年内容投入将达到80亿至90亿美元，也有望实现盈利。

专题看板：奈飞

Netflix，中文名为奈飞，是美国一家订阅流媒体服务和产品的公司。1997年8月29日，奈飞成立，其通过发行协议及自己的作品来提供电影和电视剧库，以"奈飞原创"(Netflix Originals)著称。

截至2021年10月，奈飞在全世界有超过2.14亿用户，其中：美国和加拿大有0.74亿用户；欧洲、中东(一般泛指西亚和北非地区)和非洲有0.7亿用户；拉丁美洲有0.39亿用户；亚太地区(指西太平洋地区和大洋洲的部分国家，如澳大利亚和新西兰等国家)有0.3亿用户。

奈飞的适用范围较广，用户可通过Xbox360(Xbox 360是微软的第二代家用游戏主机，于2005年11月上市)、PS3 (PlayStation 3是索尼电脑娱乐于2006年11月推出的一款家庭用电视游戏主机)等设备连接电视。用户还可以通过个人计算机、电视、移动设备等收看电影、电视节目。

面对好莱坞大制片商纷纷推出自有流媒体平台的态势，传统的流媒体平台奈飞、亚马逊等也纷纷采取措施。奈飞公布的片单显示，2021年计划向北美及海外地区推出70部原

创电影内容，保持每周至少上线一部电影的频率。其中，动作电影《红色通缉令》的成本高达1.6亿美元。奈飞从2015年首度试水两部原创电影开始，至2020年，奈飞原创电影已趋成熟。

欧洲地区，英国的票房从2019年的16.56亿美元跌至2020年的4.34亿美元，跌幅为73.8%。年度观影总人次在4200万至4300万之间，为1928年有记录以来的最低水平。值得一提的是，2020年第一季度英国票房的增长原本超出了预期，比2019年增长了20%以上，然而，由于3月份开始的封锁政策，4月至6月没有任何电影上映，直到7月影院部分开放后才逐渐复苏，但11月的第二次全国性的封锁，导致票房再度大幅下滑。萨姆·门德斯执导的一战题材电影《1917》成为2020年英国电影票房冠军，而在2020年度票房排行榜前十名中，有9部均在新冠肺炎疫情暴发前上映，唯一例外的是8月上映的《信条》。在新冠肺炎疫情影响下，英国小型影院及大多数独立影院的生存状况略好于大型连锁院线，其中，小型单银幕影院的票房下降了68%，而拥有6块或更多银幕的影院票房下降了77%，这主要是因为后者更依赖于好莱坞大片。

尽管匈牙利电影业也受到了不小冲击，票房从2019年的6885万美元下降至2020年的2005万美元，但得益于政府大力扶持电影业的态度和充分的防疫措施，当其他欧洲国家禁止非欧盟居民进入时，匈牙利却为美国的制作团队开了绿灯。在欧洲，匈牙利是仅次于英国的最受好莱坞欢迎的拍摄地，2019年，电影制作投资达到5.66亿美元，其中94%来自国际项目。而这次新冠肺炎疫情期间的应对措施，帮助匈牙利进一步获得了国外合作方的信任。

相对于北美和欧洲地区，亚太地区新冠肺炎疫情总体控制态势更好，影院关闭的时间相对更短，如日本全国性的影院关停大约只有10天，2020年日本电影票房约10.8亿美元，较2019年的19.84亿美元下降约45.6%。在全球主要电影市场中，日本是票房跌幅最小的国家。而这主要得益于2020年底上映的"救市之作"动画电影——《鬼灭之刃：无限列车篇》(剧场版)。截至2020年12月27日，其票房已达到3.14亿美元，成为日本史上最卖座的电影，超过了此前的纪录保持者——宫崎骏2001年的动画电影《千与千寻》，后者的票房收入为3.05亿美元。日本电影业之所以能在新冠肺炎疫情背景下保持较小的跌幅，也离不开电影行业的齐心协力。例如深田晃司、是枝裕和等知名电影人联合发起"救救影院"请愿活动，用众筹方式成立"拯救小厅影院基金"，仅3天就筹集了1亿日元(约合96万美元)。而为了帮助暑期档暖场，吉卜力将《千与千寻》《幽灵公主》《地海战记》《风之谷》等经典作品从2020年6月26日开始在全日本372块银幕(约占全国银幕总数的11%)重映，推动了合家欢型观众回到影院。

为了帮助影视行业，非洲部分国家政府采取了一些行动。例如在肯尼亚，政府成立了总计30万美元的"赋能基金"，给10家制作公司用于生产电影和纪录片，平均每家公司获得1.8万～4.8万美元不等。这是肯尼亚史上第一次电影制作公司获得国家给予的基金，当地从业者认为新冠肺炎疫情成为推动电影业与政府展开合作的一个契机。

2. 电视产品市场(以电视剧为主)

(1) 美国的电视剧

美国的电视剧播出渠道主要有三个。第一个是广播电视网，主要指ABC、CBS、NBC、

FOX 和 The CW五大电视台。第二个是有线电视网，诸如HOB、Disney等，观众需要付费收看。第三个是在线视频网站，这既包括面对全球市场的流媒体巨头Netflix(奈飞)和 Amazon(亚马逊)，也包括在美国本土运营的视频网站Hulu和Crackle，它们都提供订阅视频点播服务(SVOD)。

后疫情时代，在封锁期间更多的人选择观看电视剧节目。白天的电视受众主要由学龄段的青年、年轻人和已工作的成年人组成；晚间和午夜的电视受众包括12～17岁的青少年和18～34岁的成年人，前者上涨了22%，后者上涨了12%。

第二屏幕互动(second-screen engagement)习惯也为市场提供了机会。人们与朋友、家人的交流和联络主要通过社交媒体来实现。研究者在推特上展开了一项研究，即讨论受众最喜欢节目。研究者发现，这些内容在推特夜间十大头条中占比为66%，并且广告支持的电视占其中的一半以上。

据此，电视市场的受众在封锁期间增加及第二屏幕互动习惯也提升了观众在电视市场的购买力。

(2) 英国的电视剧

本书以电视台BBC出品的电视剧为例介绍其所播放的电视剧中一个重要的特征，即重视对传统优秀文学文本的开发与改编。如在2015年BBC播放的电视剧中，有8部电视改编自经典的文学名著，占据了该年BBC电视剧的播出部数的1/6。其中，《狄更斯世界》将英国文学巨匠狄更斯的文学作品中的众多人物汇聚在一起展开故事情节；《火枪手》则是直接改编自法国浪漫主义作家大仲马的文学名著《三个火枪手》；《波尔达克》是改编自英国小说家温斯顿·格雷汉姆的同名历史小说《波尔达克》；《英伦魔法师》改编自英国小说家苏珊娜·克拉克的同名小说；《神探夏洛克》的诸多故事情节改编自英国悬疑小说家阿瑟·柯南·道尔的《福尔摩斯探案集》；《乔治·詹特利探案》改编自英国犯罪小说家艾伦·亨特的46部关于乔治·詹特利探案小说；《布朗神父》的故事情节很多改编自英国著名侦探作家G.K.切斯特顿的同名小说《布朗神父探案集》；《无人生还》是改编自英国著名女侦探小说家，剧作家和三大推理文学宗师之一的阿加莎·克里斯蒂的同名小说《无人生还》。播放改编自优秀文学作品文本的电视剧，是BBC电视剧制作和播出的传统之一。BBC将已经改编为电视剧的著名文学文本进行再次翻拍，比如，2016年就制作播出了苏联曾经拍摄过的《战争与和平》。

BBC制作的电视剧大都以短剧为主，且制作精致优良，例如改编自三大推理文学宗师之一的女作家阿加莎·克里斯蒂的同名小说的电视剧《无妄之灾》虽仅有三集，但故事紧凑，逻辑性强，在观众中引起了不小的关注和讨论。

BBC播出的每一部电视剧，都能在小体量的电视剧中，注重服道化的细节安排，观众在观看《死亡与夜莺》《无人生还》《战争与和平》等这些不是现代题材的英国电视剧时，可以感受到浓浓的历史风情。这种在制作上的良苦用心与细致考量，也是其电视剧能够广受欢迎的重要原因。

3. 网络视听平台和产品市场

网络视听平台和产品市场主要集中在国外十大视频网站，具体内容如下。

YouTube，世界上最大的视频网站。YouTube上有各种形式的视频，它提供的服务包括电影频道、视频上传、付费频道、直播、翻译字幕等。

　　Twitter，是一家社交网络及微博客服务网站，也是全球互联网访问量最大的10个网站之一。推特和微博相似，它上面也有很多视频，网友会上传许多关于奇闻趣事的相关视频。

　　MetaCafe，是一家视频分享站点，也是全球最大在线视频网站之一，它通过奖励制度吸引人们上传大量的原创视频。该网站播放量高的视频会显示在头部，在尾部则是其他个性化的视频。

　　Vimeo，是一家高清视频播客网站，它的独特之处在于允许上传1280×700dpi的高清视频，同时还支持通过Email把手机里的视频上传，并且上传之后可以保存成2个版本：高清版和普通版。它的源视频文件可以自由下载，下载后的视频不会带有网站的logo。

　　Dailymotion，是一家视频分享网站，用户可以在该网站上传、分享和观看视频。它被人所推崇的原因是其视频可以使用HTML5视频元素然后支持开放格式ogg的视频，并且它比同类型的其他Flash视频分享网站画面更清晰。

　　LiveLeak，这家视频分享网站，侧重时事、政治、世界大事记等方面的视频分享。这个网站上的视频以地方时政及现实生活为主，比如世界各地的战争场景。

　　Hulu，是一家美国的视频网站，它可以帮助用户在任意时刻、地点及方式查找并欣赏专业的媒体内容，用户可以在自己的博客或社交账户上传整部影片或任何片段。视频内容包括电视剧、电影和剪辑等，还有一些电影、电视节目及部分网络工作室的幕后花絮。

　　Viewster，是一家按需网络流媒体供应商，它可以提供一系列广告支持，在此网站看电影既不用安装软件，也不用注册。

　　Twitch，是一个专注于电子竞技和视频游戏的流媒体视频直播平台网站。该网站上的视频几乎涵盖了市面上所有的游戏种类，视频游戏玩家可以实时地观看其他玩家的游戏情况，从而可以从其他玩家那里学习游戏战略。

　　Netflix，是一家在线影片租赁提供商，公司能够提供超大数量的DVD，而且能够让顾客快速方便地挑选影片，同时免费为其递送。

第二节　影视市场消费分析

一、影视市场的消费演变

(一) 电影市场消费演变

　　中国电影票房从2012年的171亿元开始，到2018年，6年时间已经攀升了5个百亿门槛，快速增长的原因，既有银幕数量的迅速增加，也有国产电影质量的迅速提升。并且，由于信息技术的发展，当前看电影已不只是电影院一个渠道，受众还可以在电视、网络及移动终端看电影。但是院线电影不同于后者，属于上门的直接消费，消费者的主动性和意愿性必须非常强烈。

　　1. 电影类型偏好：类型融合趋势凸显

　　电影在诞生不久，类型化的趋势就开始显现。在美国西部片最早成熟，成为第一个典

型的影片类型后，喜剧片、动作片和战争片等也日趋成熟，在不同的阶段成为观众喜欢的类型。我国还发展出自己独有的影片类型——武侠片。但进入21世纪以来，电影界已经很难用单一的类型界定一部影片。

例如，《唐人街探案》系列融合了喜剧、动作、悬疑和探案；《复仇者联盟》系列更是科幻、奇幻、动作、冒险和喜剧的融合。影片类型的融合趋势凸显，在电视、网络等其他媒体形式的挑战下，电影面临着越来越激烈的竞争，单一的影片类型已无法满足观众的需求。但是，在这种融合中，观众的偏好也十分明显。例如在2014—2018年，喜剧片、动作片是中国观众最喜欢的类型(见图4-29)。

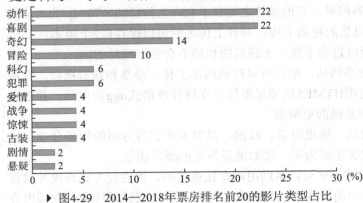

▶ 图4-29　2014—2018年票房排名前20的影片类型占比

2. 国产片与进口片偏好：半壁江山之争

国产片与进口片的竞争由来已久，截止到2019年5月10日，猫眼专业版数据显示，中国电影票房总榜的前50部影片中，国产片29部，进口片21部，数量占比分别为58%和42%。

自2014年至2018年，国产片共29部，票房为532.77亿元；进口片为21部，票房为315.31亿元。从2013年至2018年的数据来看，无论从数量上还是票房上，国产片均超过了进口片(见图4-30)。

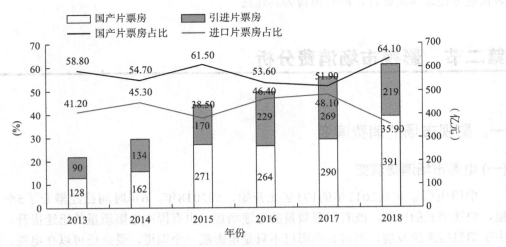

▶ 图4-30　2013—2018年中国国产片与进口片市场份额情况

数据来源：新华网客户端文章《如果票房会"说话" 数读中国电影观众消费习惯》(2019-08-09)

在这21部进口片中，除了《摔跤吧！爸爸》来自印度，其余20部影片均来自美国，影

片类型多以科幻、动作为主，形式、题材相对单一。而在国产的29部影片中，以动作片、喜剧片、爱情片为主，类型多样，一些青春片、悬疑奇幻片也有良好的市场表现。成人动画片如《十万个冷笑话》《白蛇·缘起》也在题材和表现形式上有所突破。

军事电影《战狼2》《红海行动》的大获成功，增加了主旋律影片的影响力，科幻电影《流浪地球》的成功，也显示出中国电影工业的成熟。

3. 电影档期偏好：春节档的异军突起

我国电影《甲方乙方》开启了贺岁档的先河，从此中国电影有了档期的概念，经过多年的发展，中国的档期概念已逐渐成熟：贺岁档、清明档、五一档、暑期档、中秋档、国庆档等共同组成了档期格局。而在2013—2019年期间，春节档逐渐从贺岁档的重要分支演变发展成为一个独立的档期。自2013年起，春节档票房持续走高，从2013年的7.8亿元到2019年的58.26亿元，增长了将近7.5倍，尤其是2017年到2018年，票房出现了70%大幅度增长(见图4-31)，春节档上座率远远高于日常，例如大年初一的上座率尤为突出(见图4-32)。

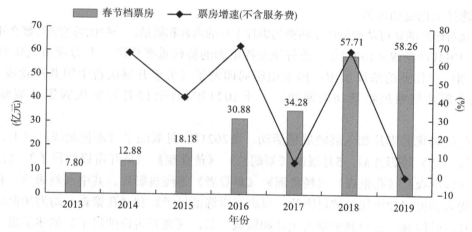

▶ 图4-31　2013—2019春节档票房及增速

数据来源：新华网客户端文章《如果票房会"说话"数读中国电影观众消费习惯》(2019-08-09).

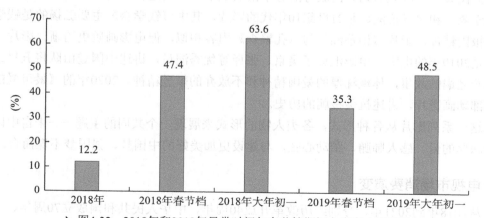

▶ 图4-32　2018年和2019年日常时间与春节档期间上座率水平对比

数据来源：产业信息网文章《春节档电影行业发展趋势：2019年春节档被誉"史上最强春节档"》(2019-04-10)

继2018年的春节档票房急剧增长后，2019年春节档票房为58.26亿元，同比增速为1%，观影人次有所下滑。《流浪地球》《疯狂的外星人》《飞驰人生》《新喜剧之王》《熊出没·原始时代》《神探蒲松龄》《小猪佩奇过大年》7部影片领跑春节档，最终《流浪地球》因其硬核科幻和高水平的视觉效果获得口碑及票房双丰收，被认为是开创了"中国科幻电影元年"，而实现被寄予厚望的《小猪佩奇过大年》却因故事割裂没有取得较好票房。

团圆团聚是中国春节的主题，春节期间全家老小一起观影在许多地方已蔚为风尚。以往春节档电影多是"合家欢"，题材主要以喜剧片、动画片为主，形成以"乐"为主的氛围式观影。2018年的《红海行动》与2019年的《流浪地球》则为春节档注入了新的影片类型。观众在春节期间有较强的消费欲望，也愿意观看高质量的其他类型电影。

4. 电影明星偏好：流量明星效应退化

以前，以"明星作家+流量明星"模式拍摄的电影能获得较高的票房收入，但是从2016年开始，这种模式开始衰落，逐渐销声匿迹。这使得电影投资更加理性，制片方在对明星的选择上也更加谨慎。

观众对影片的认可从流量明星转变为影片本身的内容和质量，一些优秀的影片经久不衰。为庆祝中国共产党成立100周年，更好地发挥电影的特殊重要作用，大力营造共庆百年华诞、共创历史伟业的浓厚氛围，国家电影局印发了《关于开展庆祝中国共产党成立100周年优秀影片展映展播活动的通知》，于2021年4月至12月开展优秀影片展映展播活动。

一些经典优秀影片加入展映展播活动，继2021年4月展映了《南征北战》《上甘岭》《铁道游击队》等影片后，5月展映《刘胡兰》《董存瑞》《离开雷锋的日子》《最可爱的人》《钱学森》《孔繁森》《杨善洲》《攀登者》等经典影片。其中《刘胡兰》和《董存瑞》均为20世纪50年代的抗日影片；《离开雷锋的日子》和《孔繁森》均为20世纪90年代的影片，时间脉络延伸到中华人民共和国成立后，《离开雷锋的日子》描述了雷锋最亲密的好战友乔安山以雷锋为榜样，并将雷锋精神传授给下一代的故事。这两部影片都是讲中华人民共和国成立后为人民服务的好干部的故事，实质是弘扬雷锋精神和孔繁森精神。《钱学森》和《杨善洲》是21世纪10年代的影片，其中《钱学森》主要弘扬的是钱学森的爱国报国精神，影片《杨善洲》与《孔繁森》内容相似，但电影画质更清晰。影片《攀登者》是2019年的电影，电影汇集了吴京、张译等优秀演员，讲述中国登山队将五星红旗插在珠峰之巅的故事，体现深厚的爱国精神和不放弃的攀登精神。2020年的《最可爱的人》是一部动画影片，讲述抗美援朝的历史。

这一系列影片从各种形式，各类人物的形式来展现一个共同的主题——来自中国人对祖国深厚的爱。感人肺腑，踏动心弦，与建设更加美好的中国梦、强国梦不谋而合。

(二) 电视市场消费演变

从2018年到2021年，分别经历改革开放40周年、中华人民共和国成立70周年、全面建成小康社会之年、建党百年等重要历史节点，这些历史节点对影视创作形成了强导向。从

2020年8月起，重点电视剧百日展播活动陆续登陆各大卫视。

从2020年春交会①开始，以脱贫攻坚为主题的剧集及献礼剧成为2021年和2022年两年的热门创作主题。春交会特设脱贫攻坚主题重点电视剧片单展区，集中展示了35部农村题材的新剧。根据国家广播电视总局公示的资料显示，2021年3月备案的农村剧共6部，其中当代农村题材5部，现代农村题材1部，这些作品悉数为脱贫攻坚题材。如《脱贫先锋》，是以国家乡村振兴局和中国农业电影电视中心遴选出的10位脱贫先锋人物为原型，制作的单元剧；《金色的索玛花》，聚焦全国脱贫攻坚最艰巨的主阵地之一——大凉山腹地。农村题材剧和重大历史题材剧将迎来创作的高峰期。国家广播电视总局围绕党和国家重要宣传期和宣传节点，例如全面建成小康社会，建党100周年等。聚焦防控疫情斗争的社会焦点，聚集优质资源组织创作一批重大题材电视剧作品。例如6个重点项目分别是：《功勋》《闽宁镇》《大国担当》《光荣与梦想》《在一起》《脱贫十难》。中华人民共和国成立60周年是第一次出现献礼剧展播的时间，当时展播了40部作品，主要以抗战、谍战题材为主题来表现中华人民共和国成立前后的变化，且较少涉及都市题材。而2019年后，献礼剧不仅展播数量翻倍(达到86部作品)，展播的质量、涉猎范围及表现形式也有了很大的提升。

随着《战狼2》和《红海行动》等新主流电影的崛起，小屏幕的献礼剧也开始做出创作思路上的调整。这一调整就是主动向青年审美靠拢。向青年靠拢的第一步是将都市题材纳入献礼题材中，如《遇见幸福》《我在北京等你》等，聚焦在城市打拼的年轻人生活。在题材年轻化的同时，创作者也启用年轻人喜好的流量小生担任主角。这样做的目的是以流量打开年轻化献礼题材通往年轻人的大门。

以人为出发点，以小见大，是另一种将主旋律唱进人心的方法，以《澳门人家》为例，通过中国澳门的几大重要事件，将其作为分割点，以一家店铺的沉浮映照时代的变化。《澳门人家》的编剧梁振华表示，自己在创作时有意识地将主旋律泛民生化，加强底层人民生活的叙事，做到从小故事落到小红尘。2019年的年代剧《老酒馆》同样在方寸之间彰显民族大义。包括《澳门人家》《破冰行动》《光荣时代》《奔腾年代》在内的多部主旋律剧凭借精良的制作、独特的聚焦视角、新颖的题材和深刻的主旨立意等综合优势博取了观众较好的口碑评价。《陆战之王》《深海谍战之惊蛰》《遇见幸福》《在远方》等军旅、谍战、都市题材百日展播剧观看度名列前茅。

视频平台进入新时代，并非意味着小屏开始取代大屏，反而是促进大屏与小屏更紧密的结合。2019年共有90部台网同步的剧集，台网联动成为地方卫视电视剧播出的最主要形式，先网后台的剧集比例也有所上升。电视台对网络平台有着强依赖性，卫视依旧有着坚实的多年龄层收看人群，因而台网同步播放成为多数头部热门剧的首选，尤其是聚焦家庭问题的剧集，如《都挺好》《小欢喜》。电视剧发行许可数量逐年递减，这是政策对注水剧调控的后续效果。2019年的剧集，以21～40集的电视剧为主，没有超过80集的电视剧。其中，12集的短剧和21～30集的中短剧合比超过半数。腾讯视频、爱奇艺和优酷等9家影

① 春交会是指第26届北京电视节目交易会(春季)。

视公司联合发布《关于开展团结一心 共克时艰 行业自救行动的倡议书》，再次反对内容注水，鼓励30集以内的精品短剧创作。

国家广播电视总局发布"2020中国电视剧选集"，《在一起》《石头开花》《大江大河2》《猎狐》《隐秘而伟大》《装台》《湾区儿女》等20部电视剧上榜。入选的20部作品，有战"疫"、脱贫攻坚、抗美援朝等紧扣主题主线之作，也有时代报告剧、单元剧等创新范本，20部作品勾勒出2020年中国电视剧发展的主要成就、主要脉络。

时代报告剧①《在一起》《石头开花》以真实抗疫、扶贫故事对接现实生活，都市生活剧《安家》《三十而已》切中社会议题引发观众热议，古装剧《清平乐》富含中国优秀传统文化元素，是古装剧精品化创作的阶段性代表……各类型剧目，都以"真实"为底色，晕染着多彩的现实肌理。

国家广播电视总局策划组织指导，集结一线创作力量，联合指导，提速创作，开创"单元化"创作模式和全新的"时代报告剧"类型，并实现六星三网(六家上星卫视+优爱腾三家网络视听平台)联播，让《在一起》《石头开花》等重点剧目在制播上实现多点开花。

于2020年策划、编剧、拍摄和播出的时代报告剧《在一起》以两集为一个单元展开叙事，通过《生命的拐点》《摆渡人》等10个单元串联起平民英雄的抗疫故事，《在一起》播出后在社会上引起强烈反响，在10天的播出过程中，全剧到达率②超过15%，集平均收视"破1"，截至收官，《在一起》微博话题阅读量15.8亿，同时，这部剧也在海外广泛传播。强统筹、强班底、强阵容、强排播，《在一起》爆发出电视剧人"在一起"的力量。

直面脱贫困难，与时代命题对话。时代报告剧《石头开花》分为《青山不负人》《古村情》等10个剧情单元，于困难中书写脱贫攻坚这一人类历史上的伟大壮举。单元剧的形式使其"以点聚面"，全景式勾勒出一幅中国脱贫图鉴。同时，该剧在剧中写扶贫，剧外真扶贫，开创了文艺扶贫新模式。

除时代报告剧的单元创作模式之外，"影视汇编"等新的融合理念也有初步尝试。为纪念中国人民志愿军抗美援朝出国作战70周年，20集影视剧汇编节目《记忆的力量·抗美援朝》兼取纪录片、影视剧之所长，将16部影视作品片段、嘉宾采访等画面，有逻辑地融合在一起，为历史与影视更好地融合、展现提供了新思路。

2020年是主题主线作品的"高光"年，《在一起》《石头开花》《猎狐》《太行之脊》《创业年代》陆续搬上荧屏，现实主义创作继续升温。在国家广播电视总局的协调统筹下，电视剧在积蓄中提质发展，进一步探索艺术真实、生活真实的结合空间。用故事讲精神，以历史观照现实是革命历史题材的主要切入方式。不少剧目以精良的制作、创新的讲述再现历史故事、革命精神。抗战剧《太行之脊》带领观众回溯历史，从现实出发的观

① 2020年年初，国家广播电视总局电视剧司提出"时代报告剧"的概念，作为电视剧产业在新时代下类型创新的产物。时代报告剧是指以较快速度创作、以真实故事为原型、以纪实风格为特色的电视剧作品。中国传媒大学戏剧影视学院戏剧影视文学系主任李胜利认为，只看表面，"时代报告剧"是一种新文体；但究其实质，它类似于文学中的"报告文学"，类似于国产剧发展历史中的"电视报道剧"或"纪实剧"，以相对纪实的艺术手法及时反映当前的社会生活，传情达意。

② 到达率是指在特定的时间段内，接触过(收看过)某一频道(节目)的不重复的观众人数或其占观众总人数的百分比。

照使作品获得历史纵深感；革命历史剧《绝境铸剑》以虚构人物融合真实事件进行创作，在采风后深度提炼、深度加工。这是革命历史题材剧创作的新尝试。

《隐秘而伟大》，是"小人物"与"革命者"的能量传递。片中夏继成在爆炸后劫后余生，继续为了革命事业奋斗；历经磨难的顾耀东从毛头警员蜕变成了成熟的革命者……透过一众"小人物"精神成长，该剧在"非典型谍战剧"的话题研讨中，实现了类型化叙事的突破。再讲视角从时代的大舞台转到"幕后"，市井的"小人物"和烟火气也为电视剧增添了更多现实温度与情感浓度。

《装台》，实现了电视剧由表及里的精神力量注入。表层看，演绎的是以刁顺子为代表的舞台搭建者的酸甜苦辣；深层看，"装台"是象征，是代指，有着无数普通大众的奋斗缩影。《什刹海》，在一方宴席中讲述着中国百姓对文化的传承；《安家》《三十而已》，对焦都市人情感、婚姻、职场，以社会话题切入创作，不回避矛盾但拒绝贩卖焦虑，让正向价值观在剧情中落地。

2021年是新的开始，电视剧创作者们深入生活、扎根人民、饱含深情、用心用情用功。从"2020中国电视剧选集"可以看出，只要行业统筹和创作力量的精密联动、电视剧人台前幕后的不懈努力，保持电视剧创作紧跟时代，呼应人民关切的发展步伐，优秀作品定不会稀缺。

(三) 网络视听市场消费演变

2020年，新冠肺炎疫情给国内互联网影视行业带来冲击的同时，也带来了机遇。互联网视听用户规模进一步增长的背后，是蓬勃发展的网生精品内容。2020年，互联网视频用户首次突破9亿，但短视频挤占用户有限时间和盗版行为又屡屡触发内容争端。互联网视听市场既面临着新机遇，也面临着新挑战。

2021年6月8日，上海国际电影电视节互联网影视峰会举行主旨论坛。论坛上，《中国视听新媒体发展报告(2021)》《2020网络原创节目发展分析报告》及《中国网络视听精品研究报告(2021)》三份重磅报告正式发布。这三份权威报告，以深度解读、趋势发布的方式，连续四年夯实互联网影视峰会的风向标作用。

三份报告不约而同指出，"十三五"期间我国网络视听产业蓬勃发展，随着国力继续增强和5G时代来临，"十四五"期间我国网络视听产业的前景将是一片大好。

《中国视听新媒体发展报告(2021)》显示，"十三五"期间我国网络视听健康成长——网络视听制度体系不断完善，网络视听阵地建设成效卓著，网络视听文艺更加繁荣。2020年的网生内容，在多个领域取得了巨大成就。报告指出，网络剧已走向追求品质的良性轨道，对反映时代变迁、人民生活、内心需求的现实题材的追求已经深入创作者内心。

网络电影生产能力水平取得突破，"为时代画像，为时代立传，为时代明德"的现实题材作品层出不穷，成为聚焦新时代主题创作的重要新生力量。网络综艺正在摆脱"有意思没意义"的创作惯性，制作生产机构反思反省纯粹娱乐化的综艺创作思维，更多聚焦正能量的传播，《戏剧新生活》《乐队的夏天2》等高分节目从不同领域切入。

网络纪录片快速发展，反映社会现实和文化艺术类题材成为热门；网络动画片表现出更大的技术和内容张力，打破了观众的圈层。此外，主流媒体短视频业务更加活跃，2020年，中央级广电媒体在抖音、快手的账号数量为294个，省级广电媒体账号数量达到5716个，同比2019年增长164.86%和745.56%，其聚焦主题，服务大局的能力显著提升。

不仅如此，网络视听产业也日趋成熟。报告中提到，5年来，我国网络视听用户视听规模稳步提升。其中，因为村通光纤比例跃升，"数字鸿沟①"逐渐缩小。截至2020年底，农村网民占网民总体的31.3%，规模达到3.09亿；同时，网民增长主体从青年群体向未成年人和50岁以上的"银发网民"拓展，我国已经有2.6亿"银发网民"，20岁以下网民数量达到1.6亿。这些，未来都是网络视听行业发展的新增长点。

此外，产业规模持续扩大，网络视听收入达2943.93亿元，同比增长69.27%；网络视听产业多元化商业模式也在形成中，组成了会员、版权、直播带货、广告和IP生态开发等多触角商业模式，来自国家广播电视总局统计公报显示，2020年网络视听用户付费、节目版权等服务收入达830.80亿元，同比增长36.36%。

2021年是"十四五"规划开局之年，全面建设社会主义现代化国家新征程由此开始，作为提升国家文化软实力的重要抓手，网络视听行业的未来坚实美好、天地广阔。"十四五"规划中要求，到2035年，我国要建设成为社会主义文化强国，《中国视听新媒体发展报告(2021)》中预测，未来5年，网视听产业将迎来4个趋势：更加注重统筹安全与发展，主题宣传和主题创作声量进一步放大，"文化+科技"是主流发展方向，迈向国际传播。

二、影视消费的影响因素

影响影视消费的因素有很多，包括经济状况、家庭结构、消费者的心理、性别和年龄等。本节主要分析影视受众心理、经济原因和家庭生命周期对于影视消费的影响。

(一) 受众心理

受众选择不同影视作品进行消费时，受众是否选择某部影视作品，会从多方面进行衡量。本书将受众的选择衡量心理概括为以下4个方面。

① 相似经历引起共鸣。例如，我国2010年电视剧《张小五的春天》主人公在30岁的一系列遭遇与当时很多人相似，例如，因拖欠房租被房东赶出来。

② 社会热点问题引起关注。例如电视剧《蜗居》就体现了"80后"买房难的社会问题，尤其是在一线城市，特别是北上广深，房价居高。

③ 永恒话题。例如婆媳关系，在2021年综艺《婆婆和妈妈2》中，出现婆媳紧张的局面。这其实只是众多婆媳关系的缩影，这一综艺体现出永恒话题的婆媳关系直到现在仍旧难以解决。

④ 不同地域、文化背景导致心理认同感低。由于文化背景的不同，受众难以理解与

① 数字鸿沟是指个别技术落后地区没有网络，所以导致网络技术发达地区的数字鸿沟。

其不同文化背景的影视作品。

(二) 经济原因

影视产业的发展具有发展速度快、更新换代频繁等特点，能够随着社会经济的变化调整而进行调整，同时，影视产业的发展能够实现对传统产业的带动和融合，从而产生很高的经济效益。

统计数据显示，我国电影票房市场从2012年到2019年保持高速增长的态势，观影人次从2012年的4.4亿，增长至2018年的17.16亿，年均复合增长率达到25.5%。中国电影票房市场从2012年的170.7亿元增长到2019年642.7亿元，年均复合增长率达到20.85%。2019年，电影票房市场表现得格外出色。

以2018年为例，以2018年中国总人口13.95亿计算，平均每个人看电影花费了44元，观影总人次进一步提升，票房向三四线城市继续下沉。在国民经济新的发展形势下，中国电影产业快速增长。以电影票房收入衡量，2020年我国电影市场已经成为全球第一大电影市场，银幕总数居全球领先地位。

2019年中国电影市场保持了良好的发展趋势，观影总人次进一步提升。三四线城市经济快速发展，收入水平提高，加大了对电影的需求，促使更多影片的出现。那么如何在蓬勃市场中脱颖而出，这也使得影片在制作中不得不更多考虑到质量与新意，所以2020年在不断学习国外技术的同时，出现了将技术与国内特色相结合，并成为业界的自觉意识的情况，带动了影视产业的升级。中国影视在此影响下，向更高处进发。我国影视文化日益发展，创造出了良好的经济收益且产生了很好辐射和带动作用，已成为促进当代中国经济持续快速增长和实现转型升级的"助推器"。

(三) 不同家庭生命周期的影视消费

家庭生命周期可以分为单身阶段、新婚阶段、满巢阶段(分为满巢期一期、满巢期二期、满巢期三期)、空巢阶段(分为空巢期一期、空巢期二期)、鳏寡阶段(分为鳏寡就业期、鳏寡退休期)等，下面针对不同家庭生命周期的影视消费特点进行分析。

(1) 单身阶段

第一，注重便捷式消费。互联网时代的技术思维和场景使得消费变得越来越容易，单身阶段的年轻人会经常进行电影超前点映的消费，也会进行网络视听平台的会员消费，例如在优酷、爱奇艺、腾讯、芒果TV、哔哩哔哩上买会员，获得更优质的平台服务。

第二，追求品质和极致，注重生活的格调和品位。单身阶段的年轻人虽然收入曲线低于支出曲线，但更注重消费品质和品位。有些单身年轻人喜欢一个人或和朋友们一起去电影院观看电影，有些单身年轻人喜欢通过购买投影设备在家观看电影。单身阶段的年轻人更注重具有品质和内容的电影、电视和网络视听产品。

第三，分享型的消费行为。一些年轻人会对自己喜欢的影视产品在网络上进行评价和解析，参与网络互动，发微信朋友圈或微博进行分享。

第四，"悦己"消费。年轻人注重让自己开心，有个性，对于生活品质有独立主张。

很多年轻人喜欢影视衍生品，例如，玩影视产品的衍生游戏，购买动漫的周边产品，收集电影电视剧的潮玩等。

最后，单身群体消费呈现出明显的超前消费的特点，也就是高消费倾向和低储蓄意愿并行。

(2) 新婚阶段

新婚阶段是指年轻人刚刚组建家庭且还未抚养孩子的时期。这一时期，年轻人的消费观念已逐渐发生转变，但仍延续了单身阶段的部分特点。该消费群体特点是：有敏锐的时尚触觉，容易接受最新影片信息，仍是院线电影的主力消费群。新婚夫妇的年龄差距较小，会选择与伴侣共同观看电视节目，大屏观看依然是主流。网络视听产品消费延续单身阶段注重便捷、追求品质、有趣、悦己等特征。

(3) 满巢阶段

满巢阶段是指家庭逐渐壮大，子女与父母同住的时期。此时的消费观念通常注重商品质量、子女支出、储蓄等。家庭在育有子女后会更注重发展型消费，减少享受型消费(看电影、电视剧和网络视听产品的消费)。此时的家庭支出向子女倾斜，子女教育支出、娱乐支出所占的比重随之增加。其中，满巢阶段又分为满巢一期、满巢二期和满巢三期。

满巢一期的家庭是最小的孩子在6岁以下的家庭。如上文所述，满巢阶段会注重子女支出，那么影视支出也会倾向于与子女相关的家庭支出。在电影方面，会倾向于动画、儿童动漫电影的消费；在电视剧方面，会增加对儿童动画连续剧、儿童频道的观看，例如央视少儿频道；在网络视听方面，会增加对儿童所喜爱的栏目的收听，例如喜马拉雅的讲故事频道和儿童歌曲。

满巢二期的家庭是最小的孩子在6岁以上的家庭。由于子女已经长大，在个人影视购买决策中参与度和影响度均很高，具有很强的消费自主权。他们会较为主动地提出购买意向，一旦得到父母许可并获得经济上的支持，就会在消费过程中实施自主决策权，自己决定电影、电视剧、网络视听产品的种类和消费。例如，满巢期二期的家庭子女对于电影的观看选择由原先的动画片拓展为喜剧片、动作片等多元化主题；电视剧的观看也由原先的动画连续剧拓展为青春偶像剧、古装剧等；网络视听平台选择也更加多元化，增加爱奇艺、优酷、哔哩哔哩、喜马拉雅等视听平台的使用。

满巢期三期的家庭是夫妇已经上了年纪但是有未成年的子女需要抚养的家庭，最小的孩子就学阶段为中学阶段。由于学业繁忙等原因，孩子对电影、电视剧等影视产品的观看时间大大缩短，主要观看与学习相关的视听产品。家庭影视娱乐类享受型消费处于保守和减少状态。

(4) 空巢阶段

在空巢阶段，家长已成为中年人，由于过去长时间养成的低享受型消费，其收入主要用于子女的抚养和教育。在年龄和习惯的影响下，此阶段家长的影院观影次数较少。但由于网络视听产品观看便捷，家长对于长短视频(例如爱奇艺、抖音、快手等)的观看次数较多。对于电视节目，其更关注养生、家庭连续剧、喜剧节目等。

其中，空巢阶段又分为空巢一期和空巢二期。空巢期一期，是指子女已经成年并且独立

生活，但是家长还在工作的阶段。空巢期二期，是指子女独立生活，且家长退休的阶段。

(5) 鳏寡阶段

鳏寡阶段，是指从夫妻一方死亡开始，到夫妻另一方死亡为止的时期。鳏寡阶段家庭的消费方式可以概括为室内化、服务型。鳏寡期家庭的老年男性或老年女性由于健康状况下降或社会交往减少，基本消费活动均在家中进行，所以通过家中电视观看影视产品的时间会大幅上升。现在的老人也越来越多地使用网络视听平台，对网络视听产品的观看也逐步增多。

其中，鳏寡阶段又分为鳏寡就业期和鳏寡退休期。鳏寡就业期，是指独居老人尚有工作能力的时期。鳏寡退休期，是指独居老人已退休养老的时期。

第三节　影视产品开发

影视产品的开发包括内容产品的开发和衍生品的开发。影视衍生品则是指从影视内容创意派生出来的产品，指"基于影视作品版权，依托电影、电视剧、动漫和电视节目等原创内容，创意、设计、生产的与影视内容密切相关的产品，其表现形态主要有图书、游戏、音乐、主题公园、文具、玩具、服饰和日用品等"。国外，衍生品有多种叫法，比如"tie-ins"(搭售)、memorabilia(纪念品)、creative goods(创意产品)等，它们是基于媒介版权(如电影、电视剧、游戏、文学版权)而生产的虚拟产品或其他产品。在影视领域，随着从业者对于全产业链的开发、IP的认识愈发深入及在产业经验上的累积，衍生品迎来新的发展契机。受到《大鱼海棠》《择天记》等一系列影视作品衍生品成功案例的刺激，越来越多的企业开始重视衍生品在产业链中的作用，并纷纷参与投资和开发。影视衍生品可以分为实物衍生品和数字衍生品两大类别：实物衍生品通常以"周边"为影视观众所熟知，数字类衍生品有游戏、音乐、电影、节目和数字设计类产品等。

影视产品的内容产品开发，是指以创意为核心的影视产品本身的开发，例如电影、电视剧、网络视听产品。以电影产品为例，电影的内容产品开发是一条包括电影编剧、制作、发行和放映等在内的一体化流程的产业链。而影视衍生品开发也是基于创意，但是由原先的单一影视作品向影视产业链(如游戏、文学、主题公园、价值衍生品等)的延伸，使影视产品由原先的仅为作品的单一化走向系列化和多元化，使得其开发更具持久性和稳定性，从而发挥最大的商业价值。以电影衍生产品开发为例，电影衍生产业是近几年出现的新兴业态，是伴随着我国电影产业高速发展而兴起的市场经济领域。

IP的开发与经营已经成为影视产业标准的商业模式，一些热播的影视剧大都来源于优质IP资源。中国不仅有越来越多的影视企业重视经营衍生产品的各个环节，例如授权、设计、研发、生产、销售等各个环节。还有金融企业设计融资，搭建了具有我国市场经济特色的服务平台和运营体系，形成了企业间的分工与协作。电影衍生行业成熟化已初露端倪：众多电影的IP不断得到深度开发，电影衍生品市场规模逐渐扩大。例如，2015年电影《大圣归来》推出的衍生品，首日销售收入就突破过1180万元，创造了国产

电影衍生品单日销售的历史记录。而2016年的电影《大鱼海棠》，其通过众筹等方式①开发的衍生品，当日销售额达到300多万元，两周后的销售额超过5000万元。

一、电影产品开发

(一) 内容产品开发

本书根据类型②将电影分为剧情电影和纪录电影，其中剧情电影分为故事类电影和动画电影，故事类电影又分为科幻题材、古装题材、现代题材、喜剧题材、军事题材等。

1. 剧情电影

1) 故事类电影

(1) 科幻题材

科幻小说很适合改编成科幻题材的电影，如2019年的《流浪地球》改编自刘慈欣的同名小说。从互联网电影数据资料库(IMDb)上搜索改编自科幻小说的科幻电影，排名前5的分别是：1964年的电影《奇爱博士》，改编自皮特·乔治的小说《红色警戒》；1927年的德国电影《大都会》，改编自唐·德里罗的同名小说；1971年的美国电影《发条橙》，改编自安东尼·伯吉斯的同名小说；1982年的美国电影《银翼杀手》，改编自菲利普·迪克所著的小说《仿生人会梦见电子羊吗》；1931年的美国电影《科学怪人》，改编自玛丽·雪莱的同名小说。

除了改编自科幻小说的科幻电影，还有许多原创科幻电影也非常不错，在2021年上映的好莱坞科幻电影《追忆》就是由丽莎·乔伊编剧及导演的原创科幻片。除了改编自小说的电影和原创电影，科幻电影还有经典电影的翻拍，经典系列电影的延续或改编等类型。

根据游戏剧本改编出来的电影IP，比如刺客信条，魔兽世界，最终幻想，古墓丽影、EVE等都是游戏。其中，EVE是一款以星际征战为主题的科幻游戏，游戏玩家可以打造自己的战舰，并进行战斗。EVE有一些经典战役，每一个战役都是一个可以改编成科幻电影的。

高质量的特效适合在电影中应用，因为片长时间较短，所以特效质量可以非常好，达到观众的需求。科幻片的场景和打斗在影院的3D效果或者4D效果加上环绕立体声的作用下，观众可以完全沉浸于电影之中，大屏幕可以让观众感受到科幻片所具有的震撼效果，而且电影时间不长，剧情紧凑，观众的注意力可以高度集中。例如在影院观看电影《流浪地球》，可以让观众感受到末日来临，人们用尽一切办法生存的那种危机感，在空间站撞向木星的时候，屏幕、3D视觉、音响等因素让观众感受到影片中的那种取舍的艰难和撞向木星的真实效果。

① 这里的《大鱼海棠》众筹等方式是指：《大鱼海棠》就将线上独家授权的权力赋予了阿里鱼，再由阿里鱼牵头，联系各大厂商进行周边授权开发。

② 类型具体见本书第一章第二节"影视产品的发展历史"。

(2) 古装题材

在全球化的过程中，中国古装电影，在新世纪以"大片"的商业形态，成为中国文化产业的重要组成部分。当古装电影作为一种电影类型，以"产业"的身份在新世纪推进时，也意味着市场规律和商业逻辑已成为影响电影制作的重要力量。"古装片"是与"武侠片""神怪片"一并出现的，受早期的天一公司票房成功的启发，从1927年开始，上海各大小影片公司纷纷开拍各种古装片，最终演化成了一场轰轰烈烈的古装片运动。2010年，中国票房过百亿，在国产票房前30名的排行榜中，古装片就占据了11部，合计投资6.48亿元，票房利润超过13.14亿元。

21世纪，随着中国电影市场发展的方兴未艾、电影制作技术与产业化的不断进步，以2002年张艺谋执导的影片《英雄》为标志，中国电影开始了商业化进程。同时，为满足观众对多种类型元素的需求，古装电影往往融入爱情、奇幻、武侠、动作等元素，呈现类型杂糅的趋势。2010年至2019年间，随着合拍片的兴起、中国各地区电影创作者合作的不断加深及电影传播形式的拓宽，古装片真正实现了中国各地区电影创作者对中华文化与传统艺术精神的共同想象与交流融合，张艺谋、陈凯歌、徐克、侯孝贤、路阳等导演都以自己的视角在作品中呈现出对中华传统文化、艺术精神、美学风格的诠释。

王侯将相的典故记载、纷繁的宫廷传奇为古装片的故事选择提供了丰富的蓝本，这些观众耳熟能详的人物出现在银幕上，更容易唤起观众的亲切感，陈凯歌执导的影片《赵氏孤儿》与《妖猫传》，题材涉及历史传说或宫廷传奇，将中华艺术传统中具有宫廷美学特征的部分呈现给观众。

在青年导演路阳执导的影片《绣春刀》与《绣春刀Ⅱ：修罗战场》中，以明末东厂统治下黑暗的官僚体系为背景，将小人物沈炼在生存、"侠义"与"道义"之间的挣扎呈现出来。

张艺谋导演的《影》与侯孝贤导演的《刺客聂隐娘》都从美学形式与精神内涵中折射出庄禅思想对"静"的主张与"淡"的追求。两部影片分别以情节之"淡"、节奏之"淡"或色彩之"淡"将道家思想呈现出来。

徐克导演将武侠与奇幻元素置于历史题材中，在十年间连续推出三部"狄仁杰"系列影片。《狄仁杰之通天帝国》中的场景奇观之最非通天浮屠莫属。为庆祝女皇登基的通天浮屠高22米，从外观看高耸入云，气魄巍峨，影片多次出现以浮屠头部视角俯瞰地面的明堂或洛阳城的画面，两者体积与高度形成强烈视觉反差。

中国古装影片作为大众文化传播的重要部分将传统的宫廷美学、平民精神、庄禅思想等艺术与美学精髓呈现在电影中。现如今，古装影片往往云集大导演与大明星，由大制作呈现大场面，消费主义盛行的社会背景下，一些古装电影不可避免地被过度商业化所裹胁，以场景与叙事的奇观消解影片的美学内涵，造成形式与内容的不相称及中华艺术精神的割裂。古装电影在全球化的背景中承担着传播中华文明与弘扬艺术传统的责任，中国电影输出的"文化折扣"现象如何克服，中国电影"走出去"步伐如何迈进，依然是有待解决的问题。

(3) 爱情题材

爱情片是以爱情为主要表现题材，并以爱情的萌生、发展、波折、磨难直至团圆或分

离的结局为叙事线索的电影。

爱情题材电影的IP可以来自真实事件。例如大成本经典电影《泰坦尼克号》，改编自真实历史事件，是在宏大场景背景下描述杰克和罗丝两个年轻人跨越各自所在的阶级，勇敢地在一起的故事，当最后船淹没时，所谓的阶级差距也消失了，剩下的是两人之间永恒的爱情。这部电影以项链"海洋之心"为线索，以小见大，电影中大场景和小细节结合，例如在盛大舞会中杰克和罗丝相遇时的会心一笑。

爱情片可以加入其他类型电影的元素。例如电影《如果声音不记得》对焦抑郁症患者，还将男主设定为外星人，两人相爱，具有奇幻爱情片的特征。再例如近两年国内比较成功的奇幻爱情片《超时空同居》，关注的内容是爱情与梦想的关系，之所以能够带给受众新意，原因是其把奇幻元素有机地融入现实背景，故事的根扎在现实的土壤里。

"粉丝爱情电影"是在新的消费文化语境下兴起的一种文化消费现象。例如爱情电影《你的婚礼》中的男主角扮演者许光汉因2019年主演奇幻爱情电视剧《想见你》而爆红，拥有了庞大的粉丝群体。他在该剧中饰演的李子维是一个专一深情而又富有少年感的形象。《你的婚礼》中的周潇齐的性格特征几乎是对李子维形象上的延续。这样的选角也决定了该电影强大的粉丝基础，获得了3.3亿元票房。

另外，优秀的小说文本也是爱情片重要的IP来源，对爱情小说进行影视化、本土化改编，加入现实元素，也是影视产品开发的重要途径。

(4) 喜剧题材

喜剧片是以产生笑的效果为特征的故事片。国产喜剧电影的重要性日益凸显，类型建构日臻成熟。喜剧电影具有制作成本较低、易被观众接受等优势，以小博大的投资回报更使其赢得了创作方和制片方的青睐，市场占有率持续提升。无论是喜剧电影导演宁浩（"疯狂"系列幽默喜剧）、徐峥（"囧"系列爱情喜剧）、陈思诚（"唐探"系列侦探悬疑喜剧）等的强势崛起，还是客观上助推国产喜剧电影工业模式初步成型的喜剧新力量，例如"开心麻花"、大鹏、肖央、包贝尔等，的集体涌现，抑或是《飞驰人生》《一出好戏》《无名之辈》《一个勺子》等或充满现实性或具备荒诞意向的喜剧创意迸发，都在不断提高国产喜剧电影的类型成熟度，促使喜剧类型片成为贡献新世纪国产电影票房的主力军。

例如电影"唐人街探案"系列，是伴随着国产电影市场逐步成熟而培育起来的一个IP。在整个预售阶段，《唐人街探案3》就一骑绝尘，相比之前的国产IP电影来说，"唐人街探案"系列最大的价值在于游戏化：在《唐人街探案2》拍摄时，导演和编剧碰撞出了世界名侦探大赛的"游戏概念"，而这在某种程度上可以无限扩充整个系列布局。对于《唐人街探案3》来说，虽然还是围绕着唐仁和秦风两个人合作办案，但是故事线完全被"游戏化"，通过逐级的设定，最终揭秘。

当下国产喜剧正在进行革新，在喜剧基础上重塑真挚的情感与浓重的思想性，即"从单纯看重视觉的滑稽到重思想内涵，是喜剧观念的重要变革"。亲情穿越喜剧《你好，李焕英》取得票房成功，说明围绕崇高母爱这一真挚情感创作出的朴素深沉作品，可直达人心。

（5）军事题材

军事电影一般都是彰显中国军事力量和虽远必诛的行动准则，在电影院里听着枪响看着中国军人的英姿，会让观众的民族自豪感油然而生。军事题材更多的不是带来直观效益，而是在于影响人们的情怀。类似的电影作品同样很多，例如电影《八佰》，作为新冠肺炎疫情期间的现象级电影是具有历史意义的。

好的军事片，会让人们产生民族自豪感和强烈的爱国情怀，会让人热血沸腾，《战狼》系列就是很好的例子，《战狼1》和《战狼2》，不管是哪一个，都彰显了中国的强大，中国军人的强大，让观众热血沸腾，让很多人都因为自己是中国人而骄傲。

电影院的环境，可以让观众身临其境感受战争。以《红海行动》为例，当"蛟龙突击队"的成员与恐怖分子交战时，武器、人数都不及对方，还有成员牺牲，在影院的环境里，观众可以更好地感受到电影中充斥的那种紧张感。

2) 动画电影

动画电影要想成功是不容易的。其受众往往是低年龄段的观众，难以与其他类型电影竞争。动画电影要想获得较高的票房收入，就需要扩宽其受众群体。例如，梦想与亲情类的动画电影《寻梦环游记》，其深厚的文化内涵和思想深度打动了全年龄段的观众。一个想要成为吉他歌手的男孩、年迈的祖母和祖母父亲的父女亲情，给受众带来深深的共鸣。还有《冰雪奇缘》《功夫熊猫》等一系列美好而动人的电影，带给荧幕前的观众数不尽的笑与泪，更多的是美好心灵的教化作用和感动启蒙。

动画电影的成功还需要精心的策划。例如，《哪吒之魔童降世》在正式上映的前半个月就进行了超前点映，现场观众的反响相当热烈，促成受众自发地进行口口传播，从而大大延长了影片口碑发酵的时间，把口碑效应发挥到最大化。而且发行公司有丰富的宣发经验，除了点映，《哪吒之魔童降世》在其他不同种类的新媒体渠道进行了较大力度的宣传。《哪吒之魔童降世》与《大圣归来》联动，成为影片宣传过程中的一大亮点，不论是互动短片还是海报都很有情怀和话题性，迎合了当下青年人的喜好，从而引发大量青年群体的声援与扩散。《哪吒之魔童降世》的成功离不开其内容上的陌生化建构，即重塑哪吒形象，即不同于"90后"童年时期的动画片里那个风火轮小哪吒，而是画着烟熏妆的大眼哪吒；电影中所包含的家庭伦理也使成千上万的中国家庭产生共鸣，例如，哪吒与母亲的母子亲情。

2. 纪录电影

纪录电影的媒介载体以院线为主。在新冠肺炎疫情冲击下的2020年，中国纪录电影市场表现趋于平稳。《掬水月在手》《棒！少年》《蓝色防线》，票房收入均在700万~800万元。此三部作品，或融入古典诗词的深邃意蕴与个体生命体验；或聚焦边缘儿童群体独特的成长岁月；或探寻维和军人直面生死的心路历程。尤其是《掬水月在手》，以对90多岁高龄的叶嘉莹的诗词人生的历史追溯，触发文化界的集体记忆，重回对古典的致敬与思考。《棒！少年》中那些深陷困境却勇于同命运搏击的少年们，引发了广大范围人群的共鸣，加之影片精巧的剪辑和精湛的影像品质，使《棒！少年》成为一部现象级电影。

　　自2020年新冠肺炎疫情暴发以来，涌现出一大批以"抗疫"为主题的影响作品，它们用镜头讲述了无数可歌可泣的战"疫"故事，同时也凸显了媒介在公共事件中的作用和价值。其中，《武汉日夜》作为国内首部战"疫"纪录电影，由31位摄影师在武汉抗疫一线拍下的1000多个小时的珍贵素材浓缩而成，展现了在疫情中，不分昼夜战斗的人物群像。《武汉日夜》由中央电视台电影频道与湖北广播电视台联合出品，在抗击新冠肺炎疫情一周年之际上映，再次唤醒人们心底的个人记忆，给人们带来温暖和希望。

(二) 电影衍生品开发

　　电影衍生产品不是简单的电影伴生产品的销售，而是电影的再开发和延续，是电影产业链中拓展盈利空间最大的环节。电影衍生产品设计是一个全新的交叉学科，其研究内容涉及电影学、设计学、营销学等学科。

　　广义来说，电影衍生产品是指银幕放映之外，能拉升电影工业产值的一切产品的总称，是基于电影的一种具有原创属性产品设计。这种设计活动是根据电影形象和内涵，利用电影的相关元素，由设计者充分发挥创意和想象来创作出能体现电影文化、传播电影品牌和具有市场销售潜力的相关产品，如电影主题公园、舞台剧和电视剧等。

　　电影衍生品不是普通的商品，而是属于特许商品[①]。电影衍生品具有时效性[②]、参与性[③]、互动性[④]。从狭义的角度来说，电影衍生产品不仅包括出版物、音像制品[⑤]、游戏、雕像和金融产品[⑥]；还包括电影IP授权的日用品、服装服饰、创意产品[⑦]、数码产品[⑧]和快消产品[⑨]。

　　电影衍生的模式在很多其他产品中存在，衍生是拓宽一个对象的呈现媒介范围(例如漫画改编成动画)，加深这一对象中某些元素的感染力(例如电影改编成漫画海报)，在艺术创意方面以联想的手法丰富原有对象(比如电影剧本情节之外的小说作品)，这些衍生行为拓宽了文化产品的影响范围。

　　具体到文化创意产业，其中的很多对象都可以被衍生，比如一部小说可以细分出各种媒介的改编权，一个漫画中的各种形象在不同产品中展现，一部电影的发行权被分割成不同区域和时间窗口，等等。电影衍生品是电影这一文化产品在衍生这一行为下呈现的具体结果。电影的文化存在是电影产业中衍生经济行为的根源，没有电影文化的影响力就不会

① 特许商品经营，核心是知识产权(IP)的授权使用。
② 时效性是指销售时与电影上映档期紧密相连。
③ 参与性是指电影衍生品使消费者可以在观影时与电影产生相同的情绪、情感。
④ 互动性是指可有效地让观众之间产生互动，增加观影带给消费者的乐趣。
⑤ 音像制品是指录有内容的录音带、录像带、唱片、激光唱盘(CD)、激光视盘等，包括音像软件、学习软件。
⑥ 金融产品(financial products)是指资金融通(为支付超过现金的购、贷款而采取的货币交易手段或为取得资产而集资所采取的货币手段)过程中的各种产品，如货币、黄金、外汇和有价证券等。
⑦ 创意产品，来源于创意市集(fashion market)，是一种专门售卖富有创意、时尚、原创、非量产并富有商业价值货品的集市。在这里，电影IP授权的创意产品可以量产。
⑧ 数码产品是指含有数码技术的数码产品，如数码相机、数码摄像机、数码随身听等，随着科技的发展，计算机的出现、发展带动了一批以数字为记载标识的产品，取代了传统的胶片、录影带、录音带等，这种产品统称为数码产品。
⑨ 快消产品是快速消费品的简称，所谓快速消费品，就是容易被消费者接受，在实现购买后，能够在短期内消费完毕并可能重复购买的日常生活用品。

出现电影衍生品和它的商业化。电影在电影原定的院线放映之外的所有文化影响和商业价值都属于电影的衍生开发。电影衍生品的开发包括数字衍生品和实物衍生品两大类。

1. 数字衍生品

数字衍生品包括游戏、表情包、电影衍生品网站等。应优化影视IP数字衍生品的行为层次设计，增强消费者与产品交互时的体验及感知，从功能性、实用性、易懂性及物理感觉等方面着手，达到产品设计的合理性和功能性。通过加强对产品本能和行为层次的设计，可以使得影视IP数字衍生品更能受到消费者的喜爱，从而提高产品的市场竞争力。

(1) 游戏

电影和游戏作为两种不同的媒介，都是基于不同的IP价值发挥其强大的粉丝效应。在新媒体时代，媒介的融合使这两种完全独立的媒介产生关联。电影和游戏选择基于相同的IP，相互支撑、宣传以吸引更多的观众与游戏玩家的关注。近年来，电影游戏化逐渐成为热潮，其基于原先的IP价值，创新、设计以游戏为主体的电影衍生品。游戏制作方通过走访电影团队与粉丝，并精心制作游戏人物、动作画面及剧情，以还原电影IP为核心，在保证游戏娱乐性的同时宣传电影，拓宽电影盈利渠道。电影与游戏之间是相辅相成，互相促进的关系(见图4-33、图4-34)。但是，在创新国产电影衍生品形式的过程中，既需要关注形式创新，也要做好市场分析。游戏类电影衍生品的研发需要关注消费者需求，并及时对其进行分析。如果游戏制作方未能很好地了解电影粉丝和游戏玩家的偏好，而过于注重还原电影IP，就会导致游戏趣味性下降，游戏玩家大量流失。

大鱼海棠手游 8.3MB 1.0

游戏分类：冒险

更新时间：2018-09-02 09:50

操作平台：Android

评分 ★★★★★

▶ 图4-33 《大鱼海棠手游》网页版介绍截图[①]

▶ 图4-34 《大鱼海棠手游》的游戏截图

(2) 表情包

随着新媒体和社交媒体的普及，情感的传播与表达不再主要依赖于文字，图像逐渐成为影响人们生活交流的主导文本之一。其中网络表情包因为表达直观、内容诙谐的特点，成为人们线上交流、表达情绪的一种流行方式。表情包授权也逐渐成为电影IP授权的一部分。表情包作为衍生品的新形式，可以有效扩大电影的受众人群，提高电影的知名度。《流浪地球》《唐人街探案3》《攀登者》等都推出了电影IP授权的官方表情包，如图4-35、图4-36所示。表情包作为较易传播的电影衍生品，想要达到预想的流行效果，电影官方表情包发布时需要符合消费者偏好、融入消费者生活。

① 大鱼海棠手游是一款画面精美并且根据国产经典动漫改编的RPG冒险类手游，游戏中有着丰富华丽的场景设置和丰富的故事情节，电影讲述了掌管海棠花生长的少女椿为报恩而努力复活人类男孩"鲲"的灵魂，在本是天神的湫帮助下与彼此纠缠的命运斗争的故事。而游戏中将呈现原汁原味的电影世界，同时还会展现一些隐藏的情节和彩蛋。在游戏中玩家将跟随椿一起进入到那个奇幻的远古世界，为了自己的信念不断战斗！

▶ 图4-35 《攀登者》电影表情包之一
(将网络流行语"冲鸭"结合在电影截
图中，表达向前冲努力拼搏的含义)

▶ 图4-36 《攀登者》电影表情包之一(将
网络流行语"我太难了"与电影截图结合，
表达攀登遇到的困难影响到攀登者的心情)

(3) 电影衍生品网站

互联网的出现及新媒体经济的发展，让消费者拥有更多发声的权利，消费者与电影衍生品的关系愈渐紧密。网络衍生品能更加容易并更大程度地契合电影IP，使消费者沉浸于衍生品的魅力之中。同时，网站作为电影衍生品为该电影IP粉丝提供了一个交流的平台，并通过其相对开放式的空间吸引更多受众，从而更加有效地进行宣传。例如"哈利·波特"系列电影已拥有自己独特的全球性网站Wizarding World。该网站不仅仅服务于小说粉丝，而且与电影IP相结合，吸引更多全球的《哈利·波特》爱好者。Wizarding World网站(见图4-37)如今包含了哈利·波特全球性的粉丝俱乐部、电影细节解析、线上电影衍生品商城及衍生游戏。可见，网站作为电影衍生品的一种新形式，不仅为传统衍生品提供了一个良好的平台，也为电影粉丝的交流及电影内容的解读提供了一个契机。

▶ 图4-37　Wizarding World 界面之一

2. 实物衍生品

实物衍生品包括手办模型、纪念品、文具用品、服饰和食品等有形产品。为了提高影视IP衍生品的市场价值，需要不断优化衍生品的情感化设计，进行影视IP衍生品外观与感知

的设计，利用消费者触觉体验及感官冲击等方面，激发消费者的购买欲望。

例如电影《万万没想到》中刻画了许多角色鲜明的形象，电影IP的4款公仔(分别为影片角色中的王大锤、沙僧、孙悟空和孔莲儿)受到观众广泛的欢迎和喜爱，该系列公仔是由美国收藏玩偶品牌FUNKO设计，是FUNKO第一次与中国的影视公司共同打造的电影专属公仔。公仔采用PVC材质，从外观形象上看，如服饰和表情等，公仔能引导消费者联想到电影的画面与剧情。在公仔孔莲儿(见图4-38)的设计上，凸出了服饰色彩，在脸型上强调了演员的特点，在保证审美的同时，加大了与影视作品之间的联系。从与美国收藏玩偶品牌FUNKO的合作案例来看，影视公司对于实物衍生品的开发可以多与国内外优秀的相关公司合作，因为与国外电影衍生品比

▶ 图4-38　孔莲儿和其模型公仔

较，国产电影衍生品产业链仍处于初期发展阶段。与国内外优秀的相关公司合作，有利于更好地开发相关实物衍生品和满足消费者对高质量影视实物衍生品的需求。

关于实物衍生品开发方面的国际合作，中国已成为欧美文化相关产业关注的焦点国家，例如，全球电影市场的标杆——好莱坞——已将其主要目标市场明确地转向中国。美、英、日、韩等文化强国都分别在影视、音乐、出版物等各个文化艺术领域，争取亚太市场。如迪士尼乐园已拥有全球6家家庭度假目的地，是美国阿纳海姆、奥兰多，日本东京，法国巴黎，中国香港、上海，其中的3家位于亚洲，两家在中国；再如环球主题乐园，位于好莱坞、奥兰多、大阪、新加坡、北京5个区域。

美国、日本等国家具有成熟的影视产业链。例如，美国75%的影视收入来自其衍生产品，2016年所有IP收入中的53.51%来自国际市场；日本超过90%的动漫收入来自其衍生品，2015年增速最快(78.7%)的板块来自海外市场，且主要为中国市场。

综合国际经验，随着IP的成熟，以及国家对版权的高度重视，我国影视界已经认识到影视衍生产业的收入将会直接提升影视公司的营收率，目前中影股份、万达、华谊等影视公司都有相关的衍生品研发部门。

二、电视产品开发

(一) 内容产品开发

电视产品包括电视剧、电视纪录片、动画连续剧、综艺节目、新闻等。本节以电视剧、动画连续剧、综艺节目作为内容产品开发分析对象。

1. 电视剧

(1) 古装题材

古装剧曾长期是国产电视剧的特色题材，2011 年后又有如《甄嬛传》《琅琊榜》等

高口碑之作问世。然而，近年来现实题材电视剧佳作不断涌现并逐渐成为主流，古装剧则相对遇冷。2019年，各平台尤其是视频网站播出的古装剧数量不算少，除热度较高的悬疑剧《长安十二时辰》、传奇剧《九州缥缈录》之外，收视与口碑俱佳的作品却寥寥。随着观众鉴赏能力的提升，影响古装剧生存状况的因素除了政策导向、制作成本之外，艺术水平和制作质量日益成为决定性因素，创作者在强化作品质量的前提下不断追求突破。近年来，古装剧口碑之作的人物形象塑造不仅具备鲜明的个性特征，而且更加追求立体、丰富的人物层次，在戏剧冲突中深入挖掘人物性格的复杂性。种种人物个性的变化，也在剧中有足够的细节铺垫，观众看到的，不是二元对立式的、简单粗暴的善恶之别，而是人性的复杂、历史的局限，并借此确认正向的生命价值归宿。

(2) 都市题材

近年来，随着国家对电视剧市场不同题材电视剧生产的调整，都市题材电视剧的比例有所提升。2020年，《安家》《决胜法庭》《奋进的旋律》《完美关系》《下一站幸福》5部都市题材电视剧都获得了较好的收视率。都市题材电视剧的崛起与国家的相关政策有一定关系，但电视剧具有大众文化产品的属性，满足观众的审美需要决定了当下中国都市题材电视剧不管在数量上还是质量上都有了较大的提高。观众的审美需求是综合了感官需求和心理需求的复杂精神追求。纵观近年来收视率较高的都市题材电视剧，都在一定程度上反映了当下中国社会的现实生活，能与观众在不同心理层面上产生共鸣，满足观众的审美需求。

观众因为性别、受教育程度、兴趣爱好、社会地位等不同会有不同的收视动机，都市题材电视剧在共性化的社会化问题上营造互动话题，满足了个人对共性化问题的表达需要。都市题材电视剧《安家》描绘了都市中小人物的日常生活，通过房产中介这一职业，展现了中国人对"家"的归属感与房子安全感的综合体验。观众在剧中角色寻找家的过程中，思考各自在城市的落脚问题及对家庭观念的分享，在角色处理住房问题的策略中感受着住房对每个人共同但又有所差别的影响。《完美关系》则讲述了职业公关在工作中遇到的困难和挑战，在压力面前的相互帮助、共同成长。观众在该剧中既看到了公关工作直击要害，高质高效地解决问题，也将剧中的经验借鉴到各自的实际工作中，最终形成了"感慨—共鸣—反省—改正"的学习修正模式。电视剧传递的信息与观众的行为、思想、经验相互作用，同样的剧情，不同的观众会有不同的解读，获得不同的情感体验，观众与电视剧之间的关系的多变性取决于观众与电视剧文本经历是否相似，其一致性越高，观众越能从电视剧中获取满足感，反之，观众的观看体验就会大打折扣。

(3) 军事题材

军事战争题材电视剧展现出不同时代背景下的军队与社会风貌。这一题材的电视剧创作历史悠久、创作土壤丰厚、传播范围较广。该类型电视剧创作通过对中国人民家国情怀进行探索，增强观众的爱国情怀与民族自信。

一般而言，军事战争题材电视剧大致可分为军队题材和战争题材两大类，军队题材以反映军队的建设、发展及官兵的训练、生活、感情等内容为主；战争题材则以描绘主人公在战争期间的经历与成长等内容为主。然而，现实主义创作手法并不是对现实生活的照搬，真实事件也不一定能为观众带来真实感，因为"在艺术中，真实感比真实重要，感觉

上的'自然'比真实重要，感觉上的合情合理，也比真实重要"。

例如，2009年播出的电视剧《我的团长我的团》中，故事发生在一个虚构的中缅边境小镇禅达。禅达小镇虽不在现实中真实存在，但对其艺术真实的描绘建立在现实的基础上：木质房屋、石板小路，这样的设计符合云南边陲的地理位置特点；难民从各地涌来、对岸炮火不断，符合故事发生的历史时间。该剧从地理和历史两方面对现实真实进行了复制性的审美创新，从而搭建出符合观众期待的艺术真实环境；观众对叙事环境的认同又加深了他们对故事情节的带入感。

加深观众环境认同感的人物形象。这样的人物形象加深了观众对整个叙事环境的认同感，并对剧中人物身处的复杂环境有了初步了解。2014年播出的电视剧《北平无战事》则通过审判方孟敖这一事件展现出不同人物的处事方式，崔中石的老练周全与徐铁英的虚伪善变加深了观众对叙事环境的认同，也令观众对剧中人物的处境产生关注与移情，从而携带着强烈的情绪将自己带入叙事环境当中，获得了高质量的审美体验。

人物形象设计带来的反思性阅读，例如2006年播出的《士兵突击》通过人物许三多在军营中的成长经历，为观众展现了一名普通士兵成长的完整的心路历程。许三多的"轴"既令人无奈，又令人佩服。因马班长的一句话坚持修路，从草原五班"升"到了钢七连；为了给史今班长争气，做了333个腹部绕杠，破了钢七连的纪录；演习中因成才被对方"击毙"，赤手空拳活捉了袁朗……这些事件带给了观众初步的感性审美体验，但随之而来的是对许三多这个人物的行为逻辑的反思。许三多的木讷来源于他的生长环境没能让他思考自己究竟想成为什么样的人，对于所得的一切都是被动接受的态度，直到凭本能打死毒贩后，他开始思考自己人生的道路。人物的发展脉络是清晰的，观众也可以在剧中展现出来的影像片段里得到这条发展脉络。现实主义的创作手法保证了人物性格发展的真实性与审美性，"艺术真实"自然地在观众的脑海里搭建。

2. 动画连续剧

早期的中国动画在技术水平落后于世界平均水平的前提下，坚持以传统中华文化为主题，制作出了以《铁扇公主》《大闹天宫》等为代表的一大批中国风的动画作品，这些动画作品形成了区别于西方文化的东方美学，成为享誉西方的动画流派。到了21世纪初，动画产业作为文化产业的新兴产业得到了政府的大力扶持，国产动画片取得了快速发展，作品数量和质量得到了大幅提升。2016年中国动画产业总产值达到1497.70亿元，2017年中国动画行业产值达到1560亿元，2018年中国动画产业总产值突破了1747亿元，比上一年度增长了13.7%，动画观众数量超3.5亿人，如此庞大的用户市场为中国动画产业的高速发展带来了巨大的机遇。根据《2016—2022年中国动漫市场现状研究分析与发展前景预测报告》分析，尽管中国动画市场在过去一些年经历了快速成长阶段，取得了一定的好评和成果，中国动画产业虽有优势但也存在着劣势。优势在于政府对动画文化产业的大力扶持和学者对动画产业的研究成果丰硕，涌现出了一大批有思想内涵、有传统艺术表现手法技艺、有中国特色思想的原创动画作品。劣势在于动画行业缺少头雁效应，国内大小动画企业各自发展、行业内部交流合作少。

在美、日、韩等国家，动画行业已经形成了完整成熟的产业链，并把动画产业作为宣

扬本国文化的重要手段之一进行重点支持。以日本现象级动画长篇《海贼王》和漫画绘本为例，该作品在全球市场连续畅销热播20年，累计销售漫画4亿多本，被吉尼斯世界纪录评为世界上发行量最高的单一作者创造的系列漫画作品。在日本市场火爆后，逐渐开始海外拓展，《海贼王》引入中国后，迅速影响了"80""90"两代人，仅以视频播放平台爱奇艺为例，该作品总点击量超过100亿次。

中国动画片《孟姜女》是一个很好的典范。设计师们本着从弘扬、挖掘、传承和发扬本土文化为出发点，以《孟姜女》当前研究成果为素材，利用超前创意的思想，用漫画模拟、夸张的方法，在高度还原故事真实性的基础上来创造中华文化精髓，制作出30集动漫连续剧《孟姜女》，该作品在北京电视台卡酷频道、湖南金鹰卡通等电视台播出，同时被翻译成多种语言走出国门，成功在泰国东盟电视台、美国北美电视台和洛杉矶电视台播出。其中，东盟卫视(MGTV)是第一个服务于东盟十国的华语电视台，也是大中华文化圈中的代表性媒体，动画片《孟姜女》一经上线就获得首日收视率0.153%的好成绩，在东南亚华人群体中产生较好的反响。从动画片《孟姜女》在东盟电视台的播出经历来看，世界华人群体对国产动画作品的认可程度较高。

3. 综艺节目(以文化类综艺节目为例)

中国电视综艺节目，从早期的泛娱乐节目，到选秀、真人秀节目，再到后来的竞技类节目，直到如今炙手可热的文化类节目，综艺节目呈现出不断细分的态势。综艺节目的发展不仅体现出电视节目的多元化和专业化，也体现出不同时期，观众对于电视文化的不同需求。在这种需求转变的背景下，文化类综艺节目应运而生。

例如《中国诗词大会》，节目利用声、光、电等科技手段实现了舞台效果的诗意氛围，同时在嘉宾和参与者的带领下，一同鉴赏诗词歌赋，跨越千年领悟诗词中的意境和魅力。再例如《朗读者》则是关于聆听和阅读的盛宴，使人们在一部部著作、一封封家书中感悟人生哲学，从中获得心灵抚慰和精神启示，发人深省、引人遐思。经典篇章中的字句，以访谈、朗读、视频展示等多种表现方式，收获了观众视觉、听觉和心灵共鸣多方面的刺激与感动。而文化探索类综艺节目《国家宝藏》，利用华丽的舞台灯光和服化道具来体现中国元素。国家宝物对于普通人来说十分遥远，很少有接触的可能性，但通过节目，民众可以更加了解文物，增强民族自豪感，也激发了民众想要自觉保护文物的责任心。在节目创作过程中有一核心内容，即邀请博物馆馆长对文物进行讲解，对于普通民众来说馆长更像是文物的保护者与传承者，在某种程度上是博物馆的名片。无论是在历史知识或情感表达上，都更具有代表性和专业性，这就使节目更加具有文化性和严谨性。但同时节目又邀请了明星或素人讲述与文物的故事，这些嘉宾或者是文物观察者，或者是文物创作者，他们用通俗诙谐的语言拉近了文物与普通大众的距离。节目还利用视频短片、真人秀等多种表现手法讲述文物的前世今生，让文物"活"起来，使它们具有了丰富的感情色彩和文化积淀，通过观众的"眼"，给文物注入了"魂"，如此，每一个观众就都是节目的参与者和创作人。

(二) 电视衍生产品开发

1. 实物衍生品

电视实物衍生品主要包括服饰、首饰、文创类产品、数码3C产品、潮玩[1]和主题乐园等。本书以电视IP的主题乐园和潮玩为例，进行电视实物衍生品分析。

(1) 主题乐园IP衍生品

影视资源与主题乐园的结合是最常见的形式之一。华强方特为《最好的我们》提供拍摄场地，是影视剧和主题乐园合作的典型。这种跨界合作方式通过资源调换，实现了影视剧和主题乐园的融合和相互促进。一方面，主题乐园为影视剧提供了拍摄场地，节省了剧组的场景道具费用；另一方面，通过影视剧的宣传和演员的传播效应，能够最大限度地对主题乐园进行宣传、提高乐园知名度。

(2) 潮玩

2021年，潮玩正在成为年轻人潮流消费的重要组成部分。收藏欲、依赖感、社交链，不同消费心理均推动着这个千亿市场的发展。伴随用户消费暴涨和资本的持续加码，潮玩品牌在近年来十分流行。

发展至今，潮玩品牌到了重视IP(上游产业链)和重视渠道(下游产业链)的分界点。或是凭借IP打造"眼球经济"[2]，或是借助强渠道提升全面触达，潮玩品牌需要找到进一步破圈的强力抓手。

例如，电视剧《乡村爱情》[3]固定在每年的春节档上线，拥有稳定的收视率和受众群体，且基于剧集更新15年的生命周期，用户基数也非常庞大。《乡村爱情》此前发布的角色潮玩销量突破30万只。相关数据显示，乡村爱情盲盒潮玩推出后，无论是剧集受众、潮玩玩家甚至是路人，都对剧中人物刘能、谢广坤的潮玩产生了新奇感。那么，《乡村爱情》潮玩的成功秘诀是什么？

首先，设计师要足够了解内容。《乡村爱情》的设计师就是剧集的重度粉丝。只有对角色的了解足够深刻并具备想象能力，才更有能力将衍生形象呈现在设计图上。

其次，在设计环节上，产品要精准还原内容原有的情感价值。《乡村爱情》潮玩系列中的4个角色运用了相同的线性表情，让人物形象更加滑稽和生动(见图4-39)。

潮玩是故事的延续，更是承接用户情感的载体。数据显示，《乡村爱情》手办的购买者中，18～25岁用户超过30%，30岁以下买家近80%。以剧集国民度为基础的内容IP潮玩，覆盖了更广泛的用户年龄层。除了天然的影视受众之外，锦鲤拿趣[4]的优质产品也同样吸引了潮玩爱好者和路人的注意，这也同步拉动了剧集IP的宣发效果。

① 潮玩，是潮流玩具的简称，是拥有独立IP并具有潮流属性的玩具。
② 眼球经济是依靠吸引公众注意力获取经济收益的一种经济活动，在现代强大的媒体社会的推波助澜下，眼球经济比以往任何时候都要活跃，在电视、电影、杂志、网络视听等领域均有涉猎，也称作注意力经济。
③ 《乡村爱情》是于2006年至今由王小利、刘小光、唐鉴军等主演的系列电视剧。截至2020年，共开播13部。
④ 锦鲤拿趣制作了《乡村爱情》的衍生潮流玩具。

▶ 图4-39 《乡村爱情》盲盒潮玩

当然，影视受众和潮玩受众虽然有重叠人群，但差异化也不容忽视。这包括消费者对真人角色和虚拟形象的不同诉求，对现有故事线和自构世界观的不同思维发散。因此，这更需要锦鲤拿趣在拥有庞大影视受众的优势基础之上，更深入地拓展潮玩之路。

2. 数字衍生品

电视数字衍生品主要包括音乐、表情包、游戏等以数字为基础构成的，不同形式的衍生品。本书主要以电视剧《琅琊榜》IP的游戏为例进行电视数字衍生品分析。

《琅琊榜之风起长林》推出的同款手游(见图4-40)，延续了电视剧的剧情，游戏3D场景的设计能让消费者联想到电视剧中的场景，极大程度地满足了电视剧受众对同款手游的期待，进而增强消费者的游戏体验。在游戏设计中，界面框体、图像文字、动作交互、游戏内控件及界面动效等，都体现出了开发者的匠心。在引导玩家顺利通关的前提下，达到了较好的行为层次设计效果。通过加强对产品本能和行为层次的设计，可以使得影视IP衍生品更能受到消费者的喜爱，从而提高产品的市场竞争力，这也是进行影视IP衍生品开发路径研究时需要重点关注的内容。

▶ 图4-40 《琅琊榜之风起长林》手游

三、网络视听产品开发

随着信息技术的发展和广泛应用，网络视听业蓬勃发展，管理体系日趋规范严密，用户群体日益扩大，市场规模快速增加，内容产品创新创优不断深化。网络视听已经成为丰富大众精神文化生活的重要途径。

1. 综合视频

(1) 网络剧

网络剧具有实时点播、互动交流、多媒体联动等特点，具有快速、便捷等优势。

《地点》(*The Spot*)是世界上第一部网络剧，1995年诞生于美国。入网的电脑用户可以随时调出该剧演员的背景资料，以及之前的剧情介绍，并且可以随时观看任何剧集。而且，观众可以通过电子邮件来与他们喜欢的角色的扮演者保持联系，探讨角色及这以外的各种各样的事情。这与普通电视观众有所不同，观众不只是欣赏者，而且还是参与者，这正是互联网的最大优势。《地点》成功吸引了大多数电脑网络使用者，50多个国家的用户通过电子邮件来表达自己对网络电视剧的喜爱。

《迷狂》(见图4-41)是中国首部网络电视互动剧，于2007年12月13日同时在搜

▶ 图4-41 《迷狂》海报

狐网、东方宽频主站、人民宽频等网络平台正式开播。这部网络互动剧以一个戒毒少女的视角，展现了她从被动吸毒到主动戒毒的心路历程。除了可以在线观看外，观众还可通过在线投票、互动留言、专家访谈、主演博客等进行互动。播出当天，就有上千网民参与互动，《迷狂》的效果是当时非互动性电视剧难以比肩的。

网络剧，这种科技发展的新事物，正逐渐呈现出独特的优势和强劲的竞争力，吸引了更多的观众和更多的广告客户(见图4-42、图4-43)。

在制作和播放方式上，网络剧不是全剧制作完毕后，然后借助互联网平台连续播放，而是间断性地播放，提前预告下一集的播放时间。在运营中，开通多种网上观众互动的功能：观众可以参加演员海选、参与备选演员投票；通过投票决定下一步剧情走向；通过视频聊天直接与自己喜欢的剧中人对话；向自己喜欢的剧中人赠送鲜花；通过发起话题功能组织观众展开某一内容的激烈讨论，等等。这些加大观众网民参与程度的环节，使一切尽是未知，未来充满想象，从而彰显出网络剧的最大魅力。

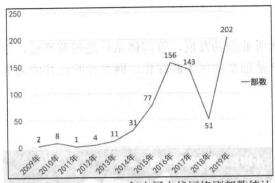

▶ 图4-42　2009—2019年中国上线网络剧部数统计

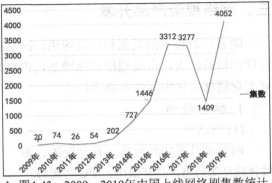

▶ 图4-43　2009—2019年中国上线网络剧集数统计

(2) 网络综艺

中国网络综艺快速发展阶段主要是从2007年到2015年。2007年视频网站开始探索节目自制，专业化的优质内容诞生。例如搜狐视频推出一档自制综艺节目《大鹏嘚吧嘚》，这个脱口秀节目以不浮夸、不做作的态度点评娱乐新闻，一上线便赢得了不少观众的赞誉，在互联网上累计点击量超过10亿。《大鹏嘚吧嘚》的投资少，节目时长短，在碎片化阅读和互联网发展时代，这样的节目与用户的需求相对贴近。

随着观众对节目内容的要求越来越高，原先经过简单剪辑的网络视频逐渐被观众所抛弃。而由真人配合演出的真人秀类综艺节目开始大受欢迎，成为网络综艺发展的主流模式。网络综艺真人秀节目的占比不断上升，从2012年的42.9%，一直上涨到2015年的52.5%，三年期间涨了近10个百分点。但是，虽然有真人出镜配合综艺节目演出，但形式上仍然没有脱离原先的综艺架构，仅仅担当解说，或者是主持人的角色，采用与明星对话或者是单人脱口秀的方式来进行综艺播报。

2016年网民数量超7亿，在如此繁盛的局面下，网络自制综艺节目迎来了黄金期，各大视频网站在"风投资本"[①]的助力下，纷纷推出自己的综艺节目，他们把互联网的"直播技术"与"弹幕"等互动技术引入到节目中，把"大数据技术"运用到用户行为的分析中。节目在数量、质量、投资、制作团队和规模上的标准都比以前高很多。基于这些改变，网络自制综艺节目在不断地发展，具有多元化、差异化等特点，例如有24小时不间断直播的综艺节目；有为了更加贴近网民，根据大数据来选择"嘉宾"与"话题"的节目；还有启用"素人"嘉宾的综艺节目。其中，文化类节目有《圆桌派》《十三邀》《见字如面》《一本好书》《局部》；偶像类节目有《乘风破浪的姐姐》(见图4-44)；脱口秀节目有《吐槽大会》《火星情报局》等。

① 风投，是风险投资(venture capital，缩写为VC)的简称，又称作创业投资，主要是指向初创企业提供资金支持并取得该公司股份的一种融资方式。风险投资是私人股权投资的一种形式。

▶ 图4-54 《乘风破浪的姐姐》宣传海报

(3) 网络电影

2014年3月，爱奇艺正式提出"网络大电影"概念。这一时期，网络电影作为初具规模的电影新形态，采取的是单平台自制推广的生产方式，创作团队无框架整合，内容生产无政策管控，导致多数作品情节高度相仿，总体质量良莠不齐。在2014年和2015年爱奇艺网络院线十佳卖座影片里，喜剧片分别占50%和70%，另有恐怖、动作和爱情元素零散分布其中，类型集中度大幅高于院线，且不乏如《心花怒放》《西游之一路向东》《道士出山》《避风港囧》等"蹭"院线IP的作品。网络电影内部题材跟风现象亦十分严重，无论是制作水准还是艺术水平都相对较低。

经过了2014年和2015年两年的草创阶段，网络电影在2016年终于迎来了关键过渡，步入裂变时期(2016年2月至2017年3月)。民间资本的注入，平台推出的会员付费模式和买断及有效点击分成的结算形式让裂变期的网络电影有了资金保证，更多流媒体平台如腾讯视频、优酷、乐视和搜狐等随之开辟网络电影板块，正规的影视制作公司如新片场、陶梦影业正式进军网络电影市场，一线电影公司如华谊、博纳和华策都纷纷成立了网络内容子公司，促使网络电影产业走向了投资驱动阶段。单片的投资成本整体升高，制作团队趋于规范化，影片制作水准也在一定程度上得到了提升，导演叶伟民、王晶纷纷参与到网络电影的制作当中，带动着网络电影的品质向院线电影靠拢。

经过了开端期和裂变期的打磨，影视界对于网络电影的认知正一步步褪去急功近利，向着长远可持续的方向前进。2017年3月1日，《中华人民共和国电影产业促进法》的正式实施，更是助力网络电影产业进入良性发展的轨道。2017年全网上线的网络电影总数是1763部，比起2016年的2271部下降了22.1%，网络电影"准入门槛"升高，降低数量提升质量已成为大势所趋。与此同时，作为流媒体平台的头部企业，爱奇艺、优酷和腾讯视频先后推出了"云腾计划""HAO计划""青梦计划"等为网络电影精品化建设保驾护航，推进网络电影行业在精品建设时期(2017年3月至2020年2月)持续向好发展。在政策与平台双扶持下，到了2018年网络电影的平均制作成本已经提高到300万元，平均制作周期长达半年，并且逐步实现了题材类型的垂直细分和多样

化元素的有机融合。

网络电影的类型总量完成了单一到多元的转化，网络电影的类型呈现出IP开发的逻辑。观察2018—2019年爱奇艺、优酷和腾讯视频的年度榜单，IP孵化出的作品在票房上取得了绝对的优势，并且在IP改编的网络电影中，奇幻类型尤其受到青睐，占据了前十名中一半以上的席位，显现出强劲的市场潜力。事实上，网络电影在开端期就显露出了对于热门IP的浓厚兴趣，如上文提及的"道士出山"系列，但当时网络电影大多数蹭的是院线电影的热度，实际内容与原IP没有关系。精品建设期的IP衍生之作大部分已经摒弃这种习惯，并且把取材目光更多地投向中国传统神话故事和民间传说，例如《聊斋志异》《西游记》《封神榜》《山海经》《搜神记》等。另外，由《盗墓笔记》掀起的"盗墓热"同样也成为重要的选材来源，这一点与院线上映的奇幻类型电影不谋而合。

2020年的新冠肺炎疫情使得影视行业，尤其是线下院线电影受到了巨大冲击，网络电影在这个特殊时期充分满足了平台用户在线观影的需求，此时"院线网络合流"或院线品质电影网络发行成了大势所趋。PVOD(premium video on demand/高端视频点播)模式也应运而生，PVOD点播在国内推广的时间节点(2020年2月1日)视为网络电影求新求变的开始。在海外，PVOD已经成为电影发行的新常态，《魔法精灵2》《冰雪奇缘2》《花木兰》等多部大制作影片均参与PVOD发行模式。在国内，首先践行这一全新发行模式的是爱奇艺。2020年2月1日《肥龙过江》以单片付费点播的方式登录爱奇艺网络院线，此后如《我们永不言弃》《征途》《春潮》等电影皆采用此种方式上线流媒体，类型丰富，涵盖了奇幻、动作、喜剧、文艺、剧情、冒险和现实主义题材。PVOD模式下发行的网络电影能体现出类型生态的平衡：一方面，有赖于PVOD模式下资金回流迅速的分账模式，它为优化影片上游的制作提供了保障；另一方面，线上发行能够有效规避小众题材电影院线发行时容易遇到的排片尴尬和档期挤压，为其争取到了一片广阔的发展空间。总而言之，PVOD模式的推广促成了渴望优质内容的网络视频平台和手中积压着高质量影片却无法发行的出品方的双赢。

2. 短视频——以抖音为例

抖音根据目标用户的特点，找准自身定位，为用户提供创作平台，与用户建立合作关系，不断满足用户需求；通过投入形成产出，在广告、直播和电商等方面成功变现，从而实现企业价值。

抖音最初是要打造以音乐为主的创意类短视频社交平台，通过"短视频+音乐+社交"模式，让用户在平台上展示自己的特长，分享自己的生活瞬间，浏览平台其他用户的短视频作品，对感兴趣的作品内容点赞、评论和分享，从而达到良好的互动效果。

如今，随着平台的发展，消费者对娱乐也呈现个性化需求，抖音逐渐发展为以打造内容为主的短视频平台。第一，抖音善于发现和挖掘有潜力的用户群体，这些"潜力股"依靠个人颜值或能力获得巨大的流量，成为网红，拥有几十万至上千万粉丝。对于这些网红，平台也会给予一定的曝光量。第二，抖音满足了用户的情感需求，其中一些搞笑的段子引得用户捧腹大笑，给情感空虚的用户带来慰藉。第三，其还满足了个人及社会的整合需求。人们生活节奏加快，缺乏现实的交流互动，通过平台可以获得身份认同，找到共同

群体，获得认同感和归属感。

抖音的短视频采用全沉浸式的设计，手机全屏显示推荐内容，用户可以根据喜好上划播放下一个视频，并对感兴趣的视频点赞、评论、分享。抖音强调用户的体验感，平台对内容进行垂直细分，每个垂直领域有相应的标签。当用户在自己的垂直领域标签发布作品后，该作品就会推送给该领域的精准用户，实现精准推送。同时，抖音采用竖屏设计，可以较好地将视频中人物的全貌和细节呈现给观众，倍受观众欢迎。

3. 网络直播——以哔哩哔哩为例

哔哩哔哩(以下简称为"B站")是一个文化社区、视频平台，是年轻人喜爱的App软件之一。B站于2009年6月26日创建，2018年3月28日在美国纳斯达克上市。经过十多年的发展，B站围绕用户、创作者和内容这三大核心竞争来源，构建了一个不断产生优质内容的生态系统，成为涵盖7000多个兴趣圈层的多元文化社区。

B站的直播最早以游戏直播为主，慢慢地，一些学习类UP主[①]、音乐(乐器)类UP主等开始在平台做直播。其中，陪伴学习类UP主的直播主要针对不同类型的考试进行直播，如高考直播、考研直播、考雅思、托福直播等；授课学习类主要针对不同课程进行直播，如讲解高中生物、考研政治等。学习类UP主每天在固定时间开播或者每周做更新分享，粉丝可以根据学习内容与UP主实现较好的互动，因此，其粉丝一般较多，并且粉丝稳定。

乐器类UP主主要针对不同音乐种类进行直播，如大提琴、钢琴、小提琴、长笛等。与学习类UP主类似，好的乐器类UP主也会在固定时间做直播，并且不断更新直播内容。值得一提的是，做乐器类直播时，灯光很重要，否则会因灯光太暗而会看不清谱子。如果直播音乐会演奏，还要注意摄影机的位置，以免镜头模糊或者离观众太近。乐器类直播UP主要考虑场合的问题，这是与学习类直播UP主有所区分的。

B站作为一个视频网站公司，大部分用户为"90后""00后"用户。为了增进用户间的互相了解，B站采取了一些措施，让用户根据自己的喜好和特点选择想要的视频，方便用户创作，例如弹幕或高级弹幕互动(高级弹幕是经过UP主同意才可以发的弹幕)、大数据分析(例如根据用户的流量数据推送相关内容)等。通过这些措施，既保证了用户的参与度，又可不断地吸引大量新用户加入，增加用户黏性。

▶ 本章小结

1. 电影类型融合趋势明显，观众影视消费更加理性，明星引导流量逐渐乏力，影视产品制作日趋精良。

2. 影视消费受经济、家庭、心理等因素影响。

3. 影视产品开发分为内容产品开发和衍生产品开发。

① UP主是从日本流传过来的网络用语，意指在视频网站、资源网站等平台上传视频、音频或其他资源的人(即投稿人)。

课后习题

1. 影视市场调研的方式有哪些？
2. 对比一下国内外的影视市场消费。
3. 什么是影视产品开发？

第五章

影视产品的创作生产流程

引导案例

电影是按照我们看到的顺序拍摄的吗

我们总是被电影跌宕起伏的剧情所带入，我们会因为男女主角的绝美爱情故事而落泪，会因为演员滑稽的动作与表情而捧腹大笑，会因为前一秒的千钧一发和后一秒的虚惊一场而长松一口气，电影的不同场景变换给我们带来了不同感受。那么，电影真的是按照我们所看到的故事情节顺序拍摄的吗？

答案是否定的。由于剧组的设备、场景的租赁及全剧组的一天劳动酬金加在一起资金的数额是一个非常庞大的数字，因此对于剧组而言，时间与资金是十分重要的。一部电影需要在最短的时间里合理地运用拍摄资金完成拍摄。因此，大部分剧组会在同一个场景租赁的几天中拍完该场景所需的所有镜头，演员有可能在演第一天见面的戏，却还要拍摄相识多年之后的戏，每一个镜头的拍摄都考验着全剧组的专业性。

案例导学： 每一部影视作品都需要经过筹备、拍摄、制作，通过审查，才能最终在影院、电视台、网络等渠道和观众见面。本章将介绍影视产品的创作生产流程。

学习目标

1. 掌握电影产品的创作生产流程

2. 掌握电视产品的创作生产流程

3. 掌握网络视听产品的创作生产流程

第一节 电影产品的创作生产流程

从科幻电影所创造的未来世界，到电视时事新闻所关注的现实生活，再到网络各种应用软件的短视频……影视产品深刻影响着人们的世界。虽然电影、电视、网络视听产品表现形式千差万别，但它们都属于视觉艺术，影视产品的制作过程虽然复杂，但也有规律可循，基本都可以分为筹备、拍摄、制作、审查4个阶段。

电影产业是一个庞大的产业体系：体系之内，电影产业是一条包括电影编剧、制作、发行、放映等在内的一体化流程的产业链；体系之外，电影产业除了影视投资外，还包括与多种相关行业合作进行多元化电影后产品开发，包括电影音像制品、电影广告、游戏、电视播放、玩具、主题公园等。电影产业的核心是电影内容产品。制作电影产品分为前期筹备、中期拍摄、后期制作、最终审查等4个阶段，如图5-1所示。

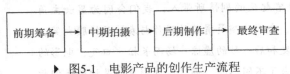

▶ 图5-1 电影产品的创作生产流程

一、前期筹备

电影产品在前期筹备需要完成准备剧本、确定预算、组建剧组、剧本审查4个阶段。电影产品前期筹备可以借助工作分解结构表(work breakdown structure，WBS)制订计划。

专题看板：工作分解结构表

工作分解结构表反映所需的全部工作及内容，通常是一种面向"成果"的"树"，其最底层是细化后的"可交付成果"，该树组织确定了项目整个范围。但WBS的形式并不限于"树"状，还有多种形式，例如通过图形显示，或者通过锯齿列表的形式。如下所示。

WBS分解的一般步骤包括：①总项目；②主要任务；③次要任务；④工作元素。

电影前期筹备的这4个阶段的工作又可以进一步细分为许多小任务(见图5-2)。第一，

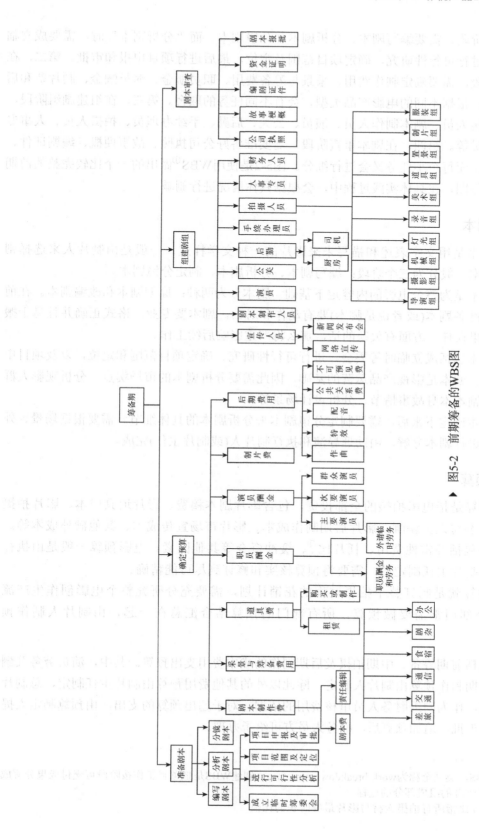

▲ 图5-2　前期筹备的WBS图

在准备剧本阶段，需要编写剧本、分析剧本和分镜剧本。而"分析剧本"时，需要成立临时筹委会，进行可行性研究，确定项目范围及定位，最后进行项目申报和审批。第二，在确定预算阶段，需要确定制作费用、采景与筹备费用、职员酬金、演员酬金、制片费和后期制作费用；根据不同的电影产品类型，会有不同任务的取舍。第三，在组建剧组阶段，需要招募宣传人员、剧本制作人员、演员、公关、后勤、手续办理员、拍摄人员、人事专员、财务人员等。第四，在剧本审查阶段，需要准备好公司执照、故事梗概、编剧证件、资金证明等。而每个小任务又会进行细分。图5-2是使用WBS[①]做出的一个比较完整的前期筹备主要任务图，在具体实践过程中，会根据具体情况进行删减。

(一) 准备剧本

影视剧本是用文字表述和描写未来影片的一种文学样式。一般是由制片人来选择剧本。准备剧本一般分为三个阶段：编写剧本、分析剧本、制定分镜剧本。

编写剧本是为整个电影的内容定下基础。剧本分为两种：原创剧本和改编剧本。在前期筹备中，准备剧本(或者说是脚本)要有动作和对白。剧本要专业，格式正确并且易于搬上银幕。如果在任一方面有欠缺的话，那么将严重影响后续工作。

分析剧本包括成立临时筹委会、进行可行性研究、确定项目范围和定位，以及项目申报和审批等。剧本是影视产品运营的基础，因此需要分析剧本的市场卖点、分析观影人群分布、分析剧本本身故事情节、分析设计场景等。

分析剧本确定下来后，需要制定分镜剧本来分析剧本的具体细节。需要根据场景、外景和演员来进行剧本分解，由助理导演和执行制片人(或制片主任)完成。

(二) 确定预算

电影预算是指电影拍摄的全部投资，包含影片剧本稿费、影片道具成本、影片拍摄成本、影片参与人员薪酬、影片后期制作成本、影片市场宣传成本、其他额外成本等。电影预算还包括经常性费用、耗片比[②]、缓冲资金等其他因素。电影预算一般是由执行制片人或是制片主任制定的，需要将预算核实和修订到尽可能精确。

电影预算就是制订整个拍摄过程的花销计划，需要充分研究整个电影创作生产流程。每一个部门都需要做预算，所有部门的预算结合汇总在一起，由制片人制作预算表。

预算包括前期筹备、中期拍摄及后期制作的成本费用支出预算。其中，演员劳务及酬金预算、后期制作预算由制片人制定，除此以外的其他费用预算由制片主任制定，总制片人签字审批，作为剧组财务人员审核费用的依据。对于超出预算的支出，由预算制定人提请总制片人审批，追加预算后，财务人员方可给予办理。

① WBS，英文全称为work breakdown structure，创建WBS是把项目工作按阶段可交付成果分解成较小的、更易管理的组成部分的过程。
② 耗片比指所有拍摄素材与影片最终时长的比值。

在每个部门统计好预算之后，交由财务进行汇总，以财务报表的格式做整个剧组的预算明细。

(三) 组建剧组

在组建剧组环节，要完成剧组成员确定及分工两项任务。

1. 剧组构成

组建剧组包括组建拍摄团队、演员甄选等方面。一般剧组分为若干部门，每个部门中又分为不同的工作小组。编剧一般只负责前期的剧本编写，大多不会参与剧组拍摄，因此剧组分工不包含编剧。剧组按类别可以分为制片部门、导演与演员部门、摄影部门、服化部门、后期部门等。剧组部门又会细分为不同的工作小组：制片部门分为制片组、剧务组、后勤组；导演与演员部门分为导演组、演员组、剪辑组；摄影部门分为摄影组、灯光组、录音组；服化部门分为美工组、造型组；后期部门分为后期制作组和后期剪辑组。各个工作小组包括主要工作人员，如制片组包括制片主任、现场制片、生活制片、外联制片、统筹、财务等，具体如表5-1所示。

表5-1 剧组分组

剧组部门	工作小组	主要人员
制片部门	制片组	制片主任、现场制片、生活制片、外联制片、统筹、财务
	剧务组	剧务主任、剧务、剧务助理、场务组长、场务
	后勤组	医生、厨师、司机
导演与演员部门	导演组	导演、副导演、执行导演、场记、动作导演、特技导演、剧照、剧本顾问
	演员组	跟组演员、群众演员、特约演员、角色演员、替身演员、配音演员
	剪辑组	剪辑师、剪辑助理、剪辑指导
摄影部门	摄影组	摄影指导、摄影、摄影助理、摄影场工、摄影掌机、焦点员、摄影移动、机务、数据管理
	灯光组	灯光师、灯光助理、器材管理
	录音组	录音指导、录音助理、拟音师、效果录音、对白录音、动效设计、混音师、数据管理、音乐录音、歌曲录音
服化部门	美工组	美术指导、副美术、美术助理、置景师、置景、道具师、道具助理、道具副组长、道具助理、现场道具、统筹、灯光设计、现场音效、灯光搭建
	造型组	造型设计、造型助理、化妆师、化妆助理、梳妆组长、梳妆助理
后期部门	后期制作组	制作总监、制片助理
	后期剪辑组	后期剪辑、剪辑指导、剪辑、剪辑助理、项目制片、预告片剪辑、数字调色、数字调色助理、数字套底、特技制作、视效总监、合成师、建模师、特效师、动画师

由于涉及很多的工作小组和工作人员，这里仅仅介绍导演组、制片组等主要的工作小组及其主要工作内容。

(1) 导演组

导演组的主要任务有：润色剧本，创作分镜头本，在分镜头中体现创作意图。导演组中的导演还要与各主创人员就创作进行沟通讨论，保证有统一的艺术设想指导筹备工作。在正式开拍之前，导演要对全体人员做一次导演阐述，目的是统一创作思想。导演还要带领创作人员看景地、定景，与摄制组主创人员在预计拍摄的场地就未来的工作提前沟通，设计拍摄方案。导演给演员集中说戏，以帮助演员熟悉剧情，深入理解角色，认识自己的合作表演对象。

(2) 制片组

制片主任、现场制片需跟随导演一起考察场景，了解景地的交通状况、气候条件、通信条件、食宿条件等，对如何安排拍摄计划，如何在现场调动工作人员配合拍摄做到心中有数。同时也要负责与所选场地的负责人谈判使用条件并签订合约。制片部制订拍摄计划，制定剧组的日常拍摄管理规定。

(3) 剧务组

剧务是剧组服务的简称，是摄制过程中的日常事务负责人，其主要工作任务是在制作主任的直接领导下做好衣、食、住、行等方面的工作。因摄制组人员众多，大的组可达一百多人，有些大的场景可达几千人甚至上万人。剧务主任还负责这些人的所在单位及有关方面的沟通协调，要调动剧务组全体成员，分派各处，及时联系，在预定的时间内做好各项准备工作。剧务组的工作重心在两头：一是开拍前，一是拍摄后，所有的"杂事"都由他们全权处理。

(4) 摄影组

摄影组要向制片组提供所需摄影器材清单，并检查试用租赁来的摄影器材。与摄影组在同一摄影部门的灯光组要向制片组提供所需灯光清单，并检查租赁来的灯光器材。摄影师、灯光师及导演一同看景，并对一些戏的拍摄手法、布光方式提前有所设计。

(5) 美工组

美工组设有总美工师、美工设计及服装、道具、化妆等小组，根据场景制作需要和拍摄时对服、化、道的要求安排适量置景工和服、化、道等方面的人员。对美术、置景、道具、化妆、服装各个部门的创作进行指导、设计，使所有工作人员对电影的美学风格达成共识，统一创作思路。美术师将适用的景地照片带回剧组，并陪导演、摄影、灯光等部门去看景、定景。美术、置景、道具部门合作完成拍摄现场的准备，在不具备实景拍摄的条件时，要进行人工搭景。道具部门向制片组提供所需要道具清单，由制片部门来购买、租赁、制作道具。服装部门设计演员的服装，并提出清单由制片部门购买或者租赁。化妆部门设计演员化妆，并提出清单由制片部门购买化妆用品、套、头饰等。

(6) 录音组

录音师与导演沟通，设计全剧的声音效果。录音师同其他主创人员一同看景，对即将进入的景地的录音条件做到心中有数。录音部门向制片组提供所需要的器材清单，并检查、试用租赁来的录音器材。

有时，为了应对突发事件，可以设立突发事件决策小组。突发事件决策小组应由监制、客户、制片和导演4个主要工作成员组成，专门负责处理拍摄过程中出现的种种突发状况的应急工作，如场地、工伤、演员、天气、客户的突发意见和特殊要求，以及对其意

见和要求的修订。对拍摄工作来说，节约时间十分必要，因为每多拍摄一天，器材和演职人员的费用都会增加。

2. 各部门职责

前期筹备各部门确定后，还需要分配各部门职责。每组人员的工作职责可以使用责任矩阵进行明确。

专题看板：责任矩阵

责任矩阵是以表格形式表示完成工作分解结构中工作细目的个人责任方法。这是在项目管理中一个十分重要的工具，因为责任矩阵强调每一项工作细目由谁负责，并表明每个人的角色在整个项目中的地位。通过责任矩阵，我们可以清楚地知道每一个成员在项目执行过程中所承担的责任。

责任矩阵表头部分填写项目需要的各种人员角色，而与活动交叉的部分则填写每个角色对每个活动的责任关系，从而建立"人"和"事"的关联。不同的责任可以用不同的符号表示。例如P(principal)表示负责人；S(support)表示支持者或参与者；R(review)表示审核者。用责任矩阵可以非常方便地进行责任检查：横向检查可以确保每个活动有人负责，纵向检查可以确保每个人至少负责一件"事"。在完成后续讨论的估算工作后，还可以横向统计每个活动的总工作量，纵向统计每个角色的投入的总工作量。剧组的责任矩阵如表5-2所示。例如，在"视频审查"中，制片组是主要负责，导演组起到支持作用。

表5-2　责任矩阵表

	制片组	剧务组	后勤组	导演组	演员组	剪辑组	摄影组	照明组	美工组	录音组	编剧
编写剧本	S	S		S							P
确定预算	P	S									
组建剧组	P	S	S	S	S	S	S	S	S	S	
剧本审查	P										S
服化道具	R	S	S						P		
拍摄阶段	S	S	S	S	S		P				
灯光调度	S	S	S					P			
现场录音	S	S	S							P	
初次剪辑	S	S	S			P					
镜头补拍	S			S							
后期剪辑	R					P					
效果制作	R										
视频审查	P			S							
宣发路演	P			S	S						
周边衍生	P										

(四) 剧本审查

前期筹备的最后一个环节是剧本审查。根据《电影剧本(梗概)备案、电影片管理规定》，持有《摄制电影许可证》的电影制片单位和在地市级以上市场监管部门注册登记的各类影视文化单位(以下简称"影视文化单位")摄制电影片，应在拍摄前将电影剧本(梗概)送审备案。剧本审查阶段需要上交准备材料，预留剧本审核期限。通过剧本审查的必备条件有：第一，持有《摄制电影许可证》的电影制片单位或在地市级以上市场监管部门注册登记的各类影视文化单位；第二，制片单位实有资金达到所拍摄影片成本的三分之一以上。

剧本审查中，由申请人提交申请给受理人(经办人)，受理人(经办人)检查材料，接受申请材料后，经过初审、审核、审批几个阶段。如果均通过，申请人则可以领取文书。如果检查材料不通过，则需要补充完善。如果接受申请材料，初审不通过，申请人将收到审查不通过的书面通知。具体审查流程如图5-3所示。

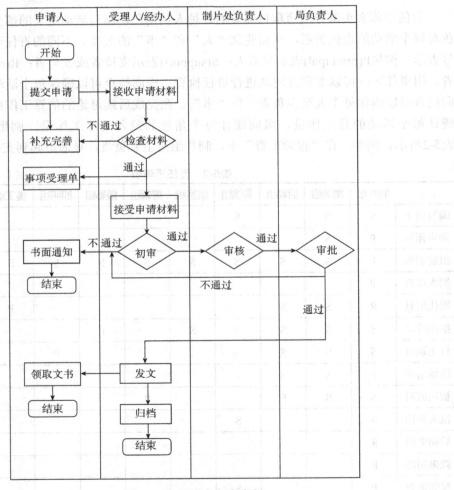

▶ 图5-3　电影剧本审查流程

专题看板：电影公映许可证

依据《电影管理条例》，与取得电影公映许可证相关的条款包括：

国家实行电影审查制度。未经中华人民共和国电影局审查通过的电影片，不得在境内发行、放映、进口、出口。

电影审查机构应当自收到报送审查的电影片之日起30日内，将审查决定书面通知送审单位。审查合格的，由国家电影局发放《电影公映许可证》及《电影公映许可证》证号片头，该片头由国家电影局统一制作。电影制片单位或者电影进口经营单位应当将《电影公映许可证》证号印制在该电影片拷贝第一本片头处。

个人未经许可擅自举办涉外电影节(展)，或者擅自提供未取得《电影公映许可证》的电影参加电影节(展)的，5年内不得从事相关电影活动。

二、拍摄实施

前期筹备工作完成后，拿到拍摄许可证，就可以确定开机日期进入正式拍摄阶段。这时称作"开机"。有时候为起到宣传作用，也为了讨个好彩头，发行方也会安排一个开机仪式，表示电影正式开拍。电影的拍摄必须严格按照上一个阶段制定的拍摄周期来进行，不然容易出现延期，延期会导致电影价值骤减等现象，无法达到预期收益。在拍摄阶段，需要所有人员各司其职，全力保障电影拍摄的顺利进行。拍摄实施过程如图5-4所示。

(一) 人员安排

开机后，所有工作人员，从导演到演职员，正式进组。不同部门工作人员职责不同，例如，制片主任负责整个剧组的食宿、交通、现场维护、场地练习、预算控制、财务管理等。表5-3是部分主要工作人员的职责。

表5-3 部分主要工作人员及职责

工作人员	职责
制片人	一部电影的最高负责人(筹集资金，建立剧组)
制片主任	管理整个剧组
导演	创作组中最高负责人(调动全剧组的积极性，在限定的时间内完成拍片计划)
监制	后期制作中的最高负责人(后期剪辑中做监督工作)
策划人	对制片人负责(负责影片的除剧本以外的案头工作)
编剧	对制片人和导演负责(创作剧本和在第一时间修改剧本)
艺术指导	对导演负责(负责影片中整体的影调定位)

1. 制片人

电影制片人，也称"出品人"，指影片的投资人。影片的商业属性，决定了制片人是

▶ 图5-4　影片拍摄实施的WBS图

一部影片的负责人，有权决定拍摄影片的一切事务，包括投拍什么样的剧本，聘请导演、摄影师、演员，派出影片监制(代表制片人管理摄制资金)，审核拍摄经费并控制拍片的全过程。影片完成后，制片人还要进行影片的洗印，向市场进行宣传和营销。制片人一般是电影公司的老板或资方代理人。负责统筹指挥影片的筹备和投产，有权改动剧本情节，决定导演和主要演员的人选等。制片人大多懂得电影艺术创作，了解观众心理和市场信息，善于筹集资金，熟悉经营管理。电影生产中有时把制片人称为监制，通俗地讲制片人就是投资者或者能够拉来各种赞助的人。

制片人或出品人相当于一家公司的董事长。有出品人又有制片人时，则制片人是出品人所聘请，出品人是制片单位的负责人，但对于影片的制作职责是一样的。制片人工作的最主要内容是负责组织制定并监督实施影视剧摄制计划与摄制预算。在没有剧本或剧本不成熟的情况下，制片人还要负责组织必要的剧本创作工作。制片人对确定影视片的风格，包括确定导演在内的摄制组主要成员的构成，确定主要演员的人选方面负有重要责任。在预算不足的情况下，制片人还要负责筹措资金。有的制片人还负有发行的责任。

制片人在拍摄之前就已经开始工作。制片人在前期制作阶段的工作包括以下内容。

(1) 剧本统筹

剧本是拍片的原始条件。影视剧本来源目前有三种：编剧独自创作完成；由小说或其他文学作品改编；制片人出面组织剧本创作团队，集体创作剧本。制片人在这一过程中，需要基于受众视野、市场状况、政策因素等方面的考虑，选择具有满足观众、市场、投资商要求的剧本创意和题材。

(2) 筹资金、定预算

很多影片迟迟没有开拍，很大一部分原因是资金没有到位。影视行业本身就具有高风险，没有人能确定这部电影在上映前能够获得利润。因此制片人必须认真研究剧本，估算可能支出的费用。

(3) 定导演、组团队

制片人确定好剧本及资金后，开始寻找合适的导演。之后的团队组员由制片人和导演商量定夺，最后成立导演组、制片组、美工组、摄影组、录音组5大部门组成的拍摄团队。

2. 制片主任

制片人的意见将由制片组成员实施，制片组主要任务是制订制作计划。在剧本完成之后，制片人会请制片主任制定剧本分解表。制片主任对制片人负责，是制片人最主要的助手，主要工作是协助制片人编制影视剧的预算、制订拍摄计划、保证摄制组日常工作的正常运作及控制资金的支出。制片主任还要根据制片人的授权与要求，代表摄制组联系外景

场地，联系人员等协调并签署协议。现在有时候还会有"副制片人"，副制片人实际上履行制片人应履行的职责，有时这个头衔会授予某个制片主任或者副导演，以表彰他们做出的贡献。

剧本分解表也称为剧本场景表，因为在影片制作时，并不是按照影片上最后呈现的画面排列顺序所拍摄。通常同一个场地若干戏会集中拍摄，这种拍摄方法可以大大减少布景和运输次数、节约经费、提高拍摄效率。剧本分解表一般包含有以下内容：拍摄地点、内景或外景、故事发生时间、场次序号、演员与群众演员及对美术、化妆、服装、道具、制片等各部门的简要提示。根据剧本分解表可以制定拍摄日程表和制作日程表。拍摄日程表是在拍摄前期制定有关拍摄过程中所要完成的拍摄任务的计划表格，包含日期、时间、场次序号、拍摄地点、情节简述及演员服装道具等要素。制作日程表是用来规划整个制片周期中前期制作、拍摄及后期制作等阶段时间长度的重要文件。

3. 制片(制作经理)

制片相当于制片主任助理，主要工作有：负责拍摄现场运转协调，管理生活与车辆调度的后勤等，负责协调美术道具等。制片对制片主任负责，没有独立决定权。

制片是电影制作中的中层职位，负责具体的运营事务，向导演和监制负责。在摄制组中，制片和统筹是两个职务。制片可以分成很多部门的制片：生活制片是管理剧组生活、后勤等的管理人员；现场制片是管理现场的纪律和保证主创部门的顺利创作的管理人员；生产制片是管理剧组的场景的制作陈设等的管理人员(在以前的电影厂，生产制片还负责整个剧组的拍摄计划。现在这部分工作已经由统筹负责)；外联制片是联系剧组在外拍摄场景的接洽的管理人员(类似一个单位的公关部门)。各个制片部门上面有制片主任，制片主任上面有执行制片人(有的直接面对制片人，执行制片人介于制片主任和制片人之间)；下面有若干剧务，就是干一些具体事务的人员(剧务对制片负责)。制片部门的人不介入剧组的整个艺术创作，相当于一个单位的后勤部门。

4. 导演

影视制作中，导演的重要性不言而喻，从文案到脚本、客户沟通、拍片的所有准备，甚至是后期制作，导演都需要贯穿其中。导演的工作内容包括：组织创作人员研究和分析剧本，帮剧本找到适当的表达形式；和制片人、导演组其他成员一起遴选演员；选择外景或搭建室内景；完成道具准备和现场布置；完成后期制作(剪辑、录音、主题曲、动画、字幕、特效等)；为作品做宣传等。导演是一部作品艺术创作上的艺术指挥官，或者是艺术创作的灵魂人物。

(1) 拍片前准备

导演需要对影视制作估价，包括布景设计与制作费、剧组人员费用、演员费用、服装费、胶片费、冲洗费、特技费、器材费等。导演还需要制定拍摄计划：拍摄时间、场景地点等。

(2) 正式开拍

导演在整个影视制作流程中，基本上是贯彻始终的，他有着双重身份，既是电影制作流程的指导者，也是个服务者，是为客户服务的。

影视制作中，导演是整个团队的核心，需要把关全局。这就要求导演在影视制作开始

前，能预测全部突发情况，保证影片制作能够顺利完成。影视剧组里除编剧以外的演员、摄影、录音、美术都要根据导演提出的、确定的艺术创作总体方针来进行创作工作，在拍摄现场，演员、摄影、录音、美术、灯光都要听从导演的指挥来进行场面调度、进行拍摄。

(3) 后期制作

导演此时化身为剪辑指导，如果影片里有动画或特效的部分，导演也要与动画师、特效师交流。在配音时，导演也需要与录音师交流，告诉他们什么时候要有什么节奏音效等。导演即使不亲自摄影、剪辑，也会最大限度地介入。布景的搭建、演员的选择和调教，都体现着导演的意志。对一部电影的贡献来说，编剧是和演员、摄影师、剪辑师一个层面的，导演是另一个层面。

5. 副导演

副导演主要负责协助导演进行工作，具体工作包括：在影片筹备阶段，副导演负责文字资料和形象资料的搜集工作，协助导演编写分镜头剧本、制作场景表、选演员、选外景等；在拍摄阶段，负责检查现场的各项工作，包括对化妆、服装、道具部门的检查和督促，根据导演意图和要求进行片段排练的组织工作，在拍摄时负责指导后景中群众演员的表演及环境气氛的布置；在后期阶段，负责检查配音工作及混合录音前的一切工作，并制作预告片。

6. 监制

监制通常受命于制片人或制片公司法人，负责摄制组的支出总预算和编制影片的具体拍摄日程计划，代表制片人监督导演的艺术创作和经费支出，同时也协助导演安排具体的日常事务。

7. 策划人

策划人在制片前、中、后期都发挥着重要作用，工作包括：对内制片工作和对外宣传等方面工作的策略规划，从而使电影产生最大的经济效益。在对整个电影的定位、特色要求准确把握的基础上，与各个工种沟通交流，做拍摄前的准备工作。

8. 统筹

统筹在一个剧组中相当于一个单位的办公室主任的角色，属于导演部门，要负责整个电影的拍摄计划，在剧组中是一个非常重要的角色。每天的拍摄计划都由统筹来安排。统筹要和每一个部门都协调好：美术部门的场景能否顺利完工、演员是否到位、制片部门是否把场地联系好，还要跟导演沟通拍摄时间、拍摄顺序，等等。

9. 演员

演员是运用表演技巧，在影视作品中把文学剧本中或导演(编导)不成文构想的角色创造成银幕/屏幕形象的人。演员是将剧本与观众相联系的纽带，演员通过亲身演绎的方式让人们将情感带入到电影中，从而起到情感共鸣的作用。演员用本人的容貌、体态、气质以至本人的个性来创造人物形象。

(二) 拍摄流程

拍摄流程分成三个阶段：准备、彩排、拍摄。

1. 准备

准备主要是现场环境布置，通常来说，布景搭建人员是最早到达现场的工作人员，货车司机运输拍摄所需物资、勤杂工搬运物资，美工负责修整一些破绽，摄影指导和照明师开始布光，录音部门测试录音设备。

2. 彩排

彩排可以分为两种形式。第一是针对演员表演进行彩排，导演和演员共同合作进行舞台调度，确定合适的表演情绪。第二种是技术彩排，主要是为方便技术工作人员的工作，所有演职人员全部到场，所有布景、道具、灯光及设备都要到位，技术彩排中演员不需要把每个表演细节都表现出来，只需要大致过一遍走位和台词，方便技术人员选取拍摄角度、精调灯光和确定麦克风的最佳位置。

3. 拍摄

开机时，第一助理导演会要求现场保持安静，然后发布指令："录音启动、录像启动"。录音机和摄影机开始录制后，导演发号指令"拍板"就会有工作人员(通常是摄影助理或制片助理)拿着一个场记板站在镜头前面，上面标注与该镜头相关资料：导演姓名、拍摄日期、片名、镜头内容摘要、场记及拍摄次数。用于胶片拍摄的场记板上方有一个活动手柄，靠手柄与板的撞击寻找画面，可以保证画面与声音保持一致。拍完场记板后，导演说："开始"，演员在听到指令后一两秒开始表演，以免导演的声音进入表演的镜头。一个镜头是否重新拍摄，取决于导演。当导演宣布一天拍摄结束之后，工作人员开始清理现场。导演批准下面的时间安排表之后，每日进程报告表就要送到制作办公室中，通告也由导演助理分发到演员和工作人员手里。

(三) 拍摄阶段的注意事项

1. 预算调整追加

由于实际拍摄所呈现出的效果和预期所要达到的效果肯定会存在一些差异，所以在这个过程中经常会产生预算吃紧、需要增加预算的情况。例如，导演韩延在拍摄《动物世界》的时候，一场追车戏就需要耗用大量预算，由于口头表述并不能有效地说清楚自己想要的效果，他通过一堆玩具模拟了自己对于追车片段所想要的效果，并且追加了预算(见图5-5)。

▶ 图5-5 　《动物世界》镜头

2. 额外镜头处理

拍摄阶段基本上是电影制作过程中最紧张，参与人数最多(有时候需要大量后期特效的话，往往后期特效团队的人数，也会超过片场人数)的时期。这一阶段不仅要拍制作好的分镜，还要拍出大量的额外镜头，方便在后期制作时进行比对，选出比较合适的镜头。

3. 团队协调配合

实拍是耗时最短的工作，但也是最繁忙辛苦的一段时间。监制负责拍摄的纪律和品质；创意总监负责画面的元素和风格；制片负责协调客户、资金和拍摄进度(制片一般不介入直接拍摄)；客户总监负责传达客户意见；制片助理负责后勤、调度和进度。导演下辖导演组成员、摄影组成员、美术组成员和演员完成拍摄。决定电影成品的好坏也多半在拍摄阶段，如果在后期制作时发现成片不理想，需要进行大量补拍的话会很麻烦，不仅需要重新召集团队，还很有可能导致影片不能及时上映，失去热度。所以这个阶段摄影、灯光、录音、场务、演员等各个部门必须密切配合才能制作出一部优秀的电影。

4. 突发事件应对

在拍摄过程中难免会遇到档期冲突、演员受伤、场地受限等突发事件，剧组一般会启用突发事件应急预案。如遇到演员档期问题，首先会跟演员进行协调；如不能协调，则会根据当时情况修改剧本或修改拍摄日程以确保按时完成拍摄的任务，尽量避免过多财务损失；当遇到演员受伤，剧组一般会用替身演员代替其表演；如特殊原因或伤势较重演员不能到场进行拍摄，则会启用备选方案或者更换演员。

三、后期制作

所有的镜头都拍摄完毕之后，就要进入后期制作。这个时候，剧组就可以解散，主要剪辑工作由后期组来完成，有的导演喜欢自己掌握剪辑的主导权。

后期制作是指用实际拍摄所得的素材，通过三维动画和合成手段制作特技镜头，然后把电影、电视剧的片段镜头剪辑到一起，形成完整的影片，并且为影片制作声音。主要包括整理素材、初剪、精剪、音频处理、特效处理、字幕处理、成品输出7个部分(见图5-6)。后期制作不仅仅是常规意义理解的剪辑，它还包括剪辑后的画面调色、特效包装、音乐制作、声音合成、画面声音混录等环节。

后期制作包括如下内容。

1. 整理素材

将拍摄到的未经编辑的视频和音频文件输入计算机，转换成数字化文件后再进行加工处理。

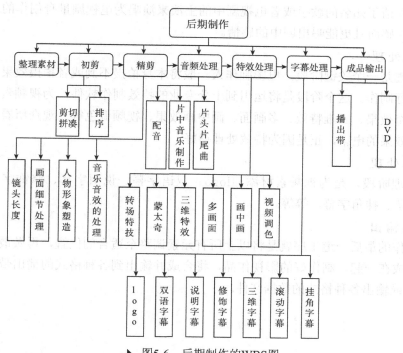

▶ 图5-6　后期制作的WBS图

2. 初剪

初剪也称为粗剪。剪辑工作通常在电脑上进行，所以拍摄素材图片需要通过转磁再传输到电脑之后，电影导演和剪辑师才能够开始初剪。在初剪环节中，电影导演会将拍摄素材图片依照脚本制作的次序拼凑起来，剪接成一个没有视觉动画特效、没有旁白和背景音乐的版本。这也是整个影视制作过程中第一次呈现出的制作成果。

3. 精剪

在客户认可了最初的剪辑后，才能进入正式的剪辑阶段，这个阶段也就是精剪。精剪部分会根据客户看完初剪后影片所提出的意见进行修正，经过对画面的反复推敲后，结合"蒙太奇"结构进行更为细致地剪辑。

4. 音频处理

为视频素材添加背景音乐、特效音乐、专业播音员多语种配音解说、对口型配音、配乐。旁白和对白就是在这个时候完成的。在旁白和对白、音乐处理完成以后，音效剪辑师会为电影配上各种不同的声音效果。

电影的音乐可以作曲或选曲。如果作曲，电影音乐将和画面有机结合，但成本会比较高；如果选曲，在成本方面会比较经济，不足的是，别的电影也可能会用到这个音乐。电影的作曲或选曲非常重要。例如，电影《匆匆那年》，借助王菲的歌曲，节省了一般的宣传推广费用。电影《港囧》的音乐《清风徐来》，堪称天籁来音。电影《无问西东》的同名主题曲《无问西东》，也排在音乐榜前端。电影《前任攻略3》，这部从三四线小城市火起来的电影，主题歌《体面》不仅火了电影，也火了演唱者。电视剧也是一样的，有些

电视剧制作人请了知名的歌手或者电视剧中的主演来演唱为电视剧量身创作的歌曲，不仅让观众有代入感而且更能唱出剧中的感情。

5. 特效处理

特效处理是一个关键阶段，电影制作人一般将本身拍摄不到或者拍摄效果不好的地方运用特效进行制作。这个阶段是将运用到十分专业的特效制作软件，为视频素材加入转场特技、蒙太奇效果、三维特效、多画面、画中画效果、视频调色等。观众所看到的很多具有震撼视觉效果的电影，正是因为特效处理得好。

6. 字幕处理

字幕处理阶段，是为视频素材添加logo、双语字幕、说明字幕、修饰字幕、三维字幕、滚动字幕、挂角字幕，等等。

7. 成品输出

后期制作的最后一道工序就是将以上所有元素调整至适合的位置，再做最后一次全局校色，并合成在一起。制作好的影视作品，将合成并输出到各种格式的播出带，压制或刻录至DVD，或输出各种格式的数据文件。

四、审查

(一) 影片初审

影片摄制完成后，制片方须登录国家电影局官网"电影电子政务平台"，填写"影片送审"栏目，按照影片内容逐项填写完毕后提交，并按说明下载、打印相应的文件(以下2、3、4、5、6、7项)。应将以下资料提交省级电影主管部门审查。

① 高清数字节目带(HDCAM)一套。

②《国产影片审查报批表》一式三份，须加盖第一出品单位的公章。

③《主创人员登记表》一份(需按照实际填报，不得出现瞒报漏报等情况)。

④ 影片片名英文译名的报告，请提交省级电影主管部门批复同意。

⑤ 影片如需变更片名，请提交省级电影主管部门批复同意。

⑥ 影片如需增加、变更出品单位的，须提前申报，并经省级电影主管部门批复同意。

⑦ 影片聘请境外主创人员，请提交省级电影主管部门批复。

⑧ 影片完成台本的电子文档(附光盘)。

⑨ 交回该片的《电影剧本(梗概)备案回执单》或《摄制电影片许可证(单片)》。

省级电影主管部门或电影审查委员会审查合格的，发给《影片审查决定书》；审查不合格或需要修改的，应在《影片审查决定书》及《影片审查意见表》中做出说明，或修改完成后发放《影片审查决定书》。

(二) 领取片头

影片经省级电影主管部门审查通过后，可持以下材料原件至国家电影局办理领取《电

影公映许可证》片头(即龙标)手续。

① 影片DVD一套(已按省级电影主管部门的意见修改完毕)。

② 省级电影主管部门出具的《影片审查决定书》(须加盖电影审查委员会或省级电影主管部门公章)。

③ 省级电影主管部门出具的《影片审查意见表》(须领导签字、加盖电影审查委员会或省级电影主管部门公章)。

④《国产影片审查报批表》一式二份(须加盖第一出品单位公章；须带有领导签字、电影审查委员会或省级电影主管部门公章)并附电子文档(光盘)。

⑤《主要创作人员登记表》一份并附电子文档(光盘)。

⑥ 省级电影主管部门同意更改影片片名的批复。

⑦ 省级电影主管部门同意影片英文片名批复。

⑧ 省级电影主管部门同意增加、变更出品单位、摄制单位的批复及联合出品、摄制合同(出品人数量与出品单位数量须相符)。

⑨ 省级电影主管部门同意聘请境外主创人员的批复。

⑩ 影片完成台本的电子文档。

⑪ 影片如系特殊题材(如公安、司法、少数民族等)，需提供相关单位的协审意见。

⑫ 交回该片的《电影剧本(梗概)备案回执单》或《摄制电影许可证(单片)》原件或复印件。

⑬ 经办人领取电影片头的授权书(须加盖第一出品单位公章)。

(三) 影片终审

领取《电影公映许可证》片头后，请将以下材料提交国家电影局，进行影片终审。审查合格的，发放《电影公映许可证》。(以下所有影片格式均须加《电影公映许可证》片头，中文片名下须加注英文译名，出品人数量须与出品单位数量一致。影片应为最终发行版，不得添加水印、时码，在每套带子、光盘与包装盒的正面、侧面均须贴有片名及出品方的标签。)

①《电影片数字母版制作送审单》。

②《影片终审信息表》(2019年版)一份并附Word版本电子文档光盘；表内中文片名、英文片名与批复及影片须一致，英文片名大写。

③ 数字电影母版一套(如D5带、HDSR带或数字硬盘DCP打包文件，标注片名)。

④ 影片DVD三张(每张光盘标注片名、公映许可证号、递交日期、时长)。

⑤ 如提交数字硬盘，需附影片HDCAM一盘，送审硬盘需装在卡扣式硬盘保护盒内送交，在保护盒正面及底面标注影片名称，送审日期。

⑥ 影片国际乐效一套(光盘)。

⑦ 影片如有修改，请送交最终完成台本的电子文档(光盘)。

⑧ 相关剧照(5张不同)和海报，并附电子文件(光盘)。

⑨ 增加、变更出品单位(含联合出品)，需提交批复文件原件及营业执照副本复印件。

⑩ 摄制单位(含联合摄制)提交合同或声明的复印件及营业执照副本复印件(摄制单位及联合摄制单位必须提供与出品单位的合同,声明仅限党政事业单位作为联合摄制单位时使用)。

⑪ 经办人领取公映许可证的授权书(须加盖第一出品单位公章)。

⑫ 影片字幕制作须参照《国产电影片字幕管理规定》及《关于规范电影片署名相关事项的通知》。

如果影片已在省级电影主管部门进行技审,将以上材料及技术审查通过依据送交国家电影局。

《电影片数字母版制作送审单》《国产影片终审信息表》在国家电影局网站《电影片送审须知》下载。

第二节　电视产品的创作生产流程

电视产品分为电视节目(新闻节目、综艺节目和专题节目)、电视剧、动画片和纪录片。不同产品的创作生产流程有相似之处,也有很大的不同,了解不同电视产品的创作生产流程是影视产品运营管理的重要基础知识。

一、电视节目的创作生产流程

电视节目的创作生产流程可分为4个阶段,即构思创作、现场录制、编辑混录和审查。

(一) 构思创作

电视节目在构思创作(即策划)阶段需要完成如下工作。

第一是节目构思,即确立主题,搜集资料,草拟脚本。

第二是主创人员召开碰头会,写出分镜头方案。

第三是筹备拍摄计划。拍摄计划是节目的基础,节目的构思越完善,考虑得越周全,节目制作就越顺利。其具体包括如下内容:

- 人员配置,即根据节目性质选择导演、演艺人员、主持人、记者等,向制片、服装、美工、化妆人员说明情况,初步讨论舞美设计、化妆、服装等方面要求;
- 确认前期制作所需设备的档次及规模,配备摄像、录音、音响、灯光等特技人员;
- 制片部门要确定选择的拍摄场地及后期保障,各部门主要负责人讨论并确认拍摄计划。

第四是各部门细化自己的计划,如签订租赁合同,建造场景道具、图版,征集影片、录像资料等。

(二) 现场录制

不同类型节目有其不同的制作方式。以下我们以演播室为例进行介绍。

① 准备排演剧本。

② 做演播前的排练。导演阐述拍摄想法；演员练习走位，调整表情、动作等，并与大家交流讨论；相关部门确定灯光、舞美、音响、音乐、转播资料等。

③ 分镜头剧本准备。其包括镜头序列、景别、角度、技巧、摄像机编号、切换钮编号等。

④ 演播室准备。其包括舞美置景、服装配齐、灯光试验、通信联络、录像磁带等。

⑤ 摄像机准备。其包括准备各项设备、检查摄像机、调整灯光、带声音操作等。

⑥ 走场。走场是在以上诸项完成之后进行的。

⑦ 最后排演(带机彩排)。其包括演员表演、导演处理、协调运用等。

⑧ 录像。正式录制或试录，确定每段的场记、时间标准，并适当穿插及备份镜头的拍摄。

(三) 编辑混录

节目的编辑混录阶段需要完成以下工作：

① 编辑素材；

② 完成特技的运用、字母的制作；

③ 画面编辑完成后，进行初审；

④ 混录；

⑤ 输出完成片。

(四) 审查

电视节目的审查主要依据《广播电视管理条例》和《广播电视安全播出管理规定》。

广播电台、电视台应当提高广播电视节目质量，增加国产优秀节目数量，禁止制作、播放载有下列内容的节目：

① 危害国家的统一、主权和领土完整的；

② 危害国家的安全、荣誉和利益的；

③ 煽动民族分裂，破坏民族团结的；

④ 泄露国家秘密的；

⑤ 诽谤、侮辱他人的；

⑥ 宣扬淫秽、迷信或者渲染暴力的；

⑦ 法律、行政法规规定禁止的其他内容。

广播电台、电视台对其播放的广播电视节目内容，应当依照以上规定进行播前审查，重播重审。广播电视新闻应当真实、公正。

安全播出责任单位的广播电视节目源管理，应当符合下列规定：

① 广播电台、电视台在节目制作、节目播出编排、节目交接等环节应当执行复核复审、重播重审制度，避免节目错播、空播，并保证节目制作技术质量符合国家、行业相关标准；

② 广播电台、电视台直播节目应当具备必要的延时手段和应急措施，加强对节目的监听监看，监督参与直播的人员遵守直播管理制度和技术设备操作规范；

③ 从事广播电视传输、覆盖业务的安全播出责任单位应当使用专用信道完整传输必转的广播电视节目；

④ 不得擅自接入、传送、播出境外广播电视节目；

⑤ 发现广播电视节目中含有法律、行政法规禁止的内容的，应当立即采取措施予以消除或者停止播出、传输、覆盖，保存有关记录，并向广播影视行政部门报告。

二、电视剧的创作生产流程

电视剧创作生产流程分为前期筹备、拍摄实施、后期制作、审查4个部分。一部电视剧的诞生，这4个部分缺一不可。前期筹备是为电视剧产品定下基础；拍摄实施是让整个电视剧产品有整体框架和内容；后期制作是完善产品；审查通过后将会呈现一部合格的电视剧产品。

(一) 前期筹备

电视剧前期筹备需要完成申报(申报期限、具体程序、申报要求等具体内容见第二章第一节)，并做好前期筹备工作。

前期筹备是一部电视剧的根基，影响甚至决定了一部电视剧制作与拍摄的方向。前期筹备内容主要包括创作剧本、筹集资金、组建团队、甄选演员、准备拍摄器材、勘景置景、演员定妆几个部分。

(1) 创作剧本及确定摄制方案

剧本大纲在电视剧立项之前已确定，在前期筹备期间应确定最终版本，并制作分镜头脚本，以便接下来进入实拍阶段。如电视剧《潜伏》分镜剧本示例。

第一集

1-1 空镜　山城重庆　日外

字幕：重庆1945年3月

1-2 阁楼　日内

余则成的手在调试监听设备的音量旋钮，耳机中出现了林怀复说话的声音。

林怀复(OS)：……据我所知，参加旧金山会议的代表，蒋介石早就内定了，有宋子文、顾维钧、王宠惠、胡适等8个人。多无赖的决定呀，怎么能没有共产党的代表呢？别说这是国际事务了，就是在袍哥帮会里做这种过河拆桥的事，也会有人骂娘的，不仗义嘛。

余则成一边听一边记。

窃听设备的连线，从设备后面顺着墙壁往上，然后进入顶层缝隙，在缝隙里延伸。

1-3　林怀复家　日内

连线经过缝隙，进入林家的吊灯，这是窃听器安装的地方。

六七个中年激进人士在听。

林怀复：周恩来跟赫尔利说过代表团必须要有中共的人，而且很具体地提出了周恩来、董必武、秦邦宪三人参加，他们置之不理。

（2）筹集资金，确定预算

资金是剧组运作之本，剧组从前期准备到实拍阶段再到后期宣传运作，都需要大量资金投入才能得以运转。剧组可通过投资方赞助及融资等方式获得前期运转资金。在确定预算阶段，可以统计每个部门所需的预算，再最终汇总到一起来进行估算，并制作成本预算表(见表5-4)。在成本预算表中，可以根据岗位、人数、金额等预估拍摄成本。预算与支出最终都会写入财务报表，并依此计算整个剧组的收支情况。

（3）组建拍摄团队

主创人员是剧组的灵魂向导，选择正确且志趣相投的各部门主任将会对电视剧拍摄起到事半功倍的作用。剧组主创人员包括制片人、导演及出品人等对剧组起指导作用的团队成员。此外，美工、摄影、录音、场记等剧场工作人员也是电视剧拍摄顺利完成的必要保障。

（4）演员甄选

演员选角适当与否在一定程度上决定着影视剧最终播放时所获取的关注度，演员的表演专业水平、颜值及其粉丝量都对影视剧传播起着至关重要的作用。部分剧组在选角过程中对其进行保密，待成片正式播放使观众耳目一新并有所期待，在一定程度上保持话题讨论热度。也有相当一部分剧组对于选角采取全开放模式，公开进行海选并逐级甄选，使观众对于演员人选及影视剧作品本身保持关注热度。选角争议也是剧组对于影视剧营销的一个重要的前期宣传方式。

（5）准备拍摄器材

在开拍前期，选择高质量的拍摄器材是影视剧拍摄得以顺利进行的硬件基础，开拍后所有的影像资料都将保存其中，是成片得以呈现的物质基础。此外，购置足够量的拍摄器材进行分组拍摄能节约剧组时间和资金成本，保障制作方利润。影视剧所需器材包括摄像机、滑轨、摇臂、三脚架等在内的摄影摄像设备，录音设备，打光灯，等等。

（6）勘景置景

由于影视剧拍摄分为实景外景拍摄和棚内拍摄两种方式，剧组在前期筹备过程中应做好充分的场景准备，在外景勘察选择及内棚搭制方面做好充足准备，以保证开机拍摄顺利进行、紧凑拍摄流程，达到降低制作成本的目的。

（7）演员定妆

在确定演员人选及工作人员后，需要为各角色人选定妆，并且预留充足的服装道具变更的时间，如遇到服装道具与演员不合适、不匹配的状况还能够及时更替。此外，还要拍摄剧照海报。通过发布演员定妆照、剧照等，为电视剧进行前期宣传，提高知名度。

表5-4　电视剧成本预算表

部门	岗位	人数	数量	单价	金额(万元)	备注
负责人	出品人	1	30集	1.5万元/集	45	
	制片人	1	30集	5000元/集	15	
	艺术总监	1	30集	4000元/集	12	
共计	72万元					
剧本	编剧	1	30集	1.5万元/集	45	
	文学策划				6	
	编辑	1	30集	1200元/集	3.6	
共计	54.6万元					
制片部门	统筹	1	30集	5000元/集	15	
	制片主任	1	30集	4000元/集	12	
	外联制片	1	30集	2000元/集	6	
	现场制片	1	30集	1500元/集	4.5	
	剧务	2	120天	100元/天	2.4	
	场务	2	120天	100元/天	2.4	
	会计	1	30集	1000元/集	3	
	文员	1	4个月	2000元/月	0.8	
	杂工	2	120天	100元/天	2.4	
	租车或司机（含各部门用车）	各10	120天		31	
	汽油或过路费				14	
	机票或火车票				15	
	采景				2	
	场租				20	
	库房、工作间				7	
	车墩场租费（景区、基地）		60天	8000元/天	48	
	食宿（拍摄期、包括主演及其助理）	80			70	
	剧照	1	4个月	1万元/月	4	
	杂费（办公用品交通电话等）				10	
	宣传（不含剧照）				1	
	保险				1	
共计	271.5万元					
合计	398.1万元					

(二) 拍摄实施

一般电视剧都是按照场次进行拍摄，即把发生在同一场景的戏集中起来拍摄。从我国目前情况来看，拍摄进度一般是5～6天一集，也有三天拍完一集的，一部20集的戏一般可在三个月内完成。

这个阶段的主要工作包括以下内容。

(1) 拍摄前的准备

拍摄前准备包括下达"导演通知单"，导演召开镜头会议，布置拍摄任务，验收布景，检查化装、服装、道具等工作。在拍摄前，各部门创作人员均要到实拍现场，明确和熟悉自己在每个镜头拍摄中所承担的任务。

(2) 正式开机拍摄

例如，一部30集的电视剧，每集剧本15页左右，总共450页左右。导演的速度有快有慢，每天4页左右。一般电视剧都是两组同时开机拍摄，A组导演亲自指导，B组副导演指导，A组拍一些主要的戏，B组在A组拍摄期间，利用同期租赁的场地和闲置的演员拍摄次要场面、补空镜、部分动作戏及部分大场面。所以，实际的拍摄时间大致能控制在4个月之内。

内景和外景分开集中拍摄，确定了拍摄地后集中把所需镜头拍完。每天拍摄时间按各组工作习惯，一般是边拍边粗剪，这样可以节省后期制作所需时间，每天晚上统筹确定接下来的一到两天的工作计划，并发放到各单位人员手中。有些比较讲究表演的导演会利用晚上时间提前排演第二天的戏份。

(3) 看样带

导演、摄像师、录音师、灯光师等在每天完成现场拍摄后，都要看样带，检查工作进展情况。

(三) 后期制作

后期制作就是对拍摄完的电视片或者软件制作的动画做后期的处理，使其形成完整的影片，包括加特效、加文字、为电视片制作声音等。后期制作包括以下具体内容。

(1) 视频剪辑

在经过拍摄期的视频同步粗剪后，后期工作小组在拍摄全部完成后将粗剪片进行精剪编辑，紧凑情节，以达到影视剧播出水平。

(2) 音频剪辑

由于剧组拍摄现场嘈杂，大多数剧组并不采取现场录音的方式进行音频采集，而是待视频精剪成片后根据视频内容需要进行二次录音，以保证音色精准真实。为保证配音真实有代入感，剧组一般采用原演员进行配音，也有部分剧组选择专业配音演员以提高其专业水准。

(3) 插曲配乐

除了视频配音以外，影视剧插曲配乐也是其文化特色体现之一，优秀且适宜剧情发展的配乐会对播放效果产生积极影响。

(4) 成片发行

经过后期视频及音频精剪合成后，大致成片已基本落实。后期工作小组即可将成片送回至制作方进行审核，待剧组提出修改意见后进行进一步修改完善，完成后即可成片发行。

(四) 审查

根据2004年《电视剧审查管理规定》，电视剧(含电视动画片)的审查程序如下。

① 送审国产电视剧(含电视动画片)，应当向审查机关提出申请，并提交以下材料：

- 《国产电视剧报审表》或《国产电视动画片报审表》；
- 制作机构资质的有效证明；
- 题材规划立项批准文件的复印件；
- 同意聘用境外人员参与国产电视剧创作的批准文件的复印件；
- 每集不少于500字的剧情梗概；
- 图像、声音、时码等符合审查要求的大1/2完整录像带1套；
- 完整的片头、片尾和歌曲的字幕表。

合拍剧的管理依照广电总局关于中外合作制作电视剧管理的有关规定执行。引进剧的管理依照广电总局关于境外电视节目引进和播出管理的有关规定执行。

② 电视剧审查机构在收到完备的报审材料后，应当在50日内作出是否准予行政许可的决定，其中组织专家评审的时间为30日。经审查通过的电视剧，由省级以上广播电视行政部门颁发《电视剧(电视动画片)发行许可证》。经审查需修改的，由省级以上广播电视行政部门提出修改意见。送审机构可在修改后，按照本规定重新送审。经审查不予通过的，由省级以上广播电视行政部门作出不予通过的书面决定，并应说明理由。《电视剧(电视动画片)发行许可证》由广电总局统一印制。

③ 送审机构对不准予行政许可的决定不服的，可以自收到该决定之日起60日内向广电总局电视剧复审委员会提出复审申请。广电总局电视剧复审委员会应当在50日内作出复审决定，其中组织专家评审的时间为30日，并书面通知送审单位。复审合格的，由广电总局核发《电视剧(电视动画片)发行许可证》。

④ 已经取得《电视剧(电视动画片)发行许可证》的电视剧，不得随意改动。需对剧名、主要人物、主要情节和剧集长度等进行改动的，应当按照本规定重新送审。属于重大革命和历史题材的国产电视剧，应当按照有关规定送审。

省级广播电视行政部门应在每月第1周将上月《电视剧(电视动画片)发行许可证》的颁发情况报广电总局备案。全国《电视剧(电视动画片)发行许可证》颁发情况由广电总局向社会公告。电视剧制作机构可以发行或委托其他机构发行其拥有版权并取得《电视剧(电视动画片)发行许可证》的电视剧或电视动画片。

电视台应当依照国家有关法律、法规、规章的规定播放电视剧，坚持播前审查和重播重审制度，并在每集的片首标明相应的发行许可证编号，在每集的片尾标明相应的制作许可证编号，制作机构和主创人员的署名不得遗漏。在公共利益需要的情况下，广电总局可以对已经取得《电视剧(电视动画片)发行许可证》的电视剧或电视动画片作出责令修改或

停止发行、进口、出口、播放的决定。

三、动画片的创作生产流程

动画片创作生产流程分为前期筹备、拍摄实施、后期制作、审查4个阶段。

(一) 前期筹备

动画片前期筹备需要完成申报、筹备内容等工作。

1. 申报

(1) 申报期

国家广播电视总局每年分两期受理电视动画片题材规划立项申请，每年1月1日至15日和7月1日至15日为申报期。国家广播电视总局原则上不受理申报期以外的申请。国家广播电视总局调整申报期，应提前60日向社会公告。省级广播电视行政部门可根据以上的申报期确定本辖区内电视动画片题材规划立项的申报期，并提前60日向社会公告。

(2) 具体程序

符合申请条件要求的中央单位所属电视剧制作机构，由其上级业务主管部门提出意见后，直接向国家广播电视总局提出电视动画片题材规划立项申请。符合申请条件要求的其他机构，应当向当地省级广播电视行政部门提出电视动画片题材规划立项申请。省级广播电视行政部门在初审通过后，报国家广播电视总局终审。

国家广播电视总局依法对申报材料进行审查，并在50日内做出准予或不准予立项的书面决定，其中组织专家论证的时间为30日。

(3) 申报要求

动画片的申报需要符合以下要求。

① 国产电视动画片题材的思想倾向和表现内容要符合党的方针、政策，符合中央的宣传精神，符合国家广播电视总局的各项要求。

② 申请制作备案动画片的申报机构，须持有《广播电视节目制作经营许可证》。

③ 申请备案的国产电视动画片题材内容如涉及重大或敏感的政治、军事、外交、统战、宗教、民族、司法、公安、教育、名人等特殊题材，制作备案前须征得省级以上(含省级)相关主管部门或有关方面的意见。

2. 筹备内容

动画片的前期筹备与电影、电视剧有所区别，主要包括如下内容。

① 确定故事情节、节奏及各种效果等。

② 人物设定：绘制故事中角色的二维形象设计稿，包括角色与道具等。

③ 人物色指定：在设计稿线稿的基础上，填充颜色变成彩稿，以确定角色的最终效果。

④ 场景设定：绘制动画故事中场景构图的设计稿，包括建筑、场景等。

⑤ 场景色指定：与人物色指定一样，需要给场景线稿填充颜色变成彩稿。

⑥ 台本绘制：即绘制分镜头台本。

⑦ 制片、统筹等工作：制片负责所有制作人员的召集管理，制作进度的制订与安排等工作；统筹负责制作工作进度的报表，协调各部门等工作。

(二) 拍摄实施

由于动画片的制作不需要演员，所以该阶段以制作为主、拍摄为辅。主要有以下几个步骤。

① 绘制分镜设计稿。这个是在台本的基础上，根据场景设计稿，进一步完善背景画面。分镜设计稿与场景设计稿不同，场景设计稿只画主要场景的造型，所以与人物造型一样，并不是每个镜头都要做一遍造型设计，而是做一个造型设计后应用到每个镜头里去。

② 绘制背景，即背景上色。

③ 绘制原画。原画就是角色在运动过程中的关键动作或姿势，绘制的依据就是台本和人物设计稿。

④ 做检查。检查原画的动态画质量，检查人物是否与设计稿一致，等等。

⑤ 绘制动画。绘制动画，就是在原画的基础上补画出其他动作。

⑥ 作监。当动画绘制完成后，还需要做检查，这一步骤的名称叫作监。

⑦ 上色。当动画通过以后，就需要给动画的角色上色。如果动画也是手绘的，则需要扫描进电脑后再上色，如果是在电脑中通过无纸动画软件画的，则可直接用软件所具有的功能上色。

⑧ 色检。当角色上色完成后，一般也会做一个检查，叫色检。与动画检查一样，就是检查角色的上色与色指定是否一致等，检查完毕确认后就可以交给合成了。

(三) 后期制作

后期制作是对软件制作的动画做后期的处理，使其形成完整的影片，包括加特效、加文字、为影片制作声音等。动画片的后期制作是整个项目中非常重要的一个部分。首先是合成处理；其次是后期处理；在经过后期合成、处理完所有的画面效果以后，动画片会输出到最后的剪辑软件中，进行添加配音及各种音效的处理；最后是输出成片，进行最后检查修改。

(四) 审查

国产电视动画片同电视剧的审查程序，具体内容见电视剧审查程序。

四、纪录片的创作生产流程

纪录片的创作生产流程需要经过前期筹备、拍摄实施、后期制作、审查4个阶段。

(一) 前期筹备

纪录片的前期筹备工作是非常重要的，它决定了这部片子的方向、档次。筹备工作做

到位，其故事性就可以体现出来，能吸引和打动观众，引起观众共鸣。相反，如果筹备不够深入，没有发掘纪录片的亮点，只是一味地将拍摄对象所做的事简单罗列出来，那么，纪录片就趋于平淡。

纪录片创作者要为未来的作品勾画出一个大致的轮廓，如表现哪些内容、采用怎样的结构方式、大致形成一种什么样的风格，等等，或者进一步设计出镜头的处理方式和解说词的内容。撰写解说词不同于一般的写文章，解说词要围绕纪录片的主线，主线即全片的立意。以《九指调解员》为例，有的解说词，观众听起来很舒服，跟画面很搭；有的解说词，观众听起来则很生硬，书面化严重。所以在编写的过程中，一定要注意尽量用短句，如果画面能表达清楚的，可以没有解说。

(二) 拍摄实施

纪录片制作人在根据脚本或拍摄大纲拟订拍摄计划后，就开始进行拍摄工作。和剧情片比，纪录片的机动性比较强，内容调整的弹性比较大，但仍然必须事前做好准备，譬如一趟外景预计拍摄的场景、天数，访问提纲、需要的器材、影带的数量，甚至包括住宿、用餐的地点等，都必须做好事先的安排。

在前期筹备进行过的预访及勘景，在拍摄之前可能需要再更深入地去做，或者需要再进一步地确认。在整个拍摄的过程中，拍摄大纲、计划随着所拍摄到的内容的变化而跟着做调整。譬如在访问某些角色的过程中，得到了先前做前置研究时所未曾得知的线索，可能就要增加拍摄的行程，或者修改脚本的内容。而随着拍摄的进展，拍片者和被拍摄对象的关系也可能有所变化，譬如被拍摄者可能开始抗拒拍摄或采访，这时拍片者就必须做好接下来的工作要如何去调整的准备。一定要保持自己的弹性，切忌紧守着拍摄大纲或脚本照本宣科。

(三) 后期制作

纪录片后期制作由后期制作人员按照解说词对拍摄内容进行后期制作，一般包含5个阶段。

① 初剪：根据内容整理拍摄素材，按照大景、中景、特写或者中景、特写对镜头进行整理。如果一部片子总是大景和中景，会给人以一种不自然的感觉。当然，这部分工作也可以在每次拍摄回来后进行整理。

② 配音：邀请专业人士对纪录片解说词进行配音。

③ 精剪：在初剪的基础上，结合配音文件进行精致制作，包括一些画面的过渡、声音的调节、音量的调节(不要时大时小)等。

④ 合成：精心挑选适合纪录片主题的音乐，进行最后合成。

⑤ 字幕：在成片上加入字幕。

(四) 审查

根据国家广播电视总局《关于实行电视纪录片题材公告制度的通知》，电视纪录片题材实行中央、省(自治区、直辖市)两级汇总，国家广电总局统一公告制度。

- 中央和国家有关单位所辖机构计划制作电视纪录片题材信息、中外合拍电视纪录片题材信息、从境外引进电视纪录片(含素材)题材信息，报国家广电总局。
- 军队系统机构计划制作电视纪录片题材信息、中外合拍电视纪录片题材信息、从境外引进电视纪录片(含素材)题材信息，由解放军总政治部宣传部汇总后报国家广电总局。
- 地方机构计划制作电视纪录片题材信息、中外合拍电视纪录片题材信息、从境外引进电视纪录片(含素材)题材信息，由其所在地省级广播影视行政部门汇总后报国家广电总局。

国家广电总局对全国电视纪录片题材信息进行汇总分析，与制作机构沟通协调后，制定《全国电视纪录片题材目录》，向社会公告。

列入《全国电视纪录片题材目录》的国产电视纪录片及其制作机构，可优先参评国家广电总局推荐优秀国产纪录片和年度优秀国产纪录片及创作人才扶持项目。

列入《全国电视纪录片题材目录》的电视纪录片，如需变更片名、集数、制作机构，应按照本《通知》第二条规定重新报送。

各省级广播影视行政部门要高度重视纪录片创作生产工作，认真组织做好电视纪录片题材汇总工作，特别是要做好社会制作机构的电视纪录片题材汇总工作，提高服务意识，以服务促发展，以服务促繁荣。

电视纪录片题材公告实行半年制。每年1月，发布全国上半年电视纪录片题材公告，中央和国家有关单位、军队系统、各省级广播影视行政部门请于1月1日前，将上半年电视纪录片题材报国家广电总局。每年7月，发布全国下半年电视纪录片题材公告，中央和国家有关单位、军队系统、各省级广播影视行政部门请于7月1日前，将下半年电视纪录片题材报国家广电总局。

电视纪录片题材公告由国家广电总局印发中央和国家有关单位、军队系统、各省级广播影视行政部门，并通过国家广电总局政府网站和中国纪录片网同时向社会公布，以供查阅。

第三节　网络视听产品的创作生产流程

随着新经济的发展，网络视听产品发展日渐成熟，平台生态化布局加快推进，营收增长迅速且结构进一步优化。网络视听产品正以多元化的形式和丰富的内容，拓宽传播空间，展现发展成果。网络视听产品创作生产流程也分为前期筹备、中期拍摄(拍摄实施)、后期制作和审查4个阶段，本节分别介绍网络剧、网络电影、网络综艺节目、网络短视频、网络音频的创作生产流程。

一、网络剧的创作生产流程

网络剧的创作生产流程需要经过前期筹备、拍摄实施、后期制作、审查4个阶段。

(一) 前期筹备

网络剧前期筹备需要完成以下工作：确定剧本、确定预算、组建剧组和确定发布平台。

1. 确定剧本

不论是网络剧还是上星剧(在星级卫视播出的电视剧)，除了拥有具备实力的制作团队，另一重要方面就是要有好的剧本。剧本的主要来源分为原创作品产生和根据已发表的文学作品改编。近年来，随着互联网公司进军文创产业，文学与影视的联系也更加紧密，越来越多的制作方选择购买已有一定知名度的小说改编为剧本。改编文学作品为剧本有两点益处：一是原作者拥有一定粉丝，能够为网络剧带来一定人气，提前为网络剧造势；二是用户对原创剧本的品质要求比以往提高不少，成本也相对较高，而改编文学作品为剧本，成本相对较低。目前，市面上仍有很大部分通过原创剧本拍摄制作的网络剧，还有一小部分通过其他影视剧等方式改编而成的网络剧。

在剧本的生成中，包含作品的创作、改编、使用等各环节，涉及的文书可能有《剧本委托创作协议》《剧本委托改编协议》《编剧聘请协议》《剧本采购协议》等，如果涉及历史名人事迹等特殊题材的，则还需要《拍摄许可授权书》等文书。在起草或审核与剧本有关的合同文件时，对于著作权及其邻接权的约定要求较高，其次为剧本创作时间节点、编剧锁定、酬金或授权费等内容。

如果剧本为通过文学作品或者其他影视作品等方式改编而成，则还应对剧本进行基本的调查，了解作品的著作权人、权利范围、权利期限等详细内容。

2. 确定预算

预算内容主要包含前期剧本打磨、主创聘用、场地设备租用、拍摄制作、后期制作、宣传发行等环节的预算费用。预算可以基本框定网络剧最终的实际成本。网络剧吸引投资人的一大特点就是低成本高回报，投入百万就可以使一部网络剧成型。当然，随着平台用户观剧习惯和观剧品味的升级，对网络剧的质量要求也比前几年高了不少，低成本制作的网络剧处境也不如从前。优秀的网络剧制片方会严格把控预算的支出，制片人将定期制作报表，记录拍摄制作期间的花费，并适当控制花销，保证制作的顺利完成。

确定预算阶段涉及签署的文书主要有《联合摄制合同》等，内容包括投资金额、投资占比、收益方式、违约责任等。

3. 组建剧组

一部网络剧的诞生需要制作班底和演员，即组建剧组。目前，国内的影视剧制作仍多数以导演为中心，好的导演可以决定一部网络剧的质量。除了导演和制片人是制作网络剧不可或缺的角色外，还有监制、演员、化妆师、服装师、特效师、剧务等在网络剧中也扮演着重要的角色，涉及的文书包括《演员聘用协议》《监制聘用协议》《工作人员聘用协议》《特效技术服务协议》等。多数情况下，制作方会与工作人员的公司签署相应的服务协议，比如与艺人的经纪公司签、与化妆师所属公司签，但也不排除工作人员直接与制作方签署协议的情形。如果剧组与工作人员直接签署协议，还需要厘清是劳动关系还是劳务关系。一般情况下，网络剧拍摄制作的时间不超过半年，所以涉及的工作人员基本以劳务输出的方式为主。

在确定下来制作班底后，导演与制片会按照剧本的要求选择合适的演员进行签约。

网络剧等影视作品的拍摄制作一般以月或年为周期进行运作，在这段时间内，制作方希望保证工作人员的稳定性，主创和工作人员也希望能按时完成工作任务，因此在协议中的主要条款还包括时间周期、报酬方式、付款时段、违约责任等内容。

剧组角色信息一般会以角色表进行介绍，角色表中一般包括饰演角色、扮演者，角色简介等。图5-7是2019年在爱奇艺上线的反映脱贫攻坚战和社会主义新农村建设的网络电影《毛驴上树》的角色情况，从图中可以看到男一号老书记张仁义，由演员王永泉饰演，其角色个性鲜明。

张仁义
演员 王永泉

云蒙崮村老书记，为人实诚、善良，在村里威望高，心系村民，是群众和第一书记林大为之间纽带，帮助协调村民矛盾解决群众困难，协助书记林大为为强村富民实现脱贫致富。

毛二贵
演员 姜寒

毛二贵这个人，戴着大"金"链子，一身小混混打扮，全村都知道他是个刺头。然而一次捐款，毛二贵却能从省吃俭用的钱里掏出200块，并且默默捐款，让人刮目相看，再加上他能收养小女孩樱桃并爱护备至，这些都在表明，犟驴一般的毛二贵，虽然外表看起来像块石头一样硬，但是只要用心去感受去理解。

林大为
演员 王宏

云蒙崮村第一书记，从市里派下来的第一干部，负责村里的脱贫工作，为村民排忧解难，为人真诚，用智慧、责任担当和行动带领贫困山村党员群众同力同心、强村富民，一心为百姓服务脱贫致富的第一书记。

赵海霞
演员 赵培琳

村干部，为人勤恳、善良，十分接地气的农村干部，她抛弃以往城市的干净、温柔的形象和华丽的服装，身着朴实的衣服，协助老书记和第一书记林大为为群众排忧解难。

▶ 图5-7　《毛驴上树》角色情况

4.确定发布平台

一般地，网络播放平台会参与投资和制作一些网络电视剧，而这些网络剧的播放平台

| 第一梯队：腾讯视频、爱奇艺、优酷 |
| 第二梯队：芒果TV、Bilibili、搜狐视频 |
| 第三梯队：风行视频、PP视频、56视频 |

▶ 图5-8　截止到2018年综合视频服务平台整体格局

就是参与投资和制作该网络剧的播放平台。腾讯视频、爱奇艺、优酷等这些颇有影响力的平台，在播放网络剧时会为该网络剧带来流量。当网络剧话题增多后，也会给平台带来可观收益。两边都是赢家。因此想要网络剧获得更多受众的喜爱和认可，要选择有影响力且人气高的网络平台，如图5-8所示。

(二) 拍摄实施

因为有上星卫视的档期安排，因此电视剧的拍摄是非常紧迫的。相比之下，网络剧的拍摄时间就比较充足。网络剧的拍摄时间跟导演要求有关，一般是a、b两组同时开拍：a组是导演亲自负责，b组由一个副导演或同样级别的工作人员负责；a组拍一些主要的戏，b组在a组拍摄期间，利用同期租赁的场地和闲置的演员拍摄次要场面、补空镜、部分动作戏及部分大场面等。所以，实际的拍摄时间大致能控制在4个月之内。拍摄进度快主要是从经济方面考虑，一个组少则几十人，多则上百人，仅仅餐费、住宿费就是一笔很大的开销，再叠加场地、道具、器材租赁、演员档期等，多耗费一天就要多支出一天的费用。

由于拍摄成本高，剧组会将内景和外景分开来集中拍摄，力图集中力量一次性完成这一个拍摄点的拍摄任务，所以工作强度很大，有时候为了节约成本可能会通宵拍摄。而且拍摄过程一般是边拍边粗剪，这样可以节省后期制作所需时间，每天晚上统筹确定之后一到两天的工作通告，发放到各单位人员手中。有些比较重视表演效果的导演会利用晚上时间提前排演第二天的戏份。

(三) 后期制作

网络剧后期制作包括以下流程。

① 前期拍摄的素材带直接输入电脑非线视频剪接机，目前比较流行的视频工作站有avid和midi100等。

② 母带制作：剪接后的素材带以一比一的格式制成母带。

③ 网络音频制作：把母带中的声音以一比一的格式输入网络音频工作站。

④ 网络音频剪接：在网络音频工作站里修改和剪接声音(包括对白、动效、音乐、环境等)。

⑤ 混录：直接在网络音频工作站通过外接调音台录入数字机，完成最终母带。

⑥ 制作拷贝文件，并发行。

(四) 审查

1. 审查标准

根据国家新闻出版广电总局《关于进一步加强网络视听节目创作播出管理的通知》(新广电发(2017）104号)，网络视听节目必须坚持"一个标准、一把尺子"的基本原则，要坚持与广播电视节目同一标准、同一尺度，把好政治关、价值关、审类关，实行统筹管理。未通过审查的电视剧、电影，不得作为网络剧、网络电影在网上播出。导向不正确、价值观有问题的广播电视综艺节目，也不得以网络综艺节目的名义在互联网、IPTV(交互式网络电视)、互联网电视上播出。不允许在广播电视播出的节目，同样不允许在互联网(含移动互联网)上播出。禁止在互联网(含移动互联网)上传播的节目，也不得在广播电视上播出。因内容违规而减的镜头片段，不得以任何形式在任何平台上出现。网络视听节目进入广播电台、电视台，要按照相关管理规定重新审核。

2. 审查内容

《关于进一步加强网络视听节目创作播出管理的通知》规定，要创新宣传引导，形成正面舆论强势，使积极健康的内容多起来、向上向善的氛围浓起来，构建网上网下"同心圆"。

《互联网视听节目服务管理规定》(广电总局、信息产业部令第56号)和《关于进一步加强网络剧、微电影等网络视听节目管理的通知》(广发〈2012〉53号)鼓励生产制作健康向上的网络剧、微电影等网络视听节目，把社会效益放在首位，自觉遵守法律法规和社会道德，积极传播主流价值，充分发挥引领风尚、教育人民、服务社会、推动发展的积极作用。鼓励广播电台、电视台、网络广播电视台、互联网视听节目服务单位、影视节目制作单位等各类机构，生产制作适合网络传播、体现时代精神、弘扬真善美、人民群众喜闻乐见的网络剧、微电影等网络视听节目。

① 互联网视听节目服务单位要按照"谁办网谁负责"的原则，对网络剧、微电影等网络视听节目实行先审后播管理制度。互联网视听节目服务单位在播出网络剧、微电影等网络视听节目前，应组织审核员对拟播出的网络剧、微电影等网络视听节目进行内容审核，审核通过后方可上网播出。

- 具有网络剧播出资质的互联网视听节目服务单位播放网络剧、微电影、网络电影、影视类动画片、纪录片等视听节目，应组织三名以上审核员进行内容审核，审核一致通过后由本单位内容管理负责人复核、签发。所有审核通过的网络剧、微电影、网络电影、影视类动画片、纪录片，都应在节目片头标注审核单位编制的审核序列号。
- 具有专业类视听节目播出资质的互联网视听节目服务单位播放文艺、娱乐、科技、财经、体育、教育等专业类视听节目，应组织两名以上审核员进行内容审核，审核一致通过后由本单位内容管理负责人复核、签发。

② 互联网视听节目服务单位转发上传视听节目，视同为该单位自制视听节目，由该单位按照同样要求先审后播。同时，互联网视听节目服务单位应对向网站上传视听节目的个人和机构核实真实身份信息。

③ 网络剧、微电影等网络视听节目不得含有以下内容：反对宪法确定的基本原则的；危害国家统一、主权和领土完整的；泄露国家秘密、危害国家安全或者损害国家荣誉和利益的；煽动民族仇恨、民族歧视，破坏民族团结，或者侵害民族风俗、习惯的；宣扬邪教、迷信的；扰乱社会秩序，破坏社会稳定的；诱导未成年人违法犯罪和渲染暴力、色情、赌博、恐怖活动的；侮辱或者诽谤他人，侵害公民个人隐私等他人合法权益的；危害社会公德，损害民族优秀文化传统的；有关法律、行政法规和国家规定禁止的其他内容。

④ 网络剧、微电影等网络视听节目涉及重大革命和重大历史题材，应遵照广播影视有关管理规定执行。

⑤ 凡在广播影视行政部门备案公示，但未取得《电影片公映许可证》《电视剧发行许可证》的电影和电视剧等，不得在网上播出。

3. 网络视听节目播出机构准入管理

《关于进一步加强网络剧、微电影等网络视听节目管理的通知》要求，从事网络剧、

微电影等网络视听节目播出的互联网视听节目服务单位，应具有满足审核需求的经国家或省级网络视听节目行业协会培训合格的审核人员，具备健全的节目内容编审管理制度，并依法取得广播影视行政部门颁发的《信息网络传播视听节目许可证》，严格按照许可业务范围开展业务。从事生产制作并在本网站播出网络剧、微电影等网络视听节目的互联网视听节目服务单位，应同时依法取得广播影视行政部门颁发的《广播电视节目制作经营许可证》和相应许可的《信息网络传播视听节目许可证》。

4. 网络视听节目监管

《关于进一步加强网络剧、微电影等网络视听节目管理的通知》做出以下几点要求。

① 各地互联网信息内容主管部门要充分发挥指导协调作用，积极配合广播影视行政部门做好网络视听节目和相关信息内容管理工作。进一步加强对属地内网站的监督管理，指导、督促其坚持正确舆论导向，大力弘扬社会主义核心价值，大力发展健康向上的网络文化，同时建立健全审核工作队伍和内容把关机制，严格依法办网，文明办网，落实行业自律和社会监督等各项措施。

② 广播影视行政部门、互联网视听节目服务单位、网络视听节目行业协会要进一步加强对网络剧、微电影等网络视听节目的监管。

- 各级广播影视行政部门要按照属地管理原则，全方位加强辖区内互联网视听节目内容监管。要充实监管力量，不断完善技术监管系统建设；要督促和检查互联网视听节目服务单位落实网络剧、微电影等网络视听节目内容审核的相关管理要求。
- 互联网视听节目服务单位要切实履行开办主体职责，坚守社会责任，建立和完善本单位网络剧、微电影等网络视听节目内容审核流程，严把网络剧、微电影等网络视听节目播出关，所有网络剧、微电影等网络视听节目一律先审后播；建立网络剧、微电影等网络视听节目监播制度，加强播出监看，发现问题及时处置。
- 网络视听节目行业协会要在广播影视行政部门指导下，积极开展行业自律活动，引导会员单位传播健康有益的视听节目，营造文明健康的网络环境。要做好网络剧、微电影等网络视听节目审核员培训和考核工作，抓紧健全完善相关工作机制。

③ 互联网视听节目服务单位应将审核通过的网络剧、微电影等网络视听节目信息报本单位所在地省级广播影视行政部门备案。

- 互联网视听节目服务单位自审的网络剧、微电影、网络电影、影视类动画片、纪录片，应将审核通过的节目名称、内容概要、审核员和本单位内容管理负责人签字的节目审核单等信息报本单位所在地省级广播影视行政部门备案。
- 互联网视听节目服务单位开设和自审的专业类视听节目栏目，应将审核通过的节目栏目名称、栏目内容概要等信息报本单位所在地省级广播影视行政部门备案。

④ 广播影视行政部门、互联网视听节目服务单位、网络视听节目行业协会应建立投诉受理机制，通过网络、电话等多种形式，及时受理并认真处理群众对网络剧、微电影等网络视听节目的投诉。

5. 退出机制

《关于进一步加强网络剧、微电影等网络视听节目管理的通知》做出以下几点要求。

　　① 广播影视行政部门对违反有关法规、不能履行开办主体责任的互联网视听节目服务单位，要严格依法实行业务退出机制。

　　② 互联网视听节目服务单位主要出资者和经营者应对播出的视听节目内容负责。对违规播出网络剧、微电影等网络视听节目的互联网视听节目服务单位的主要出资者和经营者，广播影视行政部门依据《互联网视听节目服务管理规定》，视情节予以警告、罚款直至5年内不得投资和从事互联网视听节目服务的处罚。

　　③ 对违规播出网络剧、微电影等网络视听节目的互联网视听节目服务单位，广播影视行政部门依据《互联网视听节目服务管理规定》，予以警告、责令改正、罚款等处罚；对违规情节严重的，依据《广播电视管理条例》，可予以没收违法活动设备、没收违法所得、吊销许可证等处罚。

　　《关于进一步加强网络视听节目创作播出管理的通知》要求，各类网络视听节目服务机构要全面落实主体责任，建立健全完善有效的把关机制，全面落实好播前内容审核、总编辑负责制和节目备案等规章制度，要把导向责任落实到采编制播各个环节、具体岗位，做到各负其责，避免上一环节把风险隐患推诿到下一环节。网络视听节目服务机构不得播出未取得《广播电视节目制作经营许可证》机构制作的网络视听节目。对不履行开办主体资任、传播违规内容的网络视听节目服务机构，要依法予以警告、罚救直至吊销《信息网络传播视听节目许可证》；对制作违规内容的网络视听节目制作机构，要依法予以罚款直至吊销《广播电视节目制作经营许可证》；对非法从事网络视听节目服务的机构，要提请当地通信管理部门坚决关闭、严厉查处；对非法从事网络视听节目制作的机构，要按照广播影视法规规章予以处罚。各级网络视听节目监测监管机构要对网络视听节目进行监测评估，辨析突出问题，对违规内容要及时发现、及时研判。有关行业组织要进一步发挥行业自律和监督作用，建立完善节目评议专家队伍和工作机制。应及时对各类网络视听节目内容进行评议，积极推动网络视听节目健康有序发展。

二、网络电影的创作生产流程

　　网络电影的创作生产流程需要经过前期筹备、拍摄实施、后期制作、审查4个阶段。

(一) 前期筹备

　　网络电影前期筹备需要完成以下工作：确定剧本、组建主创团队、融资和签订合同。

1. 确定剧本

　　剧本是用文字表述和描写未来影片的一种文学样式，它为影视导演提供作为工作蓝图的文字材料，导演根据它摄录画面和音响并剪辑，进而构成完整的影片。所以，影视剧本被称为前电影电视，是影视创作的基础。网络电影对剧本要求非常高，找到一个影视剧本之后，网络电影制作人要对这个剧本做一个全面的评估，包括题材、故事情节、完整性、创新性、观众基础、观赏性、制作成本、拍摄效果、后期的收益等。评估内容如表5-5所示。

表5-5　网络电影剧本审查评估内容

审看要素	棒	很好	一般
概念			
新鲜和独特性			
情节/故事线			
故事有明确的"钩子"①			
强烈的节奏控制(事件频率和间隔)			
人物角色			
主人公有明确的内在和外在目标			
有强大的反对力与主人公对抗			
主人公的追求让你看90分钟而不厌			
主人公有明显的弧线			
辅助人物提升故事的总体价值			
主人公是三维人物并且有缺陷			
不同人物有不同的价值观			
人物有丰富完整的铺垫			
大反派有明确的目标和动机			
台词			
每个人物的台词都有自己的个性			
结构			
辅线故事和主线故事相辅相成			
铺垫明确为影片建立了色调和目的			
每一场戏都具有功能支持剧情发展			
每场戏的过渡都恰到好处			
影片高潮值得等待			
激励事件为故事提供足够驱动力			
戏剧张力可以做到张弛有度			
人物处置符合晚进早出原则			
影像/视觉风格			
拥有视觉上吸引人的开篇			
剧本为视觉惊艳提供了空间和可能			
	推荐采纳 (80分以上)	建议考虑 (60~80分)	建议不采纳 (60分以下)

2. 组建主创团队

网络电影主创团队包括制片人、监制、编剧、导演、各部门长、演员。主创团队确定之后，他们对剧本从以下几个方面提出修改意见，进行再次创作。

① 钩子，原文是Hook，有以下几层意思：钩子、线索、未完的故事。

① 故事：包括概念、类型的贴切性和准确性、情节、故事线、故事方向等；

② 人物：包括主角、反派、辅助角色、人物外在和内在目标、人物弧线等；

③ 结构：包括幕结构、钩子、激励事件、高潮、叙事方法、主线辅线关系等；

④ 主题：包括故事的意义指向、价值观的明确性和普遍性等；

⑤ 市场：包括观众定义、中国国情等。

除此之外，主创团队还需共同研讨出拍摄方案，包括拍摄的场景、道具、周期，以及拍摄所需要的资金、收益目标，之后接着进行项目立项、融资、拍摄筹备等。

3. 融资

网络电影作为一种资金、技术、人才、知识密集型的艺术产品，需要强大的资金作为后盾。单凭影视制作企业或制片人有限的自有资金，难以满足投资的需求。影视剧融资是在影片项目确定后，针对特定的项目筹集摄制资金。一般以该项目产生的发行收入作为偿还投资的保障。因而投资人主要以该项目的优劣来权衡是否投资。目前国内影视项目的融资渠道和方式主要有：向金融机构贷款；股票融资；向社会公众募集资金；与其他平台合作；政府融资等。

4. 签订合同

在网络电影前期筹备期，需要签订各种合同、协议，以保证用法律来约束合作的各方。

(二) 拍摄实施

一般在网络电影前期策划阶段，制片会制定好拍摄周期，包括拍摄的地点与时间都会有详细的安排。统筹要做的就是把整个剧组的拍摄计划详细落实到每一天。

网络电影进行拍摄实施时，需要通读剧本，整理好每场戏的信息。

① 光照环境：日景(夜景、黄昏、黎明等)；

② 场景：对内景/外景整理的同时，要将剧本中的场景和实际拍摄的场地对应好；

③ 演员：哪几个主要演员出镜，另需龙套、群演的数量；

④ 服化提示、道具：这里指和剧情产生直接关系的特殊服装化妆要求和道具要求。

网络电影拍摄阶段，有一些统筹会整理每场戏大概的内容以方便剧组对着通告单准备之后的拍摄。整理完剧本，接着要落实到每一天的实际拍摄。这个时候，统筹就要把同一个或者相近拍摄地的戏都放到一起、把同一个演员的戏尽量集中到一起，同时考虑天气、白昼时间、休息时间、每天必须完成的拍摄量，等等，去安排好每一天的工作。

(三) 后期制作

后期制作的各项任务，有些是同时进行，有些是先后完成。总体来说，监督后期制作是导演的任务，有时制片人也会参与其中。此外，有的导演还会亲自参与后期剪辑，目的是把握影片的艺术取向。

后期制作阶段主要有4项任务。

① 整理素材：这部分工作一般由助理编辑完成，将镜头序号、内容、长度记在场记单上供剪辑使用。

② 剪辑镜头：这是后期制作中最为重要的工作。剪辑师要从大量视频素材中选取合适的片段，通过艺术的审美对其进行组接。剪辑是一个独立的过程，导演有时会在一旁观看，并参与讨论，最终决定剪辑方案。助理剪辑在现场进行辅助工作。

③ 制作声音：这里所提到的声音包括语言、音乐、音效、音响。一般地，由录音师负责声音的制作、录制。在一些大规模的专业影视制作项目中，会根据不同的制作需求实行录音分工负责制，把录音师细分为声音剪辑师、语言录音师、音乐录音师、音效录音师、混合录音师等。

语言录音师：影片中的语言包括对白、解说、旁白、内心独白、群众杂声等，除了现场已经录制好的声音外，在后期录制的声音叫作配音，这也是语言录音师的工作。

音效录音师：通常是背景声或者是效果声，比如，开门声、脚步声、树枝摆动声音，通常有负责音效的技术人员给音效师一份拟音提示表，提示表上记录影片中需要拟音的动作和位置，拟音师根据这份提示表配置好音效。

音乐录音师：这部分工作的最后成果是我们在观看影片中所听到的音乐。无论是主题曲，还是插曲音乐，这些都是音乐录音师的工作成果。

混合录音师：混合录音师的工作是将声音制作环节中所录制好的声音进行综合，无论是演员台词声，还是旁白、音效、音乐都混合在一起。

④ 制作特效：现阶段大都采用非线性编辑软件进行特效制作，大型的电影特技需要用到计算机图形图像技术。

(四) 审查

网络电影的审查内容参见网络剧审查部分。

三、网络综艺节目的创作生产流程

网络综艺节目指只在网络平台播出的综艺节目。网络综艺的制作大致与电视综艺相同，但也略有不同，其创作生产流程分为前期筹备、拍摄实施、后期制作、审查4个阶段。

(一) 前期筹备

1. 节目准备

网络综艺节目导演会在节目录制前几周准备节目内容，语言歌唱类节目需要提前进行彩排、调整。有的网络综艺节目会提前一周到两周根据当下热点发起网络投票，然后根据网友的意见和建议来制作综艺内容。节目准备期需要完成如下工作。

① 构思节目。网络综艺节目需要根据目标受众、节目类型来确立节目主题，搜集相关资料，草拟节目脚本。除此之外，还要确定节目长度、节目流程、节目嘉宾和节目的运作与宣传。

② 写出分镜头脚本。文字脚本是用文字表述和描写内容的一种文学样式，它的作用主要表现在三方面：一是前期拍摄的脚本；二是后期制作的依据；三是长度和经费预算的

参考。分镜头脚本的写作方法是从电影分镜头剧本的创作中借鉴来的。一般按镜头号、镜头运动、景别、时间长度、画面内容、广告词、音乐音响的顺序，制作成表格，分项填写。对有经验的导演，在写作时，格式上也可灵活掌握，不必拘泥于此。

③ 制订拍摄计划。确定导演、主持人、演员、记者的人选；讨论舞美设计、化妆、服装、设备、拍摄场地等。

④ 各部门细化部门计划。

2. 节目排练

网络综艺节目排练，即走场，是让所有人员(包括摄像人员、灯光等)了解现场环境，熟悉机位、调节机位跟拍速度和焦点的变化。具体包括如下内容。

① 排演剧本。

② 演员练习走位、表情、动作、交流，导演阐述，灯光、舞美的最后确定，音响、音乐处理。

③ 分镜头剧本：包括镜头序列、景别、角度、技巧、摄像机和切换键编号、提词器等内容。

④ 演播室准备：包括舞美置景、服装、设备等。

⑤ 走场：包括带机彩排、录像等。

3. 选择录制地点

大多数综艺节目都是在实景演播室内录制，部分户外竞技类综艺是室外场景录制。实景演播室按面积分为大型演播室400平方米以上、中型演播室250平方米以上、小型演播室50平方米以上。演播室由控制区和演出区两部分构成，演出区用于搭建演出舞台布景和观众席。所有演出区布景、摄像机位、灯光舞美、控制区器械调试完毕以后，就可以准备综艺节目录制。

4. 组建节目组

网络综艺节目组包括如下人员。

① 编剧：节目的核心人物，编剧的任务是制定本次节目需要录制的节目流程及编写剧本，综艺节目是否受欢迎在很大程度上取决于编剧的剧本是否精彩。

② 现场导演：任务是组织现场的布置，指导演员在现场的表演，以及摄像机镜头的摆设。

③ 化妆师：负责网络综艺节目上镜人员的服饰装扮和面部妆容。

④ 后期制作：节目录制完成后难免会有一些差错和瑕疵，这时，后期制作就对其进行修正和剪切等，最后组合成一部完整的录制视频。

⑤ 后勤：道具、话筒、灯光、配音、音乐等都属于后勤范围。一个简单的灯光故障可能会导致网络综艺节目录制的中断，看似小问题，但对现场观众和其他部门的影响都很大。

5. 确定发布平台

相较于传统的电视综艺节目，网络综艺在诸多方面与其有所差异。例如在输出方式领域，电视节目是单向输出的载体，既可以最大限度地闭门造车，又可以倾尽全力地迎合观众。而网络综艺则是一个双向的联动过程，最大限度地让每个观众参与到节目的制作中，

成为其不可或缺的部分。

爱奇艺、优酷、腾讯视频、芒果TV 四大视频网站在网络综艺领域实行差异化的竞争战略。爱奇艺主要是内部开设工作室进行综艺节目的制作，具备极强的自主制作能力，不断深耕垂直领域，挖掘小众圈层的开发潜力；优酷聚集青年文化，致力于提供青年人具有正面影响力的文化，培养青年一代积极向上的精神；腾讯成立"天相工作室"，坚持内部孵化IP和外部引进IP相结合，深耕偶像养成类综艺节目；芒果TV坚持以独特内容取胜，凭借差异化内容实现口碑和流量双收。4大视频网站侧重于不同的领域，实行差异化战略在行业中占有一席之地，如表5-6所示。

表5-6　2021电视综艺有效播放·霸屏榜

排名	综艺名称	正片有效播放量	市场占有率	上线日期	类型	播出平台
1	王牌对王牌第6季	20.07亿	12.96%	2021/1/29	竞技游戏	爱奇艺/腾讯视频/优酷
2	奔跑吧第5季	14.78亿	9.54%	2021/4/23	竞技游戏	爱奇艺/腾讯视频/优酷
3	极限排战第7季	8.19亿	5.29%	2021/4/4	竞技游戏	爱奇艺/腾讯视频/优酷
4	中国好声音2021	5.80亿	3.74%	2021/7/30	音乐	爱奇艺/腾讯视频/优酷
5	向往的生活第五季	4.86亿	3.14%	2021/4/23	生活体验	芒果TV
6	快乐大本营2021	4.32亿	2.79%	2021/1/2	访谈游戏	芒果TV
7	青春环游记第3季	3.66亿	2.36%	2021/11/6	旅行探索	爱奇艺/腾讯视频/优酷
8	奔跑吧黄河篇第2季	3.55亿	2.29%	2021/10/22	竞技游戏	爱奇艺/腾讯视频/优酷
9	欢乐喜剧人第七季	3.00亿	1.93%	2021/1/10	喜剧竞演	爱奇艺/腾讯视频/优酷
10	奔跑吧黄河篇	2.93亿	1.89%	2020/12/4	竞技游戏	爱奇艺/腾讯视频/优酷

注：
① 统计范围为全网电视综艺节目。
② 统计时间为2021年1月1日至2021年12月31日。
③ 正片有效播放是指综合有效点击与受众观看时长，最大程度去除异常点击量，并排除花絮、预告片、特辑等干扰，真实反映影视剧的市场表现及受欢迎程度。
④ 正片有效播放市场占有率是指单个项目的正片有效播放在其对应类型(如电视综艺)的全网正片有效播放中所占的比例。
数据来源：云和数据

(二) 拍摄实施

拍摄实施阶段主要涉及导演、表演、组织及场记、灯光、摄影、录音、后勤等人员。由于每个网络综艺节目题材、成本、制作规模不同，摄制组具体构成和规模也会有所差异，但是基本上专业的摄制团队由导演组、制片组、美术组、摄影组、录音组5大组组成。各个部门人员各司其职。

网络综艺节目按照节目单顺序录制，相应的工作人员维护现场秩序，手机会要求调静音，避免使用闪光灯，现场工作人员尽量隐蔽，不要出现在摄像机画面中。现场有工作人员调动观众热场(在主持人和嘉宾入场的前半个小时，工作人员会调动观众鼓掌、欢呼，摄像机录制下来……后期剪辑会用到)，控制室对于现场拍摄差的片段，安排补拍或者重

录。不过部分网络综艺是网络现场直播，因此基本不会补拍，所以真实性强，这也是网络综艺受到观众喜爱的原因之一。

(三) 后期制作

这是针对非现场直播的网络综艺而言的，录制结束以后进行后期编辑，用全景或者观众镜头替换节目中一些不如意的镜头。

在节目录制前期的策划阶段，后期导演就会介入沟通，了解节目内容、风格，各团队内部开会讨论、学习，进行剪辑及视觉包装上的构思，并制作初步方案给前期导演组。在录制过程中，后期导演、主剪也需要到现场了解节目录制情况，对节目内容、形式、现场录制效果有所掌握，做到心中有数。观看时同步构思剪辑思路，为后续高效的剪辑做好充分的准备。在节目录制后的后期制作阶段，后期制作岗位分工是更精细化的，大致可分为素材管理和合板、内容剪辑、动画制作、花字文案、调色、混音6大块。

(四) 审查

网络综艺节目的审查主要依据《网络综艺节目内容审核标准细则》(2020年)(以下简称《细则》)。《细则》围绕才艺表演、访谈脱口秀、真人秀、少儿亲子、文艺晚会等各种网络综艺节目类型，从主创人员选用、出镜人员言行举止，到造型舞美布设、文字语言使用、节目制作包装等不同维度，提出了94条具有较强实操性的标准，对提升网络综艺节目内容质量、满足人民美好精神文化生活新期待起到重要作用，同时也是抵制个别综艺节目泛娱乐化、低俗媚俗等问题的制度性举措。

四、网络短视频的创作生产流程

网络短视频的创作生产流程分为前期筹备、拍摄实施、后期制作、审查4个阶段。

(一) 前期筹备

1. 视频构思

在正式制作网络视频之前，首先要进行视频内容的构思，构思包括即将制作视频的主题、制作的详细内容、视频制作的工具，等等。

视频内容可以分为以下几类。

① 问题类。每个行业都有大量的问题，自媒体主播可以收集行业中用户最关心的问题，制作成为短视频，这样不仅可以制作出原创视频，还可以提升主播的专业地位。

② 故事类。故事短视频是最容易让粉丝产生共鸣的一种短视频类型，因为观众都喜欢看故事，不管是个人的故事，还是名人的故事，甚至是一些优秀电影片段的讲解都可以作为短视频的题材。

③ 访谈类。访谈类短视频是对一些行业的大师、专家、高手、客户、学员进行访谈的短视频。例如，有一档节目叫作《杨澜访谈录》就是专业做访谈的，都是邀请的一些名人明星来完成

访谈。

2. 创作剧本

很多电影和影视剧都是事先写好剧本然后进行拍摄的，制作原创网络视频也是如此，也需要提前写好剧本进行拍摄。剧本实际上就是把视频的构思以文字内容的形式呈现出来。

3. 确定制作方法

网络上的原创视频主要分为两类，一类是全部由自己拍摄的视频，还有一类是通过录制其他的视频内容，并进行整理加工的视频。虽然后者制作起来方便快捷，但是容易构成侵权。

(二) 拍摄实施

网络短视频拍摄中需要注意以下问题。

第一，拍摄角度。短视频要想脱颖而出，就要注意拍摄角度，采用一些独特的角度，拍摄一些有趣的画面。如利用较低或较高的视野拍摄，或人为制造一些有意思的景象，如利用角度手抓飞机或是利用障碍物，都可以很好地拍摄一些有趣的视频。

第二，防止抖动。手抖是很多视频拍摄者的致命伤，一般是买一个支架，可以固定镜头，如果需要移动，要注意将两臂放身体两侧，稳固手势，跟拍时要移动整个身体，不要去动手机，这样拍出来的视频会减少波动，如果发现拍摄出的视频有抖动，可以用后期软件调整。

第三，注意光线。拍摄视频光线是十分重要的，好的光线布局可以有效提高画面质量。在人像拍摄时多用柔光，会增强画面美感，要避免明显的暗影和曝光，如果光线不清晰，可以手动打光，灯光打在人物的脸上，或用反光板调节。也可以用光线进行艺术创作，比如用逆光营造出缥缈、神秘的艺术氛围。

第四，使用手机拍摄时需要注意拍摄设置。对智能手机来说，AE(自动曝光控制装置)锁定很重要，这会减少曝光，尤其是在进行围绕拍摄时，更要注意锁定AE。至于手动控制对焦，对打算从远及近地靠近人物拍摄来说是十分实用的，不同的手机配置不同，具体设置可以根据机型上网搜索。尽量避免动态变焦，要事先调好焦距，与专业设备相比，手机具有局限性，拍摄时，变焦效果往往不太理想，因而尽量在拍摄前稳定焦距，不要随意变换焦距，这样做有利于提高画面质量。

(三) 后期制作

网络短视频后期制作包括视频处理和润色及选择平台发布。

1. 视频处理

制作好视频以后，还要给视频进行配音，配上自己的解说。同时还要把视频中一些多余的、无效的部分剪除。

2. 视频润色

绝大部分的视频在制作好以后，制作人会对其进行润色加工，诸如给视频进行色彩处

理、视觉效果润色等。

3. 平台发布

制作好视频以后，就可以把视频发布在各大平台上。在自媒体平台上传视频时，最好打上原创标签，防止被人抄袭。

(四) 审查

1. 总体规范

根据《网络短视频平台管理规范》(2019)，开展短视频服务的网络平台，应当持有《信息网络传播视听节目许可证》(AVSP)等法律法规规定的相关资质，并严格在许可证规定的业务范围内开展业务。

网络短视频平台应当积极引入主流新闻媒体和党政军机关团体等机构开设账户，提高正面优质短视频内容供给。网络短视频平台应当建立总编辑内容管理负责制度。网络短视频平台实行节目内容先审后播制度。平台上播出的所有短视频均应经内容审核后方可播出，包括节目的标题、简介、弹幕、评论等内容。网络平台开展短视频服务，应当根据其业务规模，同步建立政治素质高、业务能力强的审核员队伍。审核员应当经过省级以上广电管理部门组织的培训，审核员数量与上传和播出的短视频条数应当相匹配。原则上，审核员人数应当在本平台每天新增播出短视频条数的千分之一以上。

2. 上传(合作)账户管理规范

根据《网络短视频平台管理规范》(2019)，网络短视频平台对在本平台注册账户上传节目的主体，应当实行实名认证管理制度。对机构注册账户上传节目的(简称PGC)，应当核实其组织机构代码证等信息；对个人注册账户上传节目的(简称UGC)，应当核实身份证等个人身份信息。

网络短视频平台对在本平台注册的机构账户和个人账户，应当与其先签署体现本《规范》要求的合作协议，方可开通上传功能。对持有《信息网络传播视听节目许可证》的PGC机构，平台应当监督其上传的节目是否在许可证规定的业务范围内。对超出许可范围上传节目的，应当停止与其合作。未持有《信息网络传播视听节目许可证》的PGC机构上传的节目，只能作为短视频平台的节目素材，供平台审查通过后，在授权情况下使用。

网络短视频平台应当建立"违法违规上传账户名单库"。一周内三次以上上传含有违法违规内容节目的UGC账户，及上传重大违法内容节目的UGC账户，平台应当将其身份信息、头像、账户名称等信息纳入"违法违规上传账户名单库"。各网络短视频平台对"违法违规上传账户名单库"实行信息共享机制。对被列入"违法违规上传账户名单库"中的人员，各网络短视频平台在规定时期内不得为其开通上传账户。根据上传违法节目行为的严重性，列入"违法违规上传账户名单库"中的人员的禁播期，分别为一年、三年、永久三个档次。

3. 内容管理规范

根据《网络短视频平台管理规范》(2019)，网络短视频平台在内容版面设置上，应当围绕弘扬社会主义核心价值观，加强正向议题设置，加强正能量内容建设和储备。网络短

视频平台应当履行版权保护责任，不得未经授权自行剪切、改编电影、电视剧、网络电影、网络剧等各类广播电视视听作品；不得转发UGC上传的电影、电视剧、网络电影、网络剧等各类广播电视视听作品片段；在未得到PGC机构提供的版权证明的情况下，也不得转发PGC机构上传的电影、电视剧、网络电影、网络剧等各类广播电视视听作品片段。

　　网络短视频平台应当遵守国家新闻节目管理规定，不得转发UGC上传的时政类、社会类新闻短视频节目；不得转发尚未核实是否具有视听新闻节目首发资质的PGC机构上传的时政类、社会类新闻短视频节目。网络短视频平台不得转发国家尚未批准播映的电影、电视剧、网络影视剧中的片段，以及已被国家明令禁止的广播电视节目、网络节目中的片段。网络短视频平台对节目内容的审核，应当按照国家广播电视总局和中国网络视听节目服务协会制定的内容标准进行。

　　根据《网络短视频内容审核标准细则》(2021)，短视频节目及其标题、名称、评论、弹幕、表情包等，其语言、表演、字幕、画面、音乐、音效中不得出现以下具体内容：

- 危害中国特色社会主义制度的内容；
- 分裂国家的内容；
- 损害国家形象的内容；
- 损害革命领袖、英雄烈士形象的内容；
- 泄露国家秘密的内容；
- 破坏社会稳定的内容；
- 损害民族与地域团结的内容；
- 违背国家宗教政策的内容；
- 传播恐怖主义的内容；
- 歪曲贬低民族优秀文化传统的内容；
- 恶意中伤或损害人民军队、国安、警察、行政、司法等国家公务人员形象和共产党党员形象的内容；
- 美化反面和负面人物形象的内容；
- 宣扬封建迷信，违背科学精神的内容；
- 宣扬不良、消极颓废的人生观、世界观和价值观的内容；
- 渲染暴力血腥、展示丑恶行为和惊悚情景的内容；
- 展示淫秽色情，渲染庸俗低级趣味，宣扬不健康和非主流的婚恋观的内容；
- 侮辱、诽谤、贬损、恶搞他人的内容；
- 有悖于社会公德，格调低俗庸俗，娱乐化倾向严重的内容；
- 不利于未成年人健康成长的内容；
- 宣扬、美化历史上侵略战争和殖民史的内容；
- 其他违反国家有关规定、社会道德规范的内容。

4. 技术管理规范

　　根据《网络短视频平台管理规范》(2019)，网络短视频平台应当合理设计智能推送程序，优先推荐正能量内容。

　　网络短视频平台应当采用新技术手段，如用户画像、人脸识别、指纹识别等，确保落实账户实名制管理制度。网络短视频平台应当建立未成年人保护机制，采用技术手段对未成年人在线时间予以限制，设立未成年人家长监护系统，有效防止未成人沉迷短视频。

五、音频类节目的创作生产流程

　　音频类节目的制作分为前期筹备和后期加工期：前期筹备需要完成寻找合适的剧本、组建团队、选择平台等工作；后期加工期需要做好剪辑、配乐、宣发和审核等工作。

(一) 前期筹备

1. 剧本

　　音频类节目一般分为广播剧、有声书、网络配音等几个大类。本部分主要介绍广播剧和有声书两类。广播剧一般是通过小说改编的(需要拿到原著的授权)，小说的原文是不可以用作广播剧的剧本，需要通过编剧将小说的内容改编成广播剧形式的剧本。相比于广播剧，有声书的剧本就简单得多，基本就是小说原文。

2. 组建录音组

　　前期筹备需要组建录音组，其中包括网络配音员、导演、编剧。

　　(1) 网络配音员

　　根据剧本角色寻找合适的配音员，配音员的选择一般通过招募或者自荐来安排。音频平台大部分听众都在寻找自己喜欢的声音。角色的声音是否符合剧中的情感是广播剧的重点；网络配音则需要找到配音的片段素材，一般是动漫、影视剧的片段或者小说的片段改编。

　　(2) 导演

　　网络配音员在对台词的理解和尝试过程中，导演的意见非常重要。选择合适的导演能够让整个音频类节目的感觉更加流畅，感情更加丰富。导演除了指导配音员，能够让配音员更好地拿捏角色外，还能让后期制作更好地剪辑。

　　(3) 编剧

　　编剧是整个音频节目的核心人物，好的编剧会把原著台词改得更加合理。通过编剧的改编，可以让配音员更好地了解角色内涵。

3. 选择平台

　　音频作品完成后，需要根据音频的类型、受众群体选择合适的音频平台。每一个平台都有自己鲜明的、区别于其他平台的特点。比如"荔枝FM"的文艺风格明显，主打情感类作品，用户以年轻人为主；"蜻蜓FM"主要内容聚焦在直播，它像一个收音机，与传统的广播电台合作更多；"喜马拉雅"是一个综合性平台，内容广泛。

(二) 后期加工

1. 后期剪辑

　　后期剪辑在整部音频节目制作中起到重要的作用，工作内容包括融合配音员之间的声

音，插入BGM(背景音乐)。后期剪辑可以提高音频节目的流畅性和可听性。听众不会觉得配音的突兀或配音不匹配。

2. 选择音乐

音频节目除了人物对话之外，还会有场景的变换和情感戏。选择合适的背景音乐能够升华整部广播剧，让人融入其中，更好地体会音频节目中人物的感情。而一些足音、开门声、吆喝声等也需要适当地插入，这样显得真实。比如有声书的后期制作，分为精配、中配、简配，从处理各种配音问题(如杂音、呼吸音、配音延迟)到变声、添加音效，等等，涉及广泛。

3. 宣传发行

再好的音频作品没有宣传也难为人所知。适当的宣传可以吸引听众数量，也可以获得更多的意见，改进作品。一般的宣传途径主要是音频论坛、微博、短视频平台和插入其他音频作品的广告时间进行宣传。美工会根据广播剧的剧情创作广播剧海报，海报的宣传同样会为广播剧带来流量。

(三) 审查

网络音频类节目的审查主要依据《网络音视频信息服务管理规定》(国信办通字〔2019〕3号)。规定网络音视频信息服务提供者和使用者应当遵守宪法、法律和行政法规，坚持正确政治方向、舆论导向和价值取向，弘扬社会主义核心价值观，促进形成积极健康、向上向善的网络文化。

网络音视频信息服务提供者应当依法取得法律、行政法规规定的相关资质。网络音视频信息服务提供者应当落实信息内容安全管理主体责任，配备与服务规模相适应的专业人员，建立健全用户注册、信息发布审核、信息安全管理、应急处置、从业人员教育培训、未成年人保护、知识产权保护等制度，具有与新技术新应用发展相适应的安全可控的技术保障和防范措施，有效应对网络安全事件，防范网络违法犯罪活动，维护网络数据的完整性、安全性和可用性。网络音视频信息服务提供者应当依照《中华人民共和国网络安全法》的规定，对用户进行基于组织机构代码、身份证件号码、移动电话号码等方式的真实身份信息认证。用户不提供真实身份信息的，网络音视频信息服务提供者不得为其提供信息发布服务。

任何组织和个人不得利用网络音视频信息服务以及相关信息技术从事危害国家安全、破坏社会稳定、扰乱社会秩序、侵犯他人合法权益等法律法规禁止的活动，不得制作、发布、传播煽动颠覆国家政权、危害政治安全和社会稳定、网络谣言、淫秽色情，以及侵害他人名誉权、肖像权、隐私权、知识产权和其他合法权益等法律法规禁止的信息内容。

网络音视频信息服务提供者基于深度学习、虚拟现实等新技术新应用上线具有媒体属性或者社会动员功能的音视频信息服务，或者调整增设相关功能的，应当按照国家有关规定开展安全评估。

网络音视频信息服务提供者和网络音视频信息服务使用者利用基于深度学习、虚拟现实等的新技术新应用制作、发布、传播非真实音视频信息的，应当以显著方式予以标识。

网络音视频信息服务提供者发现不符合以上规定的信息内容的，应当立即停止传输该信息，以显著方式标识后方可继续传输该信息。

网络音视频信息服务提供者和网络音视频信息服务使用者不得利用基于深度学习、虚拟现实等的新技术新应用制作、发布、传播虚假新闻信息。转载音视频新闻信息的，应当依法转载国家规定范围内的单位发布的音视频新闻信息。

网络音视频信息服务提供者应当加强对网络音视频信息服务使用者发布的音视频信息的管理，部署应用违法违规音视频以及非真实音视频鉴别技术，发现音视频信息服务使用者制作、发布、传播法律法规禁止的信息内容的，应当依法依约停止传输该信息，采取消除等处置措施，防止信息扩散，保存有关记录，并向网信、文化和旅游、广播电视等部门报告。

网络音视频信息服务提供者应当建立健全辟谣机制，发现网络音视频信息服务使用者利用基于深度学习、虚拟现实等的虚假图像、音视频生成技术制作、发布、传播谣言的，应当及时采取相应的辟谣措施，并将相关信息报网信、文化和旅游、广播电视等部门备案。

网络音视频信息服务提供者应当在与网络音视频信息服务使用者签订的服务协议中，明确双方权利、义务，要求网络音视频信息服务使用者遵守本规定及相关法律法规。对违反本规定、相关法律法规及服务协议的网络音视频信息服务使用者依法依约采取警示整改、限制功能、暂停更新、关闭账号等处置措施，保存有关记录，并向网信、文化和旅游、广播电视等部门报告。

网络音视频信息服务提供者应当自觉接受社会监督，设置便捷的投诉举报入口，公布投诉、举报方式等信息，及时受理并处理公众投诉举报。为网络音视频信息服务提供技术支持的主体应当遵守相关法律法规规定和国家标准规范，采取技术措施和其他必要措施，保障网络安全、稳定运行。

网络音视频信息服务提供者应当遵守相关法律法规规定，依法留存网络日志，配合网信、文化和旅游、广播电视等部门开展监督管理执法工作，并提供必要的技术、数据支持和协助。

网络音视频信息服务提供者和网络音视频信息服务使用者违反《网络音视频信息服务管理规定》的，由网信、文化和旅游、广播电视等部门依照《中华人民共和国网络安全法》《互联网信息服务管理办法》《互联网新闻信息服务管理规定》《互联网文化管理暂行规定》《互联网视听节目服务管理规定》等相关法律法规规定处理；构成违反治安管理行为的，依法给予治安管理处罚；构成犯罪的，依法追究刑事责任。

本章小结

1. 影视产品制作时，可以借助工作分解结构表(简称WBS)、责任矩阵等项目管理工具帮助完成阶段任务。

2. 影视产品的创作生产流程基本都需要经过前期筹备、拍摄实施、后期制作、审查4个阶段。它们环环相扣，都会影响到最终的影视产品，因此每一个阶段都很重要。

课后习题

1. 电影的创作生产流程是怎样的？
2. 尝试绘制一份电视剧创作生产流程图。

第六章

影视产品的创作生产管理

引导案例

《泰坦尼克号》成本耗资2.5亿美元，横扫11项奥斯卡金像奖

电影《泰坦尼克号》是由美国著名导演卡梅隆执导的一部爱情电影，整部作品气势磅礴，导演在注重影片震撼效果的同时，也不遗余力地描写了细节之处。这部作品自1997上映以来，在全世界范围内取得了巨大的成功，引起了巨大的社会反响。这部影片曾横扫11项奥斯卡金像奖、取得21.87亿美元的全球票房、蝉联15周周末票房榜冠军。其票房成绩，在12年后，才被《阿凡达》以27.88亿美元的纪录超越，位于全球票房收入第二名。这部电影不仅收获了观众们的眼泪，也给予了人们更多深层次的思考。

詹姆斯·卡梅隆在实地考察之后，凭借无比详细的拍摄计划拿到了上亿的资金，随后在墨西哥建了一个人工湖和三个摄影棚用来拍摄不同场景。拍摄之前，詹姆斯·卡梅隆本着追求完美的态度，花一年的时间置景、制作道具，这才有了影片中按照真实比例搭建的头等舱、健身房、会客室等场景，以及按照当年真实数量摆放的餐具、皮箱、救生衣等。该片拍摄历时5年，一再追加投资，最终耗资2.5亿美元。事事求完美的詹姆斯·卡梅隆也用极度的电影特效让《泰坦尼克号》成为影史上最昂贵的电影，并且位居全球电影票房排行榜榜首。它是世界电影史的一个神话！影片更是一部展示当代电脑特效科技水平的杰作。这部影片上映后、空前地卖座，使它成为好莱坞20世纪末的象征。

案例导学： 如何确定影片的拍摄成本？如何实现影片的高质量与高收益并存的目标？本章将通过介绍影视产品的生产进度、质量管理、现场管理、成本管理4个方面组成的影视产品的创作生产管理4个方面来回答这些问题。

学习目标

1. 掌握影视产品生产进度控制工具

2. 了解影视产品质量管理的方法

3. 了解影视产品现场管理的目标和内容

4. 掌握影视产品成本管理的目标和注意事项

影视产品制作流程分为筹备、拍摄、制作、审查4个阶段。为了保证影视产品能够按时优质地通过多媒体呈现在观众面前，必须对影视制作的时间、质量、生产现场和成本进行管控。影视产品的创作生产进度管理，首先要求制订影视产品制作计划，接下来进行生产进度控制，按时保质地按照制作计划完成影视产品的生产。本章将详细介绍影视产品创作生产管理的相关内容，包括：生产进度管理、质量管理、生产现场管理和成本管理等内容。

第一节　影视产品的创作生产进度管理

一、影视产品制作计划

制作计划是确定项目协调、控制的基础和依据，是项目各项工作开展的基础，制作计划是根据目标的要求，对影视产品制作范围内的各项活动做出合理安排。制作计划系统地确定项目的任务、进度和完成任务所需要的资源等，使项目在合理的工期内，用尽可能低的成本达到尽可能高的质量。任何影视项目管理都要制订制作计划，项目的成功首先取决于制作计划的合理性。

(一) 制作计划的内容

影视产品制作计划书包括如下内容。

① 项目介绍，包含项目名称、项目类别、项目投资、场地选择等内容。

② 项目概述，大致叙述影视项目的计划，如剧组构成，管理人员等。

③ 市场分析，对标市场同类型影视产品进行市场分析。

④ 成本预算，进行项目的成本预算。

⑤ 盈亏分析，做好盈亏分析才能有商业投资。

⑥ 投资风险预测，投资风险低，获得商业投资的概率就大。

⑦ 相关法律法规。

(二) 制作计划的特征

制作计划尽管有很大的不确定性，但是它仍然是指引项目成员完成并实现项目目标的前期准备。它应具有以下4个方面的特征。

① 弹性和可调性：即能够根据预测到的变化和实际存在的差异，及时做出调整。

② 创造性：充分发挥和利用想象力和抽象思维的能力，满足项目发展的需要。

③ 分析性：研究项目中内部和外部的各种因素，确定各种变量和分析不确定因素。

④ 响应性：能及时地确定存在的问题，提供计划的多种可行方案。

(三) 制订制作计划的基本步骤

制订制作计划，一般有以下几个步骤。

① 确定目标：在制订计划时，对目标的各种指标有明确认识。

② 确定项目模式：确定项目模式的重点是事先设计好完成项目所需的各项工作。

③ 估计并安排项目进度：本步骤的重点是确定各项任务的持续时间、所需资金及其他资源。这需要对任务进度有正确的估计。

④ 平衡计划：由于资源的有限性，项目与常规工作之间可能存在冲突。这需要做好平衡工作。

⑤ 批准及公布计划：制订计划的最后一步是把综合计划发给项目组成员、管理部门。等待审批，获得批准后，公布计划。

(四) 制作计划的常用工具

制作计划明确了剧组中不同部门工作的细节、每天的工作量和周密的拍摄日程表，并对未来生产过程中可能出现的问题采取事前控制，并制定防范措施。因此，影视产品制作计划是进行进度控制的基础。

制作计划常用的工具是甘特图和网络图。

1. 甘特图

甘特图是以作业排序为目的，将活动与时间联系起来的工具之一。甘特图(gantt chart)，又称为横道图、条状图(bar chart)，通过条状图来显示项目、进度和其他时间相关的系统进展的内在关系随着时间进展的情况。以提出者亨利·劳伦斯·甘特(Henry Laurence Gantt)先生的名字命名。

(1) 甘特图的特点

甘特图以图示的方式通过活动列表和时间刻度表示出特定项目的顺序与持续时间。是一个线条图，横轴表示时间，纵轴表示项目，线条表示期间计划和实际完成情况，直观表明计划何时进行，进展与要求的对比。便于管理者弄清项目的剩余任务，评估工作进度。

(2) 甘特图的优缺点

甘特图有以下优点。

① 图形化概要，通用技术，易于理解。

② 有专业软件支持，无须担心复杂计算和分析。

甘特图有以下缺点。

① 因为甘特图主要关注进程管理(时间)，所以甘特图事实上仅仅部分地反映了项目管理的三重约束(时间、成本和范围)。

② 软件的不足：尽管能够通过项目管理软件描绘出项目活动的内在关系，但是如果关系过多，纷繁芜杂的线图必将增加甘特图的阅读难度。

电影制作流程分为4个环节，每个环节都有确定的工期，如图6-1所示。筹备期预计在120天内，2020年2月至5月完成影片筹备。拍摄预计在210天以内，2020年6月至12月完成拍摄。后期制作预计在90天以内，2021年1月至3月完成影片的后期制作。最后在2021年4

月完成影片的审核。利用甘特图进行进度控制,可将实际拍摄进度定期记录在甘特图上。如果进度慢于计划,则要及时查找原因,根据具体情况进行调整,或追赶进度,或更改计划。

项目号	项目名称	工期天	具体时间																							
			2020年												2021年											
			1	2	3	4	5	6	7	8	9	10	11	12	1	2	3	4	5	6	7	8	9	10	11	12
1	筹备期	120																								
2	拍摄	210																								
3	后期制作	90																								
4	审核	30																								

▶ 图6-1 基于甘特图的电影制作流程

2. 网络图

网络图是一种图解模型,形状如同网络,故称为网络图。网络图由作业(箭线)、事件(又称节点)和路线三个因素组成,反映的是实施各项任务的先后顺序。

根据网络图中有关作业之间的相互关系,可以将作业划分为:紧前作业、紧后作业和交叉作业。

① 紧前作业:紧前作业是指紧接在该作业之前的作业。紧前作业不结束,则该作业不能开始。

② 紧后作业:紧后作业是指紧接在该作业之后的作业。该作业不结束,紧后作业不能开始。

③ 平等作业:平等作业是指能与该作业同时开始的作业。

④ 交叉作业:交叉作业是指能与该作业相互交替进行的作业。

在影视制作计划中,可以通过网络图看出每一项任务的先后顺序,看出每个任务和每个任务之间相互的关系。比方说在道具组正在制作道具的时间里,服装组可以去采购服装。网络图的制作可以让剧组节省一些准备的时间,从而提高剧组拍摄的效率。任务同时进行,不仅省时,还能降低成本。

如表6-1所示,A作业为B作业的紧前作业。当B完成后C、D两个作业可同时进行,E作业在C作业完成之后才能开始,E作业为C作业的紧后作业。同时D、E作业为F作业的紧前作业,F作业作为G的紧前作业。网络图中作业之间的逻辑关系是相对的,不是一成不变的。只有指定了某一确定作业,考察它与其他有关各项作业的逻辑联系,才是有意义的。

表6-1 电影制作活动描述和时间估算

活动描述	代码	紧前作业	时间/天
剧本制作	A		21
预算	B	A	4
招募主创人员	C	B	8

<div align="right">续表</div>

活动描述	代码	紧前作业	时间/天
手续办理	D	B	4
组建剧组	E	C	3
拍摄	F	E、D	24
后期制作	G	F	12

　　网络图的组成包括作业、时间、路线三个方面。路线，是指自网络始点开始，顺着箭线的方向，经过一系列连续不断的作业和事件直至网络终点的通道。一条路线上各项作业的时间之和是该路线的总长度(路长)。在一个网络图中有很多条路线，其中总长度最长的路线称为"关键路线"(critical path)，关键路线上的各事件为关键事件，关键事件的周期等于整个工程的总工期。根据表6-1，可以绘制电影制作流程网络图(见图6-2)，从中看到关键路线为A-B-C-E-F-G，由此可以算出整个项目的总时长为72天。有时一个网络图中的关键路线不止一条，即若干条路线长度相等。除关键路线外，其他的路线统称为非关键路线。关键路线并不是一成不变的，在一定的条件下，关键路线与非关键路线可以相互转化。例如，当采取一定的技术组织措施，缩短了关键路线上的作业时间，就有可能使关键路线发生转移，即原来的关键路线变成非关键路线，与此同时，原来的非关键路线变成关键路线。

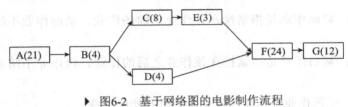

▶ 图6-2　基于网络图的电影制作流程

二、影视产品生产进度控制

(一) 影响影视产品生产进度的因素

　　影视产品是无形产品，其生产和有形产品的生产方式不一样，它没有固定的生产线，没有固定的车间厂房，没有固定的管理和技术人员搭配。拍摄环境随着剧情的要求而不断变化，变化因素的不可测性使得影视产品的生产管理和控制存在很大的挑战。影响影视产品生产进度的因素有：外景地、季节、天气状况、剧组人员制作水平和合作状况、导演、演员等。由于影视产品在制作过程中有诸多不确定因素，制片人或制片主任应及时做出相应的进度计划调整。

(二) 影视产品生产进度控制措施

　　为了保障影视产品按照制作计划顺利进行，制片人和制片主任应采取多种措施控制影片的制作进程，尽可能地使制作过程与前期计划相符。以下是影视产品生产进度控制的常

用措施。

1. 跟踪甘特图

制片人常根据影视制片项目进度计划制定甘特图。根据甘特图进行生产进度控制。甘特图的左边是按照拍摄先后顺序列出场景名称；图的右边是拍摄进度计划和实际拍摄进度，图表上栏表示的是以"天"为单位的时间，用水平线段在时间横轴上画出拍摄计划，并在拍摄计划水平线段下面画出实际拍摄进度。利用甘特图进行进度控制，可将每天、每周的实际拍摄进度定期记录在甘特图上，可以很直观地进行比较。如果进度慢于计划，制片人就要查找原因，根据具体情况进行调整，或追赶进度，或更改计划。

2. 表格比较法

根据制片计划表、分场景清单所显示的资源需求状况和导演的分镜头工作台本，做出拍摄日程表，制定出每天的工作量。工作结束后，同场记单所完成的实际工作量进行比较，存在差异时，制片人要查找问题和原因，及时做相应的处理。

3. 现场跟踪法

制片人或制片主任实施现场管理是非常重要的。剧组可以说是个"小社会"。某个经验丰富的制片人也许组织过很多部影片的生产，可是在新的生产过程中，他仍然会面临新的风险因素。随机应变是制片人或制片主任最基本的职业素质。比如，在一栋居民楼内拍摄内景，制片人、导演等摄制人员提前半个月看好了场景，但是开拍的时候，却发现楼上在装修，电钻的声音无法进行拍摄，制片人或制片主任必须在场进行处理。

4. 影视制片项目进度计划

项目进度计划明确了剧组中不同部门工作的细节、每天的工作量和整个剧组周密的拍摄日程表，并有对未来生产过程中可能出现的问题所采取事前控制或者制定出的防范措施。因此，影视制片项目进度计划是进行项目进度控制的基础。

5. 信息控制制度

出现问题及时上报，并以书面的形式报告给制片部门，制片部门负责与各部门进行协商沟通，所分配的任务一定要以书面的形式下发到各摄制小组，并由各摄制小组组长签收负责。

6. 分场景清单细目表

分场景清单细目表中明确了每一个场景所需要的资源清单，每个小组都有一份，以保证在开拍之前所有的资源都能到位。

7. 影视合同

这里的影视合同主要是指制片人与导演、摄影、演员等人员及设备、场地租赁在影视产品前期准备工作期间签订的合同。任何一个人都没有能力独自完成一部影视作品拍摄，它需要剧组每个人的努力，需要的是剧组合作、团队精神。考虑到每个剧组都是为了一个影视项目而搭建的小组，工作结束后会自动解散。为了激励大家努力工作，制片人通过合同这一具有法律效力的形式给剧组人员以激励和约束，尽可能地保证剧组人员稳定的工作状态。

合同是对团队成员的约束和控制，防止有团队成员违约导致无法正常完成拍摄的情况

出现。此外，制片人还可以通过分开发放酬金(一般通过前期、中期、后期来发放)的方式来预防成员的中途退出。

第二节　影视产品的质量管理

一、影视产品质量管理的相关概念

质量管理是在质量方面指挥和控制组织的协调的活动。包括制定质量方针和质量目标及质量策划、质量控制、质量保证和质量改进。影视产品质量管理是对影视产品进行质量把控，以确保影视节目可以正常放送。一般是对影视产品的策划批准，流程制作的管理，节目和技术进行审查，保证影视产品能够保质保量地展现在大家面前。影视产品的质量管理包括电影产品质量控制、电视产品质量控制、网络视听产品质量控制。

二、电影产品质量管控

电影产品质量控制是电影产品制作中非常重要的环节之一，包括剧本质量控制、画面质量控制、声音质量控制及影院质量控制等。

(一) 剧本质量管控

剧本质量管控，顾名思义就是对剧本的质量进行严格的把控，防止其出现违法违规的内容或版权问题，以确保后期的拍摄活动顺利进行。

在筛选剧本时，需要查看类型定位、题材、人物塑造、人物关系、情节桥段的设置、框架结构、节奏、创新性、政策审查风险及价值取向表达等。部分特殊题材还会涉及概念创意、时代氛围的营造等内容，通过筛选选择适合的内容进行拍摄。

判断剧本的好坏的首要依据是查看这个剧本是否符合规定。符合规定是所有可拍摄剧本的前提。如果剧本是不符合规范的，那后面的工作都无法进行。此外，判定一个剧本是否具有可拍性也是必不可少的，可拍性不光是剧本符合规范，还要保证剧本所写内容可实现，通过现有的技术和所拥有的资金能拍出理想效果。

在确定剧本是符合规定且可拍的情况下，再查看其内容部分是否吸引人。剧本讲述的好故事是剧本成功必不可少的因素。结合当下观众喜欢的题材，创造或挑选出吸引人的剧本是一部剧成功的关键。在内容方面，人物是否讨人喜欢，性格鲜明；情节是否跌宕起伏，引人入胜；故事节奏是否得当，张弛有度等都是要把控的工作。

剧本质量管控需要设定清晰量化的验收标准。由于文学艺术创作的特殊性，合同两方很难对剧本质量约定量化标准。因此，在实践中，关于剧本质量要求，现有合同中常见的约定是：独立创作，主题思想积极，内容健康向上，艺术构思完整，人物性格鲜明，故事情节跌宕起伏，较高文化品位，符合优秀影视剧拍摄要求。类似笼统和模糊的质量标准，

往往形同虚设，不具有实操性。

为解决质量验收问题，影视行业和编剧们共同做了诸多有益尝试。

① 如产生重大分歧，以上级审查机关意见为准。

② 如产生重大分歧，邀请合同两方均认可的专家组织论证会，以论证意见为准。

③ 如产生重大分歧，以剧本参赛征文获奖的标准认定。

④ 如产生重大分歧，限定编剧修改的次数，例如约定"如编剧完成三次修改后，视同编剧完成创作工作"。

(二) 画面质量管控

影视产品属于视觉产品，画面的重要性不言而喻。为满足观众的需要，也为了技术的革新，制片人在影片画面的质量控制上投入了大量心血，不管是从影片的画面清晰度，还是从二维电影到三维电影再到裸眼三维电影的演进，观众的观影体验都在一步步提升。此外，电影作为一门艺术，对画面的艺术要求是极高的，色彩、灯光、构图等，共同造就一幅完美的荧幕画面。画面质量包括技术质量和艺术质量。

1. 技术质量

首先，在前期拍摄时的灯光、摄影机、镜头就决定了初始素材的质量。其次，剪辑、调光、调色、输出决定了影片最终在影院呈现的样子。在胶片时代，画面质量不高的风险会非常高，因为拍摄后，由胶片做成母盘拷贝，这个过程中间的每一环都会损失清晰度。数字化时代，影视产品制作的一个工序是DCP打包(一种数字文件集，用于存储和转换数字影像的音频、图像和数据流)，借此极大地降低了制作过程中的风险，DCP打包就是将图像文件格式为16位的序列帧图像，封装成可以在影院设备上播放的文件，当然里面还包括音频。在这个过程中，会有三维和二维的差别，三维会因为偏振光眼镜影响30%～50%的画面亮度。目前，国内影院的投影机亮度差异大(部分是人为降低亮度)，因此在影视产品制作中就需要格外注意。画幅也是其中一个关键因素，目前影院能够正常播放的画幅有：1.3K、2K、4K，通常影片拍摄都是2K(指屏幕或者内容的水平分辨率达2000像素的分辨率等级)的标准，如果在巨幕电影(能够放映比传统胶片更大和更高解像度的电影放映系统)上放映，画面的清晰度会受到影响。

2. 艺术质量

色彩的明暗、饱和、纯度构成了画面的整个色彩、光影和氛围。如果明暗度没有把握好，画面就会没有光感，对比度也不强。布景，灯光决定着画面，而摄影决定着构图，在摄影时，需要精心设计，无论是运动与静止的控制，还是镜头运动的控制，每一个细节都至关重要。连续画面组成镜头，镜头组接构成片段，片段构成故事。因此，故事从编剧开始，它的主线是明确的，结构是清晰的，剧情发展节奏是合适的。导演拿到剧本后，会将其变成画面，除了进行拍摄，还需要进行编排镜头，进行剪辑，整个过程就是进行高度的节奏控制。导演需要演员、摄影、灯光、服装、化妆等一系列的工作来支持他，当然最重要的是导演不要过分受预算的限制。

(三) 声音质量管控

声音质量管控包括对技术质量和对艺术质量的管控。

1. 技术质量

目前，影院用到的声音标准一般是杜比和real3D(一种在电影院常见的3D放映技术)，院线影片从制作上要符合这些技术标准。影院的声音系统的搭建，从器材到装修都是有严格标准的。目前，5.1声道是比较常见的，还有全息声、宁静声等。简单讲，在前、中、后置和低音的各个声道要清晰可辨，而又浑然一体，高不能破，低不能无声，方位要准确，音量要合适。通常会先看到后听到，所以在制作时必须考虑声音提前1、2、3帧，有些声音则是有引导作用，会先有声音再切镜到画面，同时还要保证人声与画面同步。另外，一般声音输出都会按照国际声音和5个声道输出，无损压缩格式，通常使用WAV格式。

2. 艺术质量

声音分成音乐(歌曲和背景音乐)，配音(同期声和后期本意)，音效(人造音效库和现场收音)，通常情况下，最后它们都得进混音棚进行平衡、配比等。音乐对画面、情绪起非常重要的辅助作用。音乐的风格、节奏、旋律、配器、制作，等等，都决定着音乐的质量，导演需要根据电影情节的需要决定用什么风格的音乐，考虑歌词是否契合影片的主题，配音和声效也同样如此。

(四) 电影院硬件设施质量管控

电影最终在电影院与观众见面，电影院硬件设施质量的好坏会影响观众的观影体验。电影院分特大型电影院、大型电影院、中型电影院和小型电影院。其中特大型电影院，要求1801座以上或11个厅以上。大型电影院要求1201~1800座或8~10个厅，中型电影院要求701~1200座或5~7个厅，小型电影院要求700座以下或4个厅。 电影院观众厅听觉条件的好坏，除受环音系统的电声质量影响外，还取决于观众厅的建筑声学质量。电影院观众厅有其自身的声学特点，与其他演出建筑不同的是电影院的扬声器通常都设置在银幕后面或侧面墙壁上，其声源位置是固定不变的。另外，扬声器的高音头一般位于银幕高度的2/3处，有利于均匀地向观众厅的各个方向和后座辐射声能。

三、电视产品质量管控

电视台开始推行企业化经营以来，电视节目的质量管理成为电视经营管理的重中之重。我国电视节目的质量管理是指电视台根据中国电视的基本性质和任务，确定电视节目质量方针、目标和职责，并通过对电视节目的宏观调控和微观计划、编辑与审查，使其得以实施的全部管理职能的所有活动，包括电视节目的总体规划，节目选题的策划与批准，节目制作流程的管理，节目的政治、艺术和技术审查，节目的播出编排及收视反馈和评价，等等。

(一) 技术质量管控

技术质量控制主要针对硬件设备和应用软件，随着科学技术的飞速发展，可以运用三个方法进行质量控制。

1. 自动技审系统

借助计算机技术，对预播出节目素材中黑场、静帧、彩帧、彩条、R/G/B幅度超标、静音、峰值超标、响度等项目进行检测。检测到节目信号异常时，系统就会发出声光报警，并直接定位到素材名称和播出时间。该系统帮助播出人员迅速准确找到节目质量缺陷，使播出人员在播出前就可发现劣质节目素材，从而采取相应措施规避播出事故的发生。

2. 节目制播系统数字化改造

随着硬件设备、软件的不断更新换代，节目制作播出设备、技术正快速向高清方向发展过渡。因此，对节目制播系统的数字化改造，一方面，是为了适应数字技术和网络技术不断进步的需要；另一方面，是为了增强广播电视媒体自身的竞争力，提高电视节目的质量。

3. 工作流技术

质量控制过程的改进需要技术平台提供功能强大的工作流引擎，以便对节目生产过程中出现的工作流进行管理配置。工作流技术必须与其他应用相结合，才能满足节目质量控制的要求。工作流一般分为两类：业务处理流程和业务管理流程。业务处理流程是业务工作在计算机中的表现，在流程中通常需要对相关的数据进行处理，如节目制作流程、节目报播流程、节目上载流程、节目播出流程等；而业务管理流程主要是对节目生产业务进行管理，在流程中往往带有表单的流转，如预算申请、栏目审批、大型活动审批、节目审批等。由于上述两种流程在运行方式和管理上有较大的区别，因此在流程设计上需要区分对待。

(二) 制作质量管控

电视台进行节目质量控制的范围广泛，包括最后播出的成品节目，拍摄后未经编辑的原始素材，在制作编辑中的视频、图片、文字稿、声音，上载素材，媒体资产管理系统中存储的各种媒体资料，这些都会对最后播出的电视节目的质量产生影响。

电视产品分为电视节目(新闻节目、综艺节目和专题节目)、纪录片、动画片和电视剧等。这里以具有代表性的电视剧为例来介绍电视节目制作质量控制。

一般地，电视节目制作质量控制体系主要包括三个方面。

1. 剧本质量控制

剧本是作者的原创作，是演员创作的根。对演员及导演来说，剧本是后期创作的根源，起着至关重要的作用，导演通过剧本编排拍摄镜头，并指导演员塑造角色，而演员通过剧本分析人物性格特点，分析剧情矛盾点，并在正式拍摄之前进行排练工作，等等。简言之，剧本的质量是一部影视产品的基础。

以电视剧为例，电视剧和电影的一个区别，就是它的篇幅长，体量大，播出时间也

长，所以对它的剧本写作结构设计上的要求更高。无论是从艺术角度还是商业角度看，电视剧需要同时关注观众的两个诉求：第一，从头到尾都要好看，这就要求编剧把每一集剧写得好看；第二，整个剧从一开始起，就要让观众期待最后一集的大结局。纵观中国电视剧，其结构类型大体可分为4种类型：动作线贯穿型、人物关系冲突型、单元故事型和人物传记编年史型。当然有例外，也有多种类型交叉的情况，但常见的主要是以上4种。

电视剧是传达一种价值观，传达一种审美的载体，完美的剧本是必不可少的，它需要具备以下条件。第一，要有良好的结构，起承转合，高潮、铺垫、伏笔炉火纯青。第二，人物驱动，有强大的人物。要做到即使观众将故事完全忘记，依然能记得起人物。在很多时候，人物比故事重要。第三，人物三原则：hero、arc、stake。这三个单词分别代表：主角必须独自解决问题、人物必须有转变和升华、人物命运必须有冒险和赌博意味。

2. 拍摄质量控制

影片的拍摄质量是由多方面共同决定的，导演、演员、场景、道具、服装、拍摄道具缺一不可，多方共同协调好，才能为影片拍摄的正常进行提供保障。

(1) 导演

虽然故事不是由导演编写出来的，但是导演可以通过独到的眼光和专业的指导水平把这个故事展现得更吸引人，让观众看得更投入。所以，找一个优秀的导演是拍摄出高质量的影视剧不可缺少的因素之一。

(2) 演员

成功的影视作品需要有能将剧中人物刻画得入骨的演员，他能让观众看到最真实的行为和情感表现。高质量的影视产品，绝对不能少了高质量的表演。

(3) 场景和道具

优秀的影视产品应该尽量选取真实的场景，搭建的场景应力图真实，无论是外景和内景都要做到还原剧本，符合观众的审美情趣。同样地，道具的选取也要忠实于剧本，力图做到让观众沉浸于影视作品，而不因场景和道具的突兀与虚假而跳脱于影视作品营造的世界。

(4) 服装

剧中人物的服装一定要符合剧中人物的身份、地位，从款式到颜色，都要与剧中时代和地域相符合。优秀的服装能为演员的表演起到锦上添花的作用，如剧中人物从辉煌到破败，他的穿着能够直观地为观众传达信息。

(5) 拍摄设备

好的拍摄设备包括高端摄像设备和录音设备，灯光等。性能优良的设备能够保障影视产品的质量，能够保障影视作品有良好的回放效果，如，画面清晰、色彩饱和、对比度合适等。

3. 后期质量控制

随着国家广播电视总局对电视剧审核的把关越来越严格，每年能够通过审核并在电视台播放的电视剧的总集数大约占当年制作完成电视剧总集数的30%～40%，因此，电视剧后期制作，如剪辑显得尤为重要。

(三) 质量审核

1. 节目质量审核

节目质量审核指对节目采访、编辑和制作的各环节、预播出、播出平台播放的视频音频等节目形态的半成品、成品节目内容的质量进行审核。流程中的挑选编目、编辑合成、节目包装、上载、播出等环节，由相应层级控制人员进行质量审核。所有自办节目均执行对节目策划、编辑文稿和节目播出带的三项内容签字审查制度。新闻类节目执行初审、复审和终审的三审制度，三个环节缺一不可，初审由栏目负责人担任，主要负责节目的专业性审查及加工整理；复审由所在频道的负责人把关审核；终审由分管节目的台领导签字审核。重大新闻报道任务，台长应亲自坐镇指挥和审查，以确保新闻节目的及时性和准确性。

2. 质量过程控制

无论是节目制作过程还是节目上载、播出过程，都需要严格按照技术标准和规范程序进行，控制好节目生产过程中的每一个环节，特别对关键环节的控制是达到质量要求的保障。电视节目生产需要摄像、音频、视频、灯光、舞美、后期剪辑、后期包装等诸多环节的协调配合。

3. 建立质量控制反馈机制

成立监察部门，对发现节目质量缺陷、质量流程控制缺陷的人员进行奖励。由台领导、各部门和各类专业人员成立节目监看小组，定期召开监看会议，对台自办节目质量进行集中评议，对评选出的优秀节目给予奖励，对评出的劣质节目不仅进行处罚，还要由总编室提出整改意见进行整改。

只有努力做好上述三个方面，才能打造一套规范高效的电视节目技术质量控制体系，从而为高质量节目内容播出提供有力的保障。

四、网络视听产品质量管控

在2016年之前，网络视听产品，一直因准入门槛低、审查宽松、题材不受限等监管原因，频打擦边球，影响了行业的健康发展，这一情况引起了相关部门的高度重视，这些部门制定了一系列监管措施。

当前，对网络视听产品的质量控制主要是备案制。2016年12月，国家新闻出版广电总局发出紧急通知，宣布从2016年12月19日起，网络大电影、网剧、网综等几乎所有网络视听内容将一律实行备案登记制，需要填写重点网络原创节目信息登记表，实行备案登记制度，由播出平台统一盖章报送省局备案，并与传统的电视剧采取同样报审标准。

需要备案的，不仅仅是网剧和网络电影，满足以下4条标准之一的所有网络视听产品，都需要备案。

① 网站招商主推的节目(重点推荐宣传的)。

② 拟在网站(客户端)首页推广的节目。

③ 拟优先供网站会员观看的节目。

④ 投资超过500万的网剧或投资超过100万的网络电影。

备案登记的网络大电影和网剧，除了需要填写不少于1500字的内容简介外，还需要对思想内涵做出不少于300字的概括说明。

网络节目除了填写内容简介外，还需提交邀请嘉宾、环节设置、本期话题设置等。此外，涉及政治、军事、外交、国家安全、统战、民族、司法、公安、医疗卫生等重大题材和特殊题材需由行业主管部门协同审核，不得擅自拍摄。备案需由视频平台统一盖章报送省局。

国家新闻出版广电总局于2016年5月发布《进一步完善规范电视剧拍摄制作备案公示管理工作的通知》(以下简称《通知》)。《通知》要求，申报电视剧拍摄制作备案公示剧目的1500至2000字剧情梗概，须对思想内涵做出概括说明。在此之前，国家新闻出版广电总局官网发布的电视剧拍摄制作备案公示表中，报备剧目除了剧名、题材、集数、制作周期外，仅需公示200字左右的剧情梗概。按照这个标准，网络视听节目和电视剧的备案标准已经完全统一，网络电影甚至比传统院线电影的备案更加严格。这也意味着国家新闻出版广电总局提出的"电视不能播的，网站也不能播"最终成为现实，网络视听产品已经全部纳入其监管范畴。

在线视频网站也有各自的审核制度。例如，爱奇艺和喜马拉雅都有各自的审核制度，用户上传视频音频需要经过审核员审查才能通过，审核不通过的原因主要有色情、涉及政治、低俗、暴力、包含非法广告、包含违禁品、视频质量低下、恐怖、标题虚假、封面图违规、邪恶、版权受限等。上传视频音频审核不通过时，审核界面会显示未通过审核原因，用户可点击申诉按钮进行申诉。

短视频社交软件审核相对比较宽松，但规定了精品的标准。例如，抖音的精品视频标准如下。

① 画质清晰，清晰度高，分辨率强。

② 视频非横屏，必须竖屏。

③ 无外站水印，不能使用贴纸遮挡水印。

④ 可看性，观赏性强。

⑤ 画质内容精致美观，画面比例恰当。

⑥ 非快手风，保证画面干净整洁。

⑦ 话题内容描述详细，有可看度。

⑧ 最好使用抖音或微视拍摄视频。

⑨ 内容要积极向上，直接过滤低俗内容。

抖音规定的价值维度如下。

① 观赏价值：表现好看的、美的事物。

② 娱乐价值：呈现搞笑的、轻松的内容。

③ 学习价值：教观众如何做，比如提供生活小技巧等。

第三节　影视产品的现场管理

一、现场管理

(一) 现场管理定义

现场有广义和狭义之分。广义上，凡是企业用来从事生产经营的场所，都称之为现场。如厂区、车间、仓库、运输线路、办公室及营销场所等。狭义上，企业内部直接从事基本或辅助生产过程组织的结果，是生产系统布置的具体体现，是企业实现生产经营目标的基本要素之一。

现场管理就是指用科学的管理制度、标准和方法对生产现场各生产要素，包括人(工人和管理人员)、机(设备、工具、工位器具、工装夹具)、料(原材料、辅料)、法(加工、检测方法)、环(环境)、信(信息)等进行合理有效的计划、组织、协调、控制和检测，使其处于良好的结合状态，达到优质、高效、低耗、均衡、安全、文明生产的目的。

> **小贴士**　　现场管理是生产第一线的综合管理，是生产管理的重要内容，也是生产系统合理布置的补充和深入。

(二) 现场管理任务

现场管理的任务包括如下内容。

① 现场实行"定置管理"，使人流、物流、信息流畅通有序，现场环境整洁，文明生产。

② 加强工艺管理，优化工艺路线和工艺布局，提高工艺水平，严格按工艺要求组织生产，使生产处于受控状态，保证产品质量。

③ 以生产现场组织体系的合理化、高效化为目的，不断优化生产劳动组织，提高劳动效率，降低生产成本，提升产品质量。

④ 健全各项规章制度、技术标准、管理标准、工作标准、劳动及消耗定额、统计台账等。

⑤ 建立和完善管理保障体系，有效控制投入产出，提高现场管理的运行效能。

⑥ 搞好班组建设和民主管理，充分调动职工的积极性和创造性。

(三) 现场管理方法

现场管理可以采用定置管理、5S现场管理、目视管理等方法。

1. 定置管理

定置管理也称为定置科学或定置工程学。定置管理是对物的特定的管理，是其他

专业管理的理论、方法在生产现场的综合运用和补充。它是企业在生产活动中，研究人、物、场所三者关系的一门科学。它是通过整理，把生产过程中不需要的东西清除掉，不断改善生产现场条件，科学地利用场所，向空间要效益；通过整顿，促进人与物的有效结合，使生产中需要的东西随手可得，向时间要效益，从而实现生产现场管理规范化与科学化。

(1) 定置管理的特点

定置管理是企业中一项综合性基础工作，从企业管理系统角度看，定置管理有目的性、综合性、针对性、系统性和艰巨性的特点。

① 目的性。定置管理的目的，是根据企业生产活动实际需要，从优化物流系统出发，使生产过程中的人、物、场所三者在时间、空间上的优化组合，并按三者之间的内在联系进行整理整顿，从而达到提高劳动率及保证其产品质量。

② 综合性。定置管理与其他各种专业管理有着密切的联系，它是其他各项专业管理的理论、方法在生产现场的综合运用和补充；为保证并促进各项专业管理在生产现场的高效率发挥职能作用打下坚实的基础。

③ 针对性。影视产品在制作过程中涉及的门类很多，包含的工作细微且繁杂，即使只在同一个工作部门，每一个人负责的工作都不一样。因此，要分析各部门的客观条件，视各自的生产类型、特点，有针对性地建立符合本部门实际的定置管理体系。

④ 系统性。定置管理也是一项系统工程，是一个科学的整理体系。根据影视产品的制作流程的要求，从主创成员的确立、剧本的选取、拍摄时间的安排到实地拍摄及影片上映，各环节、各工序的场地、区域、岗位的各类物品进行认真定置，使其工序间的人、物、场所的相互关系始终处于最佳结合状态。这就要在整理中，充分运用系统工程的方法和原理，分析人、物、场所的内在联系，分析物品数量(存放量)、形状、特性、品质(功能)、时间特性，从管理目的出发，对用于控制物流的信息媒介实现标准化，保证物流系统安全、优化、高效、有序地进行流动。

⑤ 艰巨性。影视产品生产活动永远处于动态，物品定置也不断地发生变化，拍摄现场的科学整理整顿要不断地进行。随着产品及工艺等因素的调整，其物品的定置状态也会发生相应变化，导致了定置管理的长期性与艰巨性。

(2) 工作程序

工作程序分为4个阶段。

① 准备阶段。建立定置管理工作领导小组；制订工作计划；开展培训工作；广泛地发动和依靠群众。

② 设计阶段。现场调查，分析问题；制定定置标准；绘制定置图。

③ 实施阶段。领导始终要身先士卒，带头贯彻执行，这是开展定置管理的关键；全面发动，依靠员工；严格按定置图进行科学定置，不走过场；自查，验收，要高标准严格要求。

④ 巩固提高阶段。开展教育；加强日常检查与考核；发挥专业部门的作用；做好定置管理的深化工作。

2. 5S现场管理

5S现场管理是一种现代企业管理模式，5S即整理(SEIRI)、整顿(SEITON)、清扫(SEISO)、清洁(SEIKETSU)、素养(SHITSUKE)，又被称为"五常法则"。在此基础上衍生出7S现场管理法：(整理、整顿、清扫、清洁、素养、安全、节约)；8S现场管理法：(在7S基础上加上学习)。

(1) 管理内容

现场管理原则：常组织、常整顿、常清洁、常规范、常自律。

5S标识：整理，区分物品的用途，清除多余的东西；整顿，物品分区放置，明确标识，方便取用；清扫，清除垃圾和污秽，防止污染；清洁，环境洁净制定标准，形成制度；素养，养成良好习惯，提升人格修养。

(2) 目的

实施5S管理，可以改善企业的形象，提高生产力，降低成本，确保准时交货，同时，还能确保安全生产并不断增强员工们高昂的士气。一个生产型的企业，人员、生产、物品的安全都是极其重要的。一个企业要想改善和不断地提高企业形象，就必须推行5S管理。推行5S管理最终要达到以下8个目的。

① 改善和提高企业形象。整齐、整洁的工作环境，容易吸引顾客，让顾客心情舒畅；同时，由于口碑的相传，企业会成为其他公司的学习榜样，从而能大大提高企业的威望。

② 促成效率的提高。良好的工作环境和工作氛围，再加上有修养的合作伙伴，员工们可以集中精神，认认真真地干好本职工作，必然就能提高效率。试想，如果员工们始终处于一个杂乱无序的工作环境中，情绪必然就会受到影响。情绪不高，干劲不大，又哪来的经济效益？所以推动5S管理，是促成效率提高的有效途径之一。

③ 改善零件在库周转率。需要时，能立即取出有用的物品，供需间物流通畅，就可以减少那种寻找所需物品时所滞留的时间。因此，能有效地改善零件在库房中的周转率。

④ 减少直至消除故障，保障品质。优良的品质来自优良的工作环境。工作环境，只有通过经常性的清扫、点检和检查，不断地净化工作环境，才能有效地避免污损东西或损坏机械，维持设备的高效率运转，提高产品品质。

⑤ 保障企业安全生产。整理、整顿、清扫，必须做到储存明确，工作场所内保持宽敞、明亮，保证通道畅通，地上不能摆设不该放置的东西，工厂有条不紊，意外事件的发生自然就会大为减少，当然安全就会有了保障。

⑥ 降低生产成本。一个企业通过实行或推行5S管理，能极大地减少人员、设备、场所、时间等方面的浪费，从而降低生产成本。

⑦ 改善员工的精神面貌，使组织充满活力，这可以明显地改善员工的精神面貌，使组织焕发强大的活力。

⑧ 缩短作业周期，确保按时按量交货。推动5S管理，通过实施整理、整顿、清扫、清洁来实现标准的管理，使异常的现象明显化，这样对人员、设备、时间，就不会造成浪费。企业生产顺畅，作业效率必然就会提高，作业周期必然相应地缩短，确保按时交货。

3. 目视管理

目视管理是利用形象直观而又色彩适宜的各种视觉感知信息来组织现场生产活动,达到提高劳动生产率的一种管理手段。

它是一种以公开化和视觉显示为特征的管理方式,综合运用了管理学、生理学、心理学、社会学等多学科的研究成果。

(1) 目视管理的原则

目视管理有4个原则。

① 激励原则。目视管理要起到对员工的激励作用,对生产改善起到推动作用。

② 标准化原则。目视管理的工具与使用色彩要规范化与标准化,统一各种可视化的管理工具,便于理解与记忆。

③ 群众性原则。目视管理是让"管理看得见",因此,目视管理的群众性体现在两个方面:一是要得到群众理解与支持,二是要让群众参与与支持。

④ 实用性原则。目视管理必须讲究实用,切忌形式主义,要真正起到现场管理的作用。

(2) 目视管理的特点

目视管理有以下两个特点。一是以视觉信号显示为基本手段,大家都能够看得见;二是要以公开化,透明化的基本原则,尽可能地将管理者的要求和意图让大家看得见,借以推动自主管理或自主控制。所以说目视管理是一种以公开化和视觉显示为特征的管理方式,也可称为看得见的管理。这种管理的方式可以贯穿于各种管理的领域中。

(3) 目视管理的水准

目视管理的水准可以分为三个水准。

① 初级水准:有表示,能了解状态。

② 中级水准:能判断良否。

③ 高级水准:管理方法(异常处理等)都列明。

(4) 目视管理的目的

目视管理的目的是以视觉信号为基本手段,以公开化为基本原则,尽可能地将管理者的要求和意图让大家都看得见,借以推动看得见的管理、自主管理、自我控制。首先,视觉化——大家都看得见;其次,公开化——自主管理,控制;第三,普通化——员工、领导、同事相互交流。

二、影视产品现场管理内容

影视剧的拍摄制作是一个十分复杂的过程,整个过程主要分为前期、中期、和后期三个阶段。在每个阶段,都需要比较专业的知识,也需要运营人对整个过程进行管理、协调。对于运营人来说,只有了解影视剧拍摄的每一个环节,才能对全剧有一个整体的把握,这样才能减少投资风险并防止不可控事件的发生。

(一) 造型管理

1. 服装

影视剧中的服装不仅可以塑造角色的外部形象，更是体现演出风格、人物性格的重要手段之一。早期，国内的影视服装的特点在于它的装饰性与夸张性，且角色的行当化和服装的程式化关系密切。现在，中国影视剧中的"服化道"逐渐进入写实化、生活化阶段。

总体来说，影视剧中的服装是源于生活服装，又有别于生活服装。影视剧服装应能帮助演员塑造角色形象，有利于演员的表演和活动；设计应力求与全影视剧的演出风格统一，并且能满足广大观众的审美要求。

> **小贴士** 随着轻工业和艺术设计的发展，影视剧服装也有了更高的表现力，能传递更多故事线内容之外的情绪和思想。

2. 化妆

化妆师的分类很多，一般分为普通化妆师和特效化妆师，主要工作是演员妆面的塑造，还有饰品、毛发、塑型、伤效等妆容制作。

影视剧的化妆除了进行人物形象的美化，也涵盖了美化与丑化的人物"造型化""角色化""脸孔化"的方方面面，以及对肤色、胖瘦、伤口等细节属性的仿真。常常有人评论说："古装剧里眼妆的变化就能彰显人物形象的转变、化妆师是将演员变成'角色'的核心贡献者。"

《哈利·波特》里的伏地魔造型、《死神来了》中各种被烧伤、刺伤等的惊悚效果都来源于化妆师的贡献。经典电视剧《西游记》孙悟空、猪八戒及众多妖怪(狮子精、老虎精、大象精)的造型都是化妆师的杰作。

3. 道具

影视剧的道具部门工作人员不仅要负责设计组织一部作品所需要的各种布光、布景和道具，还要负责编制道具预算，并对难以解决的特定道具进行监制与验收。

要想为作品提供优秀的布景和道具，相关工作人员应同时具备文学艺术修养、历史知识及电影艺术知识，才能保证道具符合事实与剧情，更贴近导演和演员想传达的信息。

随着影视科技的不断发展革新，广义上来讲，后期制作与科幻场景的建立也被认为是系统化、全面化场景道具环节的一部分。

(二) 现场调度

副导演把一场戏的所有演员集中在表演区，摄影师、助理、灯光师、美工人员、灯光等在旁边聆听观察，确定好演员的表演走位，灯光师、摄影师的位置后，将该镜头粗略地演一次，环境、人物、走位、摄影机运动等，必须清楚地出现在监视器的画面上，并与导

演的思路保持一致，这些完成后，才能开始正式拍摄。如何做好现场调度，使演员与摄影机等达到最理想的拍摄效果，可以体现一个导演的能力。

(三) 打光要求

表演走位确定后，副导演请演员移步到演区外，继续让导演讲解角色的动机、性格、心理状态和表演要求，等等，掌机员会带领摄影组、灯光组等按照摄影指导的意思装置摄影机，铺排轨道，排练运动，摄影指导则与灯光师合作，力图在画面上营造出最好的光影效果。

灯光师根据摄影师定好的画面，开始进行光线布置。灯光师一定要兼顾到这个镜头里所有可能涵盖的演员调度，走动，表演。在同一场景中，如单机拍摄正反打，一定要先把一个光位下所有的机位拍完再进行后续拍摄。否则，即便是补拍同一个位置的镜头，也很难做到灯光完全一致且不穿帮。在拍摄同一场景时，主光方向、光比一定要固定，要测量好并且记录数据，防止同一场戏前后镜头灯光不匹配。

(四) 排练监控

等打光大致完成，各部门所需的工作也接近尾声，副导演会请演员和导演回到演区，让导演指导他们尽量按照原先画好的记号走位演戏，这时导演可以要求演员对自己的表演做细节调整，演员需排练到导演满意为止。走戏时，所有的人都应该在现场，熟悉这个片段的剧情，熟悉每一句台词。这样，摄影师才能抓到更好的角度，录音师才知道话筒应放置在哪里。

等表演的方式固定了，导演再调整细节，这时就需要由场工或者摄影助理开始贴地标。标记演员表演开始、结束和中间停顿的各个点。具体方法是用大力胶贴在演员站着位置的两脚之间。这样做的好处，第一是帮助演员控制节奏；第二是协助演员做到不同次的表演基本相同，方便不同机位剪辑；第三是方便摄影组跟焦。

(五) 拍摄管理

拍摄管理包括微调和开机拍摄两个方面。

1. 微调

演员排练到让导演基本满意后，可以留在演区补妆，整理服装，摄影灯光部门可按排练结果做出相应的微调，跟焦员也应于此时准确度量演员距离，准备跟焦。

2. 开机拍摄

当所有微调完成，演员进入状态，就可以正式拍摄。每一条停机后，导演要给予明确指示，要么满意通过，要么重来。如果重来，要明确地告知各部门、演员重来的原因，不能因为自己缺乏自信而含糊地要求演员重做。如果一个镜头过了，副导演会有序地安排演员撤退，机器移位，准备重复以上程序，拍摄下一个镜头。

(六) 设备管理

1. 影视器材管理规定

业务器材特指公司名下摄影机、录音机、三脚架、话筒、摇臂等影视相关器材设备。

管理员：由公司指定、负责器材日常管理的人员，对器材进行封锁保管，保证器材的安全。

申领人：负责器材从管理员处领取、监督、使用、归还等。负有监督使用人使用的权利，并对器材的使用、损坏负次要责任。

使用人：为最终设备的使用者，并由公司指定人员担任，具备专业的器材使用、保养知识，保证设备器材在使用过程中的安全，器材在使用中损坏时需负主要责任。

2. 器材设备使用流程

申领人根据业务情况，提出使用器材申请，经部门领导签字同意后到管理员处领取。

管理员根据《设备器材使用单》配备器材给申领人，申领要当面检查器材是否完好、配件等是否齐备，确认后，在《设备器材使用单》上签字，器材的保管、监督责任由管理员转到申领人手中。

申领人收到器材后，将器材交付给使用人，自此，使用人对器材负有保管、监督使用权。使用人在接到申领人交接的器材后，需检查器材配件及其性能状况是否良好，如发现异常，应立即通知申领人，如器材状况良好，使用人自此承担起使用过程中的操作使用保管责任。

使用完毕后，使用人归还器材给申领人，经申领人检查配件齐全、设备良好无误后，签字确认，自此保管的责任转至申领人。申领人确认设备无误后，将设备送至管理员处，并告知需要充电等事宜，管理员检验无误后收回设备器材，自此，保管责任转交至管理员。

3. 使用注意事项

拍摄时，避免镜头直对阳光或强光源；每次拍摄时，应随时注意盖好镜头盖，及时将相机放入防尘的相机包内。不能将相机放置在地上，这样很容易让沙尘进到内部。应尽量避免在灰尘较多的地方拍摄；保存时放置在干燥地方避免机器受潮；尽量避免在雨天雪天拍摄，如要拍摄要妥善防护；寒冷的冬天从室外进入室内机器容易结露，正确的方法是放罩在密封的塑料袋中，待机器与室内温度一致时再取出；如长时间不用，应将相机内的电池取出，并且将相机放在相机包内；防止碰撞和冲击。

4. 违规操作处罚

管理人员要切实做好器材设备的日常管理工作，使用时，应严格按照使用说明和技术操作规程认真操作。如因操作不当造成故障，损坏的器材尚能修复且不降低性能和精度的，使用人应全额赔偿维修费和损坏的零件费；不能修复的，应根据实际情况折价赔偿。非管理人员人为原因，需进行正常维修器材设备的，报领导审批。

部门要经常组织人员对摄影摄像器材进行检查，发现故障、破损等问题，要立即报告，及时维修或更换。无论是管理员、申领人、使用人，未按交接流程交接给下一任而造成损坏或丢失的，视为违反操作流程，承担全部责任。在使用过程中，由于使用人非法操

作，人为造成器材损坏的，按照责任人全责处理，全部担负维修费用。

在使用过程中，由于使用人未按使用操作规定执行，将器材转交给其他非指定人员使用而造成损坏或者丢失的，由使用人承担全部责任；申领人应严格按照《设备器材使用单》申请的设备类型、数量配备相关器材，并在使用结束后仔细检验配件、外观、性能是否完好无损坏。如发现器材有损、缺失、申领人可拒绝接收，并追究相关责任人的责任；如完好，申领人收回器材，申领人签字后，保管责任转到申领人手中，直至器材交还管理员处；管理员负责设备器材在非使用时间内的安全保管责任，自申领人归还器材起，管理员承担起器材的妥善保管、保存的责任。如在保管期间出现丢失、损坏，管理员负全部责任。

第四节　影视产品的成本管理

一、成本管理概述

(一) 成本

成本是为过程增值和保证结果有效而已付出或应付出的资源代价。成本定义的关键词是"付出"的"代价"，这个代价就是"资源"的价值牺牲。资源对一个组织来说一般包括：人力资源、物力资源(设施、设备和材料等)、财力资源和信息资源等。作为成本，一定会消耗资源，不消耗资源的成本不存在。那么，为什么要消耗资源？为什么要付出代价？就是为了"过程增值或结果有效"这一成本目的。

任何组织或个人的活动，其过程都是为了增值，都在追求结果的有效性。为了实现输入和输出之间的增值转换要投入必要的资源和活动。所以，成本是在过程中(输入和输出转化中)的一组资源消耗的总和，是换取过程增值或结果有效的代价。已经付出的资源代价当然是成本；应该付出的还没有付出，但迟早要付出的资源代价也应该理解为成本。如预算和成本计划中所规定的预计成本，也应该理解为成本的范畴。

这里所说的"成本"是广义的成本，是一个总和的概念，主要是为成本管理服务的。"成本"在会计学中有不同的解释。成本=直接材料+直接人工+其他费用。

生产成本也称"产品成本"或"制造成本"。生产成本是企业为生产商品和提供劳务等所发生的各种耗费和支出。生产成本包括三个成本项目，即直接材料、直接人工和制造费用，也就是说在企业生产过程中实际消耗的直接材料、直接人工和制造费用，都应计入产品或劳务的生产成本。

(二) 成本管理

成本管理是指企业生产经营过程中各项成本核算、成本分析、成本决策和成本控制等一系列科学管理行为的总称。成本管理是由成本规划、成本计算、成本控制和业绩评价4

项内容组成。

成本规划是根据企业的竞争战略和所处的经济环境制订的，也是对成本管理做出的规划，为具体的成本管理提供思路和总体要求。成本计算是成本管理系统的信息基础。成本控制是利用成本计算提供的信息，采取经济、技术和组织等手段实现降低成本或成本改善目的的一系列活动。业绩评价是对成本控制效果的评估，目的在于改进原有的成本控制活动和激励约束员工和团体的成本行为。

> **小贴士** 成本管理的目的是充分动员和组织企业全体人员，在保证产品质量的前提下，对企业生产经营过程的各个环节进行科学合理的管理，力求以最少生产耗费取得最大的生产成果。

(三) 成本管理过程

成本是体现企业生产经营管理水平高低的一个综合指标。因此，成本管理不能仅局限于生产耗费活动，应扩展到产品设计、工艺安排、设备利用、原材料采购、人力分配等产品生产、技术、销售、储备和经营等各个领域。参与成本管理的人员也不能仅仅是专职成本管理人员，应包括各部门的生产和经营管理人员，并要发动广大职工群众，调整全体员工的积极性，实行全面成本管理，只有这样，才能最大限度地挖掘企业降低成本的潜力，提高企业整体成本管理水平。做好成本管理工作需要做到以下几点。

① 认真开展成本预测工作，规划一定时期的成本水平和成本目标，对比分析实现成本目标的各项方案，进行最有效的成本决策。

② 根据成本决策的具体内容，编制成本计划，并以此作为成本控制的依据，加强日常的成本审核监督，随时发现并克服生产过程中的损失浪费情况，认真组织成本核算工作，建立健全成本核算制度和各项基本工作，严格执行成本开支范围，采用适当的成本核算方法，正确计算产品成本。

③ 安排好成本的考核和分析工作，正确评价各部门的成本管理业绩，促进企业不断改善成本管理措施，提高企业的成本管理水平。定期积极地开展成本分析，找出成本升降变动的原因，挖掘降低生产耗费和节约成本开支的潜力。

④ 进行成本管理应该实行指标分解，将各项成本指标层层落实，使成本降低的任务从组织上得以保证，并与企业和部门的经济责任制结合起来。

二、成本管理目标和原则

(一) 成本管理的目标

成本管理是企业管理的一个重要组成部分，它要求系统而全面、科学和合理，它对于促进增产节支、加强经济核算，改进企业管理，提高企业整体成本管理水平具有重大意义。成本管理的基本目标是提供信息、参与管理，但在不同层面又可分为总体目标和具体

目标两个方面。

1. 成本管理的总体目标

成本管理的总体目标是为企业的整体经营目标服务，具体来说包括为企业内外部的相关利益者提供其所需的各种成本信息以供决策和通过各种经济、技术和组织手段实现控制成本水平。在不同的经济环境中，企业成本管理系统总体目标的表现形式也不同，而在竞争性经济环境中，成本管理系统的总体目标主要依竞争战略而定。

在成本领先战略指导下成本管理系统的总体目标是追求成本水平的绝对降低，而在差异化战略指导下成本管理系统的总体目标则是在保证实现产品、服务等方面差异化的前提下，对产品全生命周期成本进行管理，实现成本的持续性降低。

2. 成本管理的具体目标

成本管理的具体目标可分为：成本计算的目标和成本控制的目标。成本计算的目标是为所有信息使用者提供成本信息。包括外部和内部使用者提供成本信息。外部信息使用者需要的信息主要是关于资产价值和盈亏情况的，因此成本计算的目标是确定盈亏及存货价值，即按照成本会计制度的规定，计算财务成本，满足编制资产负债表的需要。而内部信息使用者利用成本信息除了了解资产及盈亏情况外，主要是用于经营管理，因此成本计算的目标即通过向管理人员提供成本信息，借以提高人们的成本意识，通过成本差异分析，评价管理人员的业绩，促进管理人员采取改善措施；通过盈亏平衡分析等方法，提供管理成本信息，有效地满足现代经营决策对成本信息的需求。

成本控制的目标是降低成本水平。在发展过程中，成本控制目标经历了通过提高工作效率和减少浪费来降低成本，通过提高成本效益比来降低成本和通过保持竞争优势来降低成本等几个阶段。现如今，在竞争性经济环境中，成本目标因竞争战略不同而不同。成本领先战略企业成本控制的目标是在保证一定产品质量和服务的前提下，最大限度地降低企业内部成本，表现在对生产成本和经营费用的控制。而差异化战略企业的成本控制目标则是在保证企业实现差异化战略的前提下，降低产品全生命周期成本，实现持续性的成本节省，表现为对产品所处生命周期不同阶段发生成本的控制，如对研发成本、供应商部分成本和消费成本的重视和控制。

(二) 成本管理的原则

1. 经济原则

成本管理经历了从事后的成本分析与检查、防护性控制，到事中的日常成本控制的反馈性控制阶段。现代的成本管理不仅仅进行成本控制，而且包括开辟财源增加收入。应根据成本的效益分析和本量利分析的原理，将成本与收益之间的关系，成本、业务量与利润之间的关系结合起来，找出利润最大化的最佳成本和最佳业务量。只有这样，才能将损失和浪费消灭在成本控制前，从而有效地发挥前瞻性成本控制的作用。经济原则是指因推行成本控制而发生的成本，减少因缺少控制而丧失的收益。经济原则包括如下内容。

① 实用性。成本控制要能起到降低成本、纠正偏差的作用，具有实用性。成本控制

系统应能揭示何处发生了失误，谁应对失误负责，并能确保采取纠正措施。

② 重要性。对成本细微尾数、数额很小的费用项目和无关大局的事项可以从略。

③ 灵活性。成本控制系统应具有灵活性，面对出现的预见不到的情况，控制系统仍能发挥作用。

2. 因地制宜原则

因地制宜原则，是指成本控制系统必须个别设计，适合特定企业、部门、岗位和成本项目的实际情况，不可照搬别人的做法。不存在适用所有企业的成本控制模式。因为不同行业、不同规模甚至同一企业的不同发展阶段，其管理重点、组织结构、管理风格、成本控制方法和奖金形式都应当有区别，因此需要考虑企业自身情况。适合特定部门的要求，是指财务部门、销售部门、生产部门、技术开发部门、维修部门和管理部门的成本形成过程不同，因此控制标准、控制方法等应该有所不同。适合职务与岗位责任要求，不同职务与岗位权利不同，承担的责任不同。

3. 责权利相结合原则

成本控制要达到预期目标，取决于各成本责任中心管理人员的努力。而要调动各级成本责任中心加强成本管理的积极性，有效的办法在于责权利相结合，即根据各责任中心按其成本受控范围的大小及成本责任目标承担相应的职责。为保证职责的履行，必须赋予其一定的权力，并根据成本控制的实效进行业绩评价与考核，对成本控制责任单位及人员给予奖惩，从而调动全员加强成本控制的积极性。

4. 例外管理原则

例外管理原则是指企业在全面控制成本的基础上，对那些不正常的、不符合常规的关键性成本差异集中精力重点处理，深入分析、追根究底、查明原因并及时采取控制措施。对正常成本费用支出可以从简控制，但要格外关注各种例外情况。

三、成本管理内容

(一) 成本预算

成本预算是把估算的总成本分配到各个工作细目，以建立预算、标准和检测系统的过程。通过这个过程可对系统项目的投资成本进行衡量和管理，从而在事先弄清问题，及时采取纠正措施。通过对工作分析结构中确认了的项目细目的成本进行估算便可得到基准成本。许多项目(尤其大项目)有多重基准成本以衡量其成本的不同方面。一个费用计划或现金流量预测是衡量支付的基准成本。以下以一个项目预算总资金1200万人民币的电影项目为例进行说明。该项目预算为：筹划阶段30万元，前期准备阶段100万元，拍摄阶段800万元，放映阶段20万元，总结阶段50万元，流动资金200万元。本项目预计投入资本1200万元，期望回报为2000万元。本部电影票房收入预计可以分账1500万元，其相关产品收益为500万元。各阶段成本预算，如表6-2所示。

表6-2　各阶段成本预算

阶段名称		预算投入资金/元
	筹划阶段	30万
	前期准备阶段	100万
	拍摄阶段	800万
	放映阶段	20万
	总结阶段	50万
	流动资金	200万
	总资金	1200万

小贴士	2019年4月，中国广播电影电视社会组织联合会电视制片委员会发布《关于严格执行电视剧网络剧制作成本配置比例规定的通知》(以下简称《通知》)。《通知》再次强调从业人员严格执行限薪政策，全部演员的总片酬不超过制作总成本的40%，其中，主要演员不超过总片酬的70%，其他演员不低于总片酬的30%。

(二) 资金来源

影视产品具有社会性。影视剧是资金、人才、技术、知识等高度集中的一个艺术品种，是集体创作的结晶，因此，它的发展离不开社会化的生产。近年来，我国影视剧已经进入产业化发展阶段，每年都要投入近百亿元的资金。影视剧的发展还带动了音像、出版、演出等相关行业及市场的发展，产业链初步形成，成为我国文化产业的核心组成部分，影视剧的投融资是影视剧制作发行的基本保证。针对影视剧的生产而言，对影视剧的投资实际上就是一个生产投资，其目的也是为通过生产、市场而产生利润。为了保证影视剧的质量和在与其他影视剧竞争上的有利地位，就需要加大影视剧的投资力度。但创作基金的投放也不应盲目，还要视整体情况而定。对影视剧的投资包括前期的策划费用、剧本的稿酬、拍制的费用、后期的制作费用、发行的费用等。

影视投资者只有在有预算收益的前提下，才会决定进行生产投资，即当影视投资者所预计的投资收益大于投资成本时，才会做出投资的决定。由于影视剧的制作费用有相对成型的市场价格，因此，影视剧的成本相对容易计算。我国参与影视剧投资的主体有：电视剧播出单位、专业从事影视剧的投资公司、大型综合企业集团、以文化为经营主体的公司、跨行业的公司企业、个人投资者。

影视剧的融资是一种以制作单位为主体，根据影视剧生产经营的需要，通过融资渠道或金融市场，运用各种融资方式有效筹措资金的活动。随着金融市场的发展，满足市场不同需求的金融机构日益增多。影视剧制作方在影视剧项目筹划时，如果制作资金不足，制片人就需要向社会筹集资金，使资金投入到影视剧的生产中去。投资方投资影

视剧一般是以了解并充分信任制片方的实力为前提的。制作方在生产影视剧时，应尽量规避风险、争取最大利润回报，以保证投资方的利益。影视剧的融资方式有：影视制作机构投资、媒体预约、政府资助、其他行业投资、金融机构贷款、赞助、植入广告、境外资金。

项目的资金来源主要有两个途径：电影公司拨款和企业社会赞助。电影公司的资金包括现金和物资，影视设备和其他等值物品。资金并不是短时间内全部到位，而是随项目进度逐步到位。

(三) 成本控制与预测

在影视产品创作生产的各个阶段都要注意成本的控制与预测。

(1) 筹备阶段成本控制与预测

筹备阶段的成本要控制在预算之内。在筹备阶段需要成立临时筹委会，项目范围及项目定位，项目申报和审批，成立拍摄小组，这个阶段资金容易控制。筹备阶段所需资金可能会有一定波动，但是总体控制在预算之内的可能性很大。

(2) 前期准备阶段成本控制与预测

前期准备阶段的宣传，剧本制作，手续办理较容易控制，成本不太容易超出预算。演员、公关、拍摄人员、人事、财务较难控制，其中，演员最不容易控制，很可能超出预算。实施过程中不可预见费用的增加可能会使本阶段的资金超出预算，进而动用流动资金。

(3) 电影拍摄阶段成本控制与预测

电影拍摄阶段资金占预算的比重比较大，超过50%。其主要包括电影拍摄时的演员、拍摄人员的工资、设备、道具的维护费用、后期制作中的费用和交付有关部门申报审批时的费用等。其中申报审批时的费用较易控制，不太容易超出预算，拍摄和后期制作的费用比较难控制，可能会超出预算，所以应重点控制。

(4) 电影放映阶段成本控制与预测

电影放映阶段的成本主要包括影片相关的宣传活动，首映式的演员邀请费，新闻发布会，专访的费用等。其中宣传活动较难控制，很有可能会超出资金预算，应该重点控制。其他一些活动比较容易控制，基本不太可能超出预算。

(5) 总结阶段成本控制与预测

这一阶段的资金预算不多，占总预算的比重不大。主要包括新闻发布会、各种总结会议、报告等。其中，各种总结性会议的费用比较大，应注意提高会议效率来有效控制资金。

(四) 风险控制

影视产品的风险来源有如下几个方面：盗版会影响电影的票房收入，进而影响收益；企业资金的缺乏；演员出场费用要价过高；各种设备、道具的不到位，这会影响影片的拍摄进度，从而影响收益；各个拍摄场景的所需费用也会影响收益。

对风险控制可以采取如下措施：周密设计项目计划，进行严密地控制实施和监管；大

力开展宣传活动，提高影片的知名度，为影片造势，以吸引更多的观众，增加票房收入；加大公关力度，尽可能争取更多的资金投入等。

四、成本管理需要注意的问题

(一) 预留不可预见费用

做预算时要考虑不可预见费用。不可预见费用(contingency cost)又称为预备费，是指考虑建设期可能发生的风险因素而导致的建设费用增加的这部分费用。按照风险因素的性质划分，预备费分为基本预备费和涨价预备费两大种类型。

1. 基本预备费

基本预备费是指由于设计变更或不可抗力导致费用增加而预留的费用。

基本预备费一般按照固定成本的支出之和乘以一个固定的费率计算。其中，费率往往由各行业或地区根据其项目建设的实际情况加以制定。

2. 涨价预备费

涨价预备费又叫价差预备费，是指在影视作品制作期间，由于价格等变化引起人员工资变化或其他成本变化从而引起项目费用变化的预测预留费用。费用内容包括：人员工资、场地、服装道具的价差费，利率、汇率调整等增加的费用。

(二) 控制重点费用

影视产品创作生产环节的重点费用主要是指那些剧中大场面的资金投入。在一部影视产品里经常因为剧情需要会有一些花费较大的场面，例如一些枪战的场面、一些汽车追逐甚至撞毁的镜头，这些都需要大量的资金。拍摄前，在设计这些场景的时候，一定要根据剧情的实际需要设定，在确保影视剧情节的完整和艺术质量的前提下，尽量控制大型场面的数量。在大型场面的运用上要进行充分的论证，确保其必要性。

制作一部影视产品在主创人员方面的重点费用包括：编剧费用、导演费用、演员费用，除此之外，还需要摄影师、美术师，还有后期剪辑、特效师、配音师等，主创人员是电影的核心，是电影从无到有的基础，其费用不是小数目，因此要控制重点的费用是十分有必要的。

(三) 保证设备质量

在摄制机器设备的使用上，既要保证高质量，也要尽可能地控制其租用成本。一般来说，一部影视产品拍摄设备的费用约占总成本的10%以上。在租用机器设备的时候，投资方要做好租用的组合，尽可能地找一些规模较大的公司租用机器。因为一些大公司的机器设备样式比较全，而且机器设备的技术指标也较新，这样可以确保影视剧的拍摄质量。租用拍摄设备的时候，可以在大公司进行批量租用，这样可以节省部分的资金。另外，设备租赁公司虽然大多数情况下不愿降低租金标准，但一般是可以在租用时间(天数)上予以优

惠的，通常可以按实际租用时间的50%~80%结算。

(四) 控制服化道具费用

控制服化道具的制作、租用费用。在拍摄影视产品的过程中，服装、化妆、道具的成本控制也是非常重要的。在服装的制作和租用上，一些现代剧可以要求演员自带服装。然后剧组可以适当地给演员一些经济补偿，这样一来，就可以节省购买服装所需的资金。对于化妆来说，就是要讲实用，尤其是一些古装戏。在道具的使用上，本着能够用替代品的就尽量用替代品、能租用的就尽可能地不要制作和购买的原则。因为一部戏拍完之后，这些购买和制作的道具就很难再处理。当然，一些影视产品对于道具也是有非常严格的要求，例如电视连续剧《金粉世家》中的道具的意义就很重要，它是表现一个大家族兴盛的一种标志，在这种情况下也就不能再为了省钱而凑合。在《金粉世家》中道具的制作、购买就花费了300万元，但在拍摄完成之后，又利用电视剧的热播产生社会效应将其卖出去，实现了节约成本的目的。

(五) 适时增加预算

在拍摄中，可能会遇到预算增加的情况。增加预算可以保障影视产品的质量。如果预算严重超支，就要通过及时拉赞助等方式获得资金。可以通过让影片的前期宣传取得一定的影响后，让影片在最后留个悬念，分为上下部或续集，制造舆论扩大影响，用下部(续集)的钱补上部(原片)。预算超支，还要同时节约成本，并通过各种手段(例如靠人脉)尽快销售影片。最后，还必须分析预算严重超支的原因，在今后的工作中尽量避免此类情况的发生。

本章小结

1. 生产进度控制，又称生产作业控制，是在生产计划执行过程中，对有关产品生产的数量和期限的控制。

2. 甘特图通过条状图来显示项目、进度和其他时间相关的系统进展的内在关系随着时间进展的情况。

3. 网络图是一种图解模型，形状如同网络，由作业(箭线)、事件(又称节点)和路线三个因素组成的。

4. 影视产品质量管理包括电影产品质量控制、电视产品质量控制、网络视听产品质量控制。

5. 现场管理是指用科学的管理制度、标准和方法对生产现场各生产要素进行合理有效的计划、组织、协调、控制和检测，使其处于良好的结合状态，达到优质、高效、低耗、均衡、安全、文明生产的目的。

6. 成本预算是把估算的总成本分配到各个工作细目，以建立预算、标准和检测系统的过程。

课后习题

1. 用网络图绘制影视产品制作流程。
2. 结合《流浪地球》案例分析影视产品的质量管理。
3. 用5S法分析影视产品的现场管理。
4. 如何做好影视产品的成本预算和控制？

影视产品的营销

引导案例

电影成功的因素有哪些

一部电影如何取得高票房的成绩，可将其归结为10个因素，即题材、剧本、导演、演员、主创、投资额、档期、院线、宣传和竞争对手。2021年牛年伊始，在春节档上映的电影中，脱颖而出的黑马非《你好，李焕英》莫属，首日票房破2亿元，上映一周破10亿元，总票房54亿元。这部影片之所以能取得如此惊人的票房，除了影片本身制作精良，产品营销也至关重要。

对于《你好，李焕英》的营销，主要分为三个部分。

第一部分为情感营销。无论是哪种产品或服务，必须突出产品本身的某个特征，以此凝练产品的卖点，并且匹配市场的需求，只有这样，才有成功的可能。虽然《你好，李焕英》是喜剧，但有条暗线是亲情，这正和中国人百善孝为先的优良传统相吻合，无形中引起观众的情感共鸣，戳中了观众的泪点，"莫待子欲孝而亲不在，树欲静而风不止"，好评如潮，成功逆袭上位，成为春节档电影票房的黑马。

第二部分为预售营销。近年来的预售营销，已给出一定程度的优惠让利，提前锁定一部分观众，在保证自己销量稳妥的同时，提高市场占有率，提前可以把竞争对手的一部分客户拉到并锁定在自己的阵营中。在预售时间的选择上，该影片的上映正值2021年春节，受新冠肺炎疫情的影响，大家就地过年，春节旅游大受影响，看电影是为数不多的娱乐方式之一，出品方对上映时间的选择很精准。

第三部分为话题营销。出品方打造中国第23部破30亿元票房的女性导演、低开高走、处女作、女神、女汉子等标签，炒热搜，给观众带来很多话题，引起潜在消费者的好奇心，使其有了去瞧一瞧的欲望。人们都有从众心理，消费也不都是理性的，所以营造观影氛围，是这部电影营销成功之处。

案例导学：影视产品的营销，是除了影视作品本身的质量以外，决定一部影视产品最终收益非常关键且重要的一部分。

学习目标

1. 了解影视产品营销的概念。

2. 了解影视产品的宣传和发行过程。

3. 掌握影视产品不同阶段的营销策略。

第一节　影视产品的营销策略

一、营销组合理论的发展

20世纪60年代，美国营销学教授杰瑞·麦卡锡(Jerry McCarthy)提出了著名的4P营销组合策略，对市场营销理论和实践产生了深刻的影响，被营销经理们奉为营销理论中的经典。随着经济发展，营销理论也由4P升级为4C和4R理论，营销重点完全以消费者为导向，为消费者提供购物便利，通过市场公关手段建立口碑和信任、把顾客和企业双方的利益无形地整合在一起，而不再先考虑销售渠道的选择和策略。进入21世纪，随着大数据、云计算、智能硬件等互联网技术的高速发展，在以线上线下融合为目标的新经济背景下，营销理论进而转化为4E理论。本章通过梳理营销理论的发展历程，研究适合不同类型影视产品的营销策略。

(一) 4P营销理论

4P营销理论被归结为4个基本策略的组合，即产品(product)、价格(price)、渠道(place)、促销(promotion)，由于这4个词的英文字头都是"P"，所以简称为"4P"。

(1) 产品(product)

注重开发的功能，要求产品有独特的卖点，把产品的功能诉求放在第一位。

(2) 价格(price)

根据不同的市场定位，制定不同的价格策略，产品的定价依据是企业的品牌战略，注重品牌的含金量。

(3) 渠道(place)

企业并不直接面对消费者，而是注重经销商的培育和销售网络的建立，企业与消费者的联系是通过分销商来进行的。

(4) 推广(promotion)

推广是指包括品牌宣传(广告)、公关、促销等一系列的营销行为。

(二) 4C营销理论

随着市场竞争日趋激烈，媒介传播速度越来越快，4P营销理论受到的挑战越来越大。1990年，美国学者罗伯特·劳特朋(Robert Lauterborn)教授在其《4P退休4C登场》中提出了与传统营销的4P相对应的4C(customer，cost，convenience，communication)营销理论。4C营销理论以消费者需求为导向，重新设定了市场营销组合的4个基本要素：瞄准消费者的需求和期望。

(1) 顾客(customer)

顾客主要指顾客的需求。企业必须首先了解和研究顾客，根据顾客的需求来提供产品。同时，企业提供的不仅仅是产品和服务，更重要的是由此产生的客户价值(customer value)。

(2) 成本(cost)

成本，不单是企业的生产成本，或者说4P营销理论中的price(价格)，它还包括顾客的购买成本，同时也意味着产品定价的理想情况，应该是既低于顾客的心理价格，亦能够让企业有所盈利。此外，这中间的顾客购买成本不仅包括其货币支出，还包括其为此耗费的时间、体力和精力消耗，以及购买风险。

(3) 便利(convenience)

即所谓为顾客提供最大的购物和使用便利。4C营销理论强调企业在制定分销策略时，要更多地考虑顾客的方便，而不是企业自己方便。要通过好的售前、售中和售后服务让顾客在购物的同时，也享受到便利。便利是客户价值不可或缺的一部分。

(4) 沟通(communication)

4C营销理论认为，企业应通过同顾客进行积极有效的双向沟通，建立基于共同利益的新型企业/顾客关系。这不再是企业单向促销和劝导顾客，而是在双方的沟通中找到能同时实现各自目标的通途。

(三) 4R营销理论

4R营销理论是以关系营销为核心，注重企业和客户关系的长期互动，重在建立顾客忠诚的一种理论。它既从厂商的利益出发又兼顾消费者的需求，是一个更为实际、有效的营销理论。

(1) 关联(relevancy)

即认为企业与顾客是一个命运共同体。建立并发展与顾客之间的长期关系是企业经营的核心理念和最重要的内容。

(2) 反应(reaction)

在相互影响的市场中，对经营者来说最难实现的问题不在于如何控制、制订和实施计划，而在于如何站在顾客的角度及时地倾听和从推测性商业模式转移成为高度回应需求的商业模式。

(3) 关系(relationship)

在企业与客户的关系发生了本质性变化的市场环境中，抢占市场的关键已转变为与顾客建立长期而稳固的关系。与此相适应产生了5个转向：从一次性交易转向强调建立长期友好合作关系；从着眼于短期利益转向重视长期利益；从顾客被动适应企业单一销售转向顾客主动参与到生产过程中来；从相互的利益冲突转向共同的和谐发展；从管理营销组合转向管理企业与顾客的互动关系。

(4) 报酬(reward)

任何交易与合作关系的巩固和发展，都是经济利益问题。因此，一定的合理回报既是正确处理营销活动中各种矛盾的出发点，也是营销的落脚点。

(四) 4E营销理论

互联网时代，传统的产品细分定位策略不再有效。大量的互联网故事和新名词开始流行，旧的规则被取代，4E营销理论开始逐步显现。

(1) 体验(experience)

互联网时代，时空限制消失，让面对面取悦每个顾客成为可能，商品竞争由以往的品牌形象之争迅速升格为切身体验的比拼。企业不仅仅在出售产品，更重要的是产品带给消费者的体验。苹果手机战胜诺基亚手机的原因就是用户体验。消费者体验包括4个核心要素，即先进、好用、质优、价廉。"参与感""痛点"等概念就是在描述体验，移动互联本身就是一种更优化的体验。

(2) 花费(expense)

4P时代，低价、打折、买赠是运用最多的竞争策略，但现在越来越多的产品开始免费提供。支持免费的理由是商家赚取了流量。"流量"这个词并不新鲜，过去电视台、电台的"收视/听率"就是今天互联网时代的流量。流量包括点击人数和滞留时间。因此，顾客支出的不仅仅是价钱，还有时间，也就是：顾客的支出=价格+时间；与之对应的，企业的收入=销售额+客流额。

(3) 电铺(e-shop)

传统4P时代，渠道包括经销商和销售终端，即渠道=经销商+终端；现在，销售渠道包括物流和网络店铺，即销售渠道=物流+网络店铺。网络店铺有三种：一是指利用电子虚拟技术将商品信息放在网络上进行销售；二是指在实体终端中引入电子信息以优化销售；三是指人成为移动销售终端。具体而言，网络店铺的4种形式如下。

① 电子店铺。即网络销售终端，主要有两种形式：官网平台(PC端、移动端)和第三方网络交易平台(网店、微店、微信公众号等)。

② 实体店"带电入网"。对于经营吃喝玩乐类的实体店来说，借助大众点评、微博、微信等实现线上引流、线下消费(O2O)。

③ 货品"带电入网"。通过二维码，货品无论身处何处，都成为一个流量的入口。基于这个入口，供应商、渠道商可以在销售、积分、售后等方面大做文章。

④ 个体人成为"移动终端"。例如，借助滴滴出行、河狸家这样的软件平台，出租车司机、美甲师已经成为一个个移动销售终端。

(4) 展现(exhibition)

传统4P中，促销手法有广告、打折促销等。现在需要有效整合网络、媒体、终端、户外等资源来制定传播策略，将自己的独特优势精心地展现在顾客面前，吸引其点击或询问。展现的目的有两个：获得流量(收视/听率、到达率、点击率、有效滞留时间等)和获得咨询(电话咨询、在线询问、柜台咨询)。网络展现尤其不可忽视，所有产品都需要通过官网(PC官网、移动官网、App)和网络(门户网站、论坛、博客、朋友圈等)进行展现，有的企业还要在网店的展现(淘宝、京东、微店等)。

4E营销理论是在互联网对商业模式的三个改造创新的基础上产生的。

① 减法，即"降维打击"。所谓降维打击，就是利用互联网可以消除时空限制的优点，以传统行业为对手，设计一个做减法的互联网商业模式，以此来大幅降低成本，提升效率，和传统模式做不对称竞争，实施掠夺式攻击。

② 变法。互联网的本质不是媒体、不是渠道，而是在四维世界基础上增加的第五个

维度。站在五维空间看世界，会发现大量用互联网对现有商业世界进行变革的创新机会。

③ 加法，即"跨界"。跨界是需要流量的。一直以来，市场就是流量，所有的营销努力其实都是为了换来终端前、柜台前、货架前、电话前的客流量。这个流量可以用来卖自家货，也可以给别人去卖货。大卖场之所以收供应商进场费、店庆费等名目繁多的费用，本质上就是在卖流量。流量还有一个特性，就是可以无缝转移、转卖。正是因为这个特性，给跨界提供了无穷可能。企业可以借助4E理论框架全面地重新检视自身的商业模式、营销战略和策略组合。

二、电影产品的营销手段

电影营销，一方面是指企业利用电影赞助等方式来展开营销活动；另一方面是指电影自身的营销，电影在拍摄和制作过程中需要进行定位，利用营销的思维来展开运作。电影产业是一个庞大的产业体系，而电影产业的发展离不开营销，中国的电影产业正在飞速发展，营销手段也在不断改进创新。

电影的营销阶段主要分为前期、中期、后期三个阶段。前期为电影的制作阶段，中期为电影的上映前期阶段，后期为电影的上映阶段。

(一) 前期：电影制作阶段

电影产品的营销前期可以通过甩物料、合作营销、线上互动等方式展开。

1. 甩物料

在电影制作阶段，通过有计划地向公众甩物料来激发公众的好奇心，为电影预热，从而达到宣传的目的。广义的物料指的是所有在电影营销阶段用到的材料(包括文案、平面、视频材料，甚至还包括其印刷品和媒体载体)。具体而言，平面物料包括电影的剧照、海报、工作照等；视频物料包括预告片、工作纪录片、制作特辑、主题MV等。

(1) 定妆

定妆主要是指主演的定妆照。对于大多数电影来说，发布定妆照不是一个必须环节，但对于小说改编类的电影或自身话题度很高的电影，有计划地阶段性发布定妆照可以满足粉丝的好奇心，为电影预热。

(2) 海报

海报包括概念海报、先导海报、主海报、人物海报、主题海报。除了传统海报，还可以制作几种分别于不同时段发布的海报：在前期拍摄完成后放出的先导概念海报充满神秘感，后期制作阶段放出的人物海报则充分展示了电影内容、风格等因素(主角全部亮相，并涵盖了部分剧情)，上映期的主海报风格则严肃一些，节日特别版海报以影片内容迎合节假日氛围，再次推动了上映后期的观影热情。而最近很多电影开始流行起"态度宣言体"海报：宣言成功被大众接受就是创意，如果不被接受则会带来负面评论。

(3) 剧照

剧照是电影宣传品的一种，用以概括表现影片主要情节或人物形象的一套照片。例如

剧情剧照、人物剧照等。

(4) 预告片

预告片有先导预告、剧情预告、终极预告。预告片对于一部新电影的重要性是不言而喻的，但是对于千篇一律的预告片来说，用怎样的创意去呈现能让观众在短短的两三分钟留下深刻印象才是最重要的，而主题预告看起来是个不错的选择。例如《撒娇女人最好命》推出有创意的、人物自白式的预告片，从而收到了很好的宣传效果。

(5) 制作特辑

可以制作导演特辑、主演特辑、幕后制作特辑、纪录片等进行宣传。某系列影片引领起了制作电影专属制作特辑的风潮，在该系列影片之后几乎所有电影都开始发布制作特辑，从以前乱糟糟的贴片花絮发展成为专门单独的一种物料形式，起到了电影正片之外的补充作用。制作特辑要求主题明确、内容丰富、制作精良、有点有料。

(6) 音乐

音乐部分有主题曲、插曲、剧情版MV、原声专辑。主题曲成为现在众多电影主要的宣传之一。例如，影未映歌先红的歌曲《小苹果》成功吸引了大批粉丝及普通观众的注意。

(7) 其他物料

其他物料还包括诸如片尾彩蛋、删减片段、片场路透照、花絮片段、自制或网络恶搞图片等。

2. 与知名网站、电商合作

电影产品的营销前期还可以与知名网站、电商合作营销，通过强强联合提高知名度。

① 与购票网站合作：线上购票已经成为观影新方式。通过与购票网站合作，发放活动影票、低价票、秒杀票等方式销售电影票，提高电影知名度。

② 与电商合作：通过电影、电商互相植入各自品牌，借电商平台联合推广营销。

③ 与知名网站或线下大品牌合作进行商业植入。如据统计有30多家网站及线上线下的品牌或媒体与《黄金时代》进行了不同程度的合作。《黄金时代》在宣传营销上全面铺开，是一个很好的营销范例。

3. 话题互动

在电影产品的营销前期，通过线上线下话题互动，可以吸引观众参与来扩大影响力。主要方式有：第一，微博话题：结合影片内容及特殊时间点、节假日等发起各种话题吸引网友参与讨论。策划互动活动，吸引网友参与。这一点上的创意空间非常大，可操作性极强，随时都可以搞出一个话题和活动，但是话题质量则需宣传方自己把控，参与度低的话题活动对电影的宣传起不到什么实质作用。第二，转发抽奖：通过转发影票、晒周边产品、晒票根等参与抽奖的互动活动，使得观众为影片做推广。第三，网络活动：通过策划网络恶搞PS等活动推广电影。第四，社交网站：主创成员可以通过各种社交网站与粉丝互动访谈来进行电影推广。

4. 线上炒作

电影产品的营销前期还可以通过线上炒作，通过扩大粉丝量来炒热影片。主要有两种方式：第一，网红大V的软广告；第二，通过演员刷人脉刷友情、网络推广事件营销，或

者综艺节目植入电影产品的宣传。

5. 品牌营销

品牌营销包含两个层面，即建构以突出差异化为目的的品牌识别体系与开发以品牌的核心价值为主体的品牌资产，前者是后者的价值物化，后者是前者的理念延伸。电影本身是一种无形产品，人们消费电影的结果，不是获得和占有任何有形物，而是获得某种心理感受，而一个强势品牌必然有鲜明、丰满的品牌识别。品牌营销的第二个层面涉及一个很重要的概念——品牌的核心价值。"品牌核心价值是品牌资产的主体部分，它让消费者明确、清晰地识别并记住品牌的利益点与个性，是驱动消费者认同、喜欢乃至爱上一个品牌的主要力量。核心价值是品牌的终极追求，是一个品牌营销传播活动的原点，即企业的一切价值活动(直接展现在消费者面前的是营销传播活动)都要围绕品牌核心价值而展开，是对品牌核心价值的体现与演绎，并丰满和强化品牌核心价值。"核心价值作为一种无形产品是对概念、企业文化和产品特性的提炼和浓缩，与第一个层面"无形产品有形化"的策略相反，这里需要的是"有形产品无形化"，这是由品牌的内涵决定的。张艺谋身上民族电影的标签、周星驰的"无厘头"搞笑、成龙的谐趣动作设计……都是这些金字招牌的核心价值定位。

(二) 中期：电影上映前期

电影产品在上映前期，营销方式有社会话题营销、音乐营销、组合营销等。

1. 社会话题营销

电影上映期间，可以根据电影的亮点进行社会话题营销。电影社会话题营销主要分为两种：一是话题互动主导，二是意见领袖主导。比如《战狼2》，以国家情怀为主题进行话题宣传，引起了很多人的共鸣和喜爱，成为当时爆红的电影。还有《流浪地球》，同样以爱国情怀为主题，震撼人心，感人肺腑，赢得了好的口碑，引发全民热议，获得了很好的票房。

2. 电影音乐营销

音乐营销也是电影营销的重要方式之一。好的音乐可以成为经典，也可以为电影提高知名度。例如《冰雪奇缘》中的 *Let it go* 和《前任3：再见前任》中的《体面》《说散就散》，这些耳熟能详的爆款金曲，总能在提起歌曲时想到电影，提高了电影的知名度。还有《夺冠》采用歌曲来进行推广，那英和王菲的合唱《生命之河》给电影带来了很高的热度。所以好的电影音乐不仅可以与电影内容相辅相成，锦上添花，还能引起广大观众的共鸣，带动前期营销，提升票房。

3. 组合营销

在激烈的竞争环境下，基于电影的生命周期短、传播快速、容易被盗版侵权的特点，电影产品营销在上市时就要快速跟进，更多地追求速度和力量，快速制胜。电影营销需要将电影制作、广告策略、市场调研、宣传炒作、公关活动、促销手段等有效融入，必须精确而缜密地组合在一起，形成一股营销传播的整合力量，全方位进行开发，方可取得最好的营销效果。对电影产品来说，必须将营销传播进行整合运用，如媒体、海报、演员与观众见面会、路演，利用首映仪式和晚会动员社会力量进行研讨宣传，等等，还可以利用短信、网络等手段进行快速传播。虽然电影的各类营销手段最终的目的无不都是指向票房，

但是票房外的市场更加广阔，作为一种自主性极强的选择性消费行为，电影如果透过建设性的娱乐创意，对于人们的欲望、情绪、情感、理性和信念，全方位地进行刺激、调节、培养气氛、渗透与挑战，将会使消费者心甘情愿地为不同层面的体验付费。

4. 直播营销

现在很多电影选择通过直播来进行营销。与知名直播博主合作，让主创们去直播间亮相，或是宣传，或是卖票，进行跨界营销。2019年11月初，《受益人》首创直播卖票形式，引起了全行业的关注。《南方车站的聚会》在快手球球的直播间进行宣传。直播营销形式类似于线上路演，以主创介绍电影内容为主，辅助发放部分优惠票。

5. 自媒体营销

随着自媒体的迅速发展，给电影宣发行业带来了新变革。电影《囧妈》为了造势，片方特意开启了同影片主人公出行方式相呼应的路演方式——高铁特别路演，并邀请了众多在抖音上拥有超高人气的网红参加，且每一位网红都和导演徐峥进行了不低于一条的创意视频录制，然后发布在自己的拥有百万甚至千万粉丝账号上，从而引发了网上大讨论，《囧妈》和抖音的调性非常契合，是一次很好的精准营销。

电影捆绑抖音等自媒体的营销方式，看重的不仅是网红的创意，更是网红背后可以撬动的巨大市场利益，以及平台为影片的赋能加分。当然，并非所有影片都适合在抖音等自媒体平台上做大规模推广和深耕，它需要找到更适合影片调性的渠道。同样，也不是所有自媒体平台上的内容输出都能够帮助影片实现有效转化，它需要打磨和真正触达受众。

6. 制作宣传营销

知名导演、制作团队、演员及知名IP故事，本身就拥有一定的粉丝基础，可以在其基础上进行宣传，以及其粉丝群体也会帮他们的作品进行宣传，这样可以获得更大的营销效果。例如由刘若英执导的《后来的我们》，刘若英本人演唱了《后来》这首歌曲，进行了很好的营销，同时该影片选择了当前两位实力和流量并存的演员，这也是该片大卖的原因之一。除此之外，一些好的、拥有不错口碑的制作班底和导演，会吸引观众出于对良好制作的信任而选择观看。还有一些电影会选择和微博电影相关大V或者电影影评人等进行合作宣传，通过发表相关文章，来获得更高的关注度。

7. 综艺营销

主演会参加一些综艺，或者一些访谈节目，通过回答一些观众们感兴趣的问题来获得关注度，进而推广电影产品。如利用某一知名度和国民度很高的综艺节目进行宣传。电影在拍摄过程中，总会有一些有趣的事情和搞笑的片段，演员在综艺节目上将其爆料，会引起网友们的关注，从而达到为电影产品进行宣传的目的。

8. 整体营销

对于制作好的影片，要充分挖掘电影产品的"整体概念"，特别是要加强对后电影产品开发。有资料表明，美国电影产业的总收益，20%来自银幕营销，80%来自非银幕营销。如好莱坞的电影营销是银幕营销和非银幕营销齐头并进、互为支持的连锁式营销方法，具体表现为银幕营销、电视营销、家庭影院、网络营销和相关商品开发"五位一体"的营销构架。电影产品的营销不应该只是局限于影片本身，一部电影产品的商业运作是可以通过

一个产业链做营销的。例如《星球大战》系列的周边产品的销售收入早已经超过了50亿美元；《七剑》开发了包括七八千万元的网络游戏及动漫，徐克导演亲自设计的七把剑也被制成了礼品盒，等等。同时，在电影品牌之下，特许经营、联合促销、植入广告等。通过这种跨界资源置换，在影片中植入了多种品牌或商品，这些品牌再以多种形式和渠道对影片进行宣传推广。

(三) 后期：电影上映阶段

电影产品的营销后期可以通过路演、首映礼、片尾彩蛋，户外广告，跨界营销，整合营销等方式进行。

1. 路演、首映礼

在电影正式上映之前，几乎每一部电影的主创团队都在全国各地进行大规模的路演巡游。随着城市票房的增长，电影可选择的路演城市扩大了。而二三四线城市相较于传统一线城市还有一个明显的优势——明星效应会被放得更大。一场路演活动放在北京或上海可能很平常，但在那些不常能够见到明星的城市，往往能够形成全城轰动的新闻事件。

2. 片尾彩蛋

片尾彩蛋是指电影中不仔细寻觅，会被忽略的有趣细节；还有就是影片剧情结束后，在演职员表滚屏时或之后出现的电影片段。片尾彩蛋包括拍摄花絮及删减片段等。

曝光删减片段是在上映后很好地回馈影迷的方法，包括曝光一些制作初期的想法和思路，被毙掉的剧情和人物，让观众更多地了解这部电影是如何被制作出来的，在正片之外的其他可能，还有影片上映后的花絮片段，也会更让粉丝关注这部影片。

3. 户外广告

户外广告是在建筑物外表或街道、广场等室外公共场所设立的霓虹灯、广告牌、海报等。电影产品后期宣传的时候，中规中矩的户外硬广告还是常见的，会给路人留下深刻的印象，达到很好的营销效果。通常电影户外广告以公交车车身广告(见图7-1)、公交车站广告、地铁广告及商场滚屏等形式展现。

▶ 图7-1　电影《中国女排》广告

4. 跨界营销

所谓的跨界营销，简单说就是两个品牌的合作营销，借此提高两个品牌的知名度和美誉度，拓展品牌的辐射范围，创造更多的产品价值，进而实现提高产品销量的目的。当前，跨界营销已经覆盖了传媒行业的各个领域，电影行业的跨界营销更是持续升温。相较于传统的通过广播、电视、报纸、互联网等媒介进行宣传推广的营销方式而言，通过与品牌联合的营销方式，更能提升电影的知名度，吸引更多的潜在消费者，达到宣传推广的目的。例如，电影《新喜剧之王》和荣耀Magic2手机的强强联手，更是周星驰作品中第一次与手机品牌的跨界合作。荣耀Magic2通过广告植入的方式，吸引了众多潜在消费群体的关注，无疑也为《新喜剧之王》打下了坚实了群众基础。

5. 整合营销

"整合营销"模式即在信息搜集、论证、实施、反馈的循环网络的支配下把各个相关产业环节链接起来，形成一个密集高效的产业链运作模式。具体到电影业，也就是要把制作、发行、放送及相关产业领域整合起来，以电影作品为中心，建立起多支点的盈利模式和资本回收渠道。

《英雄》是整合营销的典范，在前期策略阶段采取了"推出《缘起》""冲击奥斯卡""抵制盗版宣传"的手段，在中期策略阶段采取了"包机首映礼签约仪式""人民大会堂首映礼""内地音像版权天价拍卖"的宣传攻势，在后期策略阶段主要采取的是"影院营销""打击盗版"等方式。最后，需要强调的一点就是整合营销模式是一个循环的综合体，在营销的最后阶段要搜集营销信息，并及时反馈给调研咨询部门，以更新已有的消费者数据库，完善信息监控系统，这样就完成了整合营销的一个循环。

> **专题看板：整合营销传播(IMC)之父**
>
> 唐·E. 舒尔茨1934年1月20日出生在美国俄克拉荷马州，美国西北大学整合营销传播教授，整合营销传播理论的开创者，被称为"整合营销传播之父"。其经典著作有《整合营销传播》。"IMC从理论上脱离了传统营销理论中占中心地位的'4P'理论，强调'4C'理论，企业营销传播思考的重心从'消费者请注意'转变为'请注意消费者'倡导真正的'以消费者为中心'。"IMC把品牌等与企业的所有接触点作为信息传达渠道，以直接影响消费者的购买行为为目标，是从消费者出发，运用所有手段进行有力地传播的过程。

6. "两微一抖一手一书"营销

如今，电影的新媒体营销已经从原来的双微(微博、微信)平台，扩展到抖音、快手和小红书，形成了"两微一抖一手一书"的运营格局。在社交媒体时代，"两微一抖一手一书"成为电影宣传的新战场。在激烈的电影产品竞争背景下，每一部电影的营销团队都借助微博、抖音、微信、小红书、快手平台进行推广宣传，通过海报宣传、主创团队与粉丝网友进行线上互动、制作短视频等方式进行宣传造势，调动观众对电影内容的期待

和热情，吸引大量的网友关注。据有关数据显示，在2019年春节档电影中，借助抖音平台推送曝光量就高达20多亿次。电影《流浪地球》46亿元优异的票房成绩的取得离不开影片团队对电影本身的高品质打磨，更离不开后续的口碑营销。电影营销团队综合利用各种传播渠道抓住意见领袖，联合多平台营销号大V持续制造影片话题；在官方微博账号中发布网友影评，进行口碑维护；通过在抖音平台发起"手推地球"活动、微信朋友圈等形式推动电影的宣传。

电影的"两微一抖一手一书"的社交营销，适宜采取"先紧后松"的策略。在电影上映前的一段时间里，做出大量铺垫，例如对外公布拍摄花絮、人物特辑、主题曲等，以此吊足观众的胃口。而当电影真要上映的时候，电影制作方、发行方不需要再进行特别的宣传，让普通网友主动参与到话题的热议中，效果会更好。总之，优质的内容与社交媒体的有效融合，满足了消费者的需求；同时营销团队在正确的时间做正确的事情，控制营销时间点，才能持续地激发用户的观看欲望。

三、电视产品的营销手段(以电视剧为例)

电视剧市场竞争激烈，如何避免同质化竞争成为电视剧传播的难题。鉴于此，应迅速改变电视剧营销的传统策略，以适应当前市场。网络技术分布式、节点化、平台化的特征正在导致受众地位的崛起。不同于互联网初期"大众门户"模式的以"内容"为中心，现在"个人门户"模式强调以"人"为中心，受众被转化为用户，内容转化为产品，交互性、个性化特征相较之前也更加强烈。在这一网络中，每一个节点都拥有生产内容的能力，传播格局呈现去中心化的态势。使得受众的心理与行为模式发生了进一步改变。在此背景下，用户不再是被动的接收者，而是内容的创造者。他们需要在网络社会的节点上通过连接和互动满足自己一系列现实需求，这种需求促使用户通过互联网进行创作与互动，社交与分享成为全媒体时代内容传播的主要动力。传统观念下基于"点对面"的传播模式已经效果甚微。在社交和分享方面，自媒体、UGC、社会化媒体拥有天然的优势。

电视的营销阶段主要分为前期、中期、后期三个阶段。

(一) 前期：电视剧播出前期

一部电视剧的成功离不开精彩扎实的剧本、演员的实力演绎、高艺术水准的制作和精细的打磨，也同样离不开"营销"的助力。尤其是在当前注意力经济时代，一部电影的推广力度，很大程度会影响观众是否观看。电视剧前期营销可以采取主创人员营销、IP营销等方式。

1. 主创人员营销

影片从筹拍、开拍、到拍摄结束、后期制作和发行，都极力运用知名演员或导演进行全过程的宣传。由于类型电视剧的增多，从观众接受心理角度来说，知名演员或导演是很多观众决定看某部影片的关键，这也是为何很多制片商花大力气邀请知名演员和导演加

盟电视剧的真正原因。开拍前举办主创人员的新闻发布会、拍摄中邀请记者探班成了必要的营销宣传手段，利用主创人员在剧组中制造出热点新闻，也成了一些制片方营销宣传的关注点。

(1) 新闻发布会

发布会可以说是电视剧宣传发行最重要的方式，它可以一步到位集齐全国主流媒体。邀请娱乐记者、有影响力的博主和电影粉丝参与发布会，可以在社交媒体上起到很大的营销宣传作用。例如，《塞上风云记》通过发布会进行宣传(见图7-2)。

▶ 图7-2　《塞上风云记》发布会

(2) 新闻事件

电视剧播出之前，还可以通过新闻事件进行营销。制造新闻热点可以对电视剧进行前期营销。

2. IP营销

随着IP影视剧的热播，越来越多网络小说被改编成电视剧。热门IP本身就具有一定的粉丝群体，改编成电视剧往往也具有较大市场潜力，相比较传统电视剧也有话题性。随着IP剧的市场竞争愈来愈激烈，IP改编剧方把越来越多的营销注意力放在结合新媒体进行IP宣传和营销上。

▶ 图7-3　《大江大河》海报

2018年根据阿耐所著小说《大江东去》改编的电视剧《大江大河》(见图7-3)就是IP改编的典型案例，《大江大河》未开播前便因其改编原著《大江东去》本身所具有的庞大粉丝群体拥有了很高的关注度，这让《大江大河》尚未开播便已经拥有了观众基础。

3. 广告营销

宣传广告性价比高，还能有针对性地选择在与电视剧的相关视频前播放，而且不仅能做"展示"，还可以发起行动——跳转官方微博参与互动、跳转看完整预告

片、片花和花絮，等等。

(二) 中期：电视剧首播期

在电视剧播出时期，营销是绝对不能忽视的，好的营销策略可以最大化提升知名度与影响力，让电视剧的收视率和收益更上一层楼。电视剧播出时期可以采取的营销策略有口碑营销、网络营销等。

1. 口碑营销

(1) 社会话题营销

社会话题营销应该抓住社会痛点和热点。剧集想要有更高的收视率和讨论度，吸引更多的路人，口碑营销是关键。从剧情提炼出社会话题，带动全民热议，从而使剧集被更为广泛地关注。

以《都挺好》为例，这部剧能甩开同类型题材、稳坐同时段收视第一宝座并霸屏社交平台，与其直击社会痛点的精准营销密不可分。刚播出时的《都挺好》借苏明玉在苏家遭遇的不平等待遇，把话题营销的发力点集中于"重男轻女"，以此直戳女性观众的痛处，让她们从苏明玉的不平等遭遇出发抒发自己的感受，进而在社交平台上引发讨论；随后又借苏明成用苏家的钱买房、结婚发力"啃老"，借苏明玉在蒙氏集团的工作处境发力"女权主义"和"职场困境"，借苏大强的各种无理取闹及苏家兄妹之间的相处，发力现代社会原生家庭中的纠葛。

(2) 事件营销

事件营销是要紧扣剧集核心点或者特殊点、观众聚焦点或者动情点进行营销，如此才能让人印象深刻，为剧集发热提供最大推力。例如，在《权力的游戏》第7季推广期间，营销人员在英国多塞特海滩放置了一个公交车大小的龙头骨(见图7-4)，整体看上去，它就像是从剧情里穿越，被冲刷到海滩上的。如此场景，该剧粉丝们纷纷自发前去打卡，并在社交平台上发布打卡照片或视频。

▶ 图7-4　《权力的游戏》宣传使用的龙头骨

2. 浸入式营销

浸入式营销开始成为剧集营销宣传的新趋势。浸入式营销是用剧情互动带领观众沉浸，即在戏剧、购物及营销活动中通过场景设置和情节引导，令参与者进入特定的氛围中。相对其他，电视剧自带剧情且能一定程度上脱离现实，更容易让参与者在多层次的代入体验中获得完整临场感与参与感。浸入式营销互动已经成为电视剧营销过程中的重要方式。

3. 广告营销

在电视剧播出期间，线上与线下相结合的、直接的硬广告也是营销重中之重。线上通过App的开屏广告、视频网站的广告投放等，线下通过公交、地铁的硬广告投放，饮品

▶ 图7-5　《黄金瞳》地铁宣传

店、商场大屏等的广告投放等。例如，电影《黄金瞳》在上海地铁17号线的"400页剧本专列"(见图7-5)。

4. 音乐营销

观众在观看剧集时，视觉、听觉是一体的，不可能分开。因此，一旦剧集做到了视觉和听觉的同时共振，观众便会被最大限度地带入剧情，产生强大的情感共鸣。另一方面，音乐也能以歌的词曲传递剧的内容，提高剧集传播度、燃起大众对剧的好奇心，进而为其导流受众。

在《香蜜沉沉烬如霜》的主题曲《不染》的播放评论里，表示"因歌入剧"的观众数量不在少数。而从这部剧的音乐营销案例也能看出，依据不同剧情或剧集主内容有针对性地设计词曲、音乐风格，音乐营销才能起作用。

5. 网络营销

在信息社会里，人人都离不开网络。而现在的微博、微信、抖音成为社交App中的佼佼者。所以在电视剧播出期间，微博、微信、抖音等社交平台的电视剧官方账号的营销是非常重要的。借助社交媒体，带动大众的情绪及关注。如《都挺好》播出时期，经常能在热搜上看见相关消息，如骂苏明成、吐槽苏大强等。

当今时代，网络发展迅速，人人都离不开网络，所以网络营销方式贯穿整个电视剧营销的前期、中期、后期。

(三) 后期：电视剧首播后期与二轮播放期

在电视剧播放后期，为了持续引起观众的关注，可采用整合营销、衍生品营销等方式继续对电视剧宣传。

1. 整合营销

电视剧从策划、制作到后期的播放中间经过很多的环节，涉及很多的部门，也投入了大量的人力、物力和财力，投资数额较大，因此后期的宣传营销至关重要。所以要提高战略定位，加强对电视剧网络宣传营销战略化思考和探索，一方面要善于利用硬件设备，比如地铁、公交车站和楼宇等进行广告宣传(见图7-6)，另一方面要充分挖掘电视台自身的资源和优势，通过加强与电视剧明星的合作、与其他宣传公司进行置换等方式，建立长期合作机

▶ 图7-6　《天盛长歌》广告宣传

制，进而提高资源优势互补和共享能力，比如通过购买网络播出版权的视频网站和广告资源发布进行一体化支持，从而为电视剧免费营销和推广提供强大支持，降低宣传成本，提高宣传成效。

2. 衍生品营销

对于电视剧市场而言，传统的以内容为主要宣传方式的时代已经逐渐边缘化，随着网络技术的发展和新媒体平台的全面开发，对于电视剧网络宣传营销工作而言已经成为整体的发展链条，所以要用数据说话，用广告吸引，用媒体造势，用技术取胜，用口碑吸引广泛网络爱好者和公众的目光，才能更好地将一部部电视剧推向市场，提高其社会价值和影响力。

▶ 图7-7　《人民的名义》海报

随着电视剧网络宣传模式由单一向多元、由部分向整体、由点到面进行转化，电视剧网络营销也不再拘泥于电视剧的主题进行宣传，通过从一个点，制造更多的衍生品和轰动效应，进而与公众的需求紧密结合，从而在推广衍生品的同时也带火了电视剧，比如《楚乔传》《人民的名义》(见图7-7)《乡村爱情》《择天记》等电视剧制造的一些衍生品促进了热门话题的热度，在为网络粉丝带来实惠和优质服务的同时，提高了电视剧的轰动效应和影响力。同时，通过对与电视剧相关的衍生品进行开发，不仅仅在相关领域进行拓展，也可以与其他领域进行广泛深入合作，继而在提高产品影响力的同时，促进电视剧的推广。比如《仙剑奇侠传》推出的衍生品动漫人物等，让公众不仅对电视剧加深了印象，也对相关的衍生产品等产生了兴趣。当然对于电视剧衍生品的生产和开发而言，还需要在产品质量和具体营销渠道等方面进行深入思考，从而在给公众带来福利的同时，满足公众多样化的需求。

3. 热门话题营销

对于电视剧网络宣传营销工作而言，寻找热门话题是工作的主要方向，也是整个营销策划工作的重点。当前以"90后"为代表的网络新生代，影响着网络传播主流和趋势，这些人在一定程度上成为了互联网的主要消费群体，很多的热门话题都是由他们发起且不断传播起来的，结合电视剧主题等筛选出多个与电视剧有关的话题，并通过网络平台(微信、微博、贴吧、知乎)等进行意见征集，通过点击率和关注度等挖掘热门话题，这样，既为电视剧做了宣传，又为后期的推广和播放奠定基础。

运用网络搜索引擎和加强与网络公关公司合作，进而为博得点击率和关注度不断努力。可以看到当前很多投票和宣传等活动都会雇用很多的所谓"水军"进行暗箱操作，从而快速地为一个话题或者领域进行全面造势，上热搜榜，从而吸引更多的目光。对于电视

剧网络宣传营造工作而言，也要善于学习和借鉴优秀的正当的做法，采取措施加强与网络公关公司的合作等，进而从点击量上获得优势，并通过后期的转发、评论等制造轰动效应。但是，这需要精心策划和有效组织，对于成本等也要全面权衡，从而利用合适的渠道获得更大收益。

运用自媒体的力量，通过广泛发动粉丝对电视剧开展网络宣传，进而获得更加稳定的客户群体。与自媒体宣传公司进行合作，营造更多的话题，动员网红等进行转发、宣传和造势；通过对电视剧进行精心策划，精选电视主题进行集中润色和包装；通过开通微信公众号、微博平台等方式进行宣传，与网络写手等进行合作，以保持电视剧的热度。

4. 综艺节目营销

在后期，电视剧演员通过参与综艺节目对电视剧进行二次宣传。例如电视剧在播出以后受到广泛的关注和很高的收视率，主演会参加综艺节目的录制，对电视剧进行进一步的宣传。

四、网络视听产品的营销手段

网络视听产品分为网络剧、网络电影、网络纪录片、网络动画片、网络节目、网络短视频和网络直播等。网络视听行业将进一步迭代升级，不断赋能社会经济发展。内容将不断向现实主义靠拢。网络视听内容创作传播效率和互动体验将不断提升。在政策扶持、技术赋能、产业升级等多元驱动下，网络视听行业得以长足发展。

网络视听产品的营销阶段主要分为前期、中期、后期三个阶段。前期为网络视听产品筹备与制作阶段，中期为网络视听产品播出前和播出初期阶段，后期为网络视听产品播出后期阶段。

(一) 各阶段营销策略

1. 前期：网络视听产品筹备与制作期

网络视听产品在前期可以采用"两微一抖一手一书"营销等方式。新媒体改变了信息交互的模式，而抖音改变了新媒体：抖音所代表的不仅是短视频为内容的新媒体的兴起，更反映了企业在新媒体时代中的品牌策略、交互策略及营销策略的改变。新媒体使客户更近，同时也需要更懂客户。

要想让抖音作品多上热门、让账号多涨粉，必须做到以下几点。

(1) 平台引流

通过让平台推荐更多的流量来达到宣传的目的。首先要保证作品没有广告、没有敏感词、没有潜在隐患、没有数据上的错误、没有常识性的错误……因为抖音平台对作品的审核非常严格，只要能保证作品不违规，那么，作品都能获得平台的推荐，而且流量会越来越大、越来越稳定。

(2) 内容精良

通过对视频内容的完善，让用户完整地、持续地观看视频，从而达到营销的目的。内容制作可以采用以下方式吸引用户。

①　对用户有用。即视频对用户有实实在在的用处，而且要和用户有关系，这样用户才乐意看视频，同时点赞、评论、转发、私信等。

②　避免同质化。如果制作的视频和同行的视频差不多，甚至完全一样，那么，该视频被平台推荐的机会就很小，因为抖音平台有严格的消重机制和过滤机制。所以，在创作视频的时候，一定要对视频进行微创新，只有同时做到这两点才会赢得用户、才会获得平台更多的推荐。

(3) 渠道扩展

选择"两微一抖一手一书"来作为融媒体的主发布平台及传播渠道，优点是成本低且省力。但具有风险：第一，过度依赖平台的风险：因为平台规则随时会变化；第二，无法掌握用户与数据的风险：而且后期使用与利用的条件受到严格的限制。

2. 中期：网络视听产品播放前和播放初期

在中期可以通过网络营销、自制内容营销等方式进行宣传。

(1) 网络营销

网络营销是基于网络及社会关系网络连接企业、用户及公众，向用户及公众传递有价值的信息与服务，为实现顾客价值及企业营销目标所进行的规划、实施及运营管理活动。

网络营销是以互联网为基本手段的营销手段。常见的网络营销方式有以下几种。

①　搜索引擎营销：通过开通搜索引擎竞价，让用户搜索关键词，并点击搜索引擎上的关键词创意链接进入网站/网页，进一步了解所需要的信息，然后通过拨打网站上的客服电话、与在线客服沟通或直接提交页面上的表单等来实现自己的目的。

②　电子邮件营销：以订阅的方式将行业及产品信息通过电子邮件的方式提供给所需要的用户，以此建立与用户之间的信任关系。

③　即时通信营销：利用互联网即时聊天工具进行推广宣传的营销方式。

④　博客营销：建立企业博客或个人博客，用于企业与用户之间的互动交流。

⑤　微博营销：通过微博平台为商家、个人等创造价值。

⑥　微信营销：微信不存在距离的限制，用户注册微信后，可与周围同样注册的"朋友"形成一种联系，用户订阅自己所需的信息，商家通过提供用户需要的信息，推广自己的产品，从而实现点对点的营销。

⑦　视频营销：以创意视频的方式，将产品信息移入视频短片中，进行宣传推广，这种营销方式容易被用户群体所接受。

⑧　软文营销：由企业的市场策划人员或广告公司的文案人员来负责撰写的"文字广告"。

⑨　体验式微营销：以用户体验为主，以移动互联网为主要沟通平台，配合传统网络媒体和大众媒体，通过有策略、可管理、持续性的O2O线上线下互动沟通，建立和转化、强化顾客关系，实现客户价值的一系列过程。

⑩　O2O立体营销：是基于线上(online)、线下(offline)全媒体深度整合营销，以提升品牌价值转化为导向。

⑪自媒体营销：自媒体又称个人媒体或者公民媒体，自媒体平台包括个人博客、微

博、微信、贴吧等。

⑫新媒体营销：新媒体营销是指利用新媒体平台进行营销的模式。在web2.0带来巨大革新的年代，互联网已经进入新媒体传播2.0时代，并且出现了网络期刊、博客、微博、微信、TAG、SNS、RSS、WIKI等。

(2) 自制内容营销

在中期采用自制片的方式营销，也就是产品就是营销。自制内容营销的兴起，主要由于短视频的兴起和大量涌现的UGC渠道。其实这种形式很早就有，在图文盛行时期，很多企业通过建立公众号等用图文内容来营销包装自己，只不过由于图文的自身局限性和渠道单一，当时效果并没有现在好，在对IP形象的塑造和曝光方面，图文和短视频还是有很大差距的。

3. 后期：网络视听产品播放后期

在网络视听产品播放后期，通过整合营销的方式进行营销。

网络视听产品的整合营销，首先要搭建现代客户导向型组织架构，成立高效的客户管理团队——IMC中心。整个管理模式为客户—基层管理人员—中层管理人员—高层管理人员的倒三角形管理模式，并且IMC中心直属最高决策者领导，保证信息传递的时效性和准确性。这样便可以通过社会统计学的数据搜集和分析来预测消费者与潜在消费者的消费欲望、满意度、忠诚度及一系列的市场指数，为整合营销传播模式提供坚实的运作基础。对消费者数据库的分析和以此做出的市场预测应该贯彻到影视产业运作的各个环节中去，剧本的编写必须以市场预测为依据即根据目标市场选择适当的题材和故事，确定影片的主题、风格和类型，结稿后，报企业集团决策层审议，决策层可以根据政策风险评估、投入产出预测、资金运营现状等来确定是否摄制该影片。一旦影片投入拍摄，就应该按照"轻""重""缓""急"的策略制订一套科学化的宣传计划，如采取捆绑推广宣传、产品赞助、影视素材拍摄广告、联合促销等方法。

(二) 网络剧、网络电影、网络动画片的营销方式

1. 常规广告

常规广告主要包括贴片广告、暂停广告、角标广告在内的视频播放框内广告，另外也包括品牌图形广告等视频播放框外广告。这类广告多依托于视频平台，相比其他广告形式而言，常规广告具有更强的可延展性，制作成型的广告可以实现针对不同内容载体的广泛投放覆盖，从而获得较高的曝光量。而弊端则是容易引起观众的情绪反弹，因此对常规广告的时长和内容都有很高的要求。

2. 片头、片尾赞助广告

部分网络剧、网络电影、网络动画片会在正片之前露出赞助商的广告，分出一个独立的版块，该板块会以图文广告的形式展示赞助商品牌或产品的logo，以达到曝光赞助商品牌或产品的目的。部分网络剧、网络电影、网络动画片的片头赞助鸣谢，会有部分虚拟赞助商加入其中，这样能使整个片头赞助鸣谢部分具有诙谐幽默的效果，进而使得观众在观看其中真正的赞助商广告时，也会更加容易接受，更易对赞助商产生好感。部分网络剧、

网络电影、网络动画片的片尾赞助鸣谢随花絮播出，形式一般为图文广告。

3. 剧情植入广告

剧情植入广告依托于网络剧、网络电影或网络动画片剧情，将广告主的品牌、产品结合剧情进行植入，或者是将产品功能、品牌服务内容、品牌理念等融入剧情之中。剧情植入广告主要分为三类：标识植入，将品牌或产品以道具的形式植入到内容场景当中，这种方式只能将品牌logo或产品本身呈现给观众；功能属性植入，依托于场景剧情，将产品的属性、功能、特点、优势等信息传递给观众；理念文化植入，结合品牌的调性，将品牌的文化、价值观、所代表的生活方式融入剧情并传递给观众。

4. 花絮植入广告

部分网络剧、网络电影、网络动画片会在正片之后播出花絮，而部分花絮会有植入广告。花絮植入广告与剧情植入广告属于一类广告形式，通过各种形式将广告主的产品或品牌与剧情进行整合，实现产品或品牌的软性传播。其本质上与剧情植入广告属于一类广告形式；与剧情植入广告所不同的是，花絮拥有轻松、诙谐、幽默等特征，在花絮中进行广告植入，能使得品牌或产品的软性传播得到进一步放大，达到更好的营销效果。

5. 冠名/定制

冠名/定制网络剧、网络电影、网络动画片由特定广告主参与投资拍摄，是一种排他性的内容营销方式，它将广告主的品牌特征和核心诉求与故事情节进行深度融合，并围绕广告主的需求进行广告植入，且这种植入广告一般贯穿整个剧情。例如1995年播放的动画片《海尔兄弟》是由海尔集团、北京红叶电脑动画制作技术有限公司联合出品的系列动画片，通过描述海尔兄弟的探险经历，向人们传递了科学与人文知识。

(三) 网络纪录片的营销方式

全媒体时代的发展促使整个社会发生翻天覆地的变化，传播媒介更加多元化，这一形势下，纪录片的发展面临诸多机遇与挑战。媒介融合使得各种媒体形式所依赖的技术更加趋同，这种环境下，市场化成为必然。面对市场经济的不断发展，纪录片也需顺应时代发展，切实提高产品质量，对营销手段进行不断完善，以寻求更加广阔的发展空间。

1. 产品策略

纪录片产量远远低于综艺节目、电视剧，同时，播放平台也不多，这说明纪录片拥有十分有限的受众，在整个行业发展中，具有较低的市场占有率。因此，在新媒体飞速发展的阶段，纪录片需要重视在创作和营销领域目标的明确，切实提升节目品质，以更好地吸引大众，同时，纪录片从业者要以市场为导向，立足市场和大众的实际需求，全面、深入地做好调研，掌握大众的心理特征，强化市场细分，结合不同需要，进行准确定位，形成多题材的纪录片。题材选定之后，借助现代化拍摄技术、应用熟练技巧和制作方法，切实提高纪录片的质量，为其他营销方式奠定基础。

2. 组合营销

结合不同市场大众的需求，制订具有针对性的营销方案，结合产品实际，进行恰当包装。具体讲，在营销方案中，要明确赞助商，分析营销方案的时间节点，制定营销不同

阶段的目标，以及品牌的长期推广。对于纪录片与赞助商的合作方式，主要形式为冠名和广告推广。在进行纪录片发行阶段，所选赞助商需要与纪录片的风格具有相似性，促使广告内容能够以较为巧妙的方式融入作品，避免突兀现象的发生，更好地处理与赞助商的关系。在纪录片营销工作中，要遵循由内到外的原则，即先进行国内营销推广，而后再将其推向国际。针对海外市场的推广，要对海外市场的需求进行分析，而后有针对性地进行再次包装，对其中的内容、节目等进行合理改编，形成节目的海外版本，保证其符合海外观众的欣赏标准。

3. 渠道营销

在传统媒体背景下，只有少数优质的纪录片能够获取预期收视率。新媒体的出现为纪录片发展营造良好的环境，使得其也有机会实现多渠道传播，强调大众化与碎片化的实现，以更好地发挥新媒体的优势。新媒体促使媒介之间实现联动，纪录片需要借助这一特点，采取多种方式，积极进行渠道拓展，构建更多的营销平台，建设庞大、坚固的营销阵营，以获取更好的收益。为此，要重视建立全国范围内的发行网络，对原有营销渠道进行完善，构建全面的销售网络。在这一过程中，要注重与相关主体的密切沟通，增强市场敏感度，积极探索和创新发现渠道，促进各个主体利益目标的实现，同时，追求成本的降低，强化对纪录片发行操作模式的整体优化。针对宣传，要强化联动造势效果的实现，充分应用多种媒体特点，发挥各自优势。

(四) 网络综艺节目的营销方式

网络综艺节目是综艺节目的一种形式，通常是由网站所属公司制作策划，经过录制剪辑后通过网络平台进行播出的节目。网络综艺节目比电视综艺节目更加灵活，受到的限制较少，涉及的内容更广泛。此外，网络综艺节目的互动性更强，受众可以对节目发表言论。

专题看板：《2019年上半年中国综艺节目广告营销白皮书》

【市场】根据九合数据分析，中国综艺节目市场领跑广告市场。2019年上半年中国综艺节目广告市场规模接近220亿元，较上年同期增长16.12%，环比增长10.15%。2019年上半年中国综艺节目植入品牌数量达到546个，产品数量达到697个；品牌数同比增长15.19%，产品数增长22.06%；品牌数量环比增长9.4%，产品数量增长8.2%。

【媒体】网络综艺节目广告同比上升15%，引领视频广告市场的增长。2019年上半年同比上涨56.05%，环比上涨20.09%，网络视频综艺节目的价值正在被广告主认同。

【内容】真人秀类节目数量占据近半数视频综艺节目，广告创收超过半数，最受广告主青睐。2019年上半年品牌植入的第一大综艺类型，共计84档节目，市场规模几乎是占据整个综艺节目市场的一半，吸纳品牌数超过50%。

【行业】快消行业和网服行业是综艺广告市场的主要赞助商，超过八成，保持稳

定增长。乳制品、网服、食品、美妆、饮料等12个行业，在2018年上半年、2018年下半年、2019年上半年，分别占据整个市场份额的82.6%、87.4%、87.6%。

【品牌】大品牌是综艺节目广告营销的风向标。纵观2018年上半年、2018年下半年、2019年上半年，TOP10品牌平均年赞助20档综艺节目广告，广告合作规模分别占据整个植入市场的29.7%、28.1%、28.6%，且TOP10品牌的植入规模在持续扩大，可谓得TOP10品牌者得天下。

网络综艺节目有以下几个特点。

一是内容丰富，操作灵活。网络综艺节目的内容涉猎较广，语言比较贴近现实，整体风格更加亲民，不会受到过多外界因素的限制。网络综艺节目的播出时间及频率相对灵活，没有固定的时长和播出时间的限制，能够将节目更加完整地展现给受众。

二是受众参与感强，满足社交需要。网络综艺节目发起了诸多话题讨论，受众通过微博、微信和贴吧等渠道实现交流与互动。弹幕的出现，使得受众可以将收看节目的真实感受实时发到视频中，与其他人分享此时内心的想法，形成一种当下流行的社交方式，满足了广大受众对社交的需求。

三是受众数量大，经济价值潜力无限。电视综艺节目受到多方面限制，诸多节目的发展面临巨大的压力。然而，网络综艺节目的发展十分迅速，节目种类繁多，对广大受众的吸引力较高，因此，广告主逐渐将广告投放到热门网络综艺节目中。近些年，广告的植入方式从硬性植入逐渐转变为内容营销，使广告由冰冷变得有温度、有内涵，给受众留下较深刻的印象，促进了广告主和视频网站的共同发展。

网络综艺节目的营销方式包括内容营销和话题营销等。

1. 内容营销

内容营销是创造一个有价值、有吸引力并与产品相关的内容，无须通过广告与推销的方式便可以引起消费者的主动关注，激发其购买意愿的营销方式。消费者在所获取的内容中，可以清楚地了解产品的各方面信息，并形成长期深刻的印象。内容营销能够给广告主带来更加优厚的回报，最终转化为经济效益。

网络综艺节目的出现，使广告有了全新的形式，也使内容营销得到了更好的应用。广告主的冠名费虽然高，但是消费者对于广告的接纳程度有明显的提高，增加了广告主的知名度及消费者对产品的认同感。现如今，内容营销对增强受众的忠诚度，加深受众对品牌的印象有十分好的效果。例如，《饭局的诱惑》是国内首档明星狼人杀访谈综艺节目，2017年《饭局的诱惑》被评为"暴娱2016年度十佳网络综艺"。该节目以饭桌上别出心裁的真心话环节和圆桌的狼人杀游戏，营造轻松并极具新意的氛围，使广大受众乐趣横生。节目中的广告与节目融合得比较自然，受到广告主和受众的青睐。

内容营销的优点有以下几点。

(1) 大数据分析，了解受众喜好

节目制作方通过大数据分析，了解当今受众的喜好与特点，针对自身节目风格对广告

主进行细致慎重的筛选，选择契合度最高的组合，有助于提升节目效果、增强受众满意度和提高广告主投资回报率。例如，《饭局的诱惑》采用直播与点播的双播模式。节目制作方选择拥有大量资源的腾讯视频平台，通过国内直播行业的领军平台斗鱼TV，迅速引起大量受众的追捧，节目的点击率维持较高水平。节目组根据受众的喜好和节目风格，选择"苏宁易购""马爹利""百事可乐"等大牌广告主，并通过各个环节的精心设计，将内容营销的优势发挥得淋漓尽致。

(2) 广告品牌与节目内容紧密结合

节目内容是一个节目的灵魂，是吸引受众的根本所在。面对种类繁多的网络综艺节目，各节目组开发更加有新意且自然的广告植入模式，志在将广告品牌与节目完美融合，将广告效果潜移默化地带给受众。例如，《饭局的诱惑》采用体验式广告植入方式达到产品宣传的目的。"马爹利"作为法国洋酒知名品牌，主打搭配餐食的理念，节目组为帮助受众改变洋酒只能搭配西餐的固有思维，将中餐摆放在饭桌上，并配有马爹利，潜移默化地对受众产生影响。当访谈过程中遇到一些尴尬的情况，主持人也会以"喝一杯马爹利"来缓解气氛，为广大受众营造一个欢乐有趣的氛围，改变受众对该品牌的固有认知。

(3) 广告语深入人心，增强品牌知名度

节目中广告语的宣传方式，是影响受众对品牌关注的重要因素。一条经典的广告语流传时间较长，能够加深受众对该品牌的印象。当其遇到类似场景时，会立即引起受众对产品的记忆，激发其购买欲望。例如，《饭局的诱惑》在节目中建立一些自然的场景，创造了诸多流传极广，使人印象深刻的广告语。如，"一眼看穿世界"的三星盖乐世手机和"喝一口爽半年"的百事可乐，这两条广告语都与"狼人杀"的环节相呼应。"一眼看穿世界"表达出睿智机敏的洞察力，当玩家识破对方身份时，一句"一眼看穿狼人"不仅使游戏充满风趣，更是对三星盖乐世手机的呼应。此外，当好人联手击败狼人时，喝一口百事可乐表达此时激动兴奋的心情，与广告语十分贴切。

2. 话题营销

网络综艺节目还可以使用话题营销，将"双微一抖"的传播优势转换为网络综艺节目话题的传播优势。播出前要根据自身的类型定位、内容、嘉宾结合话题营销思路，制定清晰的阶段性和整体性策略。播出后要依据观众的实时反馈和市场风向再做调整，保证每次传播都有扎实的内容。

网络综艺节目可以利用网络热梗"借势营销"，但更要学会造梗；可以利用嘉宾，但更要学会如何把内容趣味化、年轻化、感情化；可以发声宣传，但更要学会利用观众说话，如此才能从"双微一抖"上获得最大转化率，提高节目"出圈"的可能性。

(五) 网络短视频的营销方式

随着互联网的普及，中国的网民数量越来越多。现阶段，各大公司都把网络营销作为非常重要的营销的一种方式。现在很多大型企业如宝马、奔驰，他们都有品牌植入的网络短视频，放在国内的一些大型的视频网上供人免费欣赏。

现在互联网上，视频推广主要应用在各大视频平台上，如爱奇艺、腾讯视频、优酷、抖音、快手等。利用视频进行推广的手段大致可以分为三类。

1. 自媒体营销

这种模式在很早之前就已经兴起，但那个时候还不叫自媒体，最多也就是播客，是视频自媒体的雏形。随着"罗辑思维"的兴起，网络视频自媒体有所发展。

这种视频自媒体的模式有一个显著特点：内容为王。你必须有自己独特的内容，必须有网友认可你。这种模式同时存在着自身的优势和劣势。优势：内容新颖独特，可以吸引相对精准的人群，自然地完成了粉丝筛选，为日后的流量转化埋下伏笔。劣势：要创造好的内容，就需要好的题材，前期付出很大。适用范围：适合团队操作。

2. 热门事件营销

这种模式很常见，利用热门的新闻、电影、电视剧来做视频，在短时间内收获巨大的流量。这是一种快速获得巨大流量的视频推广模式。

这种模式的特点是具有时效性。只是在特定的时间具有巨大的效果，流量来得快，走得也快。热门事件模式也具有一定的优势和劣势。优势：简单快捷，门槛低。在百度风云榜找到热门关键词，用几张图片就能做出一个相关视频，在短时间内就能完成推广。劣势：流量不长久，有效期可能只有几天；流量不精准，后期转化存在弊端。适用范围：适合个人批量操作。

3. 视频外链营销

视频外链就是在各大门户网站的视频栏或者在优酷、搜狐等大视频网站上传视频并添加外链。

可以用视频外链营销模式对产品进行网络宣传，如图7-8所示。视频外链模式的优势是操作简单：只需要上传视频，不用管视频内容是什么，因为推广内容体现在标题上。视频外链模式的劣势是需要大量持续操作：因为这种视频通过率低，而且被删除概率大。这种方式适用于个人利用软件批量操作。视频外链模式不仅仅限于网站推广，也可以用来推广QQ、微信等。

▶　图7-8　视频外链

视频推广方法基本包括以上几种手段，获得大量流量后，需要将流量进行转化。现在具体的视频营销转化方法有以下两种。

① 直接转化。直接转化是指直接把推广信息加入到视频中，让网友一眼就看到，达到精准转化的目的。这种转化方法适合于自媒体模式。例如："罗辑思维"视频会在视频中直接插入广告，推广自己的微信账号。这种方法的特点就是：转化精准，容易产生价值。

② 间接转化。间接转化是指在视频中插入与视频不相关的推广信息。这种转化方法常见于热门事件模式和视频外链模式。例如：利用热门视频转化时，可以在自己的视频中间里插入自己的广告，这样潜在客户会因感兴趣加入，从而完成粉丝筛选。

(六) 网络直播的营销方式

网络直播营销是指通过信息技术将产品营销现场实时地通过网络将企业形象等信息传输给观众。企业通过网络直播营销可以把产品发布会搬上互联网，通过直播软件或直播网站和观众进行即时互动，让用户亲身体验新产品的魅力，即使产品形象深入人心，同时用户也能与企业进行平等对话，从而促成即时成交。

网络直播营销是网络视频营销的延伸，使观众能实时地接收到企业信息并与企业进行即时对话，让用户与企业零距离接触，使企业形象深入人心。这种"即时视频"与"互联网"的结合，创造了一种对企业非常有帮助的营销方式。具体而言，包括以下几种方式。

1. 病毒营销

视频营销的厉害之处在于精准传播，客户首先会产生兴趣，关注视频，再由关注者变为传播分享者，而被传播对象势必是有着和他一样特征、兴趣的人，这一过程就是在目标消费者群体中精准筛选并传播。

2. 事件营销

事件营销一直是线下活动的热点，国内很多品牌都依靠事件营销取得了成功，其实，策划一个具有影响力的事件，编制一个有意思的故事，再将这个事件拍摄成视频，也是一种非常好的营销方式，而且有相关内容的视频更容易被网民传播。现场直播事件的最后结局，可以让之前积累的关注度全部聚集在一起，若能在事件营销中把产品信息合理地植入，定能收到良好的效果。

3. 组合营销

由于每一个用户所使用的媒介和互联网接触行为习惯的不同，这使得单一的视频传播很难有好的效果。因此，在做直播前，企业首先要通过制作一定量的视频短片，在公司的网站上开辟专区，以吸引目标客户的关注。其次，应该跟主流的门户、视频网站合作，提升视频的影响力，而且，对于互联网用户来说，线下活动和线下参与也是重要的一部分。然后，适时地选择适当时间把关注者聚集在一起，进行一场网络直播，再配合线下活动，这样就能使聚集的人真正成为公司的忠实粉丝。

第二节　影视产品的宣传和发行

宣传是一种专门为了服务特定议题的信息表现手法。在西方，宣传原本的含义是"散播哲学的论点或见解"，用于企业或产品上时，通常则被称为公关或广告(运用各种符号传播一定的观念以影响人们的思想和行动的社会行为)。发行，著作权法术语，指为满足公众的合理需求，通过出售、出租等方式向公众提供一定数量的作品复制件。

影视产品宣传和发行是影视运营的一个重要环节，也是影视产品能否走向市场和观众见面的重要一环。在国外，影视产品发行一般是委托给独立的专业宣发公司。在我国，大型的独立宣发公司较少，基本都是大型影视制作集团下属部门或者宣发团队。不过，鉴于自行发

行成本较高，后期效果监督的难度较大，除了部分实力较强的集团企业有自己的宣发部门或者团队，大部分影视产品制作的宣发也都委托给专门的宣发公司。即使委托给发行方，运营人也要了解宣发的过程及要点，协助宣发部门提炼宣发亮点、确定发行方式、渠道等，监督宣发效果。

一、影视产品的宣传

(一) 影视产品宣传的目的

在媒体过剩和产品趋于饱和的时代，要让观众在众多的媒体和产品中识别出此作品和其他作品的不同及尽快找到最好的观看路径，需要对影视产品进行宣传。通过对影视产品的宣传，可以达到如下目的：第一，告知观众及媒体有这部作品；第二，告知观众和媒体在什么时间、地点、媒体上能看见这部作品；第三，宣传和介绍这部作品故事的叙事角度、叙事方法；第四，对主创人员在这部作品的创作中可能产生的新的灵感、亮点进行渲染，让观众对观赏这部作品有一定的期望。

(二) 影视产品宣传的过程

影视产品宣传一般需要分以下三个步骤：第一，提炼出若干的宣传点；第二，制作一份完整的、专业的宣传方案；第三，有一个较好的团队按照规划方案执行，在执行过程中要很好地选择和利用媒体。

1. 宣传策划和亮点提炼

提炼影视产品的宣传点，可以来自以下途径。

① 宣传策划的亮点可以从题材中提炼(见图7-9)。

② 宣传策划的亮点可以从故事、剧本、剧情中提炼(见图7-10)。

▶ 图7-9　从题材中提炼宣传点　　　　　▶ 图7-10　从故事、剧本、剧情中提炼宣传点

③ 宣传策划的亮点可以从主创团队提炼。从主创团队提炼包括：第一，明星的知名度、关注度、话题度等；第二，导演、编剧的知名度、关注度、话题度等；第三，制片人的知名度、影响力、过往作品、创作想法、资源、能力等。

2. 影视产品宣传计划

影视产品的宣传是伴随着影视产品的诞生开始的，是一个长期而复杂的过程，宣传计划做得全面具体、具有可操作性，宣传才能产生预期效果。影视产品宣传需要专业的思考方式和运作水平。宣传计划包括宣传周期、宣传方式和宣传渠道。

(1) 宣传周期

宣传周期包括预热期、正式上映期和后续期。

① 预热期。在预热期可以分为两个阶段进行宣传。项目启动阶段：通过媒体报道、主创采访、选角色等方式宣传；拍摄制作阶段：通过开机发布、媒体探班、杀青仪式、媒体采访等方式宣传。具体内容如图7-11所示。

▶ 图7-11　宣传周期预热期

② 正式上映期。在正式期宣传需要前期预热、中期造势、后期加力。具体内容如图7-12所示，可以利用片花资源、演员或导演参加不同节目、线上线下广告投入等方式进行宣传。

③ 后续期。后续期是延续宣传阶段，继续通过媒体采访、社会影响、后续内容，电影电视节领奖等方式进行宣传。

(2) 宣传方式

影视产品的宣传方式有很多，大致可以分为三类。

① 广告：海报、片花、预告片。

② 新闻话题：报道、话题、事件、噱头等。

③ 公关活动：发布会、媒体探班、粉丝见面会、明星参与综艺节目等。

(3) 宣传渠道

随着经济和技术的发展，影视产品宣传渠道不断拓宽。影视产品宣传渠道主要有两种。

① 传统媒体：以电视、平面媒体为主，以户外媒体为辅；主创人员参与一些电视及采访，期刊等，或参与一些公益活动，以达到宣传效果。

② 新媒体：包括社交媒体(微博、微信)、视频网站等。

▶ 图7-12　宣传周期正式期

(三) 影视产品宣传的效果评估

影视产品宣传的效果可以通过以下方式对影视产品宣传的效果进行评估。

1. 视频点击量

影视产品视频宣传平台主要有视频播放平台爱奇艺、腾讯视频、优酷，短视频平台抖音、快手，新媒体平台微博、微信公众号、小红书。在各大平台上所上传的影视产品视频点击量越多，说明影视产品的宣传效果越好，从而达到宣传的目的，同时也实现了宣传投资的价值。相反，影视产品视频点击量越少，说明影视产品的宣传效果越差，进而导致影视产品盈利少，同时也使得宣传投资落空。

2. 社交媒体的转发量和评论量

社交媒体的转发量和评论量越多，宣传效果越好。随着传统媒体地位衰退，社交媒体的推广价值越来越突出。互联网普及、网民数量快速增长，倾向于互动传播模式的社交媒体能够更精准、更灵活、更快捷地传播和推广，在营销推广的同时也促成了多产业链条的粉丝经济，形成正循环。当前，以微博、微信为主的社交媒体平台，以及豆瓣、时光网等，都是很好的宣传途径；网红短视频创作者的宣传栏也可以在很短的时间达到上万的转发量，他们的活跃度越高，广告价值越大，当然其推广的费用就越高。微信平台上的宣传，相对私密，适合采用灵活、有趣的互动机制。

3. 媒体报道数量和质量

影视产品媒体报道的数量和质量与影视产品的宣传息息相关。媒体载体分为电视支持媒体(各电视台)，平面支持媒体(各个报社)，网络支持媒体(各娱乐平台)，电台支持媒体(各广播电台)等。

制片方可在影片上映前期举行多次新闻发布会，以增强影片的影响力。新闻发布拥有许多优势，如受关注程度高、针对性强、媒体推广强度大、宣传集中、平台广泛、形式规范等，使得影视产品的媒体报道数量增加，提升宣传效果。拍摄前期，运用新闻报道和广告宣传相结合的方式，使影片的演员海选活动为整体宣传拉开序幕。拍摄中期，通过媒体探班，挖掘剧组趣事花絮，炒作拍摄进程。发行前媒体预热，上映前进行阵地宣传。

媒体在各大新媒体平台或新闻平台报道的阅读量越高，影视产品的宣传效果越好。而媒体报道的数量和质量，则会影响媒体报道的阅读量，间接影响影视产品的宣传效果。媒体报道的数量越多、质量越好，则影视产品的宣传效果越好。相反，媒体报道的数量少、质量差，则影视产品的宣传效果越差。

4. 舆情监测

舆情是"舆论情况"的简称，是指在一定的社会空间内，围绕中介性社会事件的发生、发展和变化，作为主体的民众对作为客体的社会管理者、企业、个人、其他各类组织及其政治、社会、道德等方面的取向产生和持有的社会态度。它是较多群众关于社会中各种现象、问题所表达的信念、态度、意见和情绪等表现的总和。制片方需要对影视产品的舆情进行监测。舆情监测，是指整合互联网信息采集技术及信息智能处理技术，实现用户的网络舆情监测和新闻专题追踪等信息需求，形成简报、报告、图表等分析结果，全面掌握群众思想动态，做出正确舆论引导，提供分析依据。影视产品宣传时，要注重舆情监测，及时扩大正面宣传、控制引导负面宣传以达到预期宣传效果。

(1) 舆情监测——强化扩大正面舆情

国家要求将所有的宣传媒介都囊括进来，表明正面宣传的领域无例外，无论是什么组织的媒体，只要是进行社会宣传，都应该坚持正面宣传为主。例如，《流浪地球》获得外交部发言人的推荐，还获得各类官媒宣传点赞，从而获得非常好的营销效果。

(2) 舆情监测——控制引导负面舆情

一些非理性议论、小道消息或负面报道常常在一定程度上激发观众普遍的危机感，甚至影响到消费者对影视产品、演职人员甚至相关企业的认同。如不及时采取正确的事件分析和应对，会造成难以估计的影响。所以，关注行业敏感舆情对于影视产品宣传非常重要。

5. 投入回报

(1) 电视宣传效果的衡量——收视率、广告

需要明确一点，电视台并不是依靠"收视率"取得收入，而是依靠提供"播出平台"取得收入。"收视率"是衡量一个播出平台优劣的重要指标。收视率不带来经济效益。在有广告的前提下，收视率越高，意味着广告的辐射人群越大，该时间段的广告费用因为竞价的关系就会越高，电视台因此获益越高。

(2) 电影宣传效果的衡量——上座率、票房

上座率即上座人数与总座位数的比值。从某种意义上来说，优秀的影片上座率就高，反之则低，因而上座率是衡量一部影片质量优劣的重要标准之一。上座率还直接影响票房价值，上座率高票房价值自然高，所以对一部影片票房价值大小往往用上座率多少来衡

量。因此，通过各种有效的办法来提高上座率，是提高票房价值最常用的办法。如在电影中，多用演技高的电影明星、制作影片广告等都是提高电影上座率的办法。

票房现特指电影或戏剧的商业销售情况。票房可以用观众人数或门票收入来计算。在现今的电影业中，票房已经成为衡量一部电影是否成功的重要指标之一。

中国电影市场中不缺好的电影，但是像《战狼2》能够创造票房奇迹的电影却很少。有些并不是电影质量不够好，而是宣传不够好。互联网时代，消费者观影偏好会很大程度上受到话题热点的影响。一句"这么多年欠星爷的票，是时候还给星爷了""看了这么多年星爷的作品，一直欠星爷一张电影票，是时候还了"让周星驰的电影没有上映就先火了，无形中，周星驰便已经成为这部电影的最大卖点，在观影的人中可以说很多都是冲着他去的，如电影《新喜剧之王》，获得6.28亿元的票房。由此可以看出，拥有较大的卖点、满足市场需求、引起观众情怀的宣传，对一部电影来说非常重要。

(四) 影视产品宣传的注意事项

1. 核算宣传的投入产出比

对影视产品进行宣传的时候，一般而言，宣传规模越大、投入越大，那收视率、票房收入等指标会越高。但也需要根据影视产品、影视公司的实力，对宣传投入产出进行核算。

(1) 宣传规模、频度

宣传规模越大，需要投入的成本就会越高。宣传频度越多，需要投入的成本也越高。影视产品宣传通过覆盖"平面+网媒+新媒体+客户端+视频+活动"等全渠道、引发能产生广大民众共鸣的话题、锁定影片目标受众群体、增加宣传投入等方式，可以扩大宣传规模，达到宣传目的。

(2) 回报率核算

回报率的计算分为两种。

① 总回报率。总回报率是不论资金投入时间，直接计算总共的回报率，计算公式为

$$总回报率=利润/投入成本$$

② 年回报率。年回报率是计算平均资金投入一年所得到的回报率，又可以分为两类，即平均回报率和内部回报率。平均回报率的计算公式为

$$平均回报率=总回报率/资金投入的年数$$

内部回报率是将每年获利的再投资也考虑进去，可以更精确地反映回报的多寡，计算公式为

$$内部回报率=\sqrt[n]{总回报率+1}-1$$

好莱坞电影宣传费用和制作费用最高达到1：1，通常也会达到4：6的比例；类似于《速度与激情8》这样制作费用高到惊人的电影，单纯在北美本土的宣传和发行费用便占了1/4，花费6000万美元制作出的电影宣传费用则达到4000万～5000万美元。我国国产电影宣传费用仅占总费用的10%，少部分重视宣传的占到20%。

2. 选择适合的宣传团队

电影的成功，很大程度上取决于宣传效果，而宣传效果又取决于宣传团队的选择。可

以选择专业宣传公司，或者影视公司内部宣传团队。

(1) 专业宣传公司

专业宣传公司是针对影视产品(或其他相关对口专业)进行宣传和发行。此公司只参与影视产品制作流程中的宣传和发行部分，会为合作的影视产品提供适合该产品的成熟宣发方案。

(2) 影视公司内部宣传团队

影视产品还可以选择影视公司内部宣传团队进行宣发活动。影视公司内部宣传团队主要负责以下内容：第一，负责公司品牌和整体形象推广宣传；第二，为影视项目运作情况制订阶段性的宣传计划；第三，负责各影视项目从筹备到发行的相关媒体宣传工作；第四，公司影视剧各种证件审批等工作。

3. 适度进行宣传

影视产品在宣传的时候要实事求是，适度宣传，并不是宣传越多，观众就越喜欢，夸大不实的宣传反而会适得其反。

(1) 宣传适度

影视产品宣传适度，话题、热度与内容质量相匹配，才能达到一个好的宣传效果。如电影《八佰》，在宣传期间制造合适的话题度与热度。

(2) 宣传过度

重视话题和热度大过内容。这种行为，是对粉丝的过度消费，透支的是对整个影视产品的信心。如某电影中和粉丝预期效果大相径庭的特效，在剧情和价值观上背离原著，伤了粉丝的心。

二、影视产品的发行

影视剧的宣传和发行虽然是影视运营的两个环节，但在现实情况中二者是同时进行的。宣传的效果会直接影响发行，宣传效果越好对发行越有利，较差的宣传则会影响发行的质量；而且发行得越好也越有利于二次宣传。一般来说，宣传和发行都由同一个部门或公司承担，这样能更好地整合影视剧本身的资源。

> **小贴士** 我国影视剧的发行实行许可证制度，通过相关部门审查合格获得发行许可证才可以进入市场发行，未经相关部门审查通过的影视剧不得发行、放映、出口。电视剧要获得《国产电视剧发行许可证》，电影则是要获得《电影公映许可证》。

(一) 电影的发行

电影的发行，涉及发行方式、发行渠道、发行时间等诸多因素。首先，需要对电影产业链有个完整的认识。

1. 电影产业链

电影产业链各环节是指电影从制作到上映的不同工作，环环相扣，衔接紧密。上游为

制片，中游是宣发，下游是院线、影视及影视衍生产品，如图7-13所示。

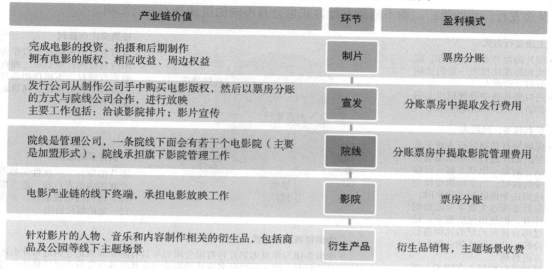

产业链价值	环节	盈利模式
完成电影的投资、拍摄和后期制作 拥有电影的版权、相应收益、周边权益	制片	票房分账
发行公司从制作公司手中购买电影版权，然后以票房分账 的方式与院线公司合作，进行放映 主要工作包括：洽谈影院排片；影片宣传	宣发	分账票房中提取发行费用
院线是管理公司，一条院线下面会有若干个电影院（主要 是加盟形式），院线承担旗下影院管理工作	院线	分账票房中提取影院管理费用
电影产业链的线下终端，承担电影放映工作	影院	票房分账
针对影片的人物、音乐和内容制作相关的衍生品，包括商 品及公园等线下主题场景	衍生产品	衍生品销售，主题场景收费

▶ 图7-13　中国内地电影产业链各环节价值及盈利模式

近年来，在线电影票售票平台从售票环节切入电影市场，对传统产业链进行了改革。线上购票改变了观众的购票习惯，用户对于电影的选择从线下的影院转移到线上的购票平台，如图7-16所示。

2. 发行方式

电影发行是指电影片的出售、出租活动，是影片发行公司的业务。电影的发行方式是委托专业的电影发行公司。中国知名的发行公司有：中国电影、华夏电影、光线传媒等。

电影和电视剧发行方式有很大的区别。电影是直接在院线上映，观众自行去观看，电影的发行主要是针对观众进行宣传。虽然与电视剧的发行方式不同，但发行理念是一致的。

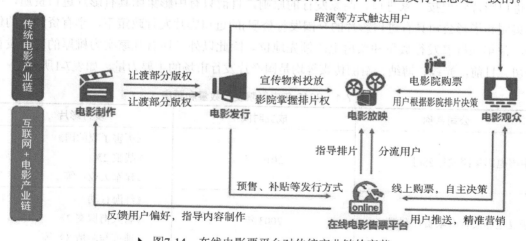

▶ 图7-14　在线电影票平台对传统产业链的变革

如图7-15所示，中国内地电影发行方式主要分为：分账发行、代理发行、买断发行、保底发行、协助推广，而不同的发行方式也会有不同的措施及不同的影响。

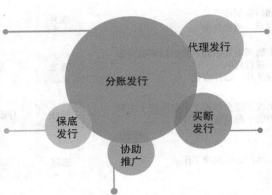

主流发行方式
- 影片的制片方、发行方、院线和影院间按照一定的比例分得票房收入
- 进口影片或中等规模以上的华语片大多采用此种方式

获利较多，风险大
- 保底发行是指发行方对于看好的影片进行早期的市场预估，制定一个双方都可以接受的价格；当实际票房没有达到这个保底票房数字时，发行方按这个数字分账给制片方，但超出其他部分按照约定的比例进行分账，此分账比例会对发行方更有利
- 目前保底发行大多用于大项目和市场看好项目

按票房比例获利
- 发行方以票房的几个点作为国内发行的代理费用，拥有电影放映权，不再负担影片的宣传、拷贝洗印、拷贝运输等费用

一次性买断版权
- 影片的发行方一次性买断影片在国内的发行权、航空版权、国内的电视版权，并支付一定的版权费用

中国特有发行方式，配额有限
- 中影集团与华夏电影发行有限公司每年具有除配额规定外的进口片引进批片权利，引入后以挂名方式将影片交由其他具有发行许可资格的公司发行，影片发行方以资金等入股，上映后按照协商的比例分收票房

▶ 图7-15　中国内地电影发行方式汇总

资料来源：艾瑞咨询研究院自主研究及绘制

3. 发行市场

当下的中国电影发行市场主要形成了三大主力阵营，各家皆具备主发能力，几乎垄断了所有重磅影片。

(1) 大型发行公司

大型发行公司，例如中影、华夏、华谊、光线、博纳等，均是全产业链的盈利模式。其中中影和华夏是传统国有发行公司，在当前"一家进口，两家发行"(电影发行领域，我国进口影片管理按一家进口、两家发行的原则，目前只有中影集团具有影片进口资质，中影集团和华影公司具有进口影片的全国发行资质)的进口影片发行政策下，享有资源上的优势，常年保持着发行数量和票房上的领先地位。除此以外，还有几家实力雄厚的民营发行公司。目前，光线、博纳、新丽传媒等均是国产片发行市场的主要力量，如表7-1所示。

表7-1　2019年电影院发行数量和票房

公司名称	成立时间	发行影片
中国电影集团发行公司	2010 年	《厉害了我的国》 《战狼 2》 《建军大业》等
华夏电影发行有限责任公司	2003 年	《红海行动》 《唐人街探案 2》 《速度与激情 8》等

续表

公司名称	成立时间	发行影片
华谊兄弟传媒股份有限公司	1994 年	《前任 3：再见前任》 《罗曼蒂克消亡史》等
北京光线影业有限公司	1998 年	《泰囧》 《致青春》等
博纳影业集团	2003 年	《红海行动》 《一代宗师》 《湄公河行动》等
新丽传媒集团有限公司	2007 年	《羞羞的铁拳》 《悟空传》 《妖猫传》等

(2) 新兴互联网发行公司

新兴互联网发行公司主要有阿里影业旗下的淘票票和腾讯入股的猫眼微影，如表7-2所示。目前，淘票票和猫眼微影也实现了线上票务市场平分天下的格局，作为电影发行市场的一股新力量，互联网发行公司最突出的特征就是拥有票务平台。随着票务平台的大力推广，在线购票也成为观众购买电影票的主流方式。

表7-2　新兴的互联网发行公司

公司名称	资本背景	成立时间	发行影片
猫眼微影	腾讯、光线等	2017年9月	《红海行动》 《羞羞的铁拳》等
淘票票	阿里影业	2016年5月	《战狼2》 《红海行动》 《唐人街探案2》等

(3) 发行联盟

发行联盟，即院线集结在一起形成联合阵营，如五洲发行、四海发行、华影天下，如表7-3所示。这种方式可以整合成员公司在下游院线端的市场份额，挖掘更大的市场潜力，以扩大电影发行能力，为影片提供更高的排片率和营销资源。

表7-3　发行联盟

联盟名称	成立时间	成员公司	发行影片
五洲发行	2014年4月	万达影视传媒 大地时代电影发行 广州金逸影视传媒 横店电影院线	《战狼2》 《寻龙诀》 《夏洛特烦恼》等

续表

联盟名称	成立时间	成员公司	发行影片
四海发行	2015年6月	上海电影股份有限公司 浙江时代电影大世界 江苏幸福蓝海院线 四川省电影公司 河南奥斯卡电影院线	《羞羞的铁拳》 《西游伏妖篇》等
华影天下	2017年4月	华谊兄弟电影 上影集团 大地影院集团 微影时代	《摔跤吧！爸爸》 《前任3：再见前任》 《芳华》等

5. 发行渠道

电影的发行渠道包括线下渠道、线上渠道、境外发行。

（1）线下渠道

线下渠道主要指影院发行和DVD等数字产品。影院发行是从电影制作方到电影发行方，再到院线，最后到达影院。

① 国内电影院线发行。国内电影院线发行是我国电影发行的主要渠道，也是电影制作获得回报的最主要的方式。

② 国内二级电影市场发行。国内二级电影市场主要是小城市影院和农村放映队，这个市场是一级市场的补充。虽然此市场销售单价较低，但数量较多，根据长尾理论，低端市场的发行也是一个很大的市场。

③ DVD数字产品发行。虽然院线上映一直是电影业的第一消费方式，但随着传播方式多元化及盗版的影响，许多电影公司选择将资源分配到电影的第二消费方式中，如DVD发行。美国著名电影公司华纳兄弟在推行数字化的过程中，将其片库中的电影进行数字化升级，并依靠数字化后的影片DVD销售收入颇丰。

（2）线上发行

线上发行包括网络发行和电视台发行两种。

① 网络发行。随着网络视频的发展，在电影下院线后，可以进行网络播放。

② 电视台发行。一般来说，在电影上院线6个月之后，就可以在电视台某些频道进行播映。我国电影频道、影视频道众多，所以电视台播映权的售卖也是一个很好的渠道。

（3）境外发行

境外发行可以先通过参加国际电影节的竞赛或展映活动，扩大影响并直接进入国际电影交易市场。电影的海外院线发行一般委托专业发行公司发行。

专题看板：电影节分类

国际电影制片人协会每年批准认可55个质量较高的国际电影节。通常根据电影节的性质，将其分为A、B、C、D 4类，即竞赛型综合类电影节，竞赛型专门类电影节，非竞赛型电影节，以及纪录片和短片电影节。

国际A类电影节是由国际电影制片人协会划分的竞赛型综合类电影节。此类电影节有评奖，但不设置特定的主题。例如，法国戛纳国际电影节、德国柏林国际电影节、意大利威尼斯国际电影节等。

国际B类电影节是竞赛型专门类电影节，此类电影节突出特定的主题，截至2020年共有24个。例如，韩国釜山国际电影节、意大利都灵国际电影节、西班牙锡切斯电影节、瑞典斯德哥尔摩电影节等。

国际C类电影节是非竞赛型电影节，此类电影节不设评奖，主要展映入选的各国影片。例如，加拿大多伦多国际电影节、奥地利维也纳国际电影节等。

国际D类电影节是纪录片和短片电影节。例如，芬兰坦佩雷国际电影节、德国奥伯豪森国际短片电影节、波兰克拉科夫国际短片电影节、俄罗斯圣彼得堡国际电影节、西班牙毕尔巴鄂国际纪录片和短片电影节等。

6. 发行时间

在电影立项开拍之际，发行公司就开始和放映方联系，将发行的影片尽可能多地发行到院线和影院，争取尽可能多地放映场次和比较好的放映档期。

一般来说，电影先是通过国内一级院线发行，一级院线档期的时间结束后开始进行二级市场的发行，有些影片也可能同时发行；在影片下院线后，开始进行电视台、网络视频、移动多媒体等其他播放媒体的发行；最后，进行海外院线和其他媒体的发行。

专题看板：档期选择

一部影片上映的档期选择是非常重要的。2011年11月8日上映的电影《失恋33天》，将电影的档期安排在"光棍节"11月11日前后，借助光棍节的节日气氛和话题度，将失恋这一大多数人都会在经历的过程联系起来，并且采取多渠道的宣传推广，借助2011年11月11日这个"世纪光棍节"的噱头，使这部1400多万元的低成本电影最终赢得了2.5亿元的票房。

2019年国庆档上映的电影《我和我的祖国》，在上映后创造了多个纪录：国产影片票房最快破18亿元，国产影片猫眼评分最高9.7，国庆档票房历史新高。作为一部主旋律歌颂爱国情怀的电影，它无疑是非常成功的。《我和我的祖国》选择在国庆档上映，又赶上2019年正是新中国成立70周年，"新中国成立70周年"加上"国庆档"的双重加持，档期的绝佳选择使得《我和我的祖国》首日票房就达到了2.9亿元，最终获得累计票房31.7亿元的成绩。

(二) 电视剧的发行

电视剧的发行首先要针对电视剧购买单位，即电视台，只有电视台购买该剧并播出，电视剧才有机会和观众见面。因此，电视剧的宣发首先是针对电视台，其次是观众。电视剧只要有《电视剧发行许可证》就可以发行。

1. 发行方式

目前，国内电视剧有自主发行、委托发行两种发行方式。自主发行是绝大部分影视制片公司的选择，因为可以实现利润最大化。委托发行分为买断和代理。委托发行主要是小型制片公司和刚起步的制片公司。

电视剧还包括二次发行，其中第一次发行为市场主体。第一次发行主要是社会制片公司向中央电视台或省级台或省会台供片，对于社会制片公司而言，第一次发行就完成了全部收益。第二次发行则是省级台、省会台向下游的城市电视台供片，将其已购买的播映权进行收益最大化，但第二次发行的营收在电视剧发行总营收额中占比很小。

2. 发行市场

按照发行商选择电视剧发行到各地区的比例分类，可以分为4个级别的市场。 一级市场为省级台、省会台，这是第一次发行的主要市场，有70%以上的发行商选择在广东、山东、辽宁和浙江发行电视剧。二级市场为省会以外的地方台，这是二次发行市场，有60%发行商将电视剧发行到湖南、四川、吉林、河北、江苏、山西、北京、重庆、上海、安徽、黑龙江、湖北、福建、河南、陕西、广西、江西、贵州18个地区。 三级市场为非主流市场，不足60%的发行商发行到天津、海南、宁夏、新疆、内蒙古、云南、甘肃7个地区。四级市场为西藏和青海地区，选择在四级市场发行的公司不到一半。

3. 发行规则

电视剧的发行规则主要取决于发行渠道。电视剧的发行渠道有中央电视台、各省电视台和地方电视台。如果播映权卖给了中央电视台，首播时至多可以带上一个省级电视台，另外的省级卫视台和地方卫视台就不再收购。如果播出权卖给了各省卫视台，中央台和地方台就不再收购。如果卖给了地方台，那么中央台和省级台不再收购，三种渠道不互通。

(三) 网络视听产品的发行

作为新兴的影视产品，网络视听产品的发行情况具体如下。

1. 发行方式

网络视听产品发行方式分独家发行和非独家发行两种：独家发行就是只能在一家视频平台播出，非独家发行就是可以在多家视频平台播出。目前，视频平台有很多家，主要的有腾讯、优酷、爱奇艺、搜狐、华数等。

2. 发行条件

网络视听节目的互联网视听节目服务单位要依法取得国家广播电视总局颁发的《信息网络传播视听节目许可证》。

3. 发行过程

发行方与视频平台接洽。产品由视频网站审核，不需要国家广播电视总局审核，视频网站会将产品送至国家广播电视总局备案。审核通过后，网络视听产品由该平台放映并进行宣传。

本章小结

1. 电影的营销阶段主要分为前期、中期、后期三个阶段。前期为电影的制作阶段，中期为电影的上映前期阶段，后期为电影的上映阶段。

2. 电影发行是指电影片的出售、出租活动，是影片发行公司的业务。

3. 宣传，用于企业或产品上时通常被称为公关或广告(运用各种符号传播一定的观念以影响人们的思想和行动的社会行为)。

4. "整合营销"模式是指在信息搜集、论证、实施、反馈的循环网络的支配下把各个相关产业环节链接起来，形成一个密集高效的产业链运作模式。

课后习题

1. 什么是影视产品的营销？
2. 如何做好影视产品的宣发工作？
3. 影视产品的营销策略有哪些？

[1] 姚扣根. 电视剧写作概论[M]. 上海：上海古籍出版社，2003.

[2] 李倩茹，李培亮. 品牌营销实务[M]. 广州：广东经济出版社，2004.

[3] 迈克尔·拉毕格. 纪录片创作完全手册[M]. 何苏六，译. 北京：中国传媒大学出版社，2005.

[4] 巴里·利特曼. 大电影产业[M]. 尹鸿，刘宏宇，肖洁，译. 北京：清华大学出版社，2005.

[5] 姜伟，华明.《潜伏》创事纪[M]. 广州：南方日报出版社，2008.

[6] 张波，朱福林，李亚梅. 运营管理[M]. 北京：国防工业出版社，2014.

[7] 张华，李素艳. 影视运营[M]. 北京：中国传媒大学出版社，2015.

[8] 宋永高. 品牌战略和管理[M]. 杭州：浙江大学出版社，2018.

[9] 王春美. 中国广播经营变迁：起源、演进、规律与趋向[M]. 北京：中国传媒大学出版社，2019.

[10] 国家广播电视总局发展研究中心. 中国广播电影电视发展报告(2020)[M]. 北京：中国广播影视出版社，2020.

[11] 国家广播电视总局网络视听节目管理司，国家广播电视总局发展研究中心. 中国视听新媒体发展报告(2020)[M]. 北京：中国广播影视出版社，2020.

[12] 程敏. 诗、史、情、镜[D]. 中国艺术研究院，2003.

[13] 张斌. 中外电视产业经营发展比较研究[D]. 四川大学硕士学位论文，2005.

[14] 何君凝. 中国当下院线制问题研究[D]. 西南大学，2006.

[15] 吴泽清. 常州KPS公司实施精益生产管理对策研究[D]. 南京理工大学，2006.

[16] 任天峰. 影响电视剧受众收视行为的需求因素分析[D]. 东华大学，2007.

[17] 刘川熙. 近年来革命历史影视的新突破[D]. 四川大学，2007.

[18] 朱轶灵. 中国当代实验影像的梦幻性[D]. 南京艺术学院，2007.

[19] 杨奉新. 自然主义对美国动画的影响[D]. 苏州大学，2008.

[20] 张洁. 中国电影投融资政策发展研究[D]. 湖南大学，2008.

[21] 谢礼兴. 提升我国大型体育场馆专业化运营水平的初步研究[D]. 武汉体育学院，2008.

[22] 陈焱宇. 中国银行湖南省分行零售业务发展研究[D]. 中南大学，2009.

[23] 王整. 功夫在"幕"外[D]. 复旦大学，2009.

[24] 张丽君. 中国艺术电影的市场与营销策略研究[D]. 厦门大学，2009.

[25] 孙亚. 改革开放以来中国电影产业组织政策内容研究[D]. 湖南大学，2010.

[26] 畅明. 成熟期的消费类数码产品开发策略探研[D]. 景德镇陶瓷学院，2010.

[27] 任利庆. 基于三体系的中小型水电机组检修现场管理研究[D]. 重庆大学，2010.

[28] 王淦. G公司罐式集装箱组装生产线生产优化研究[D]. 南京理工大学，2011.

[29]　王军. 基于功能与成本的产品艺术设计价值创新研究[D]. 武汉理工大学，2011.

[30]　陈惠强. 精益生产在B公司的应用研究[D]. 厦门大学，2011.

[31]　韩玉玲. WD药业集团运营管理案例研究[D]. 哈尔滨工程大学，2011.

[32]　周亮. 中国商业银行品牌营销管理研究[D]. 大连海事大学，2012.

[33]　周诚浩. 信息时代下的国产电影营销方式研究[D]. 舟山：浙江海洋学院管理学院，2012.

[34]　王洪亮. 准时化生产方式在汽车零部件企业的应用研究[D]. 天津大学，2012.

[35]　杨云涵. 政府公共突发事件应急预案评估模型研究[D]. 浙江工商大学，2012.

[36]　张展. 中国城镇中产阶层家庭理财研究[D]. 西南财经大学，2012.

[37]　汤志江. 中国电影产业融资能力对竞争力的影响研究[D]. 河北工业大学，2012.

[38]　梁冰. 基于关键链的复杂产品多项目计划与调度方法研究[D]. 江苏科技大学，2012.

[39]　裴凌寒. 铁骑与铠甲中的虚空[D]. 中国艺术研究院，2013.

[40]　余鏊芬. 康力士品牌营销优化策略研究[D]. 兰州大学，2013.

[41]　刘虹利. 新世纪大陆电视剧与革命叙事[D]. 吉林大学，2013.

[42]　李子飞. FJ移动家庭市场营销策略研究[D]. 厦门大学，2013.

[43]　陈婧. 海峡两岸电视节目内容监管制度比较研究[D]. 华中科技大学，2013. DOI：10.7666/d. D412632.

[44]　赵静. 基于精益生产的A公司改进方案设计[D]. 陕西师范大学，2013.

[45]　欧漾. 狂欢的镜像——《快乐大本营》研究[D]. 海南师范大学，2014.

[46]　乔雪. 宁夏亿嘉阳光国际贸易有限公司实施会员制营销的对策研究[D]. 宁夏大学，2014.

[47]　朱长晟. 埕岛油田自控信息管理与查询系统的设计与实现[D]. 电子科技大学，2014.

[48]　宋振旺. WTO语境下的中国电影体制改革述略(2001—2012年)[D]. 西南大学，2014.

[49]　唐鸣阳. 媒介生态学视野中的国内自制剧发展研究[D]. 湖南大学，2014.

[50]　刘杰. 基于价值链的影视产业盈利模式创新研究[D]. 河北大学，2014.

[51]　赵瑞姝. 国家奥林匹克体育中心体育场馆运营管理策略研究[D]. 首都体育学院，2015.

[52]　伍蔚然. 从"自制内容"看中国视频网站发展策略[D]. 安徽大学，2015.

[53]　吴涛. 江铃汽车集团实业公司运营管理模式研究[D]. 江西财经大学，2015.

[54]　袁海涛. 跨媒体叙事：IP改编电影的产业与文化问题研究[D]. 重庆大学，2016.

[55]　徐韩松瑞. 微电影产品运营模式及其宣传策略的研究[D]. 南京艺术学院，2016.

[56]　殷雨欣. 出版企业基于内容资源优势的影视产品开发路径探析[D]. 陕西师范大学，2017.

[57]　李程刚. 航空制造企业Z公司总装车间现场管理优化研究[D]. 天津财经大学，2017.

[58]　刘婷婷. 网络自制综艺节目发展现状研究[D]. 重庆大学，2017.

[59]　胡静. 中国国产电影盈利方式分析[D]. 对外经济贸易大学，2017.

[60]　颜培健. 影响我国影视文化产业投资的主要因素[D]. 上海交通大学，2017.

[61]　董宇晖. 从受众心理需求分析的视角谈网络直播媒介治理[D]. 海南师范大学，2017.

[62]　康宁. 家庭生命周期变动对家庭消费的影响研究[D]. 河北大学，2017.

[63]　周婷. 《中国茶道》MOOC建设研究与应用[D]. 湖南农业大学，2017.

[64]　郭健. 青岛广电西发中心影视剧《诸葛亮啦》项目管理研究[D]. 青岛科技大学，2018.

[65]　许丽. 用SVM回归实验对大气污染数据的处理研究[D]. 天津财经大学，2018.

[66]　孙卫华. 基于层次分析法的"大家居"营销模式影响因素研究[D]. 山东师范大学，2018.

[67]　杨雪. 中国IP影视产业国际竞争力提升研究[D]. 武汉大学，2018.

[68]　王宇. Y影视剧项目风险管理研究[D]. 北京工业大学，2018.

[69]　杨超. 普惠金融视角下村镇银行互联网营销策略研究[D]. 天津大学，2018.

[70]　闭朝荣. 房地产企业的网络营销策略研究[D]. 广西大学，2018.

[71]　王璐瑶. 香港同性题材电影的发展与流变[D]. 河北大学，2019.

[72]　吕芷然. 互动仪式链视角下偶像养成类网络综艺节目研究[D]. 湘潭大学，2019.

[73]　蒋金津. 宫斗剧中女性角色的女性意识和身份认同[D]. 西南大学，2019.

[74]　孙静. 书法元素在中国电影海报中的应用研究[D]. 苏州大学，2019.

[75]　牟静. 非物质文化遗产纪录片的网络传播研究[D]. 新疆财经大学，2019.

[76]　窦金启. 镜像中国[D]. 山西师范大学，2019.

[77]　许卫净. "一带一路"背景下我国政府影视文化产业政策执行研究[D]. 沈阳师范大学，2019.

[78]　周雪. 德兴铜矿责任成本管理案例分析[D]. 江西财经大学，2019.

[79]　潘逸. 公安政务短视频传播研究——以抖音APP为例[D]. 浙江：浙江师范大学，2020.

[80]　樊亚超. 新世纪爱情电影中的"时空重构"叙事研究[D]. 南京艺术学院，2020.

[81]　桑源. 国产类型电影的后情感主义倾向研究(2000-2019)[D]. 山东大学，2021.

[82]　王丹. 泛娱乐背景下F公司网络文学IP价值评估的研究[D]. 北京工业大学，2020.

[83]　余洋. 表达自由视角下的电影审查制度审视[D]. 苏州大学，2020.

[84]　毛主席关于向科学进军建设伟大的社会主义现代化强国的论述——选自《毛泽东选集》第五卷[J]. 广东师院学报(自然科学版)，1977(02)：1-12.

[85]　郭庆松. 家庭生命周期与家庭消费行为[J]. 消费经济，1996(02)：27-30.

[86]　四川省广播电视管理条例[J]. 西部广播电视，1999(11)：4-6.

[87]　陆晔. 全球化时代的国外电视业[J]. 新周刊，2001.

[88]　电影管理条例[J]. 新法规月刊，2002(04)：19-25.

[89]　朱镕基. 中华人民共和国国务院令[J]. 有线电视技术，2002(06)：1-6.

[90]　电视剧审查暂行规定[J]. 有线电视技术，2002(18)：1-2.

[91]　韩亚光. 党的三代领导核心关于知识分子的科学理论和政策——写在《中共中央关于进一步加强中国共产党领导的多党合作和政治协商制度建设的意见》正式颁发之际[J]. 理论月刊，2005(06)：41-47.

[92]　电视剧审查管理规定[J]. 中华人民共和国国务院公报，2005(19)：30-32.

[93]　谢耘耕，陈虹. 中国真人秀节目发展报告[J]. 新闻界，2006(02)：8-12+7+1.

[94]　黄金良. 中国广播电视产业2005年大事记(下)[J]. 声屏世界，2006(04)：11-13.

[95]　王启祥. 复合与多元：中国电视新闻节目形态演变特征分析[J]. 中国广播电视学刊，2006(11)：53-54.

[96]　电影剧本(梗概)备案、电影片管理规定[J]. 司法业务文选，2006(28)：3-8.

[97]　鞠训科. 新时期电影营销模式研究[J]. 宜宾学院学报，2007(03)：53-55.

[98]　沈广霞. 浅议企业成本管理[J]. 金融经济，2007(10)：193-194.

[99]　白加松. 工程项目管理理论初探[J]. 现代经济(现代物业下半月刊)，2008(S1)：35-37+46.

[100]　石燕. 以家庭周期理论为基础的"空巢家庭"[J]. 西北人口，2008(05)：124-128.

[101]　徐进. 电视节目网络化制播的关键一步——构建节目生产管理系统(下)[J]. 现代电视技术，2008(06)：44-49.

[102]　缪琦. 浅谈汽车企业整车开发过程中的项目计划与控制[J]. 项目管理技术，2009(S1)：273-276.

[103]　白晶. 从美国电视剧盈利模式展望中国电视剧盈利新渠道[J]. 记者摇篮，2009(02)：62-63.

[104]　刘阳. 纪录片娱乐化现象的传播学解读[J]. 新闻界，2009(06)：139-140+92.

[105]　王忠丽，梁晓江. 论当代历史片及其人物塑造[J]. 大众文艺(理论)，2009(08)：83.

[106]　王莹. 推行5S活动　优化现场管理　全面提升质量和效率[J]. 中国有色金属，2010(S1)：260-264.

[107]　王俊芳，史有芳. 新视频时代背景下传统电视媒体的生存焦虑与发展策略[J]. 媒体时代，2010(09)：45-47.

[108]　梁玉峰. 相亲节目娱乐化的传播学解读[J]. 新闻世界，2010(11)：151-152.

[109]　陈金财. 4P营销在奇爽公司的应用[J]. 中国中小企业，2010(12)：59-62.

[110]　严晓青，章紫萍. 用户生成广告：web2.0环境下的新选择[J]. 现代营销(学苑版)，2011(05)：48-49.

[111]　王惠英. 试析如何进行企业成本管理[J]. 中国总会计师，2011(01)：98-99.

[112]　黄冰洁. 中国电影营销策略简析——以《让子弹飞》为视角[J]. 商品与质量，2011(S5)：182.

[113]　刘白露. 他们因群发短信获刑[J]. 法律与生活，2011(10)：20-21.

[114]　许文华. 目视管理的现场运作[J]. 企业改革与管理，2011(10)：56-57.

[115]　姜晓文. 提升院线服务水平　推进农村公益数字电影放映产业化发展[J]. 中国电影市场，2011(11)：36-37.

[116]　栗晓枢，王秀峰. 影视受众心理分析[J]. 电影评介，2011(13).

[117]　束莹，晁阳，连杰等. 上大学成本控制研究[J]. 教育财会研究，2011，22(02)：23-26.

[118]　何丽. 进一步加强国企成本控制的重要性和途径[J]. 中国石油和化工标准与质量，

2011，31(02)：118+64.

[119] 何群. 当下中国电影公司全产业链经营模式的问题和对策[J]. 山东师范大学学报(人文社会科学版)，2012.

[120] 詹新惠. 2011互联网行业发展盘点[J]. 传媒，2012(01)：23-26.

[121] 李烨. 纪录片的法律现状与法律制度构想[J]. 新闻爱好者，2012(01)：49-50.

[122] 张子扬. 从一枝独秀到花开并蒂——纵论两岸四地电视剧产业的现状与未来发展趋势[J]. 中国电视，2012(02)：57-60.

[123] 王佳雨. 工业企业降低成本对策研究[J]. 世纪桥，2012(11)：56-57.

[124] 李银环，陈秋宏. 如何搞好建筑工程中的成本控制[J]. 农民致富之友，2012(16)：17.

[125] 赵东兴. 纪录片中华民族动画元素的运用[J]. 商场现代化，2012(20)：302.

[126] 张恩碧，董明，邢文庆. 城市满巢期核心家庭子女对家庭消费决策影响力分析——基于山东烟台的消费调查[J]. 消费经济，2012，28(04)：81-85.

[127] 李青. 浅谈高清数字电影对电影效果的积极影响[J]. 科技创新与应用，2012(32)：63.

[128] 刘斌，寇爽. 三网融合下的图书馆信息服务[J]. 图书馆理论与实践，2013(02)：48-50.

[129] 张子扬. 留给时代的"后戏剧"艺术[J]. 电视研究，2013(02)：11-12.

[130] 刘艳青. 浅谈中国电视剧的发展轨迹[J]. 中国传媒科技，2013(04)：46-47.

[131] 沈静. 浅析英汉青春偶像剧中口头反讽的运用[J]. 牡丹江教育学院学报，2013(05)：18-19.

[132] 赵子军. 新一代信息技术产业标准化明确"新风向"[J]. 中国标准化，2013(08)：14-18.

[133] 李京盛. 积极引导，确保现实题材电视剧在创作播出中的主导地位[J]. 电视研究，2013(08)：21-23.

[134] 黄峥. 巧用Edius中的Title Motion Pro字幕插件制作3D字幕[J]. 视听，2013(09)：94-96.

[135] 王冰. 大数据时代：中国制造业加速升级[J]. 资源再生，2013(10)：27-29.

[136] 霍嘉玮. 浅谈新闻节目制作及其发展趋势[J]. 科技致富导向，2013(21)：267-267.

[137] 罗亮，徐迪威. 试论大数据时代的科技平台构建[J]. 中国新技术新产品，2013(18)：23-24.

[138] 陆长河. 《向日葵》影片分析[J]. 品牌(下半月)，2014(08)：12-13.

[139] 毛良斌. 电影的社交媒体营销及其成功之道——以《金刚狼2》豆瓣电影营销为例[J]. 电影评介，2014(10)：6-9.

[140] 张玥寒. 社会化媒体语境下的商业模式转型——企业微信营销[J]. 嘉兴学院学报，2014，26(05)：101-106.

[141] 黄维林. 涂料行业微营销探究[J]. 中国涂料，2014，29(02)：74-76.

[142] 邵明华. 媒介融合背景下我国影视文化消费的趋势与对策[J]. 现代传播(中国传媒大学学报)，2014，36(05)：13-16.

[143] 罗雪. 中日韩影视产业政策比较研究[J]. 新闻研究导刊，2015，6(22)：56-57.

[144] 傅明武. 4P倒下，4E走来[J]. 销售与市场(管理版)，2015(07)：66-68.

[145] 赵贤，武霖.网络自制剧的发展及监管策略浅析[J].新媒体研究，2015，1(10)：65-66.

[146] 夏金.互联网时代下的营销模式研究[J].劳动保障世界，2015(15)：27.

[147] 鞠志婧.浅析《红高粱》文学作品改编电视剧的成功之处[J].戏剧之家，2015(23)：228.

[148] 李佳蕾.英剧《黑镜》(第二季)的分析以及对中国科幻电视剧的启发[J].戏剧之家，2015(24)：95-96.

[149] 姜荷.浅议虚拟现实对视频传媒行业的改变与挑战[J].中国电视，2016(3)：109-112.

[150] 白阳.浅谈网络大电影[J].数码影像时代，2016(06)：40-41.

[151] 张学峰，张琪林.如何做好建井施工准备工作[J].海峡科技与产业，2016(06)：129-132.

[152] 吴卫华.iP资源的开发与经营[J].中国广播电视学刊，2016(7)：101-104.

[153] 孟雯，强星娜.现代汉语转述类示证表达方式——以《潜伏》剧本为语料的篇章及语义句法分析[J].语文天地，2016(13)：21-25.

[154] 贾若祎，李勇，刘思涵.大数据在影视产业中的应用[J].传媒，2016(19)：77-80.

[155] 中华人民共和国电影产业促进法[J].陕西省人民政府公报，2016(24)：5-11.

[156] 牛光夏.纪录片类型与风格的历史演进与现实图景[J].艺术百家，2016，32(03)：96-100+126.

[157] 彭程，刘坚.影视与性别研究综述[J].民族艺林，2017(3)：106-111.

[158] 徐力今.电视节目技术质量控制探析[J].新媒体研究，2017，3(02)：129-130.

[159] 武梓焰.新媒体时代电视剧网络宣传营销策略研究[J].新媒体研究，2017，3(20)：41-42.

[160] 风口之下 云服务助力直播借风起航[J].数码影像时代，2017(04)：23-25.

[161] 刘昉.浅谈影视产业发展对经济增长的重要性[J].经济研究导刊，2017(05)：34-35.

[162] 皇甫姜子.针对科普场馆特效影院合理排片的思考与建议[J].现代电影技术，2017(08)：10-12+17.

[163] 《关于电视剧网络剧制作成本配置比例的意见》发布[J].时代金融，2017(28)：8-8.

[164] 王蕾，贡宏云.围观女主播：网络直播场域中的权力博弈[J].中华女子学院学报，2017，29(05)：47-51.

[165] 点击[J].现代电视技术，2017(07)：16-19.

[166] 吴梦月.医药电商直播之路[J].中国药店，2017(07)：88.

[167] 大事记[J].中国广播，2017(08)：96.

[168] 陈露.新媒体时代背景下纪录片营销的思考[J].视听，2017(10)：38-39.

[169] 何源堃.网络视听节目先审后播有助于产业健康发展[J].新闻知识，2017(11)：62-64.

[170] 中国网络视听节目服务协会发布《网络视听节目内容审核通则》[J].广电时评，2017(13)：4.

[171] 时事点击[J].江淮法治，2017(13)：7.

[172] 张铭晓，方文彬.影视行业盈利模式中的问题及对策[J].淮海工学院学报(人文社会科学版)，2017，15(08)：109-112.

[173]　《网络视听节目内容审核通则》发布[J].青年记者，2017(20)：7.

[174]　刁亚东.新时期中国院线电影发展格局探赜——兼论全媒体时代网络电影营销策略[J].卫星电视与宽带多媒体，2020(10)：96-98.

[175]　贺婷婷.中国动画电影中民族传统文化的"缺失"研究[D].武汉大学，2017.

[176]　余少俊.网络视频免费模式渐行渐远IPTV焕发强大生命力[J].通信世界，2017(25)：38.

[177]　张欣琳.王家卫电影的后现代情感表达艺术[J].民族艺术研究，2017，30(3)：123-130.

[178]　郭超然.我国电子竞技行业发展与政策[J].中外企业家，2017(31)：30-32.

[179]　孙爱叶.网络原创文娱节目的发展现状探究[J].数字传媒研究，2017，34(06)：42-47.

[180]　王泓凯.影视IP衍生品开发路径分析[J].传媒论坛，2018，1(12)：126+128.

[181]　中共中央印发《深化党和国家机构改革方案》[J].思想政治工作研究，2018(04)：8-19.

[182]　王姝姝.电视栏目的后期制作研究[J].科技传播，2018，10(23)：71-72.

[183]　敖雅倩."喜马拉雅FM"的盈利模式与盈利策略探析[J].新媒体研究，2018，4(13)：42-43.

[184]　刘家楠.网络综艺节目多元创收策略研究[J].西部学刊，2018(04)：70-72.

[185]　朱新梅.推动中国影视走出去对策研究[J].中国广播电视学刊，2018(10)：94-98.

[186]　娱动中国，占位营销![J].声屏世界·广告人，2018(12)：123-124.

[187]　广电总局：进一步加强广播电视和网络视听文艺节目管理[J].广电时评，2018(22)：6-8.

[188]　侯潇潇，刘英杰.区块链模式下有声书审核流程的变革[J].新闻研究导刊，2018，9(23)：11-12.

[189]　周梅萍.探究融媒体语境下国产电视剧营销的"套路"——以《我的前半生》为例[J].艺术品鉴，2018(24)：149-150.

[190]　王晨宇，张馨尹.提升电视节目主持人造型策略的研究[J].今传媒，2018，26(01)：137-139.

[191]　于全，张平.5G时代的物联网变局、短视频红利与智能传播渗透[J].浙江传媒学院学报，2018，25(06)：2-9+148.

[192]　《网络短视频平台管理规范》发布，涉及21条规范、100条细则[J].广电时评，2019(Z1)：4-5.

[193]　熊立，齐翔昆.网络大电影的传播控制分析[J].传媒，2019(01)：43-45.

[194]　马楚天.电影衍生品研究的新视角与开发探索[J].花炮科技与市场，2019(1)：55-56+67.

[195]　新规[J].江淮法治，2019(02)：7.

[196]　张涵.媒介融合时代下中国纪录片的发展趋势和特点[J].传媒论坛，2019，2(24)：84+86.

[197]　鲍泽文.分析媒介融合时代下2019年春节档电影的营销策略[J].传播力研究，

2019，3(11)：1-2.

[198] 陈楠江. 探析VR/AR/全息技术与影视媒体和文化演艺的深度融合[J]. 传播力研究，2019，3(17)：47.

[199] 国家广播电视总局发布《未成年人节目管理规定》禁止宣扬童星效应炒作明星子女[J]. 中国有线电视，2019(04)：444.

[200] 尼跃红. 我国电影衍生产业发展面临的问题与对策[J]. 北京电影学院学报，2019(05)：111-116.

[201] 唐瑞峰. 影视产业再迎利好：多地相关配套政策相继出炉[J]. 电视指南，2019(05)：50-53.

[202] 张杰. 中国电影衍生产品发展之思考[J]. 北京电影学院学报，2019(05)：117-123.

[203] 高铭宇. 新媒体时代中国电影产业发展路径探讨[J]. 新媒体研究，2019，5(02)：110-111.

[204] 陈世鑫，高婷嫱，周潇. 浅析新媒体环境下网络纪录片发展新图景[J]. 西部广播电视，2019(08)：74-75.

[205] 熊菁菁. 新形势下传统文化题材动画"走出去"的现状分析——以动画连续剧《孟姜女》为例[J]. 文艺生活(艺术中国)，2019(08)：128-129.

[206] 王朝明. 2019年第一季度电视剧调研报告：古装剧锐减、年代剧抢眼、都市情感剧领跑[J]. 电视指南，2019(08)：22-27.

[207] 熊菁菁. 新形势下传统文化题材动画"走出去"的现状分析——以动画连续剧《孟姜女》为例[J]. 文艺生活(艺术中国)，2019(08)：128-129.

[208] 肖玉航. 进入冬眠的影视业蓄力待发[J]. 理财，2019(08)：30-31.

[209] 涂昌波. 中国电视60年发展的回顾与思考[J]. 中国广播电视学刊，2019(10)：26-30.

[210] 方提，尹韵公. 习近平的"四全媒体"论探析[J]. 马克思主义研究，2019(10)：116-121.

[211] 周煜媛. 《2019中国网络视听发展研究报告》发布[J]. 中国广播影视，2019(12)：32-35.

[212] 裴小星. 网络短视频，不该越过的那些法律边界[J]. 江淮法治，2019(15)：50-51.

[213] 喻馨. 5G时代影视行业的机会与挑战[J]. 新闻研究导刊，2019，10(19)：205-206.

[214] 陈俐燕. 互联网时代影视艺术创作与传播机制的变革[J]. 南京邮电大学学报(社会科学版)，2019，21(02)：30-37.

[215] 梅艳，李健. 《远去的列车》动画短片创作漫谈[J]. 西部广播电视，2019(22)：128-130.

[216] 宋燕飞. 影视文化消费供给与政策探析——关于2018年影视衍生品市场趋势与产业政策的思考[J]. 上海大学学报(社会科学版)，2019，36(06)：41-54.

[217] 廖秉宜，姜佳妮. 中国网络视频产业组织优化与规制政策研究[J]. 新闻与传播评论，2019，72(03)：64-74.

[218] 吕鹏. 英国电视剧生产制作的五重"要义"——以BBC的电视剧播出为例[J]. 媒介批评，2020(01)：289-297.

[219] 盘点2019·传媒业十大新政[J]. 传媒，2020(01)：15-21.

[220] 韩学周，刘瑞翔. 5G背景下影视行业发展与变革研究[J]. 中国广播电视学刊，2020(01)：29-32.

[221] 阮南燕. 诊脉网络电影产业[J]. 文化产业研究，2020(01)：240-251.

[222] 唐崇维. 网络视听节目的分类及特点研究[J]. 传媒论坛，2020，3(24)：66+68.

[223] 薛婧. 美国影视行业发展的现状、原因及启示[J]. 企业文明，2020(03)：141-142.

[224] 王晖，王静，侯美丽. 全媒体时代高校开展重大主题宣传的创新实践研究——以南京航空航天大学打好重大主题宣传"组合拳"为例[J]. 北京教育(高教)，2020(06)：35-37.

[225] 李冠源. 突发事件背景下加强网络舆情治理探析[J]. 福州党校学报，2020(06)：43-46.

[226] 雷春，刘晓冰. 短视频在会展营销中的应用策略[J]. 中国产经，2020(07)：36-41.

[227] 孙茜. 基于SCP视角分析5G时代广播电视产业的发展路径[J]. 戏剧之家，2020(09)：208-209.

[228] 肖丹，石雨玄，李雪洁. "先审后播"规范下弹幕视频网站用户行为研究[J]. 新闻研究导刊，2020，11(04)：12-14+73.

[229] 程樯，何雨薇. 姚斯"三级阅读理论"视域下的军事战争题材电视剧创作探析[J]. 当代电视，2020(12)：61-64.

[230] 刘菁菁. 新媒体时代电视剧的营销传播策略——以《三十而已》为例[J]. 东南传播，2020(12)：123-124.

[231] 唐瑞峰. 2020年综艺政策一览[J]. 电视指南，2020(22)：13-17.

[232] 符戈瑶. 迪士尼中国本土化营销发展现状及改进策略研究——以上海迪士尼乐园为例[J]. 中国管理信息化，2020，23(20)：101-102.

[233] 徐俊，吕芳，冯丽萍. 2019年我国网络视听行业发展趋势[J]. 广播电视网络，2020，27(03)：79-81.

[234] 人民网. 我国综合视频用户规模达7.24亿，第一梯队为爱奇艺、腾讯视频、优酷[J]. 新闻论坛，2020，34(05)：41.

[235] 中共中央关于制定国民经济和社会发展第十四个五年规划和二〇三五年远景目标的建议[J]. 内蒙古宣传思想文化工作，2020(12)：8-22.

[236] 吴玲. 别让"青少年模式"形同虚设[J]. 师道，2020(12)：14.

[237] 程樯，何雨薇. 姚斯"三级阅读理论"视域下的军事战争题材电视剧创作探析[J]. 当代电视，2020(12)：61-64.

[238] 彭张明，王磊，蒲桂川. 浅谈对虾苗企现场管理执行力的提升[J]. 企业科技与发展，2020(12)：211-213.

[239] 李盛楠. 重大主题创作的单元剧类型创新[J]. 中国广播影视，2020(15)：36-39.

[240] 李佳，刘砚议. 喜马拉雅App内容生产研究[J]. 青年记者，2020(23)：99-100.

[241] 王远卓. 浅谈中国当代喜剧电影类型及其发展[J]. 喜剧世界(下半月)，2021(01)：32-33.

[242] 郑长华，宁雅虹. 与时代同行，"剧"力磅礴 总局2020中国电视剧选集[J]. 广电时评，2021(02)：7-10.

[243]　盘点2020：传媒业十件大事[J]．传媒，2021(01)：15-20．

[244]　张晖，郭栋，赵静，孔静彩，张欣．电力行业5G商业模式创新初探[J]．现代营销(经营版)，2021(01)：62-64．

[245]　李蕾．国产动画电影的创新路径研究——以《哪吒之魔童降世》为例[J]．视听，2021(02)：52-53．

[246]　彭侃．新冠肺炎疫情下的2020年世界电影产业[J]．电影艺术，2021(02)：66-73．

[247]　孙可佳．新美学与新业态：后疫情时代的互动电影发展[J]．东南传播，2021(02)：49-53．

[248]　彭侃．新冠肺炎疫情下的2020年世界电影产业[J]．电影艺术，2021(02)：66-73．

[249]　佚名．96部作品获评"共筑中国梦"主题优秀网络视听节目[J]．广电时评，2021(Z1)：5．

[250]　刘倩，欧阳宏生．抒写家国情怀　增强精神力量——2020年中国电视剧综述[J]．当代电视，2021(03)：41-46．

[251]　刘志颖．后疫情时代电影产业投资分析及对票房的影响研究[J]．商业经济研究，2021(03)：190-192．

[252]　陆嘉宁，林颖．多元共生露端倪奇幻现实双发力——中国网络电影类型与内容变迁[J]．中国电影市场，2021(05)：12-19+26．

[253]　顾诗意，高骞．新媒体时代文艺电影的4P营销策略分析——以票房黑马《前任3：再见前任》为例[J]．经营与管理，2021(06)：43-46．

[254]　翟纯钢．网络视听媒介传播下的古典音乐普及教育思考[J]．采写编，2021(05)：115-116．

[255]　马樱桐．美国加州迪士尼乐园和环球影城等主题公园最早将于4月1日开放[J]．中国会展(中国会议)，2021(06)：21．

[256]　周宇桐，李维刚．短视频平台价值创造研究——以抖音为例[J]．财务管理研究，2021(07)：57-61．

[257]　伍雯．家庭生命周期的阶段性特点及对家庭消费的影响[J]．商业经济研究，2021(08)：35-38．

[258]　万俊雅．悬疑电视剧的叙事元素探讨[J]．时代报告(奔流)，2021(09)：23-24．

[259]　周粟．从"类型融合"走向"新类型"的新世纪国产喜剧电影[J]．中国文艺评论，2021(09)：67-79．

[260]　崔忠芳．互联网影视峰会：三大报告齐发，"圆桌对话"热议网络视听新使命[J]．中国广播影视，2021(13)：41-44．

[261]　周巍．讲"好故事"与"讲好"故事——网红党课《从"心"出发》的传播策略[J]．传媒，2021(14)：67-69．

[262]　刘建玲．探究全媒体时代国企新闻宣传工作的创新[J]．办公室业务，2021(14)：72-73．

[263]　高上．《你的婚礼》的类型建构与"粉丝电影"困局[J]．电影文学，2021(16)：136-138．

[264]　谢一榕，王昱娟．现象级国产公路喜剧的票房策略分析——以徐峥"囧"系列电影为例[J]．宜宾学院学报，2021，21(04)：102-109．

[265] 王军，詹韵秋. 子女数量与家庭消费行为：影响效应及作用机制[J]. 财贸研究，2021，32(01)：1-13.

[266] 章蕊. 打造原创节目 彰显文化自信——浅谈文化综艺节目的创新与发展[J]. 数字传媒研究，2021，38(05)：9-13.

[267] 朱序伟. 家庭生命周期理论视域下苏州城市满巢期家庭体育消费特征研究[J]. 内江科技，2021，42(06)：91-93.

[268] 刘小娟，冯思怡. 主题乐园IP衍生品开发管理模式研究[J]. 上海管理科学，2021，43(02)：41-51.

[269] 周锦，陈若琪. 新媒体经济视角下国产电影衍生品产业链的创新研究[J]. 现代传播(中国传媒大学学报)，2021，43(04)：135-139.

[270] 肖苎，肖赞军. 新型传媒集团全媒体融合发展路径研究——以芒果超媒为例[J]. 湖南师范大学社会科学学报，2021，50(01)：135-141.

[271] 马世骁，刘光勇，刘颖. 基于ppp模式的城市地下综合管廊运营管理探讨[J]. 工业建筑(2016年增刊)，2016：126.

[272] 付积梦. 第五届丝绸之路国际电影节"电影IP授权与衍生产业论坛"观点集萃[J]. 影博·影响，2018(4).

[273] 谢一榕，王昱娟. 国产公路喜剧的票房策略分析——以徐峥"囧"系列电影为例[J/OL]. 宜宾学院学报：1-7[2021-04-02]. http://kns.cnki.net/kcms/detail/51.1630.Z. 20210319.1419.004.html.

[274] 冯丽云. 市场调研在企业营销管理中的应用[N]. 数量经济与技术经济研究，2001(11)：121-124.

[275] 加强文化产品进口管理[N]. 人民日报，2005-08-03(002).

[276] 滕晓萌. "松"民资"紧"外资中国文化产业布局意图初现[N]. 21世纪经济报道，2005-08-11(005).

[277] 金晓非. 永远的新浪潮：从法国到全世界[N]. 中华读书报，2006-06-28(014).

[278] 张梦. 中国电影伪票房调查[N]. 金融时报，2010-11-05(009).

[279] 张泽京. 电影行业：突围全产业链[N]. 宏源证券，2012.

[280] 吴敏，张泉薇. 解码华谊兄弟：票房烦恼与扩张冲动[N]. 新京报，2013(4)：48-49.

[281] 冯飞. 创新 光影世界的永恒主题[N]. 中国知识产权报，2014-04-16(003).

[282] 向劲静. 入股光线传媒 阿里文化味更浓[N]. 中国商报，2015-03-17(007).

[283] 网络视听节目中不得含有损民族团结的内容[N]. 中国民族报，2017-07-07(009).

[284] 唐弋. 影视衍生品：IP有待开垦的价值洼地[N]. 中国文化报，2018-08-25(003).

[285] 刘洋. 开拓古装电视剧的创新之路[N]. 中国文化报，2019-08-27(005).

[286] 姚亚奇. 电影衍生品，文创"富矿"如何挖掘[N]. 光明日报，2019-11-03(005).

[287] 牛梦笛，游欢. 重大题材成电视剧春交会热门话题[N]. 光明日报，2020-04-29(009).

[288] 谢若琳. 斗鱼一季度总营收21.5亿元 月活用户达1.92亿[N]. 证券日报，2021-05-20(B02).

[289] 一鸣. 短视频日均使用时长2小时[N]. 中国出版传媒商报，2021-06-04(006).

[290] 王峰. 我国网络视听用户规模达9.44亿[N]. 中国消费者报，2021-06-08(002).

[291] 卫中. 现实主义佳作已成为网生精品主流[N]. 文汇报，2021-06-09(006).

[292] 金鑫. 数说网络视听产业的现实与未来[N]. 中国新闻出版广电报，2021-06-18(003).

[293] 中国互联网视频用户达9.4亿其中短视频用户达8.73亿[N]. 中国计算机报，2021-06-28(005).

[294] 电影剧本(梗概)备案、电影片管理规定[EB/OL]. [2006-06-06]. http://www.gov.cn/gzdt/2006/06/06/content_301730.html.

[295] 导演杨小波. 凤凰网启动网络互动剧《Y. E. A. H》网友票选定剧情[EB/OL]. [2008-05-16]. http://blog.sina.com.cn/s/blog_4d0a1fc301009i02.html.

[296] 清风明月. 电视台播出电视节目审查规定(草案)[EB/OL]. [2008-02-24]. http://blog.sina.com.cn/s/blog_3d63264a01008mrh.html.

[297] 国家广播电视总局. 电视剧审查程序[EB/OL]. [2010]. http://www.nrta.gov.cn/.

[298] 中华人民共和国国务院新闻办公室. 广电总局发布《电视剧内容管理规定》7月1日起施行[EB/OL]. [2010-05-21]. http://www.scio.gov.cn/ztk/dtzt/46/16/3/Document/826153/826153.html.

[299] 胡国强. 艺术综合[EB/OL]. [2011-03-04]. https://wenku.baidu.com/view/c93797eb551810a6f524863e.html.

[300] 小亦莫离. 中国商业电影营销策分析与比较[EB/OL]. [2011-03-11]. https://wenku.baidu.com/view/93caae0af78a6529647d5336.html.

[301] fuyuantian00. 电视台实习报告[EB/OL]. [2011-05-16]. https://wenku.baidu.com/view/9eead0f9770bf78a652954d5.html.

[302] Hjch000000. 电视剧盈利点分析[EB/OL]. [2011-12-08]. https://wenku.baidu.com/view/923d4580b9d528ea81c7797f.html.

[303] 鬼谷子74. 《关于进一步加强电视上星综合频道节目管理的意见》[EB/OL]. [2011-12-13]. https://wenku.baidu.com/view/747fe4d584254b35eefd3470.html.

[304] 河水般的才华. 视频营销与图形处理[EB/OL]. [2012]. http://blog.sina.com.cn/s/blog_7e52d9460100r4ww.html.

[305] 百度文库. 2011年知识产权法律法规及案例汇编[EB/OL]. [2012]. https://wenku.baidu.com/view/cecdf3ed19e8b8f67c1cb957.html.

[306] 懒懒无罪. 网络视频营销定义[EB/OL]. [2012-03-12]. https://wenku.baidu.com/view/2d7b8d631ed9ad51f01df256.html.

[307] 百度文库. 电影制作企业的设立文章20110513[EB/OL]. [2012-03-12]. https://wenku.baidu.com/view/7f99f5de6f1aff00bed51e95.html.

[308] Qinyueguhan. 世界经典电影赏析公选课三：战争片[EB/OL]. [2012-05-07]. https://wenku.baidu.com/view/ce22e1936bec0975f465e262.html.

[309] 中广互联网. 国产纪录片面朝观众春暖花开盈利模式如何打造[EB/OL]. [2013-04-

18]. https://www.tvoao.com/a/90517.aspx.

[310] 无聊奋斗6. 剧组架构及职责[EB/OL]. [2013-05-28]. https://wenku.baidu.com/view/0db3531a79563c1ec5da711c.html.

[311] 国家广播电视总局. 关于进一步加强网络剧、微电影等网络视听节目管理的通知 [EB/OL]. [2014-03-19]. http://www.nrta.gov.cn/art/2014/3/19/art_113_4861.html.

[312] 国家广播电视总局. 总局对卫视综合频道黄金时段电视剧播出方式进行调整[EB/OL]. [2014-04-15]. http://www.nrta.gov.cn/art/2014/4/15/art_113_4851.html.

[313] 悲伤莫逆. 综艺节目跨入亿元时代: 闷声赚大钱[EB/OL]. [2014-07-21]. http://blog.sina.com.cn/s/blog_696991360102ux87.html.

[314] 黑马王. 综艺节目跨入亿元时代: 节目开机就盈利, 产业链闷声赚大钱[EB/OL]. [2014-07-21]. http://www.iheima.com/article-144287.html.

[315] samzhou888. 广电总局审核动漫的标准[EB/OL]. [2015]. http://blog.sina.com.cn/s/blog_6e6afce20101dlqf.html.

[316] 殷际辉. 一部电影的诞生到底要做那些事儿?[EB/OL]. [2015]. http://blog.sina.com.cn/s/blog_762668a30102vhw0.html.

[317] Jingoindoc. 2014年中国网络剧行业研究报告[EB/OL]. [2015-06-08]. http://www.doc88.com/p-2867731680019.html.

[318] 中麒. 影视制作过程有哪几个阶段[EB/OL]. https://www.zhihu.com/question/35065089/answer/61180877, 2015-08-28.

[319] 薛特立. 一部电影是如何拍出来的? [EB/OL]. [2015-11-16]. https://zhidao.baidu.com/daily/view?id=6404.

[320] 南非的朋友. 企业生产与运作管理基本概念教案分析. ppt[EB/OL]. [2016-04-12]. https://max.book118.com/html/2016/0405/39644582. shtm.

[321] 统秀影业. 剧本报备、成片报审的流程及须知[EB/OL]. [2016-07-26]. https://www.sohu.com/a/107736155_444456.

[322] 搜狐网. 你知道什么叫做网络大电影吗[EB/OL]. [2016-08-01]. https://www.sohu.com/a/108546643_410512.

[323] vb7j73. 电影片尾字幕含义详解[EB/OL]. [2016-09-21]. https://wenku.baidu.com/view/b90d6aa777232f60dccca15e.html.

[324] 搜狐网. VR节目中植入广告, 《今日美国》推出营销新方式[EB/OL]. [2016-10-24]. https://www.sohu.com/a/116980164_461468.

[325] Deception. 一文读懂电视剧行业发展现状[EB/OL]. [2017]. https://www.pinlue.com/article/2017/02/2717/58493632620.html.

[326] 人人都是产品经理网. 中国网络短视频直播平台盈利模式分析[EB/OL]. [2017-02-10]. http://www.woshipm.com/chuangye/456381.html.

[327] 人民网南方日报. 电影产业促进法将实施规范网络电影严打虚假票房[EB/OL]. [2017-2-22]. https://baike.baidu.com/reference/15997108/b450VDGvOhnL5fQXmcxM34ez_kc

gsbhiYYG0H5CtgN6hSFpxjIMx5W73zhC3O_ml3CsmpDnIFMpMBwxQgiNbdQM6btp
lasFi_oDbNxcI7Ps4WHsZoA.

[328] 搜狐网. 广电总局发布新版《互联网视听节目服务业务分类目录(试行)》[EB/OL].
[2017-04-08]. https://www.sohu.com/a/132746327_683129.

[329] 人民创投. 网络视听节目监管再出手, 内容创业公司越来越难了[EB/OL]. [2017-07-
10]. https://www.sohu.com/a/155929775_99922292.

[330] 搜狐网. 新媒体时代, 如何通过影视物料转换10倍票房分账[EB/OL]. [2017-07-20].
https://www.sohu.com/a/158715857_693625.

[331] 百分网. 网络营销视频的推广方法[EB/OL]. [2017-09-28]. https://www.oh100.com/
peixun/wangluoyingxiao/43299.html.

[332] 龙江行. 电影电视剧摄制组各部门职责[EB/OL]. [2018]. http://blog.sina.com.cn/s/
blog_4a3acfa70100e1b8.html.

[333] 编导网. 电视剧的发展历史[EB/OL]. [2018]. http://blog.sina.com.cn/s/blog_5e798e4f
01017lle.html.

[334] pccngs. 柏林戛纳还是金球奥斯卡, 全面解读电影奖和电影节的区别[EB/OL]. [2018-
01-12]. http://www.360doc.com/content/18/0112/16/15899787_721368410.shtml.

[335] 中国剧作家协会. 电影电视剧申请立项所需材料[EB/OL]. [2018-03-10]. http://blog.
sina.com.cn/s/blog_97c4b4c70102x9w2.html.

[336] 陆乐. 你刚刚见证了历史 最全解读上午新揭、挂牌的各个部委[EB/OL]. [2018-04-
16]. https://baijiahao.baidu.com/s?id=1597890981628937451&wfr=spider&for=pc

[337] CY315. 2018年中国电影行业现状及未来发展趋势分析[EB/OL]. [2018-04-19]. https://
www.chyxx.com/industry/201804/632147.html.

[338] 前瞻产业研究院. 传媒产业整体发展势头良好市场化程度高媒体创造增量[EB/OL].
[2018-06-15]. https://www.sohu.com/a/235966025_473133.

[339] 中国青年网. 国家广播电视总局关于进一步加强网络视听文艺节目管理的通知[EB/
OL]. [2018-11-09]. https://baijiahao.baidu.com/s?id=1616645010430645133&wfr=spider
&for=pc.

[340] 电影版权普及. 影视剧组职务详解[EB/OL]. [2018-12-18]. https://www.sohu.com/
a/282717830_120048797.

[341] 何天平. 综艺节目常变才能常青[EB/OL]. [2019-02-27]光明日报https://epaper.gmw.cn/
gmrb/html/2019-02/27/nw. D110000gmrb_20190227_6-16.htm.

[342] 搜狐网. 《中国电视剧产业发展报告2019》发布, 全面解析电视剧市场现状[EB/
OL]. [2019-03-30]. https://www.sohu.com/a/304877531_182272.

[343] 新民晚报. 广电总局: 未成年人节目不得包装炒作明星子女[EB/OL]. [2019-04-03].
https://baijiahao.baidu.com/s?id=1629782577708577437&wfr=spider&for=pc.

[344] 看点快报. 融媒体中心如何认识"两微一抖"[EB/OL]. [2019-05-30]. https://kuaibao.
qq.com/s/20190530A0LY7O00?ivk_sa=1024320u.

[345] 搜狐网. 揭秘好莱坞电影的成本、收入与利润[EB/OL]. [2019-05-30]. https://www.sohu.com/a/110510162_130606.

[346] 刘云行. 电影入门及电影史. ppt[EB/OL]. [2019-06-15]. https://max.book118.com/html/2019/0615/5302022202002044. shtm.

[347] 搜狐网. 电影审查, 建构内容控制标准的一种方式[EB/OL]. [2019-07-13]. https://www.sohu.com/a/326691440_100048878.

[348] Jyf123. 跨世纪知识城——谈影视[EB/OL]. [2019-09-06]. https://max.book118.com/html/2019/0813/7031052022002046. shtm.

[349] Ross780706. 2018年传媒动漫行业深度分析报告[EB/OL]. [2019-09-08]. https://www.doc88.com/p-3496153033482.html.

[350] Topband. 文化传媒行业深度调研和分析报告之电影行业下滑, 中长线机遇. pdf[EB/OL]. [2019-09-30]. https://max.book118.com/html/2019/0930/6123145102002111.shtm.

[351] 国家电影局. 电影片送审须知[EB/OL]. [2019-10-08]. http://www.chinafilm.gov.cn/chinafilm/contents/216/894. shtml?ivk_sa=1024320u.

[352] 探寻星球菌. 通过审查后, 一部电影需要经过哪些步骤, 才能上映[EB/OL]. [2019-10-17]. https://zhidao.baidu.com/question/1707793161202124900.html.

[353] 曾文德. 剧组拍摄电影预算[EB/OL]. [2019-12-05]. https://wenku.baidu.com/view/14667dcc793e0912a216t4791711cc7931b778a6.html.

[354] 搜狐网. 横店宣布所有摄影棚免费使用: 附各地扶持影视发展政策[EB/OL]. [2019-12-20]. https://www.sohu.com/a/361712929_570245.

[355] heronuke. 一部电影如何从零开始, 揭秘电影整个制作流程, 从创作到分红[EB/OL]. [2019-12-23]. https://www.xinpianchang.com/e20700?from=IndexPick.

[356] 国经济时报. 中国影视产业未来发展依然向好[EB/OL]. [2019-12-30]. https://baijiahao.baidu.com/s?id=1654354609931015768&wfr=spider&for=pc.

[357] 遨游在知识海洋的店. 影视制作成本控制[EB/OL]. [2020-01-09]. https://wenku.baidu.com/view/64fecac11b5f312b3169a45177232f60ddcce7a8.html.

[358] 在行资料库. 剧组职务分析三篇[EB/OL]. [2020-02-28]. https://www.docin.com/p-2317686132.html.

[359] 学习园地的店. 公务员考试考点: 电影常识[EB/OL]. [2020-03-17]. https://wenku.baidu.com/view/6ed62fc317fc700abb68a98271fe910ef02daeff.html.

[360] 芝士焗猫. 一期电视或网络节目是怎样制作出来的?有哪些流程[EB/OL]. [2020-03-29]. https://www.zhihu.com/question/303247695.

[361] ROBERT的店. 文学脚本与分镜头脚本[EB/OL]. [2020-04-01]. https://wenku.baidu.com/view/7b487016ad45b307e87101f69e3143323968f506.html.

[362] 玲珑玉蝴蝶2019的店. 电视台节目审核流程[EB/OL]. [2020-04-02]. https://wenku.baidu.com/view/02c392f2f011f18583d049649b6648d7c0c7086e.html.

[363] 搜狐网. 国家电影局出台免征专项基金及税收, 院线电影可分账票房有望大增8.

3%[EB/OL]. [2020-04-21]. https://www.sohu.com/a/389872095_344603.

[364] 百度百科. 电影片公映许可证[EB/OL]. [2020-04-27]. https://baike.baidu.com/item/%E7%94%B5%E5%BD%B1%E7%89%87%E5%85%AC%E6%98%A0%E8%AE%B8%E5%8F%AF%E8%AF%81/15997108?fr=aladdin.

[365] 百度文库. 目视管理的特点和要求[EB/OL]. [2020-04-27]. https://wenku.baidu.com/view/f4f488c4d6d8d15abe23482fb4daa58da1111c6b.html.

[366] 凤凰新闻. 《泰坦尼克号》耗资2亿美元，一切赞誉都值得[EB/OL]. [2020-05-09]. https://ishare.ifeng.com/c/s/7wLM4qZ70JM.

[367] 百度文库. 广播电视节目制作经营管理规定[EB/OL]. [2020-05-13]. https://wenku.baidu.com/view/227a80685afb770bf78a6529647d27284b7337d1.html.

[368] 小新同学教知识的店. 剧组财务制度[EB/OL]. [2020-06-20]. https://wenku.baidu.com/view/b5937ec4fd4ffe4733687e21af45b307e971f985.html.

[369] 毛小宇之家的店. 电视新闻节目策划要素[EB/OL]. [2020-07-14]. https://wenku.baidu.com/view/b026946482d049649b6648d7c1c708a1294a0a49.html.

[370] 网经社，艾媒：《2020年中国短视频头部市场竞争状况专题研究报告》(PPT)[EB/OL]. [2020-09-23]. http://www.100ec.cn/detail--6571662.html.

[371] HX资料库. 影视制作基本流程[EB/OL]. [2020-08-21]. https://www.docin.com/p-2436175431.html.

[372] 原创力文档. 世界电影流派[EB/OL]. [2020-09-01]. https://max.book118.com/html/2020/0901/7006153122002164.shtm.

[373] 站长资讯网. 短视频的含义及特点是什么[EB/OL]. [2020-12-29]. http://www.info110.com/273392.html.

[374] 头条百科. 新现实主义[EB/OL]. [2021]. https://www.hudong.com/wiki/%e6%96%b0%e7%8e%b0%e5%ae%9e%e4%b8%bb%e4%b9%89?view_id=5hstufwryj4000.

[375] 通信世界. 2021年5G发展将迎来六大趋势[EB/OL]. [2021-01-01]. https://baijiahao.baidu.com/s?id=1687616796336248507&wfr=spider&for=pc.

[376] Duchuhanxiao. 短视频来源一. 批量做号没素材？这十几个国外取材入口就别错过啦！[EB/OL]. [2021-01-11]. https://www.doc88.com/p-11161740079171.html?r=1.

[377] 慈文传媒. 节目开机就盈利超60余部作品待播，重大题材剧由"刚需"变"内需"![EB/OL]. [2021-01-18]. http://www.ciwen.com.cn/show-11-2294-1.html.

[378] 腾讯网. 由"完成任务"到市场需求扩大，重大题材剧发展进入2.0时代[EB/OL]. [2021-01-27]. https://new.qq.com/omn/20210117/20210117A0AXWS00.html.

[379] TopMarketing. 看完《你好，李焕英》，我找到了情感营销的正确打开方式[EB/OL]. [2021-02-19]. https://baijiahao.baidu.com/s?id=1692125456392035263&wfr=spider&for=pc.

[380] 百度文库. 我国网络舆情监测产业的现状与发展[EB/OL]. [2021-02-06]. https://wenku.baidu.com/view/5277a0c1743231126edb6f1aff00bed5b8f373d3.html.

[381] 孔颖. 单身人群数量不断增加："悦己"消费观迅速发展 个性化消费特点明显[EB/OL]. [2021-04-18]. https://baijiahao.baidu.com/s?id=1697382931080391158&wfr=spider&for=pc.

[382] 边正斯. 五一档电影前瞻报告重磅发布！观众最期待哪些?[EB/OL]. [2021-04-29]. https://www.1905.com/news/20210429/1517026.shtml?__hz=d840cc5d906c3e9c.

[383] 电影《土地》项目策划书178[EB/OL]. [2021-10-11]. https://www.renrendoc.com/paper/150534953.html.

[384] 百度百科. 电影(现代科技与艺术的综合体)[EB/OL]. [2021-10-27]. https://baike.baidu.com/item/%E7%94%B5%E5%BD%B1/31689.

[385] 全球品牌网. 全媒体[EB/OL]. https://i.globrand.com/baike/quanmeiti.html.

[386] 1905电影网电影学院. 传记片[EB/OL]. http://edu.1905.com/archives/view/137/.

[387] 百度百科. 青春偶像剧[EB/OL]. https://baike.baidu.com/item/%E9%9D%92%E6%98%A5%E5%81%B6%E5%83%8F%E5%89%A7/10592164?fr=aladdin.

[388] 百度百科. 军旅剧[EB/OL]. https://baike.baidu.com/item/%E5%86%9B%E6%97%85%E5%89%A7/4159114?fr=aladdin.

[389] 搜狐网. 李子柒的电商成绩单[EB/OL]. https://www.sohu.com/a/250039465_99991664.

[390] 艺恩咨询[EB/OL]. http://www.endata.com.cn/index.html.

[391] 网络营销教学网站. 电影营销[EB/OL]. http://www.wm23.com/wiki/wikiContent.aspx?wikiCode=2831.

[392] 秀友百科. 网络视频营销策略[EB/OL]. http://www.wwiki.cn/wiki/178783.html.

[393] 中国移动直播用户洞察报告 2016年[A]. 上海艾瑞市场咨询有限公司. 艾瑞咨询系列研究报告[R]，2016(13)：51.

[394] 徐进. 电视节目网络化制播的关键一步——构建节目生产管理系统[A]. 2009中国电影电视技术学会影视技术文集[C]. 中国电影电视技术学会，2010：11.